中央高校基本科研资助项目(项目号:1021—XBG20021)
南京航空航天大学出版资助项目(项目号:56JYGG19191)

艺术管理学导论

成乔明　著

·南京·

内容提要

该书详细论述了艺术管理存在的三个层级上的分工：政府职能部门对艺术宏观上的行政管理，重点是对艺术资源做合理的配置与效能发挥上的规范；协会机构对艺术中观上的事业性管理与产业化管理，重在对艺术服务效能和经济营利活动做专业化的监督和指导；艺术中介组织对艺术具有微观性自我经营和发展的管理，重在参与艺术市场的公平竞争以及积极探寻为民创作的成功之道。并从艺术管理四维度的交叉性研究视角，即艺术行政管理、艺术事业管理、艺术产业管理、艺术中介管理，构建出三层级、四维度交叉融合、协同运行的较为完整系统的艺术管理大格局。用管理协调艺术，并将艺术学、管理学相互融合，做到了对艺术管理真正的交叉性研究。

本书可作为艺术、艺术管理类专业的研究生、本科生的教材，也可以作为文化产业、艺术管理类政府部门、行业协会、创作和生产企业从业人员的学习资料与参考用书。

图书在版编目(CIP)数据

艺术管理学导论 / 成乔明著.—南京：东南大学出版社，2021.9
ISBN 978-7-5641-9638-7

Ⅰ.①艺⋯　Ⅱ.①成⋯　Ⅲ.①艺术—管理学　Ⅳ.①J0-05

中国版本图书馆 CIP 数据核字(2021)第 161291 号

艺术管理学导论
Yishu Guanlixue Daolun

著　　者	成乔明
出版发行	东南大学出版社
社　　址	南京市四牌楼 2 号　邮编：210096
出 版 人	江建中
网　　址	http://www.seupress.com
电子邮箱	press@seupress.com
经　　销	全国各地新华书店
印　　刷	广东虎彩云印刷有限公司
开　　本	700 mm×1000 mm　1/16
印　　张	24
字　　数	420 千字
版　　次	2021 年 9 月第 1 版
印　　次	2021 年 9 月第 1 次印刷
书　　号	ISBN 978-7-5641-9638-7
定　　价	58.00 元

本社图书若有印装质量问题，请直接与营销部联系。电话(传真)：025-83791830

序

　　艺术管理正在逐渐兴盛,这与时代背景相适应,是历史发展的必然。理由是:艺术生产的工业化、社会化、产品化特征越来越明显。随着社会化大生产的空前繁荣,精神性文化产品、艺术产品不可避免正成为其中的新宠,社会化大生产的重要特征就是严密的组织、科学的决策、统一的协调,这些都是管理。其次,随着社会关系、社会交往越来越紧密,艺术家已很少能够关上家门、隐居世外或者不受世俗的影响而独善其身,即使是自由的艺术家,只要融入商业的洪流就不得不接受市场的影响和社会的监控,更不用说属于某某文联、画院、音协的艺术家了。最后,今天的国际形势并不安稳,国与国之间的关系和平中涌动着种种暗流,文韬武略是治国之策,文化和艺术也成为国之重器,政府于是在艺术管理上加大投入、加大引导、加强规范,以本国艺术的成就投向国际,获取更大的国际认同和文化认可。

　　艺术管理从上到下、从中央到民间正在形成一股洪流,重塑民族文化自信靠的就是科学合理的艺术管理,一方面可以运用本国文化艺术成果抵御他国的文化侵略,另一方面可以丰富本国民众的精神生活,加强本国内部的团结和国家的稳定。

　　乔明的《艺术管理学导论》顺应历史潮流而生,以高站位、大视角、全系统的学术研究构筑了颇为大观的艺术管理理论系统,既兼顾到了政府在艺术管理中的职能,也兼顾到了艺术行会组织在艺术管理中的作为,还对艺术组织、艺术单位的功能与社会价值做了深入细致的探讨,可谓是别开生面、令人耳目一新的论著,这得益于乔明十多年如一日对艺术管理的关注、考察和思考。本著作对我国艺术管理行业运营、艺术管理教育发展都具有开拓性的意义,尽管艺术管理理论体系是一个动态变化的过程,甚至会因时局的变迁不断调整,但本书研究的方法与眼界仍然值得学界关注甚至学习。

本书可以作为教材、有益的参考文献、对照性的学习资料、政策制定的参考论著加以使用，也可以作为艺术管理行业发展的指南落实到具体的运行活动中。

最后也望乔明持之以恒，在学术跋涉的道路上开出更多的花、结出更多的果。

谢建明

2021年2月，南京

谢建明：男，1965年生，江苏溧阳人。东南大学艺术学博士，日本立命馆大学文艺学博士。现任南京艺术学院党委副书记、副院长、二级教授、博士生导师。国家"百千万人才"工程入选者，国家突出贡献中青年专家，教育部课题评审专家。江苏省"333人才工程"二层次领军人才，江苏省文艺产业研究基地首席专家。

自 序

艺术管理无论从理论研究、学科建设还是具体的实践操作层面来看,都方兴未艾,需要做的事,实在太多。艺术管理学的研究价值毋庸置疑,因为艺术管理活动之悠久恐怕自远古时代就一直存在,作为人类独立出来的第一份职业——"巫师",就是做艺术管理工作的。巫师自编自唱、自导自演、自书自画的研究和表现绝不仅仅是为了自娱自乐,更是为了教会所有原始氏族成员唱跳与书画,引领整个原始氏族精神和命运的发展方向,大多数时候不但创造了原始氏族的群体意识,也是全氏族民意的集中体现。巫师就是远古社会的精神领袖和思想导师,他们是后来的哲学家、艺术家和宗教家的前身。

教会氏族成员文化知识、自然知识以及艺术欣赏可不是一件简单的事情,应当是独立于渔猎劳动、耕作劳动、军事劳动之外最为重要的系统工程,巫师由此升任为高于酋长、氏族长的长老之一,成为精神管理的最高阶层,艺术管理当萌芽于此。随着文化越来越繁复、文明越来越发达,艺术管理逐渐演化为一种社会化的文化管理活动,成为社会学、管理学、文化学包括人类学研究中不可逾越和忽视的部类。奴隶社会、封建社会最高的艺术管理者是国王或皇帝,大臣及政府机构不过是国王或皇帝的派出力量,贯彻着江山一统的皇家意志。资本主义社会艺术管理的主体是资本家和资本市场,中央政府逐渐隐身为文化艺术管理的幕后力量,只对涉及国民意识根基的文化艺术创造才伸手调节一下。如今的艺术管理状况更加丰富而多元,没有任何一种艺术管理模式是最权威、最科学的,凡是适合一国一民族、一时一地现实状况的艺术管理政策和实践活动都是科学合理的。但不可否认政府正在把艺术管理的权限逐渐下移给行业协会和各类社会机构以及各种艺术企业,政府只把艺术政策、艺术法律法规的制定和艺术资源的调控规划权掌握在手中,从而回归了自身规划指导和宏观调配的角色,这是社会的进步,是艺术管理的重

大进步。

艺术商品的重要特征就是指征精神意识的物化成果，虽不可吃不可穿不可用，但它走心的功能却可以决定整个社会的价值取向和精神状态，艺术商品是人类文化传承中最实存的物化载体之一，是人类文明历史的证据，人类对其不可以不管。诚如博物馆里千奇百怪的古物珍宝总是散发着无穷的神秘力量，吸引着当代的瞻仰者心向之、神往之；诚如拍卖台上的名家字画，总能在不经意间创造出艺术市场上的天价，并令全人类为之吃喝、为之疯狂；诚如2019年7月上映的国产电影《银河补习班》，既抨击了当下中国的教育制度，也展现了中国先进的航天技术，警醒国人的同时也大长了中国人的志气、宣扬了中华民族的威风。艺术品作为物化载体，追求的并非物质的功利性，而是深入人的内心、丰富人的想象、确证人的精神、树立人类独特的文化身份的发明创造，处处体现了意识形态、社会体制、商业规则、市场范式对艺术品和艺术创造的精心策划、深度引导、有意或无意的干预与管理。艺术管理学在艺术学、管理学、社会学、人类学、哲学、政治学、商学等的协同合作下正散发出异样的光芒，璀璨夺目、绚烂多彩。

以此为序，浅表研究该课题、写作该书的意义和价值。亦希望该书能获得大家的指教，从而可以集大家之力、众人之智，使艺术管理学科发展得更好。

成乔明

2020.10.20

目　录

总论 ·· 1

第一篇　艺术行政管理

第一章　关于行政管理 ·· 15
第一节　什么是行政管理 ·· 15
第二节　行政管理的主体 ·· 17
第三节　行政管理的客体 ·· 20
第四节　行政管理的方法 ·· 23

第二章　关于艺术行政管理 ··· 28
第一节　什么是艺术行政管理 ·· 28
第二节　艺术行政管理的目的 ·· 33
第三节　艺术行政管理的对象 ·· 39
第四节　艺术行政管理的原则 ·· 42

第三章　政府对待艺术的态度 ·· 48
第一节　把艺术当成国家事业 ·· 48
第二节　艺术行政环境的营造 ·· 54
第三节　如何当好一个规划者 ·· 60
第四节　艺术国际交流的政策 ·· 66

第四章　政府与非物质文化遗产保护 …… 74
- 第一节　艺术在非物质文化遗产中的地位 …… 74
- 第二节　政府对非物质文化遗产保护的作用 …… 79
- 第三节　非物质文化遗产保护的派出机构 …… 85
- 第四节　非物质文化遗产保护的当代价值 …… 90

第二篇　艺术事业管理

第五章　关于事业管理 …… 99
- 第一节　事业管理的含义 …… 99
- 第二节　事业管理的主体 …… 102
- 第三节　事业管理的对象 …… 106
- 第四节　事业管理的特征 …… 109

第六章　艺术事业的基本问题 …… 114
- 第一节　艺术天生是一种事业 …… 114
- 第二节　艺术事业是国家事业 …… 118
- 第三节　艺术事业与艺术行政 …… 123
- 第四节　艺术事业与艺术产业 …… 127

第七章　国家艺术事业管理 …… 133
- 第一节　什么叫国家艺术事业管理 …… 133
- 第二节　国家艺术事业管理中的人 …… 137
- 第三节　国家艺术事业管理中的钱 …… 142
- 第四节　国家艺术事业管理中的物 …… 147

第八章　民办艺术事业管理 …… 151
- 第一节　什么叫民办艺术事业 …… 151
- 第二节　谁来管理民办艺术事业 …… 155
- 第三节　民办艺术事业的公益性 …… 158
- 第四节　民办艺术事业的营利性 …… 161

第三篇　艺术产业管理

第九章　关于产业管理 ··· 169
第一节　产业的概念 ·· 169
第二节　产业管理的主体 ·· 172
第三节　产业管理的对象 ·· 175
第四节　产业管理的范围 ·· 179

第十章　关于艺术的产业化 ··· 183
第一节　艺术可以走产业道路吗 ·· 183
第二节　为什么要让艺术产业化 ·· 187
第三节　艺术产业管理的着眼点 ·· 193
第四节　艺术产业的社会化构建 ·· 200

第十一章　艺术产业管理的实施者 ·· 208
第一节　文化艺术部门的任务 ··· 208
第二节　艺术行业协会的职责 ··· 215
第三节　艺术商业组织的行为 ··· 219
第四节　部分社会机构的功能 ··· 224

第十二章　艺术产业管理的对象 ··· 229
第一节　艺术资源的社会性配置 ·· 229
第二节　艺术生产的社会性组织 ·· 235
第三节　艺术商品的社会性传播 ·· 243
第四节　相关人才的社会性培育 ·· 251

第十三章　艺术市场概述 ··· 259
第一节　艺术市场是产业的主要阵地 ······································· 259
第二节　艺术市场是产业管理的焦点 ······································· 265
第三节　艺术市场是产业培植的产物 ······································· 277
第四节　艺术市场是创意产业的源头 ······································· 282

第四篇　艺术中介管理

第十四章　关于艺术中介 ……………………………………………… 291
第一节　艺术中介的含义 ………………………………………… 291
第二节　艺术中介产生的时间考源 ……………………………… 294
第三节　艺术中介的分类 ………………………………………… 297
第四节　艺术中介的功能 ………………………………………… 300

第十五章　艺术中介作为管理者 ……………………………………… 306
第一节　艺术中介是营利型管理者 ……………………………… 306
第二节　艺术中介是服务型管理者 ……………………………… 311
第三节　艺术中介是改良型管理者 ……………………………… 315

第十六章　艺术中介的人力资源管理 ………………………………… 318
第一节　艺术中介里的人力特征 ………………………………… 318
第二节　如何开发艺术从业者的创意力 ………………………… 323
第三节　艺术中介如何管理艺术家 ……………………………… 327

第十七章　艺术中介的战略管理 ……………………………………… 332
第一节　艺术中介战略管理的内涵 ……………………………… 332
第二节　艺术中介品牌战略的管理 ……………………………… 335
第三节　艺术中介市场战略的管理 ……………………………… 341
第四节　艺术中介文化战略的管理 ……………………………… 346

第十八章　艺术中介的投融资管理 …………………………………… 352
第一节　艺术中介融资的难点与优势 …………………………… 352
第二节　艺术中介多元化的融资方式 …………………………… 355
第三节　艺术中介投资目的的多元化 …………………………… 358
第四节　艺术中介如何选择投资项目 …………………………… 361

参考文献 ………………………………………………………………… 365

后记 ……………………………………………………………………… 371

总　论

艺术是人类别开生面的独创，而且是社会生活的美学化创造与体现，其实质是人类群体智慧的个性化表现。群体的有序行为必然要依赖于统一的规划、组织、决策、指挥与执行，这就是管理。如果说艺术的发展与人类的成长一样的久远，人类史就是一部艺术史的话，那么艺术管理活动同样应该源远流长、影响深广。

大家都知道远古祖先们的创造至今仍闪耀着异样的光彩，无论是原始歌舞、原始器具、原始壁画、原始文身等都没有因为原始时代离我们远去而有丝毫黯然失色，相反，这些远古祖先们智慧的结晶在今天烦琐浮躁的茫茫红尘中愈发显得神秘玄奥而又引人入胜。

原始歌舞最早期、最集中的体现恐怕是一个氏族或种族在祭祀神灵、天地或祖先时集体性顶礼膜拜的行为；原始器具（如图-1）的最初设计和制作自然是作为生活必需品而进行的一种全氏族、全部落的重要生产活动，类似于今天的社会化大生产活动；原始壁画（如图-2）往往出现在黑暗深邃的山洞里，它们自然不是为了美观、装饰而产生的，如果作为一个原始部落生存繁衍的符号性精神指示的推断成立，那么原始壁画所承载的社会意义就不可估量，显然，原始壁画的设计和刻画就是一件

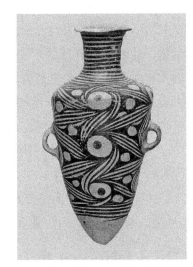

图-1　漩涡纹尖底双耳瓶是典型的马家窑文化原始陶器（距今 4 500 年）

图-2 法国拉斯科洞窟壁画(距今 15 000 年)

关乎部落命运的大事。原始文身同样不可小看,它同样具有很重要的社会功能。德国艺术社会学家格罗塞(Ernst Grosse)认为原始人身体上的文身和劙痕(割痕)也是为了装饰和吸引(拒绝)别人的,他在其名著《艺术的起源》中是这样写的:"用绘画来装饰身体,有一个颇严重的缺憾,那就是不能持久。一种自然的倾向,是历经苦辛另用一种可以持久的方法在身上印图谱。几乎在全世界的低级文化阶段上,都可以找到两种方法,就是劙痕(scarification)和刺纹(tattooing)。""所有原始身体装饰,都可以按照它的目的,分属于引人的和拒人的两类"①。格罗塞的推断似乎浅显了些,但就是这样的浅显推断亦可看出原始文身对于原始部族的重要性所在,它不仅仅是人际交往的一个表征,更重要的是它承载了求偶繁衍的重任,事实上,原始文身在整个部族内部是一件严肃的大事,如多少岁起开始接受文身、男女各配以什么类别的文身、不同身体部位配以相应特定的纹样、文身的地点和时间有特别的指定、专业文身师必定是德高望重的头目类人物等等都暗示了原始文身管理的严密性和规范性。综上所述,如果原始艺术可以被看作艺术的话,那么艺术管理行为绝不是近现代的产物,而是贯穿着整个人类历史的重要的社会性行为之一。

当然,史实归史实,人们在理论认识上的确尚未完全到位而且还存在大量有待讨论的空间,所以本书的写作才具有了一定的意义和价值。严格意义上的现代管理学发展不超过 150 年,艺术学与管理学交叉形成的艺术管理学的起步就更加晚,甚至可以说,艺术管理作为一门学科在中国尚没有真正确立,顶多是说艺术管理作为一门独立学科的设想在一个相对狭小的学术圈内才刚刚起步。

① 格罗塞.艺术的起源[M].蔡慕晖,译.北京:商务印书馆,1984:53.

英国学者玛丽·奥尔特曼(Mary Altman)等人合著并于1987年出版的《艺术管理基础》(*Fundamentals of Arts Management*)堪称艺术管理学界的经典著作,该著作就艺术管理涉及的各个文化层面的活动和艺术经营活动进行了概括性的描述,指明了艺术委员会、艺术事业、艺术营销管理的基本命题;英国学者德利克·琼(Derrick Chong)的著作《艺术管理》(*Arts Management*)在英国堪称最重要的艺术管理著作之一,该著作比较全面地对艺术市场、艺术经营、艺术经济的管理活动做了独具慧眼的分析、概括;英国伦敦城市大学教授约翰·皮克(John Pick)的著作《艺术行政管理》(*Arts Administration*)系统地论述了艺术政策、艺术行政、民族艺术交流以及艺术公益性管理方面的重要内容;美国学者威廉姆·J.伯恩斯(William J. Byrnes)推出的《管理与艺术》(*Management and the Arts*)在美国艺术管理学界享有很高的声誉,成为美国各大学相关学科普遍选用的教材或参考书,该书主要对艺术市场化运营中的操作实务做了富有见地的研究总结,特别对表演艺术的市场化运营问题探究较深;而由克拉格·德利斯恩(Craig Dreeszen)和帕·科萨(Pam Korza)合编的《社区艺术管理》(*Fundamentals of Local Arts Management*)则以美国社区艺术作为研究对象,对其社区艺术的公益性、服务性及其资金来源、人员组织、运营模式等内容做了较为详尽的介绍。另外,有关国外艺术管理的指南读本在曹意强先生主编的《艺术管理概论》中尚提及有十本之多,笔者在此再补充几部,以求对艺术管理及其有关联的资料的汇总尽一点绵薄之力:德国社会学家尼克拉斯·鲁曼(Niklas Luhmann)的《作为一个社会系统的艺术》(*Art as A Social System*)从社会学的角度对艺术的社会化大生产活动进行了深入的剖析和探讨;美国管理学家安弗莎妮·纳哈雯蒂(Afsaneh Nahavandi)的《领导的艺术和科学》(*The Art and Science of Leadership*)对社会团体的领导者、领导行为、领导决策以及团体内的自我管理进行了深入细致的研究,这些研究结论对文化艺术领导者队伍的建设具有意义非凡的借鉴作用;美国电影学家戈哈·肯德(Gorham Kindem)的《美国电影产业》(*The American Movie Industry*)对美国好莱坞电影产业何以独霸全球从其内在的运营模式和经营战略、管理理念上都做了非常深入的个案性研究,对其他艺术管理具有有益的借鉴作用;美国学者约翰·奥利威尔·罕德(John Oliver Hand)的《国家艺术画廊》(*National*

Gallery of Art）通过对美国及有关的英国老牌艺术画廊起承兴衰史的回顾大概地描述了英美画廊业的管理、经营和发展的模式；法国巴黎第一大学教授夏威尔·葛瑞夫（Xavier Greffe）的《从经济的角度审视艺术和艺术家》（Arts and Artists from an Economic Perspective）从国家艺术政策和艺术市场竞争两方面对艺术家的生存处境做了定量和定性的分析研究，从而对艺术管理从全社会利益分配的角度提出了隐而不露的个性化的批判，颇为发人深省。

上述著作几乎从各个方面对艺术管理做出了自我性的认知，概括来说大致可以分成如下几类管理内容：

（1）艺术行政管理：政府对一切艺术行为实行的管理。

（2）艺术事业管理：把艺术当成一项国家性的文化事业来实施的管理。

（3）艺术产业管理：把艺术当成一种社会化大生产、大市场运营活动的管理。

（4）艺术中介管理：艺术团体在社会服务活动和市场经营活动中的内部管理。

简而述之，艺术行政管理偏向于政府宏观艺术政策方面的制定与强制性监督实施；艺术事业管理主要是借助一些事业型、公益型艺术机构来满足人民群众日益增长的文化艺术生活需要的做法和行为，事业型、公益型的艺术活动最根本的特征就是主要由政府（委托）投资的非营利性艺术服务活动，这种管理活动应该属于公共学（Public Study）的分支；艺术产业管理主要是借助一些经济型、营利型艺术机构通过生产性、销售性的市场行为，满足人民群众日益增长的文化艺术生活需要的做法和行为，产业化的艺术活动最根本的特征就是政府不直接参与投资，而是通过市场的合理运转来实现社会艺术资源、艺术产品的分配、交换和消费，经济营利性特征显著；艺术中介管理应该关注的就是事业型、公益型、生产型、销售型等各类艺术团体和机构自身的内部管理活动。

本书认真揣摩、综合了前人研究的成果和前人对艺术管理的理解，大胆地勾勒了本书的理论框架：

（1）宏观艺术管理——艺术行政管理是其主要代表。

（2）中观艺术管理——艺术事业管理和艺术产业管理是其最重要的

两支。

（3）微观艺术管理——艺术中介管理含艺术项目运作是其典型的重要内容。

这样明确的理论框架的勾勒是本书对艺术管理学的首创。早在2004年,笔者在另一部书中就曾明确提出艺术管理可以分为艺术行政管理、艺术产业管理、艺术中介管理三部类,经过十多年来的持续研究和全盘思考,笔者进一步认为艺术管理的研究应该从宏观、中观、微观角度入手,而且艺术管理应该分为艺术行政管理（宏观）、艺术事业管理（中观）和艺术产业管理（中观）、艺术中介管理含艺术项目运作（微观）。所以,本书分四篇分别对艺术行政管理、艺术事业管理、艺术产业管理、艺术中介管理做了分类式、对照性的研究论述。这几类艺术管理之间的关系是非常微妙而复杂的,因为它们相互渗透、相互纠缠而又各有特色,如此泾渭分明地将它们排列在一起分而述之其实是一件吃力不讨好的事,但这也是最简洁、最具有伸发空间、最能说明问题的分类法。

在实践过程中,艺术行政管理、艺术事业管理、艺术产业管理、艺术中介管理是错综复杂地纠缠、重叠在一起的,截然分割不切实际,但在理论研究上将它们分而论之是一种抽丝剥茧的研究方法,可以使人们更加深入、更为清晰地厘清艺术管理的知识体系,诚如生物学上将物质形态分为分子、原子、离子、电子、质子等一样,可以揭示生物系统复杂的构建原理和生成过程。对艺术管理在学理上做必要的分类可以基本构建出艺术管理的理论框架,从而为科学合理地去从事艺术管理知识体系的研究和艺术管理的实践指明基本的方向。本分类主要是依据管理者主体属性进行分类的,政府、行业协会、社会机构、企业等中介组织是艺术管理的四大类主体,这种分类符合国家、社会对艺术进行管理的总体性布局与分工。

本书的研究采取了一种十字交叉式的思路。在纵向上来说,从宏观、中观、微观三个层级将艺术管理分别分成艺术行政管理、艺术事（产）业管理、艺术中介管理。同时笔者严密注意到艺术管理在横向上的延展和分化性,如艺术中观管理根据艺术活动的性质或目的又可以分为公益型服务管理、营利型经营管理;从管理学研究对象横向上的延展和分化性来看,一切艺术管理不外乎对机构、人、财、物、信息、时间等对象以及艺术项目的管理,所以每一个

层级的管理又都可以从人力资源管理、财务和投融资管理、艺术品生产和流通管理、艺术信息管理、艺术质量管理、艺术项目管理等方面进行内容的组织,这种内容的组织在本书中是以隐含的方式进行写作的(可以称为本书的"暗线"),并没有特别地体现在目录体例中;而根据管理学内容性质横向上的延展和分化性来看,每一层级的管理又可以解剖为管理的概念、管理者、管理的构成(含管理的目标、原则、方法、特征等等)、管理的实务(人力资源管理、财务管理、投融资管理、艺术品管理、艺术信息管理、战略管理、品牌管理等等),这种内容性质上的解剖在本书中是以公开的目录方式体现出来的(可以称为本书的"明线")。笔者的写作正是根据宏观、中观、微观纵向和管理学内容性质横向交叉式的思路来构建的,关于本书内容的体系构建,可以用图-3来表达。

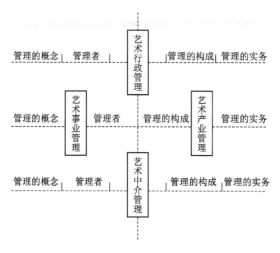

图-3 本书的内容体系构建示意图

如图-3所示,将艺术管理分成三层级、四模块仅仅是一种思考问题的思路和视角,便于读者从宏观、全局、整体上考察艺术管理。三层级、四模块管理之间没有绝对的界限,只是针对各自主要的管理主体的不同、社会化权职分配的不同所做的概括和凝练,三层级管理之间有交错重叠的部分,本书没有否定这种交错和重叠,如政府也会插手艺术事业、艺术产业的管理,甚至还会插手艺术中介的管理,行业协会、社会机构也会作为参政机构或智库机构参与国家艺术政策、法律法规的制定,同样艺术中介的老总很有可能同时担任艺术行业协会的主席等,笔者没有排斥和否定这种彼此间的联系性。如果断章取义地来讨论本书的理论构建,就无法窥见艺术管理的全局和整个系统间亲密而又明确分离的复杂关系了。

社会部类间的分离区别是相对的,交叉叠合是绝对的,这符合世界的系统性规律。但如果因为彼此间交织在一起,就胡须眉毛一把抓、东拉西扯一

锅炖,是不能把问题说清楚的,是不可能真正看清这个世界的,也非常不利于指导艺术管理实务的运作和发展。世界的运行强调权职的细分,在细分的基础上才谈得上协调合作,正所谓三道轮回、各有次序,天地相映、各执一边,阴阳相生、各守其道。艺术管理中各部类、各机构仍然需要站好自己的岗、守好自己的班,不是因为有了交叉叠合就可以彼此骚扰、混为一谈,多头管理、权力错位、交叉管理曾经一度困扰过人类行政、市场和企业的发展,制造过大量的体制性内耗。所谓科学化管理首先就应当是权力、职责分工上的科学化、明晰化,分出宏观、中观、微观三个层级大致还是符合人类在文化管理、艺术管理顶层设计上实践的真相:政府给政策、协会包括社会机构去落实和监督、企业照章执行,各司其职才能运行有序。那种认为艺术管理就统属于政府管理并由政府包干而无法下行的思维是"皇权"封建思想的复辟,不符合现代科学管理的深度改革和发展;而把政府撇在艺术管理之外,一味强调艺术管理就是一种公共管理或商业性的企业化运营管理又完全不符合文化艺术管理体系构建的实际情况。本书的知识体系、理论构架或许尚不完善,但大思路、大格局、大方向肯定符合实际操作,也有利于艺术管理社会体例的科学化建制。

今天强调协同化管理、共享式经济,正是建立在尊重分权管理、分享经济、个性消费基础之上的社会性合作化运行。没有分,就不存在协同与共享,这正是本书分类艺术管理、构建艺术管理理论框架的内在逻辑。

一部艺术管理学似乎已接近一部完整的社会学,其中涉及的内容几乎涵盖了艺术学、美学、历史学、行政学、公共管理学、企业管理学、经济管理学、市场营销学、法学、财务学、心理学、信息学等等。因为涉及上述如此多的学科,信马由缰地任笔触驰骋必定会东拉西扯、不知所云,所以本书在写作过程中紧紧抓住了与艺术活动紧密相关的现象进行描述,艺术的实践活动成为本书选择和构建艺术管理理论的主动脉,一切文献资料、典型案例的使用都是围绕着艺术活动这条主动脉来抉择的,与艺术活动无关的理论知识再精彩绝伦亦不在引述之列。需要补充说明的是,本书中勾勒的四大类艺术管理主要是立足于管理主体权职分派、各守其位的角度做出的规划。所谓管理主体就是管理活动中的管理者,通俗点讲就是"谁在管理"的问题:

(1)艺术行政管理的主体主要是政府及其权力机构,因其关注的往往是

全民或整个地区的文化艺术事业的总体规划和战略统筹，所以视之为全局性的宏观管理。中央政府的管理视野是全国，地方政府的管理视野是所处行政区域。

（2）艺术事业管理和艺术产业管理的主体主要是政府派出的代表组织、委托机构，民间自发成立的委员会、基金会、联合组织，有时候也包含大型的企事业集团、财团、创意组织等等。这些机构往往是某一地区艺术或某一艺术行业的组织、策划、统筹、管制、调控、监督的专业机构，它们是衔接政府艺术意图和基层艺术单位经营实战最重要的中间力量，所以视之为地域性、行业性垂直向的中观管理。

（3）艺术中介管理的主体主要就是指基层的、具有独立资格的、在艺术实战的第一线摸爬滚打的艺术企事业单位，这些单位直接面对艺术市场、参与市场竞争、与艺术消费者面对面交流，这些单位的自我内部管理是非常局部、实效、细致、具体和自我性的，所以视之为市场竞争单体的微观管理。同时艺术中介组织也是艺术项目的具体执行者和操作者。

艺术管理当然也可以从管理对象即被管理者的角度入手进行勾勒，那样的话，艺术管理的体系又不尽相同了，如可以分为艺术市场管理（艺术市场买卖活动是被管理的对象）、艺术经济管理（艺术经济活动是被管理对象）、艺术人才管理（艺术人才的培养和运用是被管理对象）、艺术法律管理（艺术法律的制定和实施活动是被管理对象）、艺术财务管理（艺术中的财务活动成为被管理对象）等等。当然，一本著作特别是自成体系的著作一般必须以一根思维线索作为主导，每一章节的内容像一颗颗珍珠被这一根思维线索串联在一起，这样的学术论述才可能做到思路清晰、条理顺畅、逻辑严谨，如果出现两根并重的思维线索，那么全书的内容必定头绪交错、思想繁杂、章节混乱而中心不突出。

所以，本书根据艺术管理主体的分类和特征作为主要思维线索，配合以艺术管理对象的不同作为辅助的思维线索搭建其独特的知识体系，可以令阅读者、学习者更好、更全面地了解和掌握艺术管理的学理范畴和框架范式，不至读得吃力、学得混沌、记得糊涂。像大家较为关注的艺术市场管理、艺术经济管理、艺术生产管理、艺术法律管理、艺术财务管理的内容在本书中实际是被分解到四大篇中分别论述的，这些内容在每一篇中由于管理主体的定位不

同而各具特色、区别较大。

艺术管理学应该是涵盖具有代表性或尽可能多的艺术门类的管理学。艺术的分类多种多样：①根据艺术被用于实用和鉴赏来看可以分为自由艺术（文艺、绘画、雕刻、音乐、戏剧等）和应用艺术（建筑、工艺品等）。②根据艺术存在的状态可以分为时间艺术（音乐）、空间艺术（绘画、雕刻、建筑、工艺等）和时空艺术（电影、戏剧等）。③根据艺术对外界事实描写和表述能力的大小可以分为描写艺术（绘画、雕刻、文学、戏剧、电影等）和非描写艺术（建筑、装饰艺术、音乐等）。④根据感官接受上的差别可以将艺术分为视觉艺术（造型艺术）、听觉艺术（音乐）、想象艺术（文学）、综合艺术（戏剧、电影、舞蹈等）。⑤根据创作中使用材料的不同可以分为作为物化艺术的美术，作为声音艺术的音乐，作为语言艺术的文学和戏剧，作为影像艺术的电影，作为身体艺术的舞蹈。⑥另外还能分成故事艺术（类似于描写艺术）、形成艺术（类似于非描写艺术）；完成艺术（Fertig Kunst）（类似于空间艺术）、表演艺术（Ausführungs Kunst）（类似于时间艺术）；单一艺术（绘画、雕刻、建筑、器乐、文艺、装饰艺术等）、复合艺术（舞蹈、戏剧、电影等）。

对于如此之多的艺术分类，要想写作一部包含各门类艺术的《艺术管理学》，可想困难之多和挑战之大。

事实上，不同门类艺术的管理显然是千差万别的，如影视管理、画廊管理、美术馆管理、博物馆管理、文学出版管理、舞台表演管理等等都各呈特色，因为它们涉及的艺术产品不一样，艺术生产过程、传播过程、消费特征、涉及的社会组织等等都不尽相同，所以作为一门综合性的艺术管理学必须尽可能多地涵盖具有代表性的艺术门类。本书不求一网打尽式的全面，而是糅合了上述艺术的各种分类并有意识地涉及了部分最具有典型意义的艺术门类来进行研究探讨：造型性艺术（有固定形式的书画、雕刻等作为代表，如图-4），表演性艺术（按时间动态发展的音乐、舞蹈、戏剧、电影、音

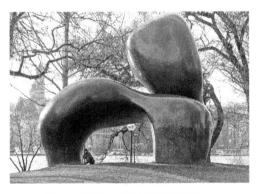

图-4　亨利·摩尔的雕塑作品

图-5 昆曲《桃花扇》舞台剧照

图-6 唐家三少网络小说《斗罗大陆3龙王传说》全套装帧设计

像制品等,如图-5),想象性艺术(以文字作为载体的文学,如图-6)。本书也没有按艺术的门类来进行写作,因为门类艺术管理学的理论研究在各门类艺术界中自有各自的探索与讨论,如中央音乐学院、中央美术学院、中央戏剧学院、上海音乐学院、北京电影学院、北京服装学院等艺术类高校都设置了与其教研资源相匹配的门类艺术管理专业或开设了门类艺术管理的课程。像路海波的《戏剧管理》、赵方的《表演艺术管理学》、杨大经的《音乐和表演艺术管理》、吕艺生的《艺术管理学》(偏重表演艺术)、曹意强主编的《艺术管理概论》(美术版)等都是近年来在国内涌现出来的门类艺术管理方面的卓越成果。本书与前人的视角不太一样,适度放宽了研究视角,在对具有典型意义的门类艺术管理综合的考察和挖掘中,意在尽可能地寻求到各门类艺术管理的共性和它们的主要特性所在。共性固然存在而且为数不少,寻求到这样的共性可以高屋建瓴地来看待和解决所有门类艺术管理中的难题,这才是艺术学的开放心胸和打通能力。艺术与艺术间、管理与管理间的相互借鉴、相互补充、相互启迪对此对彼都是利好无穷的事情,门类艺术管理特性的深入研究对发展本门艺术管理自然是不可或缺的,但跨门类艺术管理间的交叉研究、广度研究也一定能突破某些狭隘的樊篱而真正做到各门类艺术管理原理上的互证与打通,这对于文化艺术管理学习者、研究者无疑是居功至伟的事情。

本书的每一篇都有自己的侧重点,立足当下、兼顾历史、放眼未来是本书写作的一个宏观的理念,而立足当下即突出鲜明的时代性并对当代表现进行谨慎的审思、认定或者反拨。正是在这种理念的指导下,笔者才在艺术行政管理篇中强调了政府对国家艺术规划的功能和政府对非物质文化遗产保护的重大使命;在艺术事业管理篇中,笔者强调的是艺术事业应该寻求更为别开生面而又富有时代特色的双轨制发展道路,即国办和民办相结合;在艺术产业管理篇中,笔者强调的是大力发展艺术市场并用文化艺术的产业化推动国民经济的历史性大发展;而在艺术中介管理篇中,笔者结合现代市场竞争和营销策略的时代特色,重点论述了艺术中介管理中的人力资源管理、战略管理、投融资管理的重要内容。

许多的问题在阅读过程中需要大家边读边问、边问边自答,然后和书中内容做同步的探讨、商榷甚至进一步的修正、拓展。

第一篇

艺术行政管理

第一章 关于行政管理

第一节 什么是行政管理

对于行政管理的理解应该是"行政"(Administration)和"管理"(Management)的合成概念。好多学者认为行政本身就含有管理的意思:"行政"本身即包含有管理的意思,但它主要是和政府或行政机关的活动有关,而"管理"除指一般性的管理外,主要和工商企业的活动有关[1]。从职能角度看,行政和管理是平行的,两者各有各的范围,但从逻辑角度看,两者是从属和包含关系,行政是一种特殊形式的管理活动,是整个人类管理活动的一部分[2]。在中文中"行政"一词最早见于春秋《左传》"行其政令""行其政事"。据清代《纲鉴易知录》记载,西周时"召公、周公行政",意为执行政令,推行政务。因而行政的基本含义是"指协助、服务或作为某人的管家的活动"[3]。"行政"自古就含有协助、服务、替某人管家的意思,这些活动的确就是一些管理行为。美国1985年出版的《公共行政学词典》把行政定义为"政府及公共机构事务的管理和指挥"[4]。古希腊学者亚里士多德也就"行政职能"做过论述,认为行政是对国家政治的议事、司法活动之外的一切国家事务的具体管理活动。现在常常将"行政管理"连在一起使用,专指政府机关依法管理国家的活动[5]。综上所述,传统的"行政"一词的确有"行政令""行政事"的管理的意味。

[1] 何颖.行政学[M].2版.哈尔滨:黑龙江人民出版社,2007:7.
[2] 彭和平.公共行政管理[M].北京:中国人民大学出版社,1995:3.
[3] 王锋.行政正义论[M].北京:中国社会科学出版社,2007:27.
[4] 彭和平.公共行政管理[M].北京:中国人民大学出版社,1995:4.
[5] 高小平.行政学[M].上海:上海人民出版社,2003:1.

把行政独立使用还是把行政与管理连用在学术界并未有统一的说法,但"行政管理"一词无疑是传统"行政"概念和现代"管理"概念相结合的后生概念。传统的"行政"概念强调政府本身的执政行为,而"行政管理"更加强调政府职能与现代管理发展的新结合,无疑是用现代管理科学改造政府执政的理想。如此说来,"行政管理"的提法有一定的进步性。但彭和平先生对此似乎不太认同,他在其著作《公共行政管理》中对"行政管理"的提法有这样的看法:

在我国,"行政"一词普遍称为行政管理。由于我国对行政范围的理解比较宽泛,除政府机构外,还包括企事业单位中的科室部处等职能部门,因此,虽然在专业教科书中强调行政管理有管理国家事务的特定含义,但是,在社会的实际运用中,除上述含义外,行政管理往往泛指办公室、机关事务或后勤服务等方面的管理工作,这种行政管理的提法不太规范,本身有强调管理的意思①。

显然,"行政管理"在用语规范上扰乱了"行政"的固有领地,但从行政改革上来说,用一种社会管理、社会服务、社会协调甚至企业管理、经济管理的理念去充实和拓展行政无疑是一个重大的进步,即将政府改造成一个管理型、服务型、协调型、社会型、追求高效益型的政府要远比将政府定位为一个权力型、统治型、集中型、上位型、臃肿无效型政府更有时代的价值和意义。这种认识其实是彭和平先生的逆向思维,彭先生说"行政管理"是"行政"的概念被社会部门引用的产物,如果反过来看,就能更好地理解该词的生命力:"行政管理"是政府(含其权力机构)将社会管理含企业管理引入"行政"的产物。广纳博收才能汇聚成海,熟悉和尊重民间文化才能更好地为人民服务,这正是行政与现代科学管理之间形成的有益的互动关系。

本书认为,行政管理应该是一种双向运动的互为型概念——政府行政的社会化管理和社会管理的行政化集权,即用服务理念改造政府行为和用行政理念加强社会管理相结合。事实上,行政管理学也就是一个综合性的交叉学科:

行政管理学是综合性的学科。它同许多学科,尤其是同政治学、管理学、

① 彭和平.公共行政管理[M].北京:中国人民大学出版社,1995:4.

法学、社会学等既相互区别，又密切联系。现简介如下：

（1）政治学是研究以国家政权为中心的各种政治现象和政治关系及其发展规律的科学，而行政管理学是从政治学中分离出来的一个分支学科。

（2）现代管理学起源于工商企业管理，其研究重点至今仍放在企业管理方面。企业管理科学推动了行政管理学的发展，丰富了行政管理学的内容；行政管理学也吸取了企业管理科学的理论和方法。

（3）法律是国家意志的体现，是实现国家职能的行为准则。行政管理的职能、权限和行为，以法律为依据，受法律制约。

（4）社会学研究社会生活的矛盾及解决这些矛盾的途径，而行政管理是社会管理的一个组成部分，特别是对社会公共事务的管理更要借助于社会学的理论和方法[①]。

总之，行政管理的核心显然不同于工商管理、企业管理，工商管理强调在法律指导下的工商事务执行的技能方法，企业管理强调企业自身自为的市场竞争管理，而行政管理明显与政府意志和公共职权息息相关。概括述之，行政管理应该就是政府包括政府行政机关借助各种管理手段依法对国家事务、公共事务、政府内部事务进行管理的各种活动的总称，是一种由《行政法》授权同时又受一切法律制约的公权力运行的公共管理。

本书中的"行政管理"主要指国家公权力的运行行为，既不仅仅指狭义的政府部门的行政管理，亦不包含广义上企业、学校、民间组织内部行政部门的管理活动，而是超越了政府行政部门并包含了党、立法、军队、司法机构、监察部门履行公权力的管理活动。这一点后面将有详述。

第二节　行政管理的主体

任何管理活动都必须有管理主体，行政管理的主体主要是政府，但政府只是一个政权的标志或政权符号，所以政府应是各种各样的行政权力机构的综合体。如此说来，行政管理的主体显然就是各种各样的行政权力机构的集

① 夏书章.行政管理学[M].2版.广州：中山大学出版社，1998：8.

群。著名行政学家、具有"中国 MPA 之父"之称的夏书章先生在《行政管理学》中是这样论述行政管理主体的：

> 行政管理主体是国家权力机关的执行机构，即行政机关。在我国，行政管理主体是国务院和地方各级人民政府。任何类型的管理，其管理主体都必须具有对管理客体的支配权。否则，管理便无法实施。而这种支配权的性质、来源和获得方式，则依管理类型的不同而各异。行政管理的支配权即行政权。行政权源于国家权力，是国家权力结构的组成部分。在我国，行政机关是国家权力机关的执行机关，其行政权力是国家权力机关依法授予的。因此，行政管理是以国家权力为根据的、行使国家权力的一种公共管理[1]。

将国家行政机关当成行政管理的主体似乎没有任何疑惑，但认为行政管理的主体仅仅是行政机关就不太准确了。行政机关仅仅是"国家权力机关的执行机关"，说到底，行政机关是依法获得了权力机关的权力授权而已，如此说来，行政管理的主体还应该包括国家权力机关，权力机关才是行政管理真正的"幕后"主体。

我国的国家权力机关是人民代表大会及其常务委员会，全国人民代表大会是最高国家权力机关，地方各级人民代表大会是地方各级国家权力机关。全国人民代表大会是代替全国人民表达人民意志的特定的代表大会和组织，作为一个专门的权力机构，它才是中国行政管理最大的"幕后"主体。人民代表大会授权给人民政府或政府行政机关，人民政府或政府行政机关才有了一定的职权，所以行政机关不过是人民代表大会的"代言人"。因此行政管理的真正管理职权来自人民代表大会，中国的人民代表大会是全体人民意志的承载机构。既然是全体人民意志的承载机构，人民代表大会中应该包含社会各个阶层的代表，第十一届全国人民代表大会甚至增加了农民工代表就是这种人民权力精神的体现。

资本主义国家的权力机关是议会，而中国的权力机关是人民代表大会。中国的最高行政机关是中华人民共和国国务院，即中央人民政府。它是最高国家权力机关全国人民代表大会的执行机关。国务院由总理 1 人、副总理和

[1] 夏书章.行政管理学[M].2 版.广州：中山大学出版社，1998：7.

国务委员若干人、各部部长、各委员会主任、审计长、秘书长组成,实行总理负责制,副总理、国务委员协助总理工作,秘书长在总理领导下处理日常工作。国务院对全国人民代表大会及其常委会负责并报告工作。各部、各委员会的设立、撤销或者合并,经总理提出,由全国人民代表大会及其常委会决定。国务院行使的职权是:根据宪法和法律,规定行政措施,制定行政法规,发布决定和命令;向全国人民代表大会及其常委会提出议案;规定各部、各委员会的任务和职责,统一领导它们和不属于它们的全国性的行政工作;统一领导全国地方各级国家行政机关的工作,规定中央和各省、自治区、直辖市的国家行政机关的职权和具体划分;编制和执行国民经济和社会发展计划及国家预算;领导和管理经济、城乡建设、教育、科学、文化、卫生、体育、计划生育工作;领导和管理民政、公安、司法行政、监察、国防建设、民族事务等工作;管理对外事务,同外国缔结条约和协定;改变或撤销地方各级国家行政机关不适当的决定和命令;批准省、自治区、直辖市的区域划分,批准自治州、县、自治县、市的建置和区域划分;决定省、自治区、直辖市的范围内部分地区的戒严;审定行政机构的编制,依照法律规定任免、培训、考核和奖惩行政人员;行使全国人民代表大会及其常委会授予的其他职权。

地方各级国家行政机关,即地方各级人民政府,分别是同级国家权力机关的执行机关。它分为省、自治区、直辖市、自治州、市、市辖区、县、自治县、乡、民族乡、镇等各级人民政府。地方各级人民政府对本级人民代表大会负责并报告工作,同时对上一级国家行政机关负责并报告工作。地方各级人民政府都服从国务院领导。地方各级人民政府依照法律规定行使自己的职权。

行政机关不过是国家权力机关的执行机关,所以在中国的政治体制下,人民代表大会是行政管理的隐性主体,各级国家行政机关是行政管理的显性主体。大家以为行政管理一定就是行政机关的管理活动固然有其道理,但在本书中适度放大了行政管理的外延,其管理主体应该包含四大类:权力机关(人民代表大会),执政党(中国共产党),行政机关(国务院和各级人民政府、各部委),司法机关(检察院、法院)。因为这四大主体实际上都是全国人民群体意志的代言人,只是从分工上各有侧重而已:执政党管国家意识和群众思想,人民代表大会管制定法律和成立行政机关,行政机关执管具体行政事务,司法机关负责法律的执行和落实。四大主体共同合作、协调作用,从而联合构

建了一个完整的国家管理系统。从这个意义上说,行政管理主体适度放宽是将国家意识和全民意志作为管理对象的必然选择。而执政党是行政管理的思想指导主体,司法机关是行政管理的法规指导主体,人民代表大会是行政管理的授权主体,国家行政机关是行政管理的政策执行主体。2018年,我国还增设了监察委员会,监察委负责对所有国家公务人员进行监管、调查和提请惩戒等,监察委的职权在本书中也一并纳入行政管理考察的范畴。

诚如上文所述,执政党和人民代表大会一样是行政管理的隐性主体,不直接参与和处理具体的行政事务,但却对行政事务的安排和处理具有宏观上的决策和指挥权;行政机关和司法机关是行政管理的显性主体,它们是具体行政事务直接的处理者和执行者;监察委是国家党务工作者、行政公务人员、执法人员的监督管理机构,当然可以归并为行政管理的主体之一。

第三节　行政管理的客体

行政管理的客体其实就是行政管理的对象,行政管理的客体是国家事务、社会公共事务、行政机关的内部事务、国家公共资源、一切本国公民以及在本国活动的外国组织和外国人等。行政管理的范围遍及国家和社会生活的各方面和全体国民[①]。也有学者将行政管理的客体称作行政相对人,这显然是将行政管理主体本位化的称谓。

相对人是行政相对人的简称。相对人是指在具体的行政管理关系中处于被管理一方的当事人。也就是说是与行政主体相对应的一方当事人。如在工商行政管理中,工商管理局为行政主体,个体工商户则是相对人;在税务管理关系中,税务局为行政主体,纳税的单位或个人为相对人;在公安管理关系中,公安机关为行政主体,公民等则为相对人[②]。

在具体的行政法律关系中可以构成相对人的组织和个人有下列几种:国家组织;企业事业单位;社会团体及其他社会组织;中华人民共和国公民;在

① 夏书章.行政管理学[M].2版.广州:中山大学出版社,1998:7.
② 温晋锋.行政法学[M].南京:南京大学出版社,2002:103.

中国境内的外国组织；在中国境内的外国人①。温晋锋在《行政法学》中对行政管理客体所做的分类显然关注的是组织机构和自然人，这些客体是以实体性的方式真实存在的，同样可以称之为实体性客体。

毫无疑问，实体性客体是指处于或进入行政管理领域内的具有政治地位、法人地位、民间自由性质的团体组织以及国内外公民。其中政治地位包括具有党政属性、行政属性、依法享有国家权力和公共权力属性的社会地位，三种属性的地位占其一就可以称为具有了政治地位。如中国共产党、一切依法成立的民主党派就具有党政属性的政治地位；政府、部、厅、局级行政机关就具有行政属性的政治地位；依法成立的政府、部、厅、局的驻外机构、地方机构以及事业单位如政府驻外办事处、外交使馆、领事馆、各级劳动保险机构、纪律检查委员会、监察委员会、国立学校、国办职业培训机构等等就具备享有国家权力或公共权力属性的政治地位。法人地位就是在国家权力机关或行政机关登记注册并拥有一定权利和义务属性的社会地位。法人依法独立享有民事权利并承担民事义务，它们应具备以下条件：①依法成立；②有必要的财产或者经费；③有自己的名称、组织机构和场所；④能够独立承担民事责任。像绝大多数的非国有企业、带有民间性质并注册过的事业单位、社会服务机构等就具有法人地位。民间自由性质的团体组织可以在政府机构登记注册过也可以没有登记注册过，它们常常带有一定的自发性、志愿性、松散性、非营利性和公益性，如民间自发成立的环保组织、民间艺术保护组织、民间助残助困基金会等。行政管理的个体性管理对象，即指在行政权力管辖范围内一切具有民事权利能力和民事责任能力的自然人，包括限制行为能力的自然人。

除此之外，本书认为行政管理客体还应该包含事务性客体和精神性客体。

所谓行政管理的事务性客体即指立法性、会议性、日程性、任命性、选举性等具有程序性的法定或习惯性的事务活动。如人民代表大会的立法活动、任命活动、罢免活动、组建政府的活动；又如全国人民代表大会、全国政治协商会议简称"两会"，每年3月份"两会"先后召开全体会议一次，每五年称为一届，每年会议称××届××次会议，地方每年召开的人大和政协会议也称

① 温晋锋.行政法学[M].南京：南京大学出版社，2002：104.

为"两会",通常召开的时间比全国"两会"时间要早,这种依法定期筹备、组织、召开的会议就是标准的会议性事务活动;像"北京国际美术双年展"是由中国文学艺术界联合会、北京市人民政府和中国美术家协会联合主办的大型国际美术双年展,首届北京双年展于2003年在北京举行,第二届北京双年展自2005年9月20日到10月20日在北京和安徽开展,主题为"当代艺术的人文关怀",第三届北京双年展得到北京奥组委的批准,被列为人文奥运的一部分在2008年与北京奥运会同时举办,第三届北京双年展的主题定为"色彩与奥林匹克",这也是奥运会期间唯一一个在北京举办的国际性大型美术展览活动,堪称国际美坛上的佳话。2019年8月26日—9月23日,"第八届中国北京国际美术双年展"(见图1-1)在中国美术馆举行,这一届的双年展主题是"多彩世界与共同命运",体现了我国美术界所拥有的全球视阈和世界胸怀。北京国际美术双年展即

图1-1 第八届中国北京国际美术双年展宣传海报

为中国文化艺术行政管理中日程性的事务管理。事务性客体以事务性活动本身作为被管理的对象,政府及其权力部门以及授权机构关注的是事务性活动本身的策划、组织、发展、效果以及对国家和社会的影响,它没有将某个特定的实体性部门或个人作为管理目标,强调的是事务本身进行的状况。

行政管理的精神性客体乃是行政管理更为重要和突出的客体之一。顾名思义,把这样的管理客体定名为精神性客体,显然这个客体是看不见、摸不着的非实体性、非事务性的精神思想特征明显的主观存在。最明显的精神性客体就是一国、一民族的文化,文化的概念空泛大化、伸缩万变,但其对人民、对国家的统治力和影响力又是显而易见的。从广义上来看,文化是指一个民族特有的精神成果,它包括思想信仰、伦理道德、科学技术、艺术、哲学、数学、历史、音乐等等因素。许文惠等人就将行政管理置于文化环境中来讨论,他们意识到了文化对行政管理的影响力:

文化环境,是指行政决策活动所处的科学文化和思想道德等环境条件。

文化比起政治、经济等更富有普遍性、继承性和延续性,渗透到社会生活的各个领域,发生广泛的作用。因而,文化环境对行政决策具有渗透性、持久性影响。每个人都生活在一定的文化环境之中,无时无刻不在受到社会文化的教化,影响每个人的思想、情感、价值观等,制约着每个人在现实中的行为选择。如有什么样的信念、价值观、道德因素,就有什么样的决策目标及目标体系的排列顺序,它影响着决策者的心理素质,甚至影响决策运行方式方法[1]。

作用力与反作用力一直都是相互的,当文化不可避免地对行政管理施加压力的时候,要清楚地认识到,从人类漫长的文化史来看,文化亦往往是政治、经济的产物,也就是说,历朝历代的行政管理者也在密切关注着当代文化的改造和发展。综观人类发展史,可以毫不讳言地说:有什么样的政治体制和行政管理理念就一定有什么样的文化与之配套,文化乃行政管理推行发展的产物。无论是创造意识形态、缔造精神信仰、推行科学技术、发展文化艺术、标榜某种哲学思想,政权统治者都有优先的发言权和决定权,都能在自己的权力范围内不遗余力地改造和发展出一个完全顺应自己的权威、为自己的政权稳定服务的文化体系来。人们的行为是表象,内心的精神思想是表象背后的原动力,有什么样的精神思想就会体现出什么样的生活态度和行为方式,从这个角度上说,管理好人们的精神信仰和思想意识远远胜过管理好人们的行为和身体。这也是政权统治者重视艺术管理、文化管理的内在逻辑。

第四节　行政管理的方法

行政管理的方法多种多样,正常来说,法律、行政的管理手段和方式是其最主要的方法。行政管理活动的根本原则是依法管理。依法行政是现代行政管理的本质特征。行政管理必须以法律为根本的活动准则,在法律规定的范围内实施管理。任何行政机关和行政人员都没有超越宪法和法律的特权。把个人意志代替国家意志或凌驾于法律之上的行为,属违法行为[2]。人民代表大会及其常务委员会是中国唯一的立法机构,以国务院为代表的政府是执

[1] 许文惠,张成福,孙柏瑛.行政决策学[M].北京:中国人民大学出版社,1997:63.
[2] 夏书章.行政管理学[M].2版.广州:中山大学出版社,1998:7.

法机构,人民代表大会对政府的执法有质询权和监督权。依法治国显然是公平合理的,法律面前人人平等,就算法律暂时有不完善不贴切的地方,但只要是公平的、只要是绝大多数公民意志的体现,那么法律就是相对合理和有效的。在我国,人民不但要按照本国法律的指示行事,而且也要接受国际通用法律的制约,如涉及著作权方面的法律在我国就有《刑法》《民法典》《著作权法》《著作权法实施条例》《计算机软件保护条例》《实施国际著作权条约的规定》以及《世界版权公约》和《伯尔尼公约》。国际法往往由联合国商议讨论和颁布,如联合国教科文组织(见图1-2)在2003年10月17日第32届大会上通过了《保护非物质文化遗产公约》(以下简称《公约》),这是全世界非物质文化遗产保护事业的重要里程碑,我国于2004年8月

图1-2 联合国教科文组织总部大楼

获批准加入了《公约》,《公约》于2006年4月生效,截至2018年年底,加入《公约》的缔约国已超过175个。1982年,联合国教科文组织和世界知识产权组织审议并通过了《保护民间创作表达形式免被滥用国内立法示范条款》,这是一个具有国际法律效力的关于各国民间文化艺术保护法律制定的指示性条款。在该示范条款中,受保护客体被表述为"民间文学艺术表达(expressions of folklore)",在列举民间文学艺术表达形式时,示范条款按表达方式将其分为四组:①语言表达(expressions by verbal);②音乐表达(expressions by musical sounds);③形体表达(expressions by action);④有形表达或并入物品的表达(expressions incorporated in a permanent material object/tangible expressions)。

在我国,法律的种类多种多样,从法律的文字表现形式方面划分,可分为成文法和不成文法;从法律的适用范围方面划分,可分为普通法和特别法;从法律制定的主体方面划分,可分为国际法和国内法;从法律的内容方面划分,可分为实体法和程序法等等。其中《宪法》是国家的根本大法,是我国一切法

律、法规、章程、命令的母法。其他法律、法规、章程、命令都是《宪法》的子法。子法如与母法的内容相违背则无效。除了母法之外，可以把其余一切法律、法规、章程、命令分为以下四大部门：①刑事；②民事；③经济；④行政。行政管理主要就是依据这些法律、法规、章程、命令以及补充条款来进行具体事务管理的，它包含议法、立法、执法、审判、验法、改法等一系列的环节。

另外，经济手段也是行政管理的重要方法之一。政府最大的功能之一就应该是实施国家资源和利润的分配与再分配。人人都有自私自利的原罪（original sin），根据博弈论中的非合作博弈理论（non-cooperation games），机构、组织以及人员之间无度竞争、垄断的结果将导致全体组织和人员利益的俱损效应，俱损效应类似于多米诺效应（domino effect）[①]，即在一个系统中，任何一个部类（门）的不合作、过度自私的行为都可能导致整个系统的恶性竞争直至整个系统瘫痪。例如一个部类（门）的过度垄断和利益独揽在自私自利的贪婪欲望的催动下，它是不愿意将自己的利益分与他人的，其结果必然导致其他部类（门）的嫉妒和抵制，报复性的掠夺、倾轧、反抗就有可能爆发，其结果就是原来的系统彻底被摧毁，一个新的系统可能会产生也可能不会产生。军备竞赛、生态破坏、市场不正当竞争、资源和利益的过分垄断、工业文明对农耕文明的侵吞、金钱社会价值观的扭曲等等都是非合作博弈理论提出的典型案例，这些案例的膨胀发展给整个社会带来的弊端已清晰可见。为了使社会系统有序发展、可持续发展，政府作为一个社会全体利益阶层的代言人，就不能不以全体利益为重，纠正和压制非合作行为的做法。法律不是万能的，经济手段的运用和调控就成了有益的补充。如对违法行为进行必要的经济处罚，利用税收杠杆调节社会财富的分配和再分配，利用银行存贷利息的方式对社会流动货币和储存货币进行合理的运营，对企业和个人实行管理

① 多米诺效应：一荣不全荣，一损却俱损效应。宋徽宗宣和二年（公元1120年），民间出现了一种名叫"骨牌"的游戏。这种骨牌游戏在宋高宗时传入宫中，随后迅速在全国盛行。当时的骨牌多由牙骨制成，所以骨牌又有"牙牌"之称，民间则称之为"牌九"。1849年8月16日，一位名叫多米诺的意大利传教士把这种骨牌带回了米兰，作为最珍贵的礼物送给了小女儿。多米诺为了让更多的人玩上骨牌，制作了大量的木制骨牌，并发明了各种玩法。不久，木制骨牌就迅速地在意大利及整个欧洲传播，骨牌游戏成了欧洲人的一项高雅运动。到19世纪，多米诺已经成为世界性的运动。在非奥运项目中，它是知名度最高、参加人数最多、扩展地域最广的体育运动。从那以后，"多米诺"成为一种流行用语并暗示在一个相互联系的系统中，一个很小的初始能量就可能产生一连串的连锁反应，而一次小小的失误或许就能造成满盘绝灭的大灾难。人们就把它们称为"多米诺效应"或"多米诺骨牌效应"。

费用以及超额利益费用的征收,控制物价和调整收入,及时调节社会实物和货币保障福利的种类和比率,进行社会公用事业的投资和公共设施的建设等等都是政府在法律之外运用经济手段实施的行政管理。

行政管理中第三个重要的方法手段就是行政手段。行政手段的运用在中国起着不可替代的作用。如中国共产党的党政建设就是把党章、党的宗旨、精神要义的建设与行政事务活动有机结合的产物,行政机关中的许多领导和管理者本身就是中国共产党党员,中国共产党党员拥有一定的权利,但同时也必须承担特定的义务,这些权利和义务的保障主要是通过党的章程、思想指示、组织命令来贯彻和实施的。所以行政手段不是依据法律,主要是依据组织章程、组织命令和领导指示来实现的,当然这些章程、命令和指示的内容必须是在法律规定的范围内才能成立。另外,行政机关内部的管理也常常使用行政手段,如某些行政领导、工作人员的升迁和罢免、人事考察、人员调动、绩效考评、奖惩决定等等不可能全部依据法律条文来进行,于是行政领导小组可以见机行事、灵活多变地依据自身的权力和威信进行自我的管理。行政手段的特点有如下几点。

(1) 权威性。行政手段以权威和服从为前提,行政命令接受率的高低在很大程度上取决于行政主体权威的大小。提高领导者的权威有助于提高行政手段的有效性。

(2) 强制性。行政强制要求人们在行动目标上必须服从统一的意志,上级发出的命令、指示、决定等,下级必须坚决服从和执行。

(3) 垂直性。行政指示、命令是按行政组织系统的层级纵向直线传达,强调上下级的垂直隶属关系,横向结构之间一般无约束力。

(4) 具体性。一定的行政命令、指示只在特定时间对特定对象起作用。

(5) 非经济利益性。行政主体与行政对象之间的关系不是经济利益关系,而是一种无偿的行政统辖关系,两者之间不存在经济利益利害关系的纽带。

(6) 封闭性。行政方法依靠行政组织和行政机构,以行政区划和行政系统的条块为基础实施,具有系统的内化约束力,因而产生封闭性[①]。

除了上述最典型的法律、经济和行政三种手段之外,行政管理尚有教育

① 参见 http://baike.baidu.com/view/450781.htm。

的方法和惩戒的方法。教育重在宣传、培育、指导、提请注意、探讨研究,具有超前性和防微杜渐性。惩戒主要是通过公安、监狱、军队等武力机构对违法违规行为进行威慑、打击、惩罚、强制扭变等,具有一定的滞后性和终结行动性。

第二章 关于艺术行政管理

第一节 什么是艺术行政管理

依据第一章的论述,大家可以知道艺术行政管理实际就是立法机构、执政党、政府文化艺术行政部门、司法部门依据法律或者人民意志对境内外相关文化艺术活动进行策划、组织、引导、协调、指挥、监督等行为活动的总称。而传统的认知往往认为艺术行政管理的主体应该主要是文化行政机构,这在相关的理论成果中有类似的提及,如黄飚在《文化行政学》中是这样描述文化行政管理的:一般认为,文化行政或文化行政管理就是文化行政机构依据所属国家和地方的方针政策、法律规章,对各项文化事业(广义的事业)实行规划、组织、调控等行政职能[①]。显然,黄飚先生取用了狭义行政的内涵,即认为行政管理就是政府行政机关的管理行为。为了合理区分出艺术产业管理、艺术中介管理,本书选取行政的中义或中观概念。

广义行政可以分为两类:一类,是以李方和唐代望为代表的最广义的行政管理理论。唐代望认为:"我们社会主义国家的行政管理是管理整个社会的,不仅包括国家行政机关的管理,而且包括立法、司法部门乃至其附属单位的管理工作。"李方主要认为:"行政指国家立法、行政、司法部门乃至其附属单位的管理工作。""企事业单位的某些管理工作也叫做行政管理,社会主义国家的党、团、工会、妇联等大型组织的管理工作也应该是行政部门和学术界

① 黄飚.文化行政学[M].上海:上海文艺出版社,2003:7.

所关心的对象。"他们认为我国的行政管理既包括立法机关、司法机关、行政机关的管理活动,也包括企事业单位的管理活动,甚至包括党、团、工会、妇联等政治、社会组织的管理活动。王沪宁的以非营利性政策目标为标准的广义行政概念也与此观点有相近互通之处:"广义行政的意义是,一定机构或部门为达到一个特定的政策目标(一般是非营利性的目标)而展开的各项管理活动。"另一类,是以夏书章为代表的广义政府管理理论。夏书章认为:"行政是行使国家权力的管理,凡不属于国家机关的管理活动,便不属于行政。""应将以行使国家权力从事国家管理的活动称为行政。"他们认为,行政是国家机关的管理活动,国家机关以外的企业、事业单位属经济管理、经营管理范围,不应当列入行政的范围。而在我国,国家机关的管理既指行政机关的管理活动,又包括立法和司法机关的管理活动[①]。

在此,可以就上述两类广义行政管理的概念做一定的补充。由政权统治者实施的为政权统治者的利益服务或为人民大众的利益服务的管理活动就是行政管理。如奴隶社会、封建社会、资本主义社会的行政管理就是以政权统治者的利益为目标的,而社会主义国家的行政管理就是以人民大众的利益为目标的。政权统治者自有一套完整的统治体系:党组织、立法、司法、政府及其各级行政机关、军队、监察、国家事业单位等都是直接为政权统治者的利益而负责的权力部门,所以它们从事的管理活动没有本质上的区别,在政权的维护立场上是一致的,统称它们为中观上的"行政管理"没有原则性的错误,甚至可以让人们更好地理解与归类这些管理。至于在市场中求生存的企事业单位主要还是直接为自身的生存发展而实施的管理,它们不必直接为政权的统治阶级服务,所以在市场中求生存的企事业单位的管理不应该算到行政管理的范围中来,如果说它们内部也存在一定的办公室、人事、规章制度的制定等行政性质的工作,那也只能算作附属于市场经营管理的行政事务,是为了市场盈利而服务的,所以顶多属于广义上的行政管理,但却不属于本书研究的范畴。

[①] 黄飚.文化行政学[M].上海:上海文艺出版社,2003:8-9.

社会主义中国虽然是人民群众当家做主人,但人民群众只能算作国家的隐性统治者,中国共产党、立法、司法、政府及其各级行政机关、军队、监察、国家事业单位才是代表人民群众统治国家的显性统治者。所以,我国是政权的显性统治者实施的以隐性统治者(人民大众)的利益为目标的行政管理。行政管理与有无营利性无关,统治阶级对国家的管理自然也是利益驱使下的行为。当美国政府不遗余力地支持发展、推广好莱坞电影产业时,谁敢说这不是美国政府对全球实施的文化殖民和精神统治呢?当老牌资本主义国家英国将他们最著名的艺术品拍卖行苏富比(Sotheby's)和克里斯蒂(Christie's)蔓延发展到世界各地时,谁又敢说英国不是在借这两个世界文化巨头试图左右和影响世界艺术品市场呢?日本为了掠夺更多的资源曾挑起中日甲午战争;2019年后,蔡英文肆无忌惮地力推"台独"政策,还不是因为有美国之流在后面撑腰,台湾岛在美国侵略和霸占亚太地区的战略中占据最核心的地位,自然台湾地区领导人和美国一直狼狈为奸地纠缠在一起。利益包括经济利益是人类行为最大的驱动力,这是一个毋庸置疑的普遍规律,行政管理行为并不例外。

不参与市场不表示是非营利的,不直接参与贸易竞争不表示就没有经济管理活动。笔者在《艺术产业管理》中就认为艺术行政管理应该包含艺术法管理、宏观艺术市场管理、宏观艺术经济管理、艺术教育行政管理、艺术国际交流管理、艺术产业政策管理①。所以,本书中限定的艺术行政管理是一种大于政府行政机关,包括党组织、立法、监察、司法、国家事业单位但排除了社会企事业单位内部自我管理的管理活动,这实际上就是一种中观上的行政管理,类似于夏书章先生对行政管理的限定,但本书比夏书章先生的限定增加了党、团、工会等组织的管理活动。关于行政管理的分类,如图2-1。

本书中的行政管理的主体指的就是图2-1中的中观(中义)行政管理,有时会涉及一点点的宏观行政管理和微观行政管理。顾兆贵在《艺术经济原理》一书中也谈道:

> 党要不断提高领导社会主义先进文化建设的能力,把握方向,谋划全局,

① 成乔明.艺术产业管理[M].昆明:云南大学出版社,2004:38.

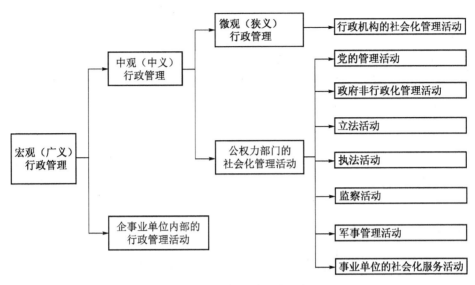

图 2-1　行政管理的分类示意图

提出战略,制定政策,营造良好环境。大力发展社会主义文化,不断巩固全党全国人民团结奋斗的共同思想基础。牢牢地把握先进文化的前进方向,坚持为人民服务、为社会主义服务的方向和百花齐放、百家争鸣的方针,唱响社会主义主旋律,推动社会主义文化的多样化发展,进一步繁荣文化事业和发展文化产业①。

顾兆贵在接下来继续谈道:

我国的艺术市场管理组织是由三类市场管理机构组成的。第一类是党的各级主管意识形态的部门和政府管理部门,包括文化艺术、影视广播、出版、知识产权管理机构、政法、检察、统计、审计、财政、税收、工商、银行、物价等管理机构。第二类是艺术生产和流通的行业、学术管理机构,包括文联、作协、影协、音协、美协、剧协等专业协会和行业组织。第三类是社会性管理机构,包括文化馆、艺术馆、艺委会、消协等群众性的、艺术企业团体的艺术管理组织和艺术消费者的、艺术资金赞助人的监督管理组织等等②。

　① 顾兆贵.艺术经济原理[M].北京:人民出版社,2005:100.
　② 顾兆贵.艺术经济原理[M].北京:人民出版社,2005:392-393.

从上述论述中，可以知道艺术行政管理不仅仅强调行政管理主体要为统治阶级服务或人民大众服务，而且关键掌控的是文化艺术消费者的意识形态，所以"党的各级主管意识形态的部门和政府管理部门"直接构成了文化艺术市场管理的第一部类，顾兆贵认为的"艺术市场第一类的管理"其实就是这里讨论的艺术行政管理的一部分。

所以说，艺术行政管理是政权统治阶级直接以自身的利益或人民大众的利益为根本利益，依据法律或人民意志来掌控、引导国家意识形态和社会精神生活的管理。具体而言，是通过法定公权力来对文化艺术的创作、生产、流通、传播和消费等活动进行的策划、组织、协调、指挥和决策。奴隶社会、封建社会、资本主义社会的艺术行政管理往往是以统治阶级的利益为根本利益，而社会主义中国的艺术行政管理是以人民大众（国家隐性统治者）的利益为根本利益。总之，艺术就是为社会强权者而生的，谁掌握了政权，谁就能创造出流布一时或一世的艺术。这就是文艺复兴时期以及文艺复兴以后的情况，那时候文艺作品主要以颂扬强者为内容，包括教皇、国王和公爵。有颂扬他们的颂诗和牧歌，有赞歌和颂歌；有人为他们画像，有人为他们塑像，人们用各种方式赞颂他们。后来，色情开始越来越多地侵入艺术，而今它已成为富人阶级一切艺术作品不可缺少的成分（很少有例外，特别是在小说和喜剧方面几乎没有）[①]。何止是文艺复兴及文艺复兴之后的艺术如此，历朝历代的文化艺术莫不如此，因为艺术行政管理权就是掌握在强权阶级手中的。

本书中的艺术行政管理具体还可以细分，或者说其主体内容主要包含如下一些更加具体的管理：

艺术行政管理是艺术管理中最高级别的管理，高瞻远瞩、全局眼光、广域布局是其重要特征，它决定着艺术管理的基本宗旨和发展方向，同时又强势渗透、深入各层级、各部类艺术管理，左右着它们的重大决策（见图2-2）。

① 托尔斯泰.艺术论[M].张昕畅,刘岩,赵雪予,译.北京:中国人民大学出版社,2005:64-65.

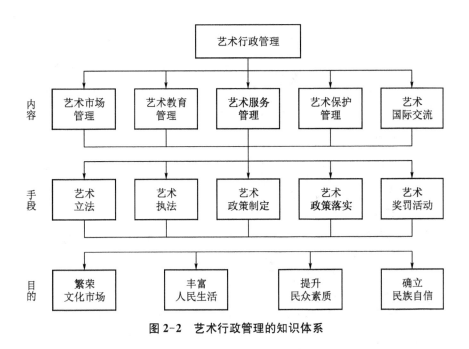

图 2-2 艺术行政管理的知识体系

第二节 艺术行政管理的目的

任何事情的策划、组织、运营和发展都是在一定的目的指引下进行的,没有目的或者目标的行动就好似失去了方向的航海。有了目的就有了行动的指南,它表面来看似乎是一个团队行动的指引,实质上它还是团队前进时重要的原动力。

美国生理心理学家沃尔特·坎农(Walter B. Cannon)的动机理论(Motivation Theory)将缺失和动机联系在一起,他认为,周边提示是给一种动物以动机的东西:口渴(水分缺失)会引发饮水,胃响(食物缺失)会引发进食,这些提示向大脑最原始的部分提供信息,并在那里形成寻求水或者食物的驱动力(drive);另一位美国著名心理学家马斯洛(A. H. Maslow)将人的动机和需要联系在一起,马斯洛认为人类的需要和来自需要的动机是一种金字塔结构,它宽大的基座由生理需要构成,第二个层级是由安全性需要构成的(人的生命安全得到保障),第三个层级是由心理需要构成的,这里的大部

分需求在本质上是社会性的(如归属感、爱和被爱、交往和受尊敬的需要),最后,在顶尖上是由"自我实现需要"构成的(自我人生价值的实现,自身对社会功用的最大体现等)。奥地利精神病学家、心理学家西格蒙德·弗洛伊德(Sigmund Freud)(见图2-3)却认为人类的动机是与本能紧密结合的,动机来源于本能:①本能不具备有意识的目的,也没有预定的方向,但许多满足本能的方式是可以习得的;②本能冲动是为满足躯体需要而存在的,它产生一种紧张状态(或心理能量),驱使人采取行动,通过消除紧张来获得满足;③本能可以影响人的行为和有意识的思想、体验,并经常使人处于与社会要求的冲突中。坎农和马斯洛提出的动机可以被视为是一脉相承的由缺失(目标源:产生目标的源头)到需要(目标宿:目标形成的归宿)的外驱力动机,而弗洛伊德认为的动机可以被称为本能冲动的内驱力动机。其实任何一种生命或行为的动机都应该是外驱力动机和内驱力动机的综合体。原籍英国的美国心理学家威廉·麦独孤(William McDougall)基本沿袭并发展了弗洛伊德的本能动机论,从而由人的本能推向了社会性本能:①用本能解释所有的人类行为;②本能是先天的或遗传的行为倾向;③个人与民族的性格与意志也都是由本能逐渐发展而形成的;④人有18种本能;⑤本能具有3种成分:能量成分、行动成分和目标指向成分。管理学同样隐含着一种内生动力和外生动力的系统动机观。

图2-3 著名心理学家弗洛伊德

作为一个国家、民族的艺术行政管理来说,其目的应该是一种遵循内驱力和外驱力综合作用而产生的系统动机原理。政府作为一个国家和民族的代言人就好比一个家庭甚至一个有机的生命体,其间的阴阳协调、刚柔并济、高低应和、强弱对接才能造就一个和谐发展、扬长避短、完善而健康的政治局势。从某种意义上来说,健康的政治局势应该包含了繁荣发达的文化艺术发

展,而不仅仅是拥有强大的军事力量、法律体系、警察机构,还应该要达到"民生各有所乐兮,余独好修以为常"(屈原《离骚》)的治国意境,民有所乐主要必须依靠文化艺术娱乐业来实现,如此方能真正从精神层面上使民意归顺、使国家统一而安定,安民心与安民身同等重要,所谓安居乐业即强调民身安居和民心愉悦的双重意蕴。当然,不能说艺术一定要迎合政治,但是说艺术一定就是绝对的自我存在而与当代的政治意识完全绝缘却不是事实的真相,或者说这样的艺术恐怕从没有产生过。纯粹的艺术理想主义者希望艺术与政治不相干涉,起码不要么明显地涉足政治,但作为全民代言人的政府却不可能不借助艺术来构建自身的政治意识体系,起码不能视艺术的方式而不见,同时,政权也不可能真正任由艺术自由发展、无度发挥。某种意义上来说,艺术就是政治阴柔性表达的补充。浪漫主义一直被视为自由艺术的典范,一种骨子里摆脱政治理想的追求始终贯穿着浪漫主义胸怀的始终,可力求摆脱的结果往往却又是无声无息地滑入政治的泥沼而不自知。

浪漫主义在本质上是以追求古代人的政治自由(积极自由)为出发点,但最后还是回到了对现代人的个人自由(消极自由)的追求方向。浪漫主义固然以审美现代性对资产阶级现代性庸俗的价值观进行了强烈的批判,但是,它对审美天才的推崇和审美独立的追求则从另一个方向推进、完善和巩固了现代性的主体性原则,并促成了消极自由在审美领域内的确立。结果,我们可以清楚地看到,英国浪漫主义的本质就在于它将其最初的启蒙政治理想进行了审美化,也即是说,英国浪漫主义最后是在审美领域内完成了他们的政治理想的。浪漫主义的复杂性,尤其是它那著名的雅努斯难题只有在这样一个思想背景之下,才能够得到清楚的还原。

在现代中国,浪漫主义的复杂性则又体现出与英国浪漫主义完全相反的另一种类型。以郭沫若、郁达夫和成仿吾等人为首的创造社最初是以追求审美独立和艺术至上论的审美现代性理想而闻名的,即,他们最初是企图通过审美革命来进行大众启蒙的(这个思想甚至在文学革命前就由梁启超提出)。但是,他们的审美主义最后却因为中国现代性工程的独特性而被政治化[1]。

[1] 张旭春.政治的审美化与审美的政治化[M].北京:人民出版社,2004:52-53.

艺术本来就是时代的产物,是意识形态、公共情感与个人情绪相互对话、交流、整合的结果,所以艺术哪怕不为某个政治理想发言,但却不可能不替时代发声。这就是艺术行政管理制定管理目的的内驱力动机。所以,艺术行政管理在这种内驱力动机的推动下当具备如下几个目的:

(1) 繁荣本国和本民族的文化艺术,丰富人们的精神生活,归根结底要安抚民心,使民心有所安定和自由。

(2) 借助某些艺术形式宣扬政治理想、促进民族凝聚、建立国内和谐、加强全民团结。

(3) 通过艺术的手段确立积极向上的人生观、价值观和世界观,营造国内欣欣向荣的、健康的人居环境和人文理想。

(4) 推动艺术与现代商业生活的融合,平衡协调艺术与现代商业的辩证关系,从而为艺术的商品化、经济化创造优良的生存条件,同时也探索和引导在经济基础之上艺术的新型化独立品质。

(5) 推进国内艺术事业、艺术产业的发展,以艺术创造来开启新一轮国民经济发展的浪潮。

事实上,任何一次变革的动机不可能完全来自内部,外部环境也是无法摆脱的生存空间。一个独立的个体很难完全抵挡住外部的侵袭和干扰,在对待外部环境上,是顺还是逆往往是相机而动的,不同的人会做出不同的选择,当然其结果也可能大不相同。古人曾给出过建议,虽然有点消极,但却不乏是一种善意的态度:"天之意不可不顺也。顺天之意者,义之法也。"(墨翟《墨子·天志》)大到一个国家,政府的决策和行为不仅仅是为自身内部的政局稳定和方便统治阶级的利益来进行的,同时它仍然无可退避地要接受当代国际势力、国际社会的监督和指正,否则可能就无法融入国际舞台为自己谋取更大的境外利益。除了战争与掠夺,文化艺术在国际间的流通和传播似乎显得更为平和而意味久长,这种外交方式同样出现得很早:

中国乃礼仪之邦,纣王年间突然出现于殷宫的男女相逐的裸体舞蹈似非中原固有文化。北周宫廷曾流行一种裸体舞蹈。《周书·宣帝纪》记载:"甲子,还宫。御正武殿,集百官及宫人、内外命妇,大列伎乐,又纵胡人乞寒,用水浇沃为戏乐。"关于胡人乞寒,《唐会要》卷34《论乐》引张说疏云:"且乞寒泼

胡,未闻典故。裸体跳足,盛德何观?挥水投泥,失容斯甚。法殊鲁礼,褒比齐优。恐非羽柔远之义,樽俎折冲之道。愿择刍言,特罢此戏。"由此可知,胡人乞寒是西域胡人的一种裸体宗教舞蹈。据《新唐书·康国传》,这种裸体舞蹈盛行于中亚粟特。粟特人"至十一月鼓舞乞寒,以水相泼,盛为戏乐"。向达起初怀疑泼胡乞寒戏是唐代从中亚粟特传入长安城的。后经韩儒林指出,早在北周胡人乞寒已经传入中原,今天流行于我国傣族地区的泼水节亦源于泼胡乞寒。他还认为这种裸体舞蹈的起源地亦不在粟特,而在波斯。……殷末帝宫突然流行这种裸体舞蹈和波斯祆教舞蹈自然不会有什么联系,但它有可能与古代印欧人用于祈雨的原始宗教舞蹈有关。近年新疆考古工作者在呼图壁县康家石门子深山一处崖壁上发现表现裸体舞蹈的大幅古代岩画。有学者将其解释为原始社会的生殖崇拜宗教仪式。但我们怀疑这个古代宗教仪式或许和古代印欧人祈雨的宗教活动有关。其中一幅岩画上有祭祀双马神的图案,类似的双马神见于商代铜器铭文。双马神是雅利安人崇祀的重要神祇,可见胡人宗教可能在商代已传入中原[①]。

从全球范围内看,任何一个国家和政府都是其中的一个成员,只有融入全球大家庭才能从他人处获取到更多的赞扬或实利,而远离全球大家庭的结果恐怕不仅仅使自己孤独无聊,也许还会被他人遗忘甚至联合欺负。融入就预示着两种结果:联手或者竞争,但不管是哪一种选择都会让自己变得更强大,而非相反。这正是一个国家艺术行政管理制定管理目的的外驱力动机。在外驱力动机推动下艺术行政管理存在如下几个目的。

(1) 对外展现本国和本民族的文化艺术,以此来展现本国和本民族人民的聪明才智和精神创造力,从而努力为世界人民的生活繁荣做出贡献。

(2) 让本国和本民族的文化艺术在他国他民族人民的精神中留下正面的深刻印象,从而获取世界人民思想意识上对本国意识形态的认同感和放大感。

(3) 参与国际艺术交流和对话,从中引进他国他民族优秀的艺术成果来丰富本国本民族人民的精神生活和欣赏视阈,同时为本国本民族的艺术发展

[①] 林梅村.汉唐西域与中国文明[M].北京:文物出版社,1998:28-29.

寻求可借鉴的启发。

（4）在艺术产业全球化发展趋势越来越明显的今天，为本国艺术商品积极参与到国际市场竞争中去扫平障碍、创造条件是政府的必然选择。

（5）文化艺术（产业）的成就也是一国综合国力的重要指标，用文化艺术（产业）的成就参与到国际霸权和反霸权运动中来正成为一种世界性的趋势。

事实上，文化艺术国际间的合作与竞争已是大势所趋，把握时机的成功者恐怕就是明天的强者。韩国在文化艺术创意产业国际化战役中的领先地位对我国具有重要的启发意义：

韩国能从亚洲金融风暴低谷中迅速复苏，主要依靠文化创意产业的发展。总结韩国创意产业国际化的经验，即注重文化创意产品国际市场拓展，以及选择优势行业重点突破。韩国政府为促进创意产业国际化，制定了"瞄准国际市场，以中国和日本为重点的东亚作为登陆世界市场舞台的台阶"的基本战略，通过设立文化创意产业海外办事处，分析各个地区的市场情况，促使韩国创意企业针对不同区域差异开发针对性产品；帮助企业参加当地展会，推广企业产品和品牌；帮助企业寻找本地合作伙伴，开展跨国合作等。同时，韩国政府还采取了重点行业推进的国际化战略，选择了游戏行业作为重点推进领域。2004年韩国游戏产业市场规模达到36.8亿美元，中国、台湾地区、东南亚、日本等国家和地区成为韩国游戏的主要出口地①。

在国际化进程中，文化艺术组织和企业虽然是主力军，但政府的扶持、引导、促进、协调以及宣传作用仍然是不容忽视的，有作为的政府能创造最畅通和最便利的条件，无作为的政府往往却会在碌碌无为中错失诸多良机。据知名市场情报研究机构 Newzoo 提供的数据显示，2018年韩国游戏市场的市值达到120多亿美元，跻身世界游戏大国行列，这与韩国政府对游戏产业的扶持政策不无关系，例如韩国政府每年都支持韩国中小游戏企业参加海外各种游戏展览，所有费用均由政府承担；2015年，韩国政府划拨约77亿韩元资金用于支持相关企业海外项目的发展。

① 刘牧雨.北京文化创意产业发展理论与实践探索[M].北京：中国经济出版社，2007：56.

第三节　艺术行政管理的对象

艺术行政管理究竟要管什么？如果说艺术行政管理就是管艺术的,那就有所偏颇了。艺术不是独立于社会之外的自由体,而且艺术受社会各部类影响最大,同时艺术天生又是一种极为阴柔的人文学科,在很漫长的历史时期内是不能给社会直接创造显性效益的活动和事物,所以,艺术和艺术家的地位其实很尴尬,在封建社会更披着一层被社会调侃、揶揄、低人一等的灰色调,彼时,无论东西方都把艺术家称为"戏子"就是这种社会角色最典型的写照。

历史、哲学、宗教其实与艺术的性质相似,同属于人文学科,但历史使人明世(知道世间变化的来龙去脉)、哲学使人明理(把握世间事物的运行规律)、宗教使人明志(激活人类向善的崇高理想),所以这三门学科都逃离了"无用"的火坑,独留艺术继续在忍受着"无用"的口诛笔伐：

从柏拉图到托尔斯泰,艺术一直被指责为激动人的情感从而扰乱人们道德生活的秩序和和谐。根据柏拉图的看法,当我们的淫欲、忿恨、欲念、悲痛等经验本来应该枯萎的时候,诗的想象力却灌溉它们、滋养它们①。

柏格森写道:"……艺术的目的在于麻痹我们人格的活动能力或不妨说抵抗能力,从而使我们进入一种完全准备接受外来影响的状态；我们在这种状态中就会体会那暗示出来的意念,就会同情那表达出来的情感。在艺术创作的过程中,我们可以发现通常的催眠手段的变相形式,这手段在艺术里被冲淡了,被精细化了,且在某种程度上被精神化了。"②

如果柏拉图和柏格森对艺术的判断有道理的话,那艺术就不仅无用,而且有罪了,起码成了反人性的帮凶。可艺术在原始社会偏偏却是带有功利性的"有用"之物,而非如后来人们想象的可有可无的捉弄人性的虚幻品：

原始舞蹈除了和其他艺术一样具有文化娱乐及审美作用外,突出的标志

① 卡西尔.人论[M].甘阳,译.上海:上海世纪出版集团,2003:231.
② 卡西尔.人论[M].甘阳,译.上海:上海世纪出版集团,2003:255.

是它具有明显的功利目的和实用意义,和原始人的现实生活和生产活动有着密切的联系。

>传授生产经验和组织劳动。……
>锻炼武士,教育儿童。……
>历史的记述和传统教育。……
>防治疾病。……①

笔者无意扩大艺术的社会功能,但艺术自人类独立起就一直伴随着人类的成长,却是不可辩驳的史实。而艺术之所以"沦落"到一种"贪图享乐、腐化、附庸风雅"的地位,大概与后来的艺术家们一味彰显个性并且与社会格格不入有极大关系,说好听点,是艺术区别于世俗生活的卓尔不群。所以要想让艺术真正融入整个社会生活中并起到一种精神的"楷模"作用,需要有计划地管理和调节的方面很多很多。政府鼓励艺术为社会多做贡献是第一方面,规劝社会重新认识和正视艺术是第二方面,从艺术出发到改良政治、经济、文化、思想从而创造新历史是第三方面。

不管怎样说,艺术在今天的地位实际已攀升到了与经济、政治、军事、工业、农业等显学平起平坐显示了时代对艺术的正名和客观、公正的态度,当然,艺术彰显出来的巨大的财富创造力恐怕是其关键所在。笔者以为这是艺术发展到今天首次以巨大规模参与社会生产的表征,不再是艺术原始功利性简单的回归,而是艺术在更高层次上参与社会、改造社会、推动社会并付诸实践的努力。各国政府也似乎已经看到了艺术本身爆发出的巨大的社会性功能,也正以积极的态度在对待和利用这种转变。社会所有人平等的生活待遇、人类共同的福祉包括人类的艺术资源平等的享用和对艺术财富共同的占有并不是一件简单的事情,它仍然需要政治权力的介入和干预:

这样一种方案是要与现在诸多通行的社会理念拉开距离并企图总结出它们中标准、完整、统一的认识。这些认识把社会看成一个层级分明的系统,换句话说,社会是按各种资源分配不均的原则来建构的。十八世纪,一种反对资源不均原则的言论坚持认为人类定会实现共同的幸福和大同理想。该

① 孙景琛.中国舞蹈史(先秦部分)[M].北京:文化艺术出版社,1983:44-46.

言论到十九世纪随着人类对团结和平的渴望欢呼雀跃。进入二十世纪,随着民主、发展和政治现代化全球性的需要,政治被赋予了建构人类大同福祉的使命。二十世纪接近尾声,我们却与全人类共同幸福的理想越来越远。我们不但没有实现全人类的团结,也没有建立起平等的生活待遇。一个人可以坚持这些理想并称它们为"伦理学",并且社会本身绝没有忽视这样的"伦理学"正逐渐成为人类理想国的重要表征。所以我们极力主张重建社会学。这样就需要转变思路:社会的分化不应该按层级分类,而应该按功能横向分类。社会的和谐没有被视为伦理政治的需要,相反,在《生存对话的揭示》一书中,社会和谐是被当作与宗教、货币经济、科学和艺术并列的系统提出来的,而各系统的功能和运行模式之间可能关系密切,也可能存在着与政治毫不相干的天然鸿沟[①]。

社会各系统"与政治毫不相干的天然鸿沟"其实是不存在的,起码政治至今仍然是干预社会最强有力的权力体系,如果要"重建社会学",就应该是尊重"宗教、货币经济、科学和艺术"与政治的平等对话和等量齐观,如此才能真正实现"按功能横向分类"的社会的"共同的幸福和大同理想"。综上所述,艺术行政管理的对象可以分成三部类:

(1) 核心类对象:艺术机构、艺术家、艺术品、艺术流通等。这个核心类对象要有将艺术融入社会的决心和态度,真正让艺术为人类服务,从政治、经济、宗教、教育、文化、审美等各个角度都可以体现艺术独有的眼光和判断能力。而政府的宽容意识和积极应对的态度要明朗和主动,真正为艺术的发展提供一切可能的方针政策。

(2) 延展类对象:工商、税务、传媒、赞助商、消费者、公安、消防、交通、学校等各类社会机构都应该对艺术产业、艺术发展给予最大力的支持,在社会系统合力的作用下让艺术凸显美化社会、解剖社会、批判社会的各种功能。政府应通过教育、宣传、引导甚至管制来更正社会对艺术曾有的偏见,从而培育和树立起正确、客观和公正的艺术观、美学观,如此才能真正使社会更加生动活泼、五彩缤纷。

(3) 辐射类对象:社会理想、大同幸福、公众福祉的制定和追求理应成为

① Luhmann N. Art as A Social System[M]. California:Stanford University Press,2000:1-2.

现代政府的政治目标,政府不能限于自身的政治利益和经济利益执政和参政,这种狭隘意识的政治理念往往扭曲了政府的理想,更不用说能建立一个品牌政府了,现代化的政府应是以全民利益至上的政府。这种由社会本体和公众民意辐射而出的人类理想往往是通过艺术、宗教、哲学等人文学科集中体现的。其中宗教的教义最具有稳定性和根深蒂固性,用之顺(使用它顺当)、变之难(改变它很难);哲学的思想永远是立足社会和人自身所做出的逻辑推理和逻辑假设,用之难(落实到行动中难)、变之顺(代代而活变);而艺术是最为灵动和个性化的天才式的发现和想象,用之难(把握其真相很难)、变之难(真正的艺术自成体系,个性独特)。处于两难境地的艺术既然不能将它简单地推向任何一边,就预示着对艺术"虚构"的社会理念、政治理解、人类理想不能不进行必要的、全面的管理了,否则自由生长的艺术一定会爆发出惊人的改造社会、推翻社会的能量。因为"无用"往往是"大用",艺术才是唯一能真正打动甚至控制人类情感的创造,其次才能排到"洗脑重器"——宗教。

第四节　艺术行政管理的原则

原则就像盛水的杯子、传电的导体、风筝的丝线,它本身不是水、不是电、不是风筝,但它却让水有了形状、让电有了路径、让风筝有了根底。原则就是形状的约束、路径的指南、底线的确定,对于一个没有原则的人来说,一切言行都是随心所欲、不着边际甚至无由无终的,原则能成就一个人生清晰的轨迹和世界完美的规范。原则是不可见的,但它巨大的重要性却又在每一次的行动中起着潜移默化的作用并爆发着惊人的力量。出生在英国伦敦的世界级喜剧大师查尔斯·卓别林(Charles Chaplin)一生留下许多征服世人的电影作品,其中《大独裁者》(*The Great Dictator*)(见图2-4)是他对当时的世界魔头希特勒

图2-4　卓别林饰演的《大独裁者》剧照

（Adolf Hitler）及德国纳粹（Nazi）直接进行揭露、攻击和讥讽而亲自制作拍摄的优秀作品，展现出他强烈的人道主义精神。事实上，在电影策划、制作和拍摄过程中，卓别林受到了多方面的警告和阻拦，但他有自己的原则，作为一个有世界级影响的艺术家，他要把和平、民主、自由带给全世界，这是他的原则：

《大独裁者》刚拍了一半，卓别林就收到了联美公司发来的警告信：公司接到美国电影摄制发行会主席海斯办事处的通知，说《大独裁者》一片将受到审查的麻烦。查理，你要三思而行。

接着英国办事处也发来了信：反希特勒的影片，能否在英国上映？我们没有把握，望慎重从事。……

卓别林决心继续拍《大独裁者》这部片子，他决心要嘲笑希特勒，他要嘲笑他们那种血统种族的种种无稽之谈。

后来，从纽约办事处收到了更多令人懊恼的信，信中都要求他不要拍这样的片子，还说反希特勒的任何一部片子都绝对不可能在英国或美国上映。

但是，他已下定决心，一定要把这部片子拍出来，如果没有电影院上映的话，那么，自己租剧院放映也在所不计——他已把成本、赚钱置之度外。

这才是一个真正艺术家的本色。这才是一个真正的战士的本色[①]。

1939 年 9 月 3 日，在《大独裁者》尚没有拍摄完成时，英国和法国作为波兰的盟国就被迫向德国宣战了，第二次世界大战全面爆发。卓别林并非不怕死，该片上映多年后，卓别林谈到当时的形势仍然是后怕的，但他说他没有选择，因为这就是他的从艺原则：自己想完成的作品，一定要全力以赴，直至完成。卓别林一生共拍摄了八十一部电影，创造了电影史上无数的奇迹，大概与他执著追求的性格和行事原则有关吧。

当然，原则并非既定的法律，原则仍然应该具有一定的弹性和灵活性，倘若一个人的原则过于刚性而丝毫不能变通，此人很可能就会陷入古板、固执甚至呆滞的泥沼。

艺术行政管理的原则应该要以弹性原则为第一原则，讲究原则制定中的

[①] 鲍荻夫.卓别林[M].长春：时代文艺出版社，1996：764-765.

刚柔变通关系，才能使自己永远保持行动中的前瞻性和主动性。所以，一国政府在管理自己国家的艺术时当掌握如下原则：

（1）管制和服务相结合的原则。艺术需要管制，否则艺术中的不良品会危害人们的身心健康，特别是一些电影、电视、小说等艺术中歪曲事实的故事、犯罪的情节、暴力镜头、色情镜头不仅对儿童的成长有害，而且对有些存心不良的成人也会带来负面效应。艺术是属于大众的享乐，而模仿意识往往会导致人们对一些公众产品由欣赏转向冲动性的借鉴学习，习惯成自然后就会腐蚀社会风气。另外，文化艺术管理部门也须明确的是，人类的艺术特别是一些历史传承下来的艺术并非私人财富（private riches），而是公共财富（public riches），所以任何一个政权都不应该将人类的艺术遗产占为权力私有，应该创造一切可能的条件，将艺术遗产放置到公共场合，让全民共享，这就是艺术行政管理服务意识的原点。

（2）保护和发展相结合的原则。艺术遗产是需要保护的，特别是一些居于公共场所的大型的古代文化艺术遗产的保护特别需要政府的介入、宣传和号召。如古代建筑（见图2-5）、古代遗址（见图2-6）、古代雕塑、古代设施等遗产由于常年暴露在外，自然和人为的破坏常常使这些大型艺术遗产面临生存的危机，无利可图会导致大型财团对这些文化艺术遗产丧失投资的兴趣，而民间志愿者的参与毕竟势单力薄、难成大器，所以，政府就成了当仁不让的直接保护者。保护不是原封不动、孤零斑驳地维持现状，而是要以发展为目标，加固、修缮、恢复仍然是表象的发展，只有真正将这些大型古代艺术遗产融入现代生活和现代生存环境，为现代生态文明增添独特的历史厚度、为现代经济发展融入更多的美学元素，这样的保护才真正功德无量。

图2-5　泰姬陵

图2-6　中国河姆渡遗址

(3) 集中和自由相结合的原则。艺术的集中原则是从意识形态的角度出发的,这也是艺术行政管理的根本任务之一。艺术对社会的影响主要是思想层面的影响,思想的高度和广度直接决定了行动的方式和效果,所以说,限制行动本身不如从思想上引导和控制人们,打造思想政治正是法治社会的理论基础,法律不能仅是滞后的,既定事件的后果有时根本来不及修补。如2019年年初,"吴秀波事件"算得上是中国文艺界的大丑闻,这位"中国好大叔"、一线著名演星因包养"小三",人设彻底崩塌;2019年2月爆发的演员翟天临"学术门事件"将中国学术界再次推上了"烤火架",中国学术生态圈经受了又一次的"大地震"和全国人民的口诛笔伐;2019年3月,韩国歌手李胜利引发的"胜利门事件"几乎就是韩国娱乐圈的"重大灾难",揭露了韩国娱乐圈种种不为人知的丑陋和黑暗面;自2017年10月5日起,美国好莱坞电影大亨哈维·韦恩斯坦(Harvey Weinstein)种种令人不齿的演艺圈"潜规则"事件被一一起底,"曝尸"在世人面前,好莱坞最大的性丑闻轰动全世界,至2018年2月,哈维·韦恩斯坦以自己的身败名裂与韦恩斯坦电影公司的倒闭再次证明了"自作孽,不可活"的道理;同样的情况还发生在中国艺人郑爽身上,2021年1月,郑爽"代孕弃养"事件直接导致她被国家新闻出版广电总局"封杀"。演艺圈这些不端事件不仅表明了演员、艺人的个人修养究竟有多重要,关键也揭示了各国法律、国际法律上的种种漏洞。文化法律的制定、艺术圈的法制化治理从来都不是一个小事情,一味集中不是应对艺术管理的有效原则,但无度自由的后果更加严重,只有将集中和自由相结合才是真正合理的管理。

(4) 融合和独立相结合的原则。艺术产业已遍及全球,艺术国际交流正在日益繁盛,一个全球大融合的时代已经开启。艺术国际间的融合并非起于今天,如在18世纪,中国文人画就深深影响了日本绘画的发展:

> 文人画(或南画)直到十八世纪初叶才传入日本,那时日本的知识分子对外间世界感到了强烈兴趣,并且用着较少的因袭精神学习中国的艺术和科学。有许多技术上及美术上的作品涌至日本,使他们对中国文化开扩了眼界。……同时有许多中国画家们来到了长崎港,其中特别是伊孚九(他在1720年以后来过日本数次),也帮助传播这种画法,它主要是为一些业余的文人画家所采用。最初精通此法的有祇园南海(Gion Nankai,1676—1751),

彭城百川（Sakaki Hyakusen，1697—1752），以及柳泽淇园（Yanagisawa Kien，1702—1755），但他们的作品依然只是仅仅模仿中国绘画的型式，直到十八世纪的后半叶，这些技法才被完全同化，而于池野大雅（Ike-no Taiga，后简称池大雅，1723—1776）及与谢芜村（1716—1783）两位艺术家的作品中出现了风景画的新局面①。

文化艺术的交流追求的是融合，不是生硬的套搬，也不是浅尝辄止的观赏完就弃之一边，诚如日本绘画界对中国文人画的态度，讲究的是"完全同化"，以他法、他素材、他思路、他模式结合自己的特点糅合一个有机的新我，这才是融合。融合中还要独立，所谓民族精神的独立、国家意识的独立、文化主权的独立、政治体制的独立等等都可以在艺术中得到充分体现。自身独特的艺术成就在当今时代就是一个国家的名片，经济、政治、军事、教育、科技可以趋同甚至一体化，但富有民族特色的艺术永远只能成为本国的身份标志而为世人铭记。

（5）系统和局部相结合的原则。政府在进行艺术行政管理时一定要有全局眼光、系统眼光，政府有大量的事情和任务要完成，不可能对艺术的发展做到事无巨细、悉究本末，只能从全国全民族的高度把握文化艺术的发展方向、协调艺术资源的合理使用、促进艺术成果的合理分布、制定科学超前的艺术政策，而大量的、细微的组织生产、广告宣传、市场营销、人才培养、技术改进、理论创新等具体工作仍需艺术组织自己探究和摸索。政府给的只能是一个方向，这个方向就是深入民众、普惠民众、

图2-7 世界非物质文化遗产"中国皮影戏"的艺术造型

① 秋山光和.日本绘画史[M].常任侠，袁音，译.北京：人民美术出版社，1978：192-193.

服务民众并使绝大多数民众实实在在受益,任何偏离这个方向甚远的艺术探索和艺术尝试应及时叫停或给其划定一块试验田,任其自生自灭。仅仅有粗线条的系统规划,政府并没有尽到对本国艺术发展的全部责任,艺术市场中的弱势者例如传统的文化遗产(见图2-7),犹如"贫困户",这些弱势者曾经辉煌一时并对本国的艺术发展做出过贡献,自然要让它们"老有所养、老有所乐",甚至为它们创造一切条件使它们重返辉煌也未尝不可。艺术中的物质文化遗产、非物质文化遗产、文物馆、博物馆、文化馆、艺术院校等不便或者根本不可能在艺术市场上"生龙活虎、拳打脚踢"的部门就是艺术中的弱势者,这些弱势者其实是精神内涵最为富足的"穷光蛋",对于这些弱势者,政府要给予特别关照,实行局部性特殊政策,起码也要使这些弱势者能源源不断地为现代文化艺术、社会生活的发展提供富有灵感的提示和启发。

第三章　政府对待艺术的态度

第一节　把艺术当成国家事业

艺术是一种国家事业,它与一国的政权稳定、经济繁荣、人民生活安定、科技发展水平、体育事业等一样的重要,理应纳入一国的宏观发展体制中来,特别在文化艺术国际化程度越来越高的今天,艺术含艺术家、艺术品甚至可以成为国家或时代的文化符号,例如达·芬奇(Da Vinci)(见图 3-1)显然就是意大利文艺复兴时期的文化标志,文森特·梵高(Vincent van Gogh)(见图 3-2)绝对算得上是荷兰的文化名片之一,而中国唐宋两代的文化象征自然数李白的诗、苏轼的词最为妥切。国之兴在于其经济的发达、科技的强盛,国之荣在于其历史的悠久、艺术的深厚。

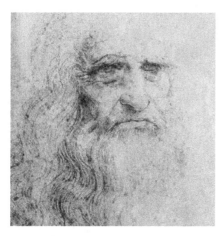

图 3-1　艺术巨匠达·芬奇肖像画

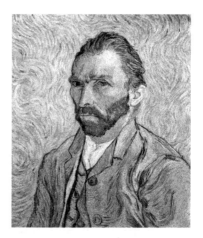

图 3-2　艺术大师梵高肖像画

这里的事业并非指与产业、企业相对的含义，也不是仅仅指事业单位的"事业"。事业单位中的"事业"是一种狭义的事业：1998年，国务院颁布了《事业单位登记管理暂行条例》，其中第二条规定："本条例所称事业单位，是指国家为了社会公益目的，由国家机关举办或者其他组织利用国有资产举办的，从事教育、科技、文化、卫生等活动的社会服务组织。"这是我国从法律的角度第一次对事业单位给出的界定，显然这里的事业是非营利性、公益性和服务性的，跟政府部门、国企、央企一样，主要吃国家财政饭的其他社会服务性单位通常就是事业单位。本书中所指的事业是一种广义的事业，是指某个行业全盘、全局的局势，包括所论行业的产业化、营利性市场行为，公益性、非营利性的国家投资和营运行为等。而落实到个人上来说，事业就是指一种职业和兴趣，所谓的为事业而奋斗就是指在某种职业上出人头地、有所作为或将某种兴趣发展到极致而超越其他人。

艺术是一种广义上的国家事业，可以从三个层次进行考察：第一层次泛指整个艺术文化范畴，包括所有的艺术单位、艺术机构、艺术类职业、艺术界从业人员、艺术营利活动、艺术非营利活动等，凡与艺术相关的事情、资源与人都属于第一层次的内容。第二个层次是指与艺术产业相对的整个艺术事业，具体包括公益性艺术、公共艺术和部分亚市场艺术，其特点主要是以国家投资为主，其他投入（包括社会基金会、社会捐赠、企业财团投资等）为辅，主要目的是为了服务大众、满足公众的艺术需要，主体是非营利的；第二层次还包含了艺术企业、艺术营利组织的公益性服务活动，如电影院、剧院对社区居民的增票活动就是一种企业的公益性服务活动。第三层次是指狭义上的艺术事业单位和艺术事业活动，所谓艺术事业单位就是指受国家各级文化艺术行政部门直接管理的生产艺术产品和提供艺术服务的独立的社会组织，具体包括：音乐、歌舞、戏曲、话剧、杂技等艺术表演团体，

图 3-3　南京图书馆的建筑形象

图 3-4　山西博物院的建筑形象

图 3-5　色彩斑斓的四川美术学院

地方公共图书馆（见图 3-3）、博物馆（见图 3-4）、艺术馆等，艺术研究机构、画院等，另外像艺术院校（见图 3-5）是更为标准与核心的艺术事业单位。艺术事业单位的运营资金主要由国家财政拨款或社会捐赠，没有创利创税任务，服务对象是全社会的公众。本书中的艺术事业是落脚于第一层次而展开的，即将艺术当成一种广义上的国家事业进行筹划、贯彻和发展。

艺术是国家事业的实质就是指艺术要上升到国家理想的高度，也即一国政府应该将本国艺术的发展提升到国家战略的高度来对待和策划，才能真正打造出属于自己的、最富特色的、光彩照人而高雅的名片。文化艺术、娱乐产业被有些学者认为是一种软实力，并且是与其他的硬实力相配套而促进国家综合竞争力的：

第一个提出软实力这一概念的是曾在克林顿政府担任过国防部副部长的哈佛大学教授约瑟夫·奈。奈将软实力定义为"在国际事务中运用媚惑替代胁迫实现所渴望结果的能力"。奈特别指出，美国的全球影响不能仅仅依靠经济实力、军事力量和威慑能力。硬实力作为一种含蓄的威胁是必需的，而且应该在必要的时候运用——就像在阿富汗和伊拉克所展示的那样。然而，美国在世界的领导地位必须要依靠软实力来维护，也就是说，要靠美国生活方式、文化、娱乐方式、规范和价值观对全球的吸引力来维护。简言之，美国的领导地位只有建立在道德基础上，才是更有效的领导地位。

软实力与残忍的武力相比，具有看不到暴力的优势。再者，它能以较小的代价索求并非无关紧要的较大的功效。如果麦当劳的巨无霸汉堡、可口可

乐和好莱坞的电影能够帮助维持和平,实现同样的长期目标,为什么非要动用地面部队、航空母舰和洲际导弹呢?软实力也包括有助于输出美国模式的艺术交流和学术机构的安排——比如巡回展览和学者交流项目。如果外国学生在美国攻读学业,他们学成归国的时候,已经在美国深深经历了美国价值观、生活态度和思维方式的浸润①。

"软实力"中所蕴含的治国方略和哲学思辨值得我们深思。美国可谓是世界上文化艺术产业做得最成功的典范,他们在文化艺术国际竞争中的优势和影响力是有目共睹的,虽然其用心不纯,是为了"靠软实力来维护""美国在世界的领导地位",即所谓的要"媚惑"世人,但像"经济实力、军事力量和威慑能力"正在逐渐退居为"含蓄的威胁"却是不争的事实。

中国是世界上知名的文化艺术大国,可中国的文化艺术地位在全球并没有真正崛起,相比美国来说,美国真正给中国做了一个榜样,这个被世人称为"文化沙漠"的国度用他们的热力、活力和毅力远远走在了文化老祖的前面,不能不令我们反思。王岳川先生在《大国形象与中国文化输出》一文中说得好:"作为国策向全球推行美国的波普文化,我称之为'三片':一是大片,很多人都被美国文化洗过脑;二是薯片,快餐文化把中国的包子、油条、稀饭打得落花流水;三是芯片,全世界都在使用美国的 CPU,而 Windows 则使得全球的操作系统都要和美国保持一致。现在又加上太空片——GPRS 的定位系统,现在开车如果没有定位系统就失去了方向。"虽有点调侃味道,却不能不说是实情。洗脑比劫身更长久、智取比强攻更有效就是今日全球国际化竞争的游戏规则。如何洗脑、如何智取,艺术和科技是最佳的手段。

我国政府首先要树立用文化艺术打造中国大国形象的决心和信心,试图真正实现从政治中国到经济中国到艺术中国再到快乐中国的远大理想。如今我国正处于由经济中国向艺术中国的转变中,能不能转变成功,关键是本着两条腿走路的方针:全面使用艺术遗产、全力推动艺术创新。美国的艺术是有名无实,中国的艺术是有实无名。尽管名是虚的,可世界的构造准则就是名略盖过实的虚实结合。钱钟书先生在谈论名实问题时,对此颇为感叹:

① 弗雷泽.软实力:美国电影、流行乐、电视和快餐的全球统治[M].刘满贵,等译.北京:新华出版社,2006:3-4.

世间事物多有名而无实，人情每因名之既有而附会实之非无，遂孳慎思明辨者所谓"虚构存在"（fabulous entities，abstract fictitious entities）。然苟有实而尚"未名"，则虽有而"若无"；因无名号则不落言说，不落言说则难入思维，名言未得，心知莫施。故老子曰："有名万物之母"；欧阳建《言尽意论》曰："名不辨物，则鉴识不显"；西方博物学家（Linnaeus）亦曰："倘不知名，即不辨物"（Nomine si nescis，perit et cognitio rerum），盖心知之需名，犹手工之需器（outillage mental）也①。

可见名对于实的重要性不在一般。中国有着悠久的艺术遗产，要动用一切的智慧和创意把这些艺术遗产包装、宣传出去，用中国制造代替中国拥有、用中国品牌代替中国资源、用中国输出代替中国保护，将中国艺术原原本本而又改头换面地传输出去，让全球人尽知中国制造、中国品牌、中国输出。例如，2019年7月由中国自主制作并上映的动画片《哪吒之魔童降世》（见图3-6）是该年度国内市场上口碑和票房的大赢家之一，最终成为国产动画片新的票房冠军。事实

图3-6　国产动画片《哪吒之魔童降世》剧照

上，早在2015年的7月，一部国产动画片《西游记之大圣归来》就宣告了中国动画片已经进入全新的时代：中国古代文化IP与现代动漫科技完美结合的时代，这种完美的结合必将在全球范围内刮起一股中国动漫文化风。

所谓的"中国拥有"，讲究的是动态的实——中国古代艺术在现代维度上的延续和发展；所谓的"中国资源"，讲究的是静态的实——中国古代艺术和现代艺术对照双线解读的存在状态；所谓的"中国保护"，讲究的是动静相生的实——中国古代艺术和现代艺术的筛选、保护和改造，但这些"实"都是封闭的、内循环的和趋向静止态的，即将中国传统的艺术IP创造成新式的中国

① 钱钟书.管锥编：第四册［M］.北京：中华书局，1986：1218.

艺术IP。所谓的"中国制造",是动态的名——中国古代艺术和现代艺术差别化明显的生产活动和出产地;所谓的"中国品牌",是静态的名——中国古代艺术和现代艺术在全球形成的影响力和号召力;所谓的"中国输出",是动静相生的名——中国古代艺术和现代艺术在全球现代维度上的传播率和市场占有率,这些都是开放的、外循环的和趋向运动的。艺术之"实"是艺术之"名"不变的根本,艺术之"名"是艺术之"实"变化性的证明。要想让世界人民知道中国、记住中国、怀念中国就先让世界人民听说、记住、怀念中国的艺术之"实",在中国艺术之"实"的驱使下让世界人民欣赏、感动、崇尚、购买和宣扬中国的艺术之"名"。

艺术对一国的影响已不仅仅限于艺术本身,它强大的辐射功能深深影响到了一个国家的经济发展、政治威望和国际地位,所以,艺术已经脱离了自娱自乐的时代而进入了一个全面发展的国家事业战略性的时代,即使曾经保守和安于现状的非洲国家也已经意识到了这一点,非洲国家联合起来已经进入了非洲艺术的品牌创生时代。

近几年,非洲传统的雕刻艺术虽不是获得了全面的胜利,但也是毫无争议地在全球流行起来。……而且,在最近的一个世纪初期出现在欧洲的非洲雕刻艺术已深深影响了欧洲艺术的历史进程。最后,非洲老一辈的艺术家富于个性化的重要影响正日趋显现,而非洲现代艺术在国际性进程中也正声名鹊起,这些新生代的现代艺术家与西方艺术家关系良好,在欧美主流展览和机构中正在占据一席之地。

最近几十年,一个新的艺术观念已经在非洲确立,这种新观念正以一种激进的语言和姿态从我们习以为常的非洲传统艺术样式中脱颖而出并迸发出千姿百态的新形象。这些新花样迎合了多种多样另类表现的需求,有时与新的城市环境格格不入,在全球化的格局中,这无疑也是受到西方思维影响的,就像二十世纪早期欧洲艺术家受到了非洲艺术如实或假定的影响一样[1]。

艺术的影响应该是互动的、双向的,就像非洲和欧洲艺术之间的对话和

[1] Available N. Arts of Africa: 7000 Years of African Art[M]. New York: Random House Inc., 2005:15.

交流一样,中国在这样一个艺术作为巩固政治、发展经济的武器的时代,如果只知道一味引进和被动接受将一定会丧失又一次后来居上的大好时机。艺术不再是自娱自乐,应该是众娱众乐、全球同赢共乐,而要做到这一点自然不能仅仅依靠艺术企业、艺术机构的自我摸索,政府必须将艺术作为重要的国策来对待,将艺术当成国家事业来发展,不仅仅对内发展,更重要的是强调输出,争夺在世界文化艺术娱乐竞争中的发言权;不仅仅是自我投资、自我供养,更应该追求大量引进外汇,用世界公民的金钱来打造一个辉煌繁荣的中国艺术世界。

第二节 艺术行政环境的营造

艺术行政最关键的功能之一就是要给行政区划范围内的艺术发展创造一个开放、周密而生机勃勃的行政环境。环境的影响是非常巨大的,试图拒绝环境或与环境完全隔绝的生命发展几乎不存在,艺术同样如此,而由于艺术与政治是近邻,同属于上层建筑,所以政治、行政对艺术的影响尤为明显,甚至一个具有强大号召力的政治领袖就能结束或创造一种艺术风格。亨德里克·威廉·房龙(Hendrik Willem Van Loon)认为法国"帝国时期"的艺术风格与当时执政的拿破仑(Napoléon)不无关系,甚至可能就是拿破仑统治意识在艺术上的直接体现。

一般地说,我们把这个在艺术上称之为"帝国风格"的时期,划在1799年拿破仑在执政府垮台(从艺术方面来说,损失微不足道)之后掌权,到1814年拿破仑被赶往厄尔巴岛。……"帝国风格"事实上是一种新的古典主义运动,一度曾与洛可可风格同时流行于世,最后则取洛可可风格而代之。因此,帝国风格可以追溯到路易十六亲政之初,路易十六是在1774年登基的。这种风格之所以名为帝国,倒是与拿破仑皇帝有关,因为这是他所喜爱的风格①。

恢复拿破仑时期的古代主义风格,是对法国大革命时期的古典主义的一种改进。政治事件继续对艺术产生影响。拿破仑从埃及回来之后,人们听到

① 房龙.人类的艺术[M].衣成信,译.北京:中国文联出版公司,1989:689.

了有关那个已湮没达一千六百年之久的埃及文化的种种可靠的见闻。埃及装饰物开始取代直到那时为止占优势的古希腊和罗马式的装饰。女面狮身兽神秘地从餐具桌上向人微笑,头翼似鹰,躯体似狮子的怪兽的爪子,为了使家具站得更稳一点,开始在椅子腿上和桌子腿上出现。其后又出现了蜜蜂——拿破仑选定作为他的标志的著名的蜜蜂——蜜蜂代表勤勉,代表为一个共同的目标而奋斗——为共同的蜂房增光。在拿破仑在位的最后几年,大写的N字,让位于大些的B字①。

如此足见政治权力的威力基本是渗入社会各行各业的,而艺术受其影响所爆发出来的政治意识要远甚于经济、工业、农业、商业对政治理想的表现力。所以,行政环境好就会促进艺术的健康发展,否则,可能会适得其反。一个具有眼光的党和政府,在发展艺术事业和艺术产业上,营造好一个行政环境,可能就已经成功一半了。那么究竟什么是行政环境,夏书章先生认为应该从外部和内部、自然和社会等方面来看待。

行政环境是行政系统赖以存在和发展的外部条件的总和。这些条件有物质的、精神的;有形的、无形的;有自然界的、社会界的。总之,凡是作用于行政系统并为行政系统反作用所影响的条件和因素,都可能属于行政环境的范围。地形地貌、山川河流、大气气候、自然资源、人口、民族关系、阶级状况、历史传统、文化教育、科学技术以及社会制度、政治制度、经济制度,乃至生活方式、价值观念、道德风尚等等,都能对行政系统发生作用,又为行政系统所改造,因而成为行政环境的组成部分。在社会各类组织中,行政系统的组织最为庞大、作用的范围最为广泛,与其构成有机联系的行政环境也因之具有极为广阔的范围。其次,就整体而言,行政环境是行政系统存在和发展不可或缺的条件,但其不同组成部分对行政系统的作用是各不相同的,或直接、或间接;或决定性的、或一般性的;或暂时性的、或经常性的;或突发性的、或渐进性的,等等②。

① 房龙.人类的艺术[M].衣成信,译.北京:中国文联出版公司,1989:691.
② 夏书章.行政管理学[M].2版.广州:中山大学出版社,1998:31-32.

当然，这里的行政环境是针对行政作为中心受者而言的，但夏先生的提法对艺术作为受者中心而言仍然具有重大的启发作用。需要申明的是，艺术行政环境的构造在短期内的"直接""间接""决定性""一般性""暂时性""经常性""突发性""渐进性"的作用大致说来有如下六个方面：执政党的思想、立法机构制定的法律、行政机关的执政、国家和社会投资政策、行政服务政策、国际艺术交流政策。

（1）思想意识环境——执政党的思想构成了艺术行政的思想意识环境，主要由党的宣传部门、组织部门、思想政治研究部门、思想政治教育部门等组成的环境主体。任何一国的政策、制度、法规、政治理念其实都是执政党的思想意识的体现，党的章程、党的宗旨、党的执政理念等直接作用于立法、行政和治国方略而又通过立法、行政、治国方略得以贯彻和落实。可以这样说，执政党的思想意识就是一国政治隐含的内核。执政党的思想指导有的通过法律形式得到了体现，有的将会通过行业的具体做法或某些行业内规章制度得以贯彻和体现，执政党的思想意识就是一个国家发展的方向和指南。中国共产党代表中国人民先进文化的前进方向，自然应该将文化艺术主导思想与人民真正喜闻乐见的艺术相结合进行指导。

（2）法律环境——立法机构是在党的思想宗旨和民意促动下进行立法的，完全不顾执政党的执政宗旨和人民传统生活方式和风俗人情的立法是不存在的。在我国来说，艺术法律如不能体现中国共产党为民服务的思想和人民对精神愉悦的追求，就不能算是成功的法律。虽然目前中国关于文化艺术方面的法律也在增多，如《文物保护法》《营业性演出管理条例实施细则》《电影管理条例》《博物馆管理办法》《音像制品管理条例》《著作权法》《拍卖法》等等，但中国的艺术法律目前来看尚存有很多的空白，如缺乏独立而全面的行为艺术方面的法律，而中国的当代行为艺术充满血腥、色情、暴力、虐待动物、破坏生态等特征；中国对演艺等艺术公众人物社会公共形象的规定和规范目前在法律上仍然是空白，所以面临演艺等艺术公众人物败坏社会风气、丧失伦理道德标准的行为时，竟然没有有效的惩罚和补救措施。例如2018年，在全国搞得沸沸扬扬的范冰冰偷税事件，税务部门最终实锤认定范冰冰偷逃税款巨大，决定对范冰冰及其公司偷税追缴税款、滞纳金和罚款，总计达到8.83亿元，但全国人民并不买账，希望罚款之余仍应将范冰冰收监上刑的呼声一

度甚嚣尘上。2020年,编剧郭敬明和导演于正迫于全网的压力,不得不就他们的抄袭行为向庄羽和琼瑶公开道歉。全媒体时代的民意体现了现代社会对演艺公众人物的要求越来越高,相关法律的修改也应当与时俱进。

(3)执政环境——政府及其相应的行政机关是具体的职能部门,也是政治意志明确贯彻和落实的行为表达机构。行政机构的行为只能是法律许可中的行为,而执政的主体就艺术方面而言主要是中央政府、文化和旅游部、国家艺术机构(含国家新闻出版广电总局、中国国家文物局、国务院艺术方面的行业协会联系办公室等等)和地方政府、文化和旅游厅(局)、地方艺术机构等。这些执政机构往往是根据党的思想宗旨和国家法律对国家艺术事业、艺术产业进行指导和监管的主要力量,亦是国家主旋律艺术创作的指导机构。执政机构不直接干预和决定艺术行业的具体操作和发展,但它们是最为重要的将国家意志和艺术发展联系起来的锁链,而且如果说党的思想意识是政治隐含的内核,那么执政机构的行动就是政治外显的手段,艺术行政管理外显的最高手段就是上述艺术行政部门对艺术行业直接或间接的管制和指导。艺术是一种国家事业、人民事业,执政机构的权力尽管是相对集中的,但不存在所谓的自身的政治利益、经济利益,人民的需要、艺术发展的规律、国家形象的建立、艺术产业的繁荣才是它们最根本的利益。国家文化和旅游部、其他艺术行政机构当然也要熟练掌握弹性管理策略,艺术有很强的地方性、民族性、自由性、特色性,用一种标准、一种法律条款、一种手段去处理多元民族的艺术显然不切实际,而且有害无益。

(4)投资环境——艺术在计划经济时代主要是配给制,是不讲究经济产出的事业,即使进入市场经济时代,艺术的经济性、产业性、营利性仍然是局部的,人们仍然并不认同艺术家专注于市场盈利的做法。事实上,抑制艺术的市场营利性也限制了对文化艺术的市场化投资,没有足够的投入是某些艺术走上穷途末路最为重要的原因之一,如文博业、民间艺术业、传统戏曲业、实验艺术业等等,因为缺少必要的基金支持,它们正在式微甚至走向衰亡。艺术的投资不是对艺术的施舍,虽然马克思曾说过脑力劳动也是一种创造性、生产性的劳动,但投资集团往往对艺术的投资抱有很大的戒备心理,因为艺术在短期内未必能为它带来直接的收益,特别像一些传统的民间工艺(见图3-7)、传统的民间戏曲和音乐、传统的民间建筑和古迹,社会性的资本往

图 3-7　古老的传统民间艺术——陕北剪纸

往视这方面的投资为公益活动,所以投资积极性不高。事实上,这些人类的精神创造是更为宝贵的财富,它们曾经养活过我们的祖先、丰富过祖先们的精神生活、为社会当时的发展和美化做过重要的贡献。理由上的阐释和请求是没有效力的,所以政府在无力对这些艺术进行全方位财政投资时,要鼓励、动员社会的财源投向这些艺术行业。如果鼓励也不见效,那就运用多元杠杆去撬动社会资本流向民间艺术投资行业,如企业违法违规的罚款可以用来发展民间艺术,如可以以抵税抵费的方式驱使企业向民间艺术捐款,如可以以减税减租、配套资助等扶持政策引导民间艺术企业化的发展等。提高全民的艺术素养、提升艺术行政的地位、大力宣传国家艺术资源和艺术品牌、确立民族艺术的精神内涵和自豪感都是引发整个社会对艺术确立兴趣的做法,而这一切的改变和生发无疑需要政府等行政机构来牵头、规划、造势。

(5) 服务环境——服务环境是由社会服务体系构成的,如工商、税务、消防、公安、司法部门、科技部门、传媒机构、教育部门、咨询机构、出版机构等等,这些服务机构有的与艺术没有直接关系,有的与艺术部门有直接或间接关系。如工商、税务、消防、公安、司法部门等属于与艺术没有直接关系的服务机构,而艺术院校、文物鉴定部门、艺术类广播电视台、艺术类出版机构、艺术咨询部门等就是与艺术直接产生关系的服务机构,其他社会部类都对艺术或多或少产生着间接的影响。服务环境一下子拓宽了艺术的疆域,使艺术在社会学视角上进入了社会管理的范畴、涉及了社会的各部类,人们通过服务机构有意无意地在接触艺术、了解艺术、熟悉艺术、体验艺术,艺术正是通过服务机构而与生活产生零距离对话和反作用于生活的。如家庭电视、移动电视、互联网、时尚杂志、手机等现代传媒对艺术的传播起到了巨大的辐射作用,另外社会服务机构应该以社会责任为己任,以维护艺术市场、艺术事业的繁荣、健康发展为己任,特别是具有法律效应的工商、税务、公安、司法部门等

对社会新风与和谐社会的构建具有强烈的示范意义和规范作用。2017年下半年,在公安部的统一指挥下,贵州遵义公安机关成功破获特大制贩假冒名家书画作品案,主要犯罪嫌疑人全部被抓获,扣押高仿的字画赝品1 165幅,查扣涉案资金2 600余万元,除了制假、售假者,参与"以假鉴真"的鉴定家、故意拍卖假货的拍卖行都受到了应有的惩罚。2017年,国家颁布了《国家文物事业发展"十三五"规划》,2019年又颁布了《艺术品评估证书准则》,一系列有利的服务措施使我国古玩艺术品市场规模在2019年超过6 000亿元、2020年达到了8 000亿元,专家预计2021年将达到10 000亿元。

(6) 国际环境——这是一个范围更大的环境,从行政的角度来说,在国际艺术交流日益兴盛的今天,外交部、驻外大使馆、文化艺术对外交流机构、进出口单位、跨国财团等都应该加入到在国际上宣传和弘扬中华艺术的队伍中来。欧美国家及韩国、日本在艺术输出的政策、战略、策略和成果方面都值得我国认真学习和思考,而中国在文化艺术的国际对话机制的建设上仍然有待进一步探索和发展。美国的好莱坞电影和现代艺术的输出、英法等国在古典艺术和历史遗产上的输出、日韩的动漫产业的输出都已经形成了自己国际性的独特的品牌,而中国的功夫电影在世界上虽大受欢迎,但中国更多精致的戏剧戏曲、工艺美术、历史文化遗产仍然没有形成国际性品牌效应。国际环境的构建需要我们放眼世界,但关键还要我们树立闯出去的信心和可操作性的实践机制。如中国国际文化交流中心(China International Culture Exchange Center)就是在中央政府和文化机构的指导下成立并立志以弘扬中华艺术、打造中华艺术国际品牌为己任的非营利性民间组织。由中国国际文化交流中心(以下简称文化交流中心)、中国人民对外友好协会、人民出版社等单位联合主办的"他吸引了全世界的目光——纪念周恩来总理珍品展"于2019年1月8日在湖北省图书馆开幕;2018年6月11至17日,文化交流中心作为支持单位在上海市图书馆举办了"字响调圆——龙榆生藏现当代文化名人手札展",展品包含了龙榆生(见图3-8)与张元济、郭沫若、沈尹默、刘海粟、傅抱石、吴湖帆、丰子恺、黄宾虹、赵朴初、萧友梅等人的通信手札;2018年5月11日至16日,文化交流中心在香港中央图书馆举办了"'一带一路'与香港发展"大型书画及艺术品展览;由文化交流中心、中共北京市委宣传部、共青团北京市委员会、北京市文学艺术界联合会、北京市总工会、北京

图 3-8 近代著名学者、词人、音乐学家龙榆生先生肖像

市青年联合会共同主办的第十四届北京新春音乐会于 2018 年 2 月 8 日在人民大会堂举办，6 000 余名观众观看了演出。一系列的文化艺术活动获得了巨大的社会反响，也为文化交流中心赢得了良好的社会声誉，深刻地体现了文化交流中心将传播中华文化作为己任的决心和所付出的努力。另外，中国国际文化交流中心自 1984 年成立以来，已与全球六大洲三十多个国家建立了长期性的文化交流与合作关系。一国之文化品牌需要全社会的精心打造和长期培养，其中政府的作用同样不可小觑，特别是国际间的文化艺术交流活动一定要在政府营造的开放政策、弘扬政策、鼓励政策、规范政策下才能更加活跃、繁荣和健康成长。

第三节　如何当好一个规划者

党、政府、立法机构是一国艺术事业、艺术产业最大的规划者，而不是具体的实施者和执行者。好的规划就犹如生命的大脑和神经中枢，一切的外周神经系统和神经元都是由大脑和神经中枢伸发出去探知外面世界和触发行动的细枝末节，大脑受损或中枢神经被破坏有可能导致全身瘫痪或局部瘫痪，所以，国家对艺术的规划直接决定了本国艺术的发展和状况。从全国范围和国家利益来说，党、政府、立法机构对艺术所做的规划就目前而言主要有如下几个目标：积聚国家财富、增强国家实力、提升国际地位、促进人民团结、弘扬民族精神。

（1）积聚国家财富主要是通过贸易、法律、市场、行政手段等方式的联合作用来实现的，它分为国内积聚和国外积聚两种途径。国内积聚主要是利用税收、资源集中、银行信贷、合作等方式将散落民间的闲余资金临时性聚集并用于紧急发展之需。国外积聚主要通过国际贸易、规模出口输出、增加贸易

顺差、降低贸易逆差、吸引外资、增加合作等方式来实现。在国家积聚财富的同时，文化艺术投资似乎是不能节省的耗费，但可以通过国内外社会的闲余热钱来发展艺术行业，这就是一种变相地为国家积聚财富的方式，如美国政府对待演艺事业就深谙此道。美国的演出市场一般有两类：非营利性的演出和营利性的演出，美国主要的芭蕾舞团、交响乐团、歌剧院等均属于非营利团体，非营利团体（见图3-9）可以对外募捐，捐款的公司可根据规定相应免税；通俗音乐团体、音乐剧剧团、马戏团（见图3-10）或杂技团等属于营利团体，不可对外募捐，但可寻求赞助；美国艺术和企业理事会、企业赞助艺术委员会及他们召开的全国艺术市场年会是美国文化艺术团体同大企业和公司取得直接联系以获取捐款或赞助的重要平台，其中谁能募捐、谁不能参与募捐都是由法律规定好的。

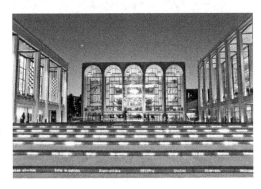

图3-9 美国林肯艺术中心

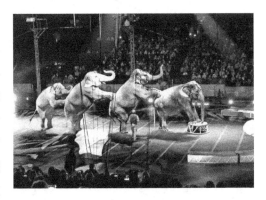

图3-10 美国玲玲马戏团的大象在表演

（2）增强国家实力似乎从来都是从工农商等传统行业以及军事、政治、科技等硬性条件的状况来综合考虑的，把艺术列入国家综合实力来考察的情况史无前例，但当世界艺术交流加强、国际艺术产业日益兴盛、国际艺术市场竞争不断加剧、艺术创汇的能力越来越强，国家综合实力的考察已不可避免地要将艺术资源和发展后劲加入进来。起源于阿根廷的探戈（Tango）近年来产业化的步伐非常快并取得了举世瞩目的成绩：2009年后，以乐师、舞蹈演员、音乐磁带、书籍为主体的探戈产业在全世界年创总产值达30亿美元，阿根廷从中能得到2.5亿美元的回报，超过阿根廷葡萄酒和其他酒类年出口创汇的总和；2014年，阿根廷政府通过大力的推行和促动，使本国探戈行业的世界性回报值攀升

图 3-11　班多钮手风琴是探戈的主要伴奏乐器

到了 5 亿美元,超过阿根廷肉类年出口创汇(8.29 亿美元)的一半并大大超过渔业(3 亿美元)和制鞋业(0.5 亿美元)的创汇总和;2018 年后,阿根廷政府开始有意识地探寻探戈特色手工艺的产业发展之路,如探戈音乐的灵魂——班多钮手风琴(Bandoneon)(见图 3-11),探戈的舞裙、舞服、舞鞋等产品现在正成为阿根廷新的文化名片广泛销往海外市场。

(3) 文化艺术的交流合作对提升国际地位也大有裨益。实际上,国家财富充裕了、国家实力增强了,自然就会带来相应的国际地位的提升,但直接性的国际地位的提升仍然可以通过不断的各类交流和合作达到最佳效果,其中文化艺术的交流与合作最高雅,也最富于情感效果。如澳大利亚虽然偏居澳洲,但该国正日益成为海外电影后期制作的首选之地,因为澳大利亚政府大力培育出了最专业的制作团队和制作环境。平均而言,澳洲的后期制作成本比美国的成本要低 30%。《黑客帝国Ⅰ》(The Matrix Ⅰ)和《黑客帝国Ⅱ》(The Matrix Ⅱ)、《星球大战Ⅱ》(Star Wars Ⅱ)、《碟中碟Ⅱ》(Mission：Impossible Ⅱ)、《指环王》(The Lord of the Rings)三部曲以及中国的《十面埋伏》《英雄》《功夫》《无极》等电影的后期制作都是在澳洲进行的。根据 Screen Australia 的数据,在 2016—2017 年,海外制片人们在澳大利亚投入的资金高达 5.67 亿澳元,2020 年全球动画以及后期特效行业的总值达到了 2 700 亿美元,澳洲仅次于美国好莱坞,夺得 930 亿美元。澳大利亚政府还通过抵消税款政策进一步吸引大批海外的制作公司入驻澳大利亚,意图打造电影制作集聚效应。文化艺术上的交流合作无疑加强了国与国之间的友好关系,国家地位也在彼此人民心目中赢得更多的情感分。

(4) 促进人民团结是直接从国内人民的因素上为国家政权的稳定而服务的,人民安居乐业、团结奋进则体现了国家的管理有方、执政有效,如果相反则国家政权就可能要受到民间的挑战和质疑了。而人民的安居乐业、团结奋进除了有饭吃、有衣穿,如今更要看大家拥有的安全感、保障感、快乐感、民

主度和自由度,失业率极高的国家、物价飞涨的国家不可能是现代人民向往的国家。美国就深知其理,它们依靠一切机会包括艺术发展给民众提供安全感、保障感,自1965年美国国家艺术基金会成立以来,美国文化艺术业获得了长足发展。据统计,美国非营利性文化艺术产业每年直接或间接拉动的经济效益为369亿美元,提供130万个就业机会,而文化艺术带给民众的快乐感、体验感和精神自由性更是无法估量的。在北美地区,2018年观影人次为13亿,较2017年增长5%,其中美国2018年人均看电影场次达到5.3次。2018年春节档期,中国观影人次首次突破1亿,全年人均看电影场次达到0.9次,说明中国电影市场仍有很大的提升空间。艺术促进人民团结、奋进、热爱国家的功能在我国需要加强,而这种加强恰恰不是通过主题宣传和政治口号传递来实现,通过各式各样艺术的形式和手段来提高人民的快乐感、安全感、民主自由意识和生活享受度效果会更加突出。

(5)弘扬民族精神仅仅依靠军事和政治往往收效甚微,例如英国靠殖民统治而成就"日不落帝国"、日本在二战期间的恶劣暴行、美国世界警察的形象都没有让世界人民对这些国家的民族精神有多少好感,可英国艺术品拍卖巨头苏富比和佳士得虽然有被视为靠奸诈起家的嫌疑,但它们对全球美术品的流通在20世纪的确起了不可抹杀的功绩,而日本流行全球的动画形象铁臂阿童木、忍者神龟、机器猫——哆啦A梦、迪迦奥特曼却为日本赢取了世界人民更多的情感分。同样,美国的好莱坞电影一再重复自由、民主、浪漫、正义和英雄主义的正面民族形象,使世界人民误以为这就是美国的国家精神。2017年后,一系列电影如《战狼Ⅱ》《红海行动》《中国蓝盔》《流浪地球》《银河补习班》《烈火英雄》《上海堡垒》等不但显示了中国电影科技正在日趋成熟,也弘扬了中华民族正在崛起的国家实力和民族精神。2020年更是中国电影的爱国年、弘扬民族精神年:《夺冠》喊出了为中华崛起而拼搏的时代强音;《我和我的家乡》演绎了"手抓黄土我不放,紧紧贴在心窝上"的乡土深情;《姜子牙》体现了对中国传统文化"道家思想"的现代反思和诠释;《沐浴之王》再次倡导了"干干净净洗澡,清清白白做人"的民族古训;《八佰》喊出了"宁愿死,不退让;宁愿死,不投降"的民族气节;《金刚川》再现了中国好男儿不怕牺牲、克服万难、抵御强敌的英雄气概。中国电影理应成为弘扬中华精神的利器,2020年是个好的开端。

明确上述五大目标至关重要,围绕这五大目标来实行规划才变得更加可靠和准确。党、政府、立法机构对本国文化艺术的规划是宏观上的全局把握,而不是代地方机构或企业越俎代庖,关键的一点还是要给出很好的政策、创造出宽松的行政环境、完善艺术机构设置和分工合作、制定出实用和松紧适度的法律,总之,对待艺术不能放任不管,更不能打击压制。具体的行政性艺术规划工作将从如下几个方面展开:

(1) 全面掌握和了解本国的艺术资源,包括传统的、高雅的、学院的、通俗的、流行的艺术,界定好各类艺术资源的归类和分类,把握和认清各类艺术资源的生态环境和生存形势,明确各类艺术的发展方向和可能的走势是第一步需要认真做好的工作。

(2) 积极推动社会资源和社会力量对艺术的关注和协调发展,特别要善于把握科技、经济、思想发展的新动向,让科技、经济、思想为艺术提供平台、跳板和助跑器。如第三次科技革命使原子能、电子计算机、空间技术等成为当前科技发展的标志,如何让艺术借助这些技术更好地发展自己是艺术尖端化、科学化的新课题。2017年,腾讯研究院联合观唐文化等多家机构,共同发起"腾讯艺术+"项目,试图运用最新科技手段和大数据服务艺术传播,让艺术变得更鲜活、更生动、更好地融入大众生活。另外,像航空宇航、工业新能源、建筑新材料、电子、金融、通信技术的新发展也深刻地影响到了艺术设计、艺术生产、艺术贸易、艺术展示和艺术消费的方方面面,一场空前的艺术新动向正在逐渐显露。2018年8月12日,在福州的凤凰·威狮当代艺术馆举行的"融频·刷新"艺术展就是一场跨媒体的超未来艺术体验(见图3-12),艺术文化和当代科技、新型材料融合,艺术家们用各自的作品发出不同的艺术频率,在展览现场相互融合、激进与实验,交错中寻找创新性的链接。

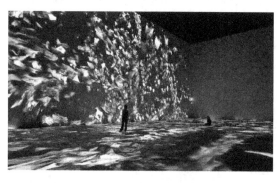

图 3-12 艺术家王志鹏新媒体艺术作品
Flow Void (Audio-Visual)

(3) 了解国际艺术形

势，认真分析东西方、南北半球艺术的新动向不容忽视。事实上，艺术需要开放的空间，闭关自锁的做法在今天看来是艺术止步不前的关键。当我国各朝各代的文物无奈地蹲坐在他国的博物馆内，当中国的花木兰形象、孙悟空形象、关羽形象反复出现在他国电影中，当我们的地方民歌、传统音乐在他国的酒吧和音乐厅播放时，大家是否想过这是一个文化融合的世界，大家又是否想过我们应当如何去维护我国的知识产权和经济收益。当然，中国政府要合理运用好国际联合法和世界通行规则，同时也要在适当的场合严正发表中国宣言，让世界听到中国的呼声和权利诉求，在此基础上才应该大胆、开放地加入世界性的艺术舞台去展现自己。

（4）加强艺术教育的力度和广度也是艺术规划的重要工作之一。国家的艺术政策、艺术理念、艺术规划仅仅通过纵向的艺术传达机制来传达是远远不够的，要大力发展艺术教育，将这些规划理念和艺术战略普及民众、深入人心，从而让大家了解、熟悉、接受和拥护国家的理想和决心。同时，要真正发展国家艺术，也必须要让大家的艺术兴趣调动起来、艺术知识丰富、艺术修养提高，只有大家都爱好艺术了，国家的艺术理想和决心才具有了实现的广阔基础。艺术教育要做到专业教育、业余教育相结合，知识教育、欣赏教育相结合，学校教育、社会培训相结合，集中教育、分散教育相结合。印度的音乐教育和宣传策略对我国不无启示：

随着政治自由的开启，一种新的热潮开始涌现。音乐和其他艺术一样，如今已被认为是文化、教育的重要方面。除了专业性的公共教育机构，学院和大学提供了学习音乐的途径和场所，当然它们中的大部分都成立了音乐系，另外几乎每一个城镇都有各自规模配套的音乐俱乐部，在这些俱乐部内，艺术家们尽情展示着各自的才华。全国最大的音乐赞助人是印度国家广播电台，这是一个直属政府的中央机构，在全国有无数个电台。它不仅播放音乐作品，而且拥有一大批具有良好音乐素养的音乐节目制作人。

在音乐教育与宣传方面，非常重要的公共机构尚有国家中央音乐学院（另有舞蹈和戏剧学院）。这些学院是中央政府成立的，它们或多或少有一定的自治力，当然这样的自治力主要体现在音乐专业方面：参与制定音乐政策、搜集音乐资料、保管音乐档案、指导音乐实践活动等。另外，大量私人的音乐

培训机构也颇为引人注意①。

总之,艺术教育强调的是潜移默化地影响教育、情感教育,如果将艺术教育与娱乐、生活、情感本身紧密结合起来,那么艺术教育的效果就会更加突出。

(5)艺术发展国策化的具体步骤:①确立规划目标;②制定规划的具体要求;③调查艺术资源的分布和艺术所处的生态环境;④确立艺术机构的分工和合作方案;⑤审议制定和论证规划材料;⑥下达和发送规划文件;⑦接受和审议地方的反馈意见;⑧落实、贯彻、监督地方具体的艺术实践和操作。政府和国家机构肩负着主要责任与义务,因为政府和国家机构拥有法定的公权力,在民间具有绝对的权威性和公正性。

第四节 艺术国际交流的政策

艺术的国际交流是大势所趋,参与国际交流的好处自不必说,关键是艺术国际交流应该要制定、贯彻和落实有效的政策。首先来看看艺术国际交流的途径有哪些,具体说来大概有三个:合作、竞争、垄断。

1. 合作

合作是弥补自身艺术弱项、增强自身艺术强项、互换彼此艺术有无、打开国内艺术视角的重要方式。艺术资源分艺术家、艺术作品、艺术史、艺术理论、艺术思想等,艺术资源并不同于其他任何物质型、劳动力型、资金型的生产资源,艺术资源以精神性、历史性、技术性、创意性为主要特征,受一国长期之文化、认知、哲学、宗教的熏陶和培育较深,很难被完全抄袭和复制;而且艺术资源是一国之地貌、气候、人文、思想、体制、历史等合力创生的产物,艺术资源是一国之气质、精神与理想的集中体现,具有浓郁的民族性和宗教性。所以,艺术资源谈不上谁优秀、谁低劣,各国、各民族都有引以为傲而不容忽视的艺术资源。

事实上,随着全球经济的全面启动,一国往往习惯以经济的水平和能力

① Deva B C. Indian Music[J]. Indian Council for Cultural Relations(ICCR),1980:5.

来判定另一国的文化艺术水平,以为经济越繁荣文化艺术水平就越高,经济越落后文化艺术水平就越低,这是非常错误的看法。文明国度有文明国度的理想,野蛮社会同样有野蛮社会的信仰,对这两者来说,其自身的艺术在两者民众心目中永远都是最棒的。如经济、政治、军事处于第三世界的亚非拉地区同样是人类古文明的发祥地,而且至今拥有本民族大量优秀的艺术家和艺术创造,这些优秀的艺术家和艺术创造较之第一世界的欧美强国毫不逊色,甚至更加富有魅力而熠熠生辉。所以,艺术合作强调的是平等、互敬、交流与相互借鉴。

2. 竞争

如今国际化的艺术竞争既是潜藏的,也是外露的,潜藏性在于彼此对对方的艺术市场、艺术资源、艺术发展都在进行秘密和深入的研究、探讨,以求对对方有更深入和全面的了解,这种了解不仅仅是为了赞扬别人,更为了从中"偷学"到更多有益的营养来丰富自己,从而最终使自己超越对方,所谓"知己知彼,百战不殆";外露性就在于国际市场上,同类艺术企业、艺术产品、艺术营销之间存在着争夺市场、争夺利润、争夺品牌的战争。竞争历来是人类重要的原动力,不可忽视也从未被忽视。

艺术国际竞争的结果必然会导致艺术霸权的产生,艺术霸权是文化霸权(cultural hegemony)中最具代表性的一种。文化霸权也可称为"文化领导权""领导权",其希腊文和拉丁文分别是 Egemon 和 Egemonia。英国文化学家雷蒙·威廉斯(Raymond Williams)在《关键词》(*Keywords*)中,从词源学角度提出了文化霸权这一概念,他认为文化霸权这个词最初来自希腊文,即指来自别的国家的统治者,到了19世纪之后,文化霸权才被广泛用来指一个国家对另一个国家的政治支配或控制。意大利马克思主义思想家安东尼奥·葛兰西(Antonio Gramsci)在其著作《狱中札记》(*Prison Notebooks*)里进一步发展了文化霸权的概念,指出一个阶级或团体的支配权(ascendancy)主要在于将其世界观转化成具有普遍性与支配地位的思潮(ethos),以指引日常生活模式之能力,这一论述突破了文化霸权的纯政治理念性而进入了依靠多种社会手段模式抢占思想高地的实践操作层面。如今的文化霸权无论在理念上还是操作上都已进入了一个崭新的时代,控制别国的思想和政治形态已经扩充为全面控制别国政治形态、思想意识、文化艺术、经济发展、生活

习惯、价值观念等。文化霸权中的文化具有三重意蕴：

（1）文化成为霸权的目标。这里的文化是广义的，包括政治、经济、教育、思想、科技、生活等社会性文化，实现霸权就是要使别国的上述社会性文化全盘同我化。

（2）文化充当实施霸权的手段。这里的文化是狭义的，包括美术、音乐、戏剧、电影、电视、书籍、报纸、杂志、网络信息等意识性载体，同我化理念通过狭义的文化艺术实现思想上的灌注和培植。

（3）文化就是霸权的主体。即通过文化艺术去实现统治别国民众思想和国家意识的长远目标，这里的文化包含广义文化和狭义文化，其中广义文化是霸权的主体——文化扩张（一切精神创造和物质创造都可以被泛化为文化），狭义文化是霸权的载体——文化性传导（文化天生带有传播性）。

所以，艺术霸权也应该有三重理解：①艺术成为霸权的目的之一——让别国的艺术向本国趋同化；②艺术成为霸权的手段之一——通过艺术的输出和欣赏来实现对别国民众思想意识的控制和同化；③艺术成为霸权的主体之一——艺术化的扩张（一切精神创造和物质创造都可以被泛化为艺术）和艺术性的传导（艺术天生带有传播性）并存。

艺术霸权和艺术反霸权之间的竞争是当下艺术国际竞争的主要方面，这种竞争凝聚着不同政治理念和意识形态间的对立和抗衡，同时也凝聚着国际艺术市场和艺术营销在经济盈利上的激烈争夺和撞击。

3. 垄断

企业发展的最高理想状态就是要实现垄断，即人无我有的状态，垄断的结果将导致利润源源不断地流向垄断者，虽然在企业发展史上这是不可能真正实现的目标，但誓争第一、不做第二的想法却是最具有典型意义的获胜心理。当一己之力根本无法实现垄断的幻想时，寻求他人的帮助、建立作战联盟即合作就是不可避免的决定。而合作的真正意义在于通过加强自身和合作方的实力打败共同的竞争对手，合作与竞争是与朋友或敌人的交流方式，而垄断也存在着交流，即独占高地、傲视群雄、呼风唤雨的控制式交流。一国的艺术输入和艺术输出中也存在这样一种或屈服、或平等视之、或垄断控制的博弈关系，而且艺术资源的垄断却不是幻梦而是真实能够实现的状态，西方古典艺术的中心是欧洲，西方现代艺术的高地在美国，东方艺术的中心是

中国就是现实存在的实际情况。

艺术国际交流中的垄断有三个目的：①控制他国的精神思想，主要通过政治意识形态浓郁的艺术来实现；②炫耀本国的精神智慧，以获取本民族被人羡慕和崇拜的效果，主要通过艺术成就的宏伟和丰富来实现；③聚拢多国的国际财富，主要通过艺术国际贸易实务、国际艺术市场运营来实现。

艺术国际交流中的垄断有三个主要的实现途径：①自有，即艺术资源根据地域特征、祖先流传、历史选择而自然而然地、天生地被当地所拥有，如书法(见图3-13)唯东亚文化圈所独有，中国为其代表；如雅典娜神庙(见图3-14)只能出现在希腊、金字塔只属于埃及、长城必须诞生在中国；又如各国

 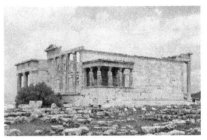

图3-13　毛泽东亲笔书法作品　　图3-14　位于希腊卫城山上的
　　　　《暮色苍茫看劲松》　　　　　　　雅典娜神庙遗址

原生的戏剧、工艺美术(见图3-15)、绘画、雕塑等。自有艺术的垄断表现为两种形式：源头性垄断、潮头性垄断。源头性垄断即某种艺术的发祥地和起源地，某国、某地因为是某种艺术的发祥地而名声独卓，如中国是古琴艺术的发源地、法国巴黎是印象派艺术的起源地、美国南部地区是蓝调音乐(Blues)[①]的发祥地等等。所谓潮头性垄断就是指该地不是某种艺术的发源

①　蓝调音乐(Bluse)始于20世纪初的美国南部地区。由于当时的美国南部地区主要是美国黑人的聚集地，此地的黑人们整日辛苦劳动却依然贫困不堪，贫苦的黑人在劳动时就用呐喊的方式来宣泄心中对社会的愤懑和不满，这些呐喊出来的短曲混合了在教会中类似朗诵形式的节奏及韵律，由于音调忧郁、悲苦，而被称为蓝调。这种音乐有一种很明显的特式，便是使用类似中国民俗唱山歌的"一呼一应"的形式进行，英文叫作"Call and Reponse"。乐句起初会给人们一种紧张、哭诉、无助的感觉，然后接着的乐句便像是在安慰、舒解受苦的人。就好像受苦的人向上帝哭诉，而其后得到上帝的安慰与响应。所以蓝调音乐很看重自我情感的宣泄和原创性、即兴性，这种即兴式的演奏方法，后来慢慢地演变为各种不同类型的音乐，如Rock and Roll、Swing、Jazz等，所以，蓝调亦是现代流行音乐的根源。

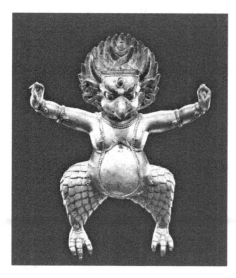

图 3-15 泰国神兽：大鹏金翅鸟迦楼罗雕塑就是泰国的原生艺术形象

地,却将某种外来的艺术发展到了全球的最高水平,从而产生了垄断性的声名。如芭蕾舞的起源地是意大利,后来却兴盛于法国并在法国达到了芭蕾舞的第一次高峰①,所以"芭蕾"一词是法语"ballet"的英译,而它的词源却是意大利语"balletto",在这里,法国芭蕾舞的名气更响,但它却不是芭蕾的发祥地,所以法国只能称为芭蕾舞的潮头性垄断国,当然,芭蕾舞最终又鼎盛于俄罗斯,所以继法国之后,俄罗斯实际上是芭蕾舞的又一个潮头性垄断国。②掠夺,掠夺无疑是一种强盗行径,但却是一种最有效、最直接的垄断方式,所以掠夺他国文化艺术成果往往成为某些军事强国在军事入侵过程中顺手牵羊的做法。如 1900 年,当八国联军入侵北京后,故宫遭到了第二次浩劫②。另外,圆明园也被洗劫走了大量的文物珍宝,故宫和圆明园究竟遗失了多少国宝和艺术珍品,至今没有一个准确的数字。据权威部门的相关统计,中国国宝级珍贵文物流失海外的大约有 160 万余件,这些珍贵的历史文化遗产被全世界的 200 多家博物馆作为最为珍贵的文物甚至是镇馆之宝而霸占着;同时,分散在全球五湖四海的私人手中的中国珍贵文物和艺术品数量根本无法统计,保守估计应有 1 000 万件以上;大约有数十万件的皇宫国宝和皇宫艺术品流失民间。珍贵文物、古代艺术品是不可复制的资源,如果数量有限或仅此一件,那么谁拥有了它,谁就等于是对该艺术资源形成了全球性的绝对垄断。③贸易,通过买卖获得的垄断是市场公平交易的结果,起码表面

① 早在五百年前文艺复兴时期,意大利的贵族们就在宫廷内观赏一种叫作"芭莉"或"芭莱蒂"的华美舞蹈了,这种舞蹈就是芭蕾舞的雏形。这种舞蹈后来传入了法国,法国竟然完成了芭蕾舞发展的第一个高峰,当时芭蕾舞在法国的影响力和受欢迎程度已达到了空前的状态。法国国王带头跳舞并创办了第一所舞蹈学院——皇家芭蕾舞学院,确立了并大面积传播芭蕾舞蹈动作的基本规范。随着社会的发展,芭蕾舞逐渐从宫廷娱乐性舞蹈变成有情节的芭蕾舞剧,从而为社会全面地接受和追捧。

② 故宫在 1860 年曾遭到英法联军的第一次洗劫,英法联军同时还洗劫和破坏了圆明园。

看来如此，在和平而商业盛行的时代，这种方式无疑是对艺术实行垄断的合法化手段，所以，国际艺术市场的繁荣有其合理之处。国际知名的苏富比和佳士得拍卖行分别在全球几十个国家设置了上百个分公司；毕加索（Pablo Picasso）、梵高的名画以千万美金甚至上亿美金的价格在国际上反复被购进又卖出；2018年9月30日，旅法艺术家赵无极先生的作品《1985年6月至10月》（见图3-16），由香港苏富比拍出了5.1亿港元的成交价，创造了香港拍卖史上最高成交画作的纪录。2020年6月30日，苏富比线上直播拍卖会成功举办，弗朗西斯·培根（Francis Bacon）的绘画《基于俄瑞斯忒亚三部曲的三联画》以8 460万美元的成交价创下了线上直播艺术品拍卖的最高纪录。

图3-16　名画《1985年6月至10月》（局部）（赵无极作）

中国作为艺术资源最丰富的国家之一，在参与国际艺术交流的过程中拥有相当大的优势。从政策制定的角度来说，中国需要贯彻的政策原则有如下几个：

（1）加强与他国特别是艺术资源同样丰富的国家之间的合作，而分类合作显然是首要的政策。合作的目的在于提高自己的声誉、打造自己的品牌、针对不同国家施以不同的战略。如对现代艺术、后现代艺术、流行艺术产业极度发达的欧美国家，中国要用极富传统特色、民族特色、地域特色的艺术资源去进行合作，由于中国传统艺术、民族艺术是本国独有的资源，这种资源的垄断特色将会带给欧美等现代化国家的民众别具一格的新鲜感受，从而吸引他们的注意力，激发他们的新奇感，为中国的传统艺术、民族艺术培育更大的国际消费群和消费圈。对传统艺术、民族艺术同样发达的非洲地区和南美地区，中国可以用自己原创的现代艺术、前卫艺术、新兴艺术去跟他们合作，以东方式特有的现代眼光、创造性思维吸引他们对中国的关注。而对有着同样欣赏趣味和欣赏基础的东南亚国家，中国可以用本国的传统艺术、民族艺术、

现代新兴艺术去跟他们合作,因为在东南亚地区,无论中国的传统艺术、民族艺术和新兴的创造艺术都因有着相同的地理环境和文化圈层而具有非凡的号召力。合作的另一方面,就是要将中国的传统艺术、民族艺术、现代艺术创意融入当地的天然资源、风土人情、民族习俗,打造出具有国际效应的中国品牌,以此吸引外国游客前来观光和国际资本前来投资。这些中国品牌和中外文化艺术交流盛会要及时通过各种现代高科技如因特网、卫星电视、电影及国际艺术博览会等向全球传输。

(2)要把文化艺术平等交流和艺术国际贸易结合起来,交流的目的在于展示,展示的目的在于营销,营销的目的在于盈利,艺术品追求的应当就是既叫好又叫座的效果。事实上,国际地位的提升和民族精神的体现是为了改善、发展和巩固中国形象,这是为了赢取国际社会的重视和尊重,只有赢取了国际社会的重视和尊重,才会为中国的发展创造一个良好的国际环境,国际环境的有利和世界人民的好感自然会促进中国商品包括艺术商品在国外的被认同和畅销。

(3)竞争是必然的,面临国外来势汹汹的艺术霸权和艺术侵略,政府要稳住阵脚让它们进来,端正自己的态度、全面而严肃地考量它们的利弊和善恶,消化吸收其中的好处、果断消灭其中的害处,对有违社会主义原则和毒害社会主义制度的内容进行降解、改造和二度甚至多度修正。艺术的入侵挡是挡不住的,人人都有猎奇和求新求变的心理,关键是要做好国内思想的统一工作和宣传教育工作,提高本国人民对不同艺术的认知力和鉴别力,多看多听不是坏事,见多自然不怪,思想统一了自然不怕外来干扰。而面对恶意的艺术霸权主义最好的做法就是做出正面的回应,加强本国艺术的输出,主动而有备地融入竞争,利用自身优秀的作品、先进的创意、丰富的资源回击不良的动机和做法。我国毕竟拥有最丰富的艺术传统,将我国每一种民族艺术稍微变化一下、发展一下、时尚一下推向世界就可以形成中国浪潮湮没全球。何况我国的传统艺术原创性很强,绝对是属于很难被复制的中国风格,中国的唐装、中国的古典建筑、中国的民族戏剧、中国的民族工艺、中国的明清家具、中国的民间歌舞都具有强大的再包装、再红火、再盈利的潜力,关键是需要动脑筋时尚化、新鲜化、改进化一下。

(4)垄断是中国需要学习的招数。中国人向来崇尚中庸、平和、仁义的君

子之道,所以当中国原生的艺术资源被他国占用了、当中国在文化艺术上的主导或辅助地位受到了侵害,中国往往并没有过多的举动和反应,似乎总认为与人为善定会造福积德,事实的情况却总差强人意、好心无好报。既然中国已经是WTO的成员国,就一定要对与文化艺术相关的国际法和国际惯例认真学习、研究、揣摩,对侵犯我国艺术原创权、知识产权、版权的做法追讨到底,显示出中国刚性的一面。对一些著名艺术家要积极善待,关心他们的生活、情感、处境,鼓励他们在国内为祖国创造出更多更好的艺术财富,即使鼓励他们出国看看,也要让他们怀有一颗中国心去向世界宣传中国艺术和中国文化,因为他们是中国独有和被中国人民共有的、宝贵的艺术财富,他们是中国文化和中国社会培养、扶植起来的中国式天才,所以不要人为地去伤害他们、压制他们,要给予他们宽裕和美好的希望、留住他们的心,如张大千、齐白石、梅兰芳、李小龙、李雪健、陈逸飞、李安、张艺谋等著名艺术明星在世界艺坛就是中国文化和中国艺术的中坚力量。当二胡演奏皇后闵惠芬以一曲《江河水》让世界著名指挥大师小泽征尔伏案恸哭时,大家是否想过,艺术家和艺术品不正是天才和天才的创造吗?艺术就是独一无二、不可复制的精神垄断,谁垄断了艺术,谁就拥有了世界!

第四章　政府与非物质文化遗产保护

第一节　艺术在非物质文化遗产中的地位

非物质文化遗产（Intangible Cultural Heritage）是联合国世界遗产的新家族。由联合国确立，可见其受重视程度之高；属于世界遗产，可见其地位之高和品质之贵；是一个新家族，可见其数量之大和覆盖面之广。总之，这是一个全新的文化领域，同时又是一个最为古老的文化空间，在一个古老的文化空间里正在萎缩的生命却在另一个全新的文化领域里呈现新的延续。

世界遗产分文化遗产和自然遗产（见图 4-1）、文化自然遗产，其中文化遗产又分物质文化遗产（Physical Cultural Heritage）和非物质文化遗产，这些概念虽然无比热门和正被人们追捧，但对它们准确的界定和区分尚是一种相对统一的认知而不存在绝对的精准。但可以感知到其中存在一个规律：除了自然遗产谈不上是艺术的，因为艺术仅仅被认为是人类的创造，物质文化遗产和非物质文化遗产都基本与艺术息息相关。所谓基本与艺术息息相关，只在于这些遗产中相对较少的一部分是明确区分在艺术之外的，如医药、饮食（见图 4-2）、民间传统知识等，而其他各类遗产要不就是艺术门类，要不就是渗透着很多艺术成分的遗产，做出这样的

图 4-1　云南三江并流自然景观

考量与判断是本书主题的思考视角和自然选择。就文化遗产与艺术的关系而言,其中物质文化遗产偏向于艺术的既成品,非物质文化遗产偏向于艺术的技艺和一部分艺术的既成品。有的书籍中甚至直接将文化遗产统统称为文物,而在常俗的理解中,文物基本就全都是或全可以当作古代艺术品来看待。

图 4-2 世界非物质文化遗产日本和食

广义上说,一切历史遗存都成了文物。我们现在讲的文物——文化遗产则应当是那些值得受国家保护的文物。它们被区分为:

(1) 物质(有形,tangible)文化遗产与非物质(无形,intangible)。

(2) 同属物质文化遗产的可移动文化遗产与不可移动文化遗产。

(3) 看看与文物定义相关的部分外文词汇,会有助于进一步理解什么是文化遗产。

 MOUNMENT(S)(山体)
 SITE(S)(遗址)
 RELIC(S)(遗迹)
 RUIN(S)(废墟、遗迹)
 PROPERTY(遗产)
 HISTORIC BUILDING OR CITY OF CENTER(古建筑和古城)
 HERITAGE(SITE)(遗址)
 登录建筑,等等[①]。

事实上,国际社会对文化遗产的认定就将艺术价值作为其中一个重要而独

① 《中国文化遗产年鉴》编辑委员会.中国文化遗产年鉴 2006[M].北京:文物出版社,2006:11.

立的指标,中国以前的文物概念不包含非物质文化遗产,这一现象已经改变:

与中国文物保护法对比,国际社会对文化遗产的认定,关注历史、科学、艺术三大价值这是共同的。但中国文物保护法和相关规定涵盖的内容在这方面有两样特别之处。一是"具有科学价值的古脊椎动物化石和人类化石同文物一样受国家保护",二是有"革命文物"之说。

一般来说,中国传统的文物概念不包括非物质文化遗产。随着2005年《国务院关于加强文化遗产保护的通知》这一里程碑式的文件的颁布,全面的文化遗产理念和称谓已被完全接受和确立①。

联合国教科文组织大会第十七届大会通过的《保护世界文化和自然遗产公约》中"遗产"的概念主要指的是物质遗产中的不可移动遗产,如中国最具代表性的世界文化遗产包括:长城(1987年②),周口店"北京人"遗址(1987年),秦始皇陵及兵马俑(1987年),明清故宫(1987—2004年)(见图4-3),敦煌莫高窟(1987年),布达拉宫历史建筑群(1994—2000—2001年),曲阜孔庙、孔林、孔府(1994年),承德避暑山庄及周围寺庙(1994年),苏州古典园林(1997—2000年),武当山古建筑群(1994年),平遥古城(1997年),丽江古城(1997年),澳门历史城区(2005年)(见图4-4),厦门鼓浪屿(2017年)等等,

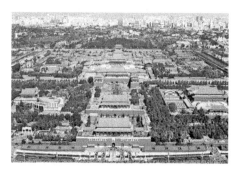

图4-3 北京明清故宫俯瞰图

图4-4 澳门历史城区的标志性建筑

① 《中国文化遗产年鉴》编辑委员会.中国文化遗产年鉴2006[M].北京:文物出版社,2006:11-12.

② 为申遗成功年份,后同。

这些古建筑、古城毫无疑问亦是人类艺术史上的奇迹,同时也是建筑规划与设计艺术史上的明珠。《保护世界文化和自然遗产公约》的第一条甚至旗帜鲜明地从三个方面强调了文化遗产的艺术性:"古迹:从历史、艺术或科学角度看具有突出的普遍价值的建筑物、碑雕和碑画、具有考古性质的成分或结构、铭文、窟洞以及景观的联合体;建筑群:从历史、艺术或科学角度看在建筑样式、分布均匀或与环境景色结合方面具有突出的普遍价值的单立或连接的建筑群;遗址:从历史、审美、人种学或人类学角度看具有突出的普遍价值的人类工程或自然与人的联合工程以及包括有考古地址的区域。"

除了这些有形的物质文化遗产,无形的非物质文化遗产同样是以艺术为主流的,只是非物质文化遗产更为重视无形的、口头和创作技艺的传承。文化部公示的《第一批国家级非物质文化遗产名录推荐项目名单》共分十大类:民间文学、民间音乐、民间舞蹈、传统戏剧、曲艺、杂技与竞技、民间美术、传统手工技艺、传统医药、民俗。从中可以清晰地看到只有"传统医药""民俗"似乎不能完全划归到艺术,其余八大类都基本可以认定为是艺术,即艺术在非物质文化遗产分类中占80%,而纯艺术如民间文学、民间音乐、民间舞蹈、传统戏剧、曲艺、民间美术、传统手工技艺在十大类中也占到70%。

国办发〔2005〕18号文件《国家级非物质文化遗产代表作申报评定暂行办法》是这样对非物质文化遗产进行界定的:"非物质文化遗产指各族人民世代相承的、与群众生活密切相关的各种传统文化表现形式(如民俗活动、表演艺术、传统知识和技能,以及与之相关的器具、实物、手工制品等)和文化空间。非物质文化遗产可分为两类:(1)传统的文化表现形式,如民俗活动、表演艺术、传统知识和技能等;(2)文化空间,即定期举行传统文化活动或集中展现传统文化表现形式的场所,兼具空间性和时间性。非物质文化遗产的范围包括:(一)口头传统,包括作为文化载体的语言;(二)传统表演艺术;(三)民俗活动、礼仪、节庆;(四)有关自然界和宇宙的民间传统知识和实践;(五)传统手工艺技能;(六)与上述表现形式相关的文化空间。"举一些例子,可以更清楚地认识上述六种样式:(一)含口头文学、口头故事、口技、民歌、民谣、相声、谚语、俗语等基本可以被称为口头艺术;(二)含戏剧、戏曲、曲艺、舞蹈等动作表演艺术;(三)中涉及的民俗活动、礼仪、节庆中也包含大量艺术成分,如春节必不可少的春联、年画、烟花、民间歌舞表演、制作新衣、元宵节的花灯、舞狮舞龙,端午的赛龙舟、绣

香囊、绣荷包等等;(四)中的知识和实践活动也包括艺术、技艺类的知识和实践,如花木艺术、纺织知识和艺术创作等;(五)含绘画、雕塑、雕刻、建筑、家具、服饰、刺绣、玩具、生活用具、书籍装帧等的设计和制作等美术和技艺;(六)主要指文化生态环境。其中,(一)、(二)、(五)可以称为艺术本生性非物质文化遗产,即这里的非物质文化遗产本身和本体就是艺术,占六大范围的1/2;(三)、(四)可以称为艺术他生性非物质文化遗产,即指非物质文化遗产的本身或本体不是艺术,却又兼带或包含着重要的艺术特征,占六大范围的1/3;(六)可以称为艺术环境性非物质文化遗产,即这样的非物质文化遗产为艺术的孕育、生长提供了较好的环境空间,占六大范围的1/6。综合来看,非物质文化遗产中艺术遗产的比例起码在 $1/2 \times 1 + 1/3 \times 2/3 + 1/6 \times 1/3 \approx 77.8\%$[①],由此可见,艺术在非物质文化遗产中所占比重和地位就显而易见了。关于文化遗产、非物质文化遗产与艺术的关系问题,可以用图4-5表示。

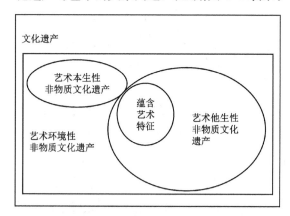

图 4-5 文化遗产、非物质文化遗产与艺术的关系图

非物质文化遗产保护专家向云驹在谈论非物质文化遗产的范围时就认为:非物质文化遗产范围广泛,涉及人类全部历史和全部形态的文化样式,包括口头文化(语言、口头文字、口技、口头艺术、声乐),体形文化(发式、服饰、文身、舞蹈、哑剧、民俗文化、民间艺术等),口头语言为主的综合艺术(话剧、说唱、歌剧),口头与形体并重的综合艺术(民间歌舞、小戏、傩戏、木偶戏等),当下的造型艺术(民间的传统建筑艺术与建筑物、民间艺人传人的民间美术、艺术家的造型艺术等)[②]。如此说来,各类非物质文化遗产中,艺术都占了不少的比例,甚至有的非物质文化遗产类型主要就

① 三大艺术本生性非物质文化遗产基本都属于艺术,所以其系数为1;艺术他生性非物质文化遗产占三大非完全艺术范围的两大范围,所以其系数是2/3;艺术环境性非物质文化遗产占三大非完全艺术范围的一个范围,所以其系数是1/3。

② 向云驹.世界非物质文化遗产[M].银川:宁夏人民出版社,2006:内容摘要.

是艺术类型。所以,非物质文化遗产保护与管理的主体实质上就是艺术管理。

第二节 政府对非物质文化遗产保护的作用

非物质文化遗产保护的受益性困惑导致了非物质文化遗产保护的巨大难度。毫无疑问,谁才是非物质文化遗产保护的受益者以及如何受益、受益多少都是难以回答的问题,这个问题回答不清就会导致非物质文化遗产保护工作进一步陷入困境。

非物质文化遗产保护无论从口号还是实际行动上首先起源于政府,行政管理的超前意识在对待民族文化艺术的走向方面与对待政治经济的发展趋势一样重要。2015年以来,习近平总书记多次强调中国应当树立"文化自信",文化自信观已深入人心。笔者以为,文化自信的第一条就是树立民族传统文化的自信,唯有扎根历史、扎根民间,才能寻求到民族文化的发展方向,然后才能奋勇向前、自信自强,非物质文化遗产就是民族传统文化的代表。虽然非物质文化遗产绝大多数散落在民间,但非物质文化遗产的保护一开始根本不可能靠民众自身的自觉来实现,因为民众从中无法获益或获益不多是导致非物质文化遗产在民间失利的关键所在。这是一种两难境地,毕竟非物质文化遗产的资源和创造性是掌握在民众手上的,而政府又不得不充当这种文化艺术保护工作的临时性主体,从而构建出一种公用性事业,而这正是现代文化的特性所在:

现代文化可以被视为两种理想化文化的结合与变异:个人主义与公有主义。个人主义强调社会的基本元素概念,强调个人首创精神、独立决策性和成就感。公有的利益受到自我利益竞争的驱动,最好是小型业主之间的竞争驱动。而公有主义则相反,采取一种有组织的观念,强调归属于某一群体或组织的观念,一切决定由组织做出,组织出面保护个体的利益从而换得个体对组织的忠诚①。

① 科特勒.国家营销[M].俞利军,译.北京:华夏出版社,2003:86-87.

非物质文化遗产保护工作不可避免要面临现代文化特性的冲击,而且同样显示出了个人主义与公有主义相对话的矛盾和困难:不是个人主义的积极功能,而是整体性的个人主义的消极功能,如果从中再无利可取的话,非物质文化遗产将会越来越丧失。非物质文化遗产与一切物质文化遗产一样,属于全人类,是人类公有的财富,这样的问题不用去力求解释,当大家在博物馆里静静欣赏和品味非洲马孔达乌木雕①(见图4-6)或景德镇瓷器(见图4-7)时,当大家在音乐会上聆听蒙古长调或格鲁吉亚复调音乐②时,当大家游历在云南哈尼梯田(见图4-8)或迪拜棕榈岛③之上时,相信就能真切理解人类公有财富的真正含义了。

为了保护人类的公有财富,或者从公有财富的角度去理解非物质文化遗产时,政府的角色和作用显得尤为重要。政府

图4-6　非洲马孔达乌木雕:女人头

①　马孔达乌木雕——马孔达部落是在东部非洲鲁伏马河畔居住的原始民族。在马孔达人聚居的地方,生长着一种叫格兰迪拉的树木,即黑檀,也称乌木,是世界上最为名贵的稀有木种之一。黑檀木色黝黑、重如铸铁、材质优良且耐磨、不蛀、不腐,一经打磨则光滑而润泽。马孔达人自古就有"男人从雕"的习俗,他们创造了自己的雕刻艺术,也创造了一个世界上最为庞大的雕刻艺术家群体。西方人称的"马孔达雕塑"在中国通常理解为马孔达乌木雕。它是非洲雕刻艺术中最具魅力的木雕之一。

②　格鲁吉亚复调音乐——在格鲁吉亚是一种长期的文化传统,有着不同凡响的文化地位。格鲁吉亚复调音乐共有三种:复合复调,在斯瓦耐提流行;低音伴奏的复调对话,在格鲁吉亚东部流行;对照复调有三个即兴演唱部分,在格鲁吉亚的西部流行。格鲁吉亚历史上一直隶属于拜占庭帝国,东正教的影响深入民族的每一个细节中。在音乐上,也以宗教音乐为主体。格鲁吉亚音乐的核心是复调合唱的声乐歌曲,由于其保持了自中世纪以来的古老圣歌传统而闻名于世。

③　阿联酋的迪拜棕榈岛是世界上最大的人工岛。该岛像两棵巨大的棕榈树漂浮在蔚蓝色的海面上。除棕榈树外,还有300个岛屿勾勒出一幅世界地图:缩小的法国,美国佛罗里达州、俄亥俄州都包括在内,甚至原本冰雪覆盖的南极洲也处在当地的炎炎烈日之下。这个项目人工耗资140亿美元,计划于2012年完工,由于金融危机和其他各种原因,该工程仍在进行中。

存在的最大作用和价值就是维持人类的均衡发展和共同富裕,政府就是公共财富的守护人。当全民仍然在为自我生存和自我发展奋斗时,不能强求非物质文化遗产的民间意识和行为起主要作用,政府应该成为非物质文化遗产保护初期的主要策划者和经营者。

关于非物质文化遗产保护是政府盈利还是需要政府补贴,是政府充当非物质文化遗产保护的临时性主体之后不得不首先需要回答的问题。毫无疑问,非物质文化遗产保护是需要盈利的,但是让非物质文化遗产的创造主体及民间艺人盈利才是根本所在,虽然享用这些公有财富需要享用者付费,但政府切不可人为抬高非物质文化遗产甚至文化遗产消费流通的经济成本,这样无疑会

图 4-7　景德镇青花陶瓷带盖储物将军罐

图 4-8　云南哈尼梯田

剥夺大多数人的公有权利。所谓民众安居才能国家稳定,精神娱乐上的安居同样是重要的,就拿旅游娱乐来说,国外的经验值得我们思考。

如截至 2021 年,美国的大峡谷和黄石公园(见图 4-9)等世界自然遗产公园的每张门票仅 12 美元,15 岁以下未成年人免费。而像费城的独立厅是免费开放的,纽约的自由女神像要想登上皇冠,也只需要 21 美元。法国是一个以博物馆众多而著称的国家,但法国的大多数博物馆是免费向社会公众开放的,即使收费也非常低廉。法国政府还规定,被政府列入国家文化遗产保护名单的各类建筑物,都要在政府每年规定的"文化遗产日"免费开放两天。意大利每年春天举办一次"文化周",全国大多数名胜古迹免费向游客开放。古

图 4-9　美国黄石公园一景

图 4-10　英国海德公园一角

图 4-11　日本富士箱根伊豆国立公园一景

罗马废墟长期向公众免费开放，著名的古罗马斗兽场 1997 年以前一直免费开放，2021 年的门票是 16 欧元。英国伦敦的大英博物馆、海德公园（见图 4-10）、摄政公园全部免费开放，连英国的国家公园、自然保护区、海滨度假胜地、世界文化保护区也基本上向游客免费开放。日本东京虽然寸土寸金，但市中心依然有不少规模相当大的免费公园，日本天皇居住的皇宫还特意辟出一半左右，作为公园免费向游客开放。由世界闻名的富士山以及周边地区的湖泊、冒着白烟的火山地质层等自然景观构成的富士箱根伊豆国立公园（见图 4-11）是免费开放的，就连被列为世界自然遗产名录的鹿儿岛县屋久岛 2021 年的门票也只有 400 日元，约合 24.5 元人民币。世界文明古国埃及的旅游业是埃及四大外汇收入来源之一，2019 年，埃及的游客总数达到 1 310 万，旅游业收入达 130.3 亿美元，2021 年，埃及金字塔对外国人的门票是 220 埃及镑，约合 91 元

人民币,对埃及本国人的门票是 20 埃及镑,约合 8.3 元人民币。埃及政府认为本国人和外国人实行差别价格是必须的,本国公众有权了解祖国的灿烂文化和悠久历史,从而激发他们更强的爱国心,外国游客就应该花钱来享受埃及的遗产和文化,从而实现可持续保护埃及文明的目的。

非物质文化遗产保护工程提出来并没有太久时间,人民的意识、经济、教育、文化等方面的素养肯定仍然无法完全满足非物质文化遗产保护工作的要求,起码像非物质文化遗产需要全民参与和积极创新,但生存的压力、审美的需求等可能会迫使民间艺人们转移兴趣和阵地,所以政府的投资和经济引导自然是目前的最佳选择,否则很难维系非物质文化遗产的传承和发展。

非物质文化遗产的保护关键是要树立民众认同感。民众目前对非物质文化遗产保护工程的号召并不陌生,但能不能真正投身保护实践中仍然有待观察。市场经济的引导功能极其强大,能够发挥经济复苏能力的非物质文化遗产起步和发展是较快的,如服饰工艺、茶道工艺、饮食工艺、民间民俗节庆活动、与旅游业结合贴切的非物质文化遗产等,而像某些更为古老和闭塞的民间口头文学、民间手工艺、民间歌舞音乐等尚做不到独立性地高速发展和自我盈利运营。非物质文化遗产的发展是不一致的,有的容易融入现代市场,有的面临消失的危机,有的技艺已经失传,这是一个痛苦而无奈的经历。

这个社会是一种关注力社会,关注力直接可以创造经济价值、名声价值、促进价值,不受关注的事物在当今社会根本无法生存和壮大起来。政府的信息传递功能不是自身必带的,但政府一旦发声就具有巨大的权威性、普适性和号召性。非物质文化遗产保护和发展的政府号召更容易引起大众的关注和投入,政府的大力号召如果能配以相应的实际政策、倾斜措施,全社会的力量就可以使非物质文化遗产的发展走上更好的道路,起码可以延缓某些弱势非物质文化遗产的消亡,给人们留下更多的文化记忆。在这里,可以用图 4-12 来考察政府信息传递发生号召力的过程。

一般传媒机构依靠的是公信力实现传递信息的功能,政府除了依靠行政力也应该依靠公信力来传递信息和发出号召,这样,政府的号召力才更为有效和巨大。政府的公信力来自哪里?来自其于民有信、政策连贯、政治清廉、一心为公,否则政府的公信力就非常弱或者没有公信力。除此之外,政府政策和号召能够被社会迅速接受和放大主要还来自法定的强制性行政效力。

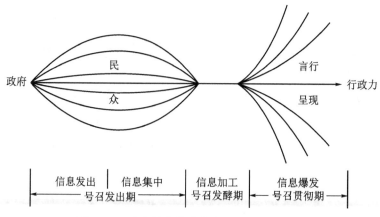

图 4-12　政府信息传递发生号召力的过程图

在非物质文化遗产保护的初期,政府的主要作用大致可以概括为三点:①充当非物质文化遗产保护和发展的临时主体;②承担非物质文化遗产保护的信息传导者;③担任非物质文化遗产保护工程的初级投资者。而监督非物质文化遗产实施情况的工作应该交由专家、学者和司法机构来担任。所谓由政府充当非物质文化遗产保护工程的初级投资者,就是以政府的榜样示范力影响社会各种力量,引导各种社会财团、企业、基金会投身到非物质文化遗产保护的投资中来,用这些初步资金撬动非物质文化遗产的发展和发扬。有能力自力更生的非物质文化遗产,可以走产业化发展的道路,创造自身市场;没有能力走产业化发展的非物质文化遗产应该成为国家事业,贯彻落实事业化发展的道路。不能随随便便将非物质文化遗产交由市场处理,自然淘汰法则对于非物质文化遗产未必适用,因为文化根脉、文化记忆不是经济效益能够衡量的。

最后需要说明的一点是,政府仅仅是非物质文化遗产保护的临时性主体,因为它代表全民在履行文化遗产的保护工作,但政府却不是非物质文化遗产的持有者,非物质文化遗产的持有者仍然应该是民众,民众作为持有人和传承者对非物质文化遗产具有更为全面、深刻和活泼的准确认知。非物质文化遗产保护在政府的策划下仍应由民众来自我展现和诠释,毕竟非物质文化遗产是一种"民俗"遗产,而不是"官俗"遗产。

第三节　非物质文化遗产保护的派出机构

上文提及政府是非物质文化遗产保护的临时性主体,自 2006 年 9 月 14 日由中央机构编制委员会正式批准挂牌成立中国非物质文化遗产保护中心始,中国的非物质文化遗产保护工作的重要性正式在国家机构编制方面得到了直接的体现,中国的非物质文化遗产保护工作有了里程碑式的转变。随后,全国各省市甚至县都成立了非物质文化遗产相应的地方机构,如地方非物质文化遗产保护研究办公室、地方民俗博物馆、非物质文化遗产传习所、地方非物质文化遗产保护办公室、地方古籍保护中心、地方传统文化研究办公室和中心等等,其中浙江省的非物质文化遗产方面的编制机构就达到 26 个,截至 2018 年年初,浙江省注册运营的文物及非物质文化遗产保护企业的数量达 266 家,在全国名列前茅。

非物质文化遗产是全民所有,是"民俗"遗产,所以,政府不断扩大和建立"专门"的非物质文化遗产保护机构并非最科学的举措,特别是政府不应该因树立"形象工程"而设立大量的行政机构来保护非物质文化遗产,应该从尊重和维护文化自身的特性以及文化生态的角度重点将民间已有的各种机构、组织培养成辅助政府工作的"派出机构",并依赖这些派出机构来实施非物质文化遗产的保护工作可能更为可取。这种做法有三个好处:①不增加政府负担、减少国家机构臃肿和人浮于事的危险;②推进全民了解和关心非物质文化遗产的积极性,追求社会性非物质文化遗产保护的实效性;③培植更为原生性的非物质文化遗产文化生态体系,让非物质文化遗产原汁原味地呈现传统价值和民生价值。原生性协会、行会、企业作为政府的派出机构是更好的选择,毫无疑问,浙江省运用企业来保护非物质文化遗产的做法值得推广。当然,这里所言的"派出机构"是一种比喻义,有可能不占用政府编制、有可能不属于政府直接委任和派遣、大多数就是民间自发组织,但它们可以作为政府管辖权、引导权的重要补充,形成官民协同运作、密切配合的管理格局。

据不完全统计,现在全国各地已经建立各类专题性博物馆将近 350 个、民俗博物馆 171 个、民间艺术传习所 300 多所。有的是国办,有的是民营,有的是企业办,有的是社会办,各种形式百花齐放。这是一个很好的开端,这些

已有的博物馆、传习所、研究机构可以充当政府非物质文化遗产保护的派出机构。

至2008年1月,全国各地所有的省区市都建立了非物质文化遗产名录。截至2016年中国非物质文化遗产共有1 372项,其中,2006年至2014年,国家共命名了四批国家级非物质文化遗产名录:2006年命名518项、2008年命名510项、2011年命名191项、2014年命名153项。2018年5月,国家文化和旅游部评选并公布了第五批国家级非物质文化遗产代表性项目代表性传承人名单,共1 082人,另外,全国省级非物质文化遗产名录也已经突破8 000项。这些非物质文化遗产项目涵盖了民间文学、民间音乐、民间舞蹈、传统戏剧、曲艺、杂技与竞技、民间美术、传统手工技艺、传统医药、民俗等。这种做法值得肯定,起码它是对全国范围内非物质文化遗产全面的摸底工作,只有对全国非物质文化遗产资源的分布和现状有了通盘的了解和认识,才能挑选出保护的对象并制定相应的保护措施。但这项工作并不是简单的事情,仅仅依赖政府的力量还远远不够,必须依赖各级各类社会机构、民间组织发动和串联全民的力量才能落实保护之实效,国家各级政府的评选和命名实际上既是一种有力的、权威的宣传,更是一种利国利民的引导和推动。

在这里,笔者以为非物质文化遗产保护应该确立三级机构体系来进行管理、推进和落实。

(1) 非物质文化遗产领导机构——政府文化部门、非物质文化遗产保护领导办公室。这是政府成立并隶属于政府的权力、指导、组织、策划、协调的编制机构,它们必须对非物质文化遗产保护工程实行长效的领导权、指挥权和管理权,从宏观上制定相关政策、布置相关任务、策划相关活动,但又不过多地干涉和指摘保护工程的具体实施。

(2) 非物质文化遗产传承机构——文化艺术及考古研究所、技艺传习所及大师工作室、各类学校;博物馆、民艺馆、古籍馆、图书馆、画院、剧团、剧场、电视台、电影院、报社、杂志社、出版社、网络机构等。前三类机构属于研究和知识教育机构;后面诸机构属于非物质文化遗产信息和知识的传播机构,同时也是对非物质文化遗产进行保护的直接执行人。

(3) 非物质文化遗产服务机构——司法、公安、消防、海关、工商、税务、规划设计、环保、企业、基金会、建筑施工类等单位。这些机构和组织虽然与

非物质文化遗产没有直接关系，却具有强大的服务功能，它们可以为非物质文化遗产的保护与发展协力打造更加完善的社会环境和文化生态体系。

上述非物质文化遗产保护的三级机构体系用图 4-13 表示。

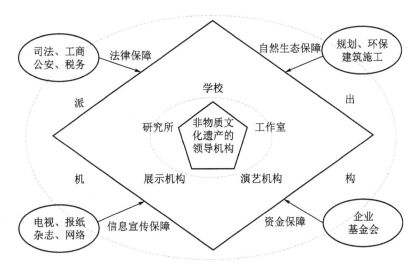

图 4-13 非物质文化遗产保护的三级机构体系示意图

现有的社会机构缘何要被纳入政府非物质文化遗产保护的机构体系中来并充当政府权力的派出机构呢？显然是由于整个社会对非物质文化遗产保护的认识和实践机制尚没有完全成形，而政府作为一种临时性保护主体的力量依然不够全面和充分，所以需要借助已有的社会力量来培育和推进全民对非物质文化遗产积极的认识和做法，只有整个社会动起来，非物质文化遗产保护工作才会被纳入人民群众自觉性自我管理的体系中，这个力量才足够全面和深入。在整个体系的形成过程中，政府就是一个引爆器、发动机式的装置，而社会所有的机构、组织都可以成为整个体系有机的重要组成部分。

从功能学的角度来说，又可以将非物质文化遗产保护的派出机构分为以下五大类：①实物性非物质文化遗产保护机构；②概念性非物质文化遗产保护机构；③活态性非物质文化遗产保护机构；④知识性非物质文化遗产保护机构；⑤服务性非物质文化遗产保护机构。

其中，实物性非物质文化遗产保护机构包括博物馆、民艺馆、展览馆、图书馆等，它们保存着非物质文化遗产的实体性产品；概念性非物质文化遗

保护机构包括出版社、报社、杂志社、网络、电视台、电影、微信公众号等,它们重点在于传播非物质文化遗产的各式虚拟性图文音视频信息、典型性符号标志等,即培育保护性概念;活态性非物质文化遗产保护机构包括剧院、剧团、杂技团、曲艺社、传习所、工作室、园区甚至街区等,它们是借助非物质文化遗产传承人的活动行为来传播、演习、再现非物质文化遗产技艺、非物质文化遗产活性状态;知识性非物质文化遗产保护机构包括研究所、研究院、学校等,它们以研究、讲解和传授非物质文化遗产保护方面的知识和研究成果作为自己的主要任务;至于服务性非物质文化遗产保护机构包括法律、公安、工商税务、海关、基金会、企业等社会其他类机构,它们在自己的职权范围内提供非物质文化遗产保护工作所需的各类服务。

根据联合国教科文组织的规范,非物质文化遗产强调的是活态性文化遗产,即尚有技艺传承人在,而且具有历史价值、文化价值、审美价值甚至还有效用价值(如天文知识和医药类的遗产)的民间技艺才能算作非物质文化遗产。在具体操作中,可以使用书面调查、实地考察、专业论证、生态分析、历史复现、修缮发展等综合方法来确认、保护、承袭、发扬非物质文化遗产。对于群体生活化的非物质文化遗产要维持和维护其原生性生存状态;对于市场弱化的衰微性非物质文化遗产要以拯救的态度去保留、改造、扩展其生存状态;对于无能为力挽救的非物质文化遗产也不要气馁和放弃,而是采取现代高科技的手段保留其珍贵的影像、视听以及虚拟信息资料,同时将它们的遗存品送入博物馆珍藏起来。

非物质文化遗产不是由哪个条款、章程、法令确认的,它是一种真实性历史文化遗产,是历史叙事过程的亲历者和实证者,或者说非物质文化遗产就是一部人类活生生的口述史,是历史的叙事人,所以保护和发扬之,是人类敬畏、缅怀人类成长史的具体做法,是人类不忘本的微观表现。

网络的使用似乎对非物质文化遗产的保护尚没有发挥到最高效用,大家知道网络的覆盖面越来越广、影响力越来越大、运营性越来越快、民众性越来越强,网站作为这样一个重要的政府派出机构或者说重要的宣传媒介,似乎并没有发挥出更大的效用。如动态影像、视听资料片严重欠缺,不全面、无体系的信息断断续续、断章取义或者对非物质文化遗产只见其名、不闻其声、不明其形。这些都严重影响了非物质文化遗产的传播效果和真实性。如打开

"中国非物质文化遗产网",能看到的只是一些评论性文章、文字性介绍和少数静态性图片的陈列,而缺少更加富有生动形象的影像资料和视听资料,甚至某些很重要的非物质文化遗产只有名录而没有任何的文字说明和图片资料,不能说不令人遗憾,如表4-1是"第一批国家级非物质文化遗产名录"传统戏剧名录的前十名。

表4-1　第一批国家级非物质文化遗产传统戏剧名录表(前十名)

序号	编号	项目名称	申报地区或单位
145	Ⅳ—1	昆曲	中国艺术研究院 江苏省 浙江省 上海市 北京市 湖南省
146	Ⅳ—2	梨园戏	福建省泉州市
147	Ⅳ—3	莆仙戏	福建省莆田市
148	Ⅳ—4	潮剧	广东省汕头市、潮州市
149	Ⅳ—5	弋阳腔	江西省弋阳县
150	Ⅳ—6	青阳腔	安徽省青阳县 江西省湖口县
151	Ⅳ—7	高腔(西安高腔、松阳高腔、岳西高腔、辰河高腔、常德高腔)	浙江省衢州市、松阳县 安徽省岳西县 湖南省辰溪县、泸溪县、常德市
152	Ⅳ—8	新昌调腔	浙江省新昌县
153	Ⅳ—9	宁海平调	浙江省宁海县
154	Ⅳ—10	永安大腔戏	福建省永安市

(资料来源:"第一批国家级非物质文化遗产名录"百度百科)

但在网上却无法通过点击看到这些戏剧的任何图片和影像、视听资料。其实完整的数据库不仅仅是一个遗产名录的列表,它应该包含遗产的历史简介、现状呈现、大师风采、优秀作品等多方面信息的完整表达。下面一个"他山之石"充分解释了一个全面、科学、完整的数据库的重要性:

比如,韩国历史上有许多传奇故事,也有非常独特的传统文化。韩国政

府为了保护传承并在保护的前提下科学合理地开发本国的非物质文化遗产，专门创立了"原创文化数码机构"和"故事银行"。前者涵盖了韩国各个历史时期风俗习惯、服饰、音乐、饮食、兵器等相关资料，后者则收集了大量韩国历史故事，仿佛两个巨大的"知识文化库"。只要输入关键词，相应的资料便一一呈现，从而大大方便了社会公众所需，而且还能确保准确无误。据报道，创韩国文化产品出口佳绩的历史剧《大长今》，就十分得益于"原创文化数码机构"和"故事银行"所提供的民族民间传统文化资料。剧中对韩国传统、医药、服饰、饮食、音乐等细腻而准确的表现，是人们最为津津乐道的[①]。

另外，我国非物质文化遗产的鉴定、宣传和保护太注重专家学者的作用而轻视了民众自身的意愿和喜好。专家学者固然重要，但让专家学者的意见代替生活本身、文化本身的方法依然是值得怀疑的，让政府官员来确认非物质文化遗产的做法就更荒唐。在网络上开辟民众论坛、群众信箱、公众投票窗口是值得考虑的一个环节，毕竟非物质文化遗产的持有者和主要享用者是人民大众。

第四节　非物质文化遗产保护的当代价值

不可否认，当今时代已是今非昔比，谈及某一事物在今天的时代价值，也自然与过往时代大不相同，当经济发展呈现空前的全球化而人类的思维认知仍然停留在对古老文化的怀念之中的时候，思想和金钱的碰撞是一种绝对痛苦的折磨。就像把文化的空灵一味地向行政管理的功利性倾斜时，无论是文化人还是行政人都会有种风马牛不相及的艰涩：

文化和行政这两个词之间是抵牾的——这种抵牾来自通过压力坚持一种思想意识的做法是无法真正理解哪怕是最为粗浅或简陋的自由的——因为自由仅仅产生于对世间真理的发现和揭示中间。这使得人们宁愿将文化当成某种独立范畴来进行认知和把握，而不是如都市文化机构的长官们习惯的那样：在一些预设目标的指引下由专家带领着协同性地做一些普适性的事

① 方允璋.图书馆与非物质文化遗产[M].北京:北京图书馆出版社,2006:166-167.

务,这些普适性的事务包括分担一些为物质生活服务的再生产、一般人为自我生存而必需的文化教育或仅仅作为人所必需的文化生活。我们都知道,截然分清政治和文化之间的界限几乎不可能。司法和政治是否应该包含在文化之中,从一开始就备受争议;某种意义上来说,司法和政治与文化机构的职责范畴相去甚远。而当今时代已很难否认这样一个总的发展趋势——传统上本应属于文化的某些方面越来越呈现出物质生产的特征,例如自然科学在理论和学科上的细分呈现空前的至高态势,不过在很大程度上是由人类的实用主义决定的,这显然与古老的自然"哲学"理念和文化观不能同日而语[①]。

把文化的艺术性置之不理而完全倒向媚俗的揠苗助长的做法固然不对,但异想天开地以杀鸡取卵的方式要将文化艺术从社会的大熔炉中孤零零地取出来、藏起来恐怕也会让人笑掉大牙。所以不偏不倚地探求文化艺术与社会现实的有机融合、平衡对话恐怕才是发展文化遗产包括非物质文化遗产保护的有利选择。这是讨论非物质文化遗产保护的当代价值的历史背景。

有关非物质文化遗产保护的当代价值大致有如下六点。

(1) 发出文化寻根的呼唤,让人类回归自己的精神家园。当全世界都在思索人类的文化、人类的根究竟在哪里时,都市文化是沉默的,因为这是它的软肋。非物质文化遗产关注得最多的正是散落在民间、散落在乡间田头的传统文化。这些传统文化往往年代久远、代代传承、深入民心,但在面临现代科技文明和都市文化的冲击时,它们被喧嚣的尘烟慢慢遮蔽了本来面目、隐匿了自身曾经耀眼的光辉,从而让现代人陷入了精神流浪和文化漂泊的泥潭。人类的文化之根在民间,精神家园在民间。

(2) 保护根的活态,恢复家园的本相。要全人类都去寻根、都去回归并非一件容易的事,最难的是:根、家园究竟是何模样? 是臆想的创造、历史的曾经还是现实的存在? 值不值得认同和回归? 一切的疑问都迫使人们不能不正视非物质文化遗产保护的工作。仅仅停留在纸面或口头上的描述不足以说明问题,所以非物质文化遗产保护的宗旨就是要拿活生生的现实案例来再现人类远古的精神家园和文化根脉,让人类真正信服自己的起源。非物质

① Adorno T W. The Culture Industry: Selected Essays on Mass Culture [M]. London: Routledge Classics, 2001: 108-109.

文化遗产保护强调的是活态的、传承的、无形的文化遗产,要义正在于此,而保护是首要之举,只要还活态化地存在着,人类是不希望自己的祖脉在自己面前枯萎和消亡的。

（3）修复和滋养根脉、让人类的精神家园蓬勃起来。面对林林总总的都市文明和现代科技,人类更多的是冷静之后的迷茫、困惑还有孤单,究其原因除了现代文明的消费性、表象性和短暂性之外,还有就是人类传统文化的家园正在退化为一种记忆和珍藏,而缺乏一个蓬勃兴旺的实景。没有充分的土壤和环境,人们依然无法融入传统文化的语境和空间,依然没有充分的心理意识与传统文化进行对接。修复和滋养传统文化之根实际是在恢复人类精神家园的话语权和感召力,非物质文化遗产工程正是这种恢复工作的努力和尝试。

（4）让文化之根的营养输入文化之枝叶是良性的生命态。从根脉中吸收和传输营养,丰富和壮实枝叶、花果是生命的自然规律,非要违背这样的规律而发展人类的文化自然只会导致枝叶、花果的虚假繁荣,昙花一现。所以保护、传承非物质文化遗产的根本目的不在于保护本身,简单的珍藏和单一的保存毫无意义,非物质文化遗产的保护最终是为了从根脉中汲取养料、充实当下的现代文明和现代生活。这样,当人们生活在现代文明和都市氛围中时,才会底气十足、确定而踏实。当欧洲移民入侵陌生的美洲时,他们可以在军事上、政治上、经济上生造一个表面强大的美国,但文化之根、精神家园的遗失仍然逼迫他们不得不在随后的百年间搜罗、霸占、融合全球各地的传统文化来弥补自身精神上的贫弱和遗憾。

（5）根脉的检验功能是对当代社会的一种反拨和调整。当经济和消费开始控制人类的意识主体时,对文化之根进行保护的合理性和科学性究竟如何,用理论证实永远缺乏客观性和深入性。非物质文化遗产对经济政策、现代科技具有非常强大的检验功能,这种检验功能直接可以告诉人类什么样的经济政策是反动的、什么样的科技发展是片面的。在反动的经济政策面前,人类的文化之根就会萎缩、消亡,人类的精神家园就会慢慢丧失。如日本爱知县下的濑户市的陶瓷艺术(见图4-14)是国家级、县级的非物质文化遗产。在江户时代、明治时期,濑户市的陶瓷装饰品、陶瓷家具和陶瓷玩具一直是日本的出口产品,并支撑着当地的经济命脉。而由于濑户市紧邻着日本第三大

城市名古屋市,濑户市的年轻劳动力大量涌入了名古屋市,濑户市的劳资条件逐渐与名古屋市靠拢,地价也暴涨,同时名古屋市的都市消费文化返潮至濑户市,使濑户市的陶瓷艺术急剧倒退,这一现象引起了政府、学界和民众的关注,大家由此陷入了恐慌和争论之中。一个现代文明和政策体系究竟合不合理,作为人类文化之根的非物质文化遗产具有强大的敏感性和验证性,能及早地提请人们的注意和探寻新的文明之路。

图 4-14　日本爱知县濑户古窑烧制的陶艺茶具

（6）文化之根能够开启当代经济新天地。这里需要讨论的一个问题是:在当代经济社会,非物质文化遗产与当代国民经济之间的关系究竟是怎样的?笔者以为,既然非物质文化遗产是依赖当代经济包括财政、企业、市场等方式进行保护和修复的,非物质文化遗产体现出的经济性、营利性、市场性就没有什么值得大惊小怪的,非物质文化遗产强大的经济价值既然在历史上的某些阶段产生过重大的社会性影响,那么何独在当代就面临经济价值的丧失呢?事实也证明非物质文化遗产的经济价值对财政、企业、市场、人民生活的回报力有时是独一无二的。韩国的做法就实现了文化、商业的双赢:

 韩国对文化遗产和非物质文化遗产的保护开始走向商业化和旅游化……为了张扬韩国的传统文化遗产,1981年韩国政府精心组织,举办了为期一周的大型民俗活动"民族之风——1981"。广播、电视、报纸、杂志等各种媒体进行了大规模的宣传,许多优秀的民族民间民俗艺术能人脱颖而出。韩国在对非物质文化遗产的保护方面,除了保护政策的有效实施和政府的大力运作,还得益于商业炒作和旅游业的参与。随着非物质文化遗产活动的进一步拓展,韩国资本的触角也开始伸向这块前景诱人的领域。商人们恨不得把被指定为韩国文化财和无形文化财的东西都开发成商品。面具、戏装、玩偶,文化财和无形文化财的书刊到处都有供应和销售。在韩国地铁站的广告栏

中，在外国游客服务中心里，在韩国产香烟的包装盒上，甚至在韩国飞机的座背上，韩国的非物质文化遗产的各种宣传广告随处可见。在韩国，属表演类的非物质文化遗产经常在各大宾馆为外国游客表演，各类文化财和无形文化财保有者在电视上露面，这些人都有一个出场的价目表。事实上，韩国的非物质文化遗产早已商品化了。不过，你几乎看不到小商小贩们向游人大呼小叫地兜售商品的现象。韩国非物质文化遗产的商品化已经引起了人们的不安，商品化使非物质文化遗产规模化、模式化，表演艺术本身也成了一种商品，正在逐步失去韩国传统文化原有的文化内涵。另外，韩国十分重视利用非物质文化遗产来促进旅游业的发展，同时通过现代观光旅游推动非物质文化遗产的保护和发展，这是韩国旅游文化产业开发的主要目标。多姿多彩的文化遗产和非物质文化遗产是吸引游客的重要旅游资源。韩国十分注意旅游地的选择。首先韩国人把民俗村的活动组织得有声有色，成了很受欢迎的旅游地。在汉城（今首尔）城南有一个古代民俗村，一进民俗村，村口摆放着韩、中、英、日四种文字的介绍。进入村内，可以看到李朝时期先民们的衣食住行、建筑景观和祭祀活动。宗庙的祭祀典礼被韩国指定为第55号重要无形文化财；祭祀时所演奏的音乐被韩国指定为第1号重要无形文化财。每年春、秋两季，韩国民俗村的主办者和旅游部门的官员想尽各种办法招徕非韩国的游客，韩国国家级的表演团体为外国游客表演韩国传统文化。韩国还十分注重以民俗节和祭祀活动来吸引游客。像被国家指定为"重要无形文化财第13号"的江陵端午祭和祭日演出的假面戏年年在当地举办盛大的旅游活动，吸引了国内国际百万人次参与和观光，使这一非物质文化遗产转化为巨大的文化产业，发展了当地的经济。为了吸引外来游客，那些被韩国指定为国家级文化财的表演者，随时随地都会被搬上"舞台"，每天都要忙着去不同的演出场地赶场。韩国的农乐乐团一天每隔一小时就要演出一场。久而久之，韩国非物质文化遗产保有者们的表演逐渐变成了纯商业性的演出。这种情况也引起了人们的担心，恐怕韩国传统文化表演将会失去它原有的文化意义和应有的价值[①]。

① 参阅网页 http://user.qzone.qq.com/377025562/blog/1196582524。

将非物质文化遗产与当代旅游、生活结合式发展的思路是共赢、共享的经济形势,中国在这方面也做了大量尝试,如文化和旅游部非遗司及相关单位2019年就发布了"非遗与旅游融合优秀案例"征集活动,此次共征集到150个候选案例,最终评选出包括"江苏南京——秦淮灯会彰显文旅融合新生态"(见图4-15)在内的十个案例。2021年1月,在全国部长级网络会议上,文化和旅游部领导就提出:"十四五"时期文化和旅游发展的战略任务

图4-15　南京秦淮灯会一景

之一就是构建和完善文化遗产保护传承利用体系,将该体系与现代旅游业融合势在必行。当然商业经济行为对非物质文化遗产的反作用也是不可回避的,如上述引文提及的"商品化使非物质文化遗产变成了规模化、模式化,表演艺术本身也成了一种商品,正在逐步失去韩国传统文化原有的文化内涵"不能不引起我国的警醒。

同时,我们也要明白一个道理:生命的变迁有其自身规律,不以人的意志为转移。非物质文化遗产既然是活化的生命体,就必然会经历出生、成长、衰老、死亡甚至复生,长生不老的传说永远只是一种遭人蔑视的笑谈。维持一成不变的非物质文化遗产不但不是保护的初衷,而且根本不可能实现,一旦艺绝人亡,留下的将不再是非物质文化遗产,而是物质文化遗产或不存在遗产了:

与作为历史"残留物"的静止形态的物质文化遗产不同,非物质文化遗产只要还继续存在,就始终是生动鲜活的。这种"活",本质上表现为它是有灵魂的。这个灵魂,就是创生并传承他的那个民族(社群)在自身长期奋斗和创造中凝聚成的特有的民族精神和民族心理,集中体现为共同信仰和遵循的核心价值。这是灵魂,是它有吐故纳新之功,有开合应变之力,因而有生命力。具体而言,则指它的存在形态。非物质文化作为民族(社群)民间文化,它的存在必须依靠传承主体(社群民众)的实际参与,体现为特定时空下一种立体

复合的能动活动；如果离开这种活动，其生命便无法实现。发展地看，还指它的变化。一切现存的非物质文化事项，都需要在与自然、现实、历史的互动中，不断生发、变异和创新，这也注定它处在永不停息的运变之中。总之，特定的价值观、生存形态以及变化品格，造就了非物质文化的活态性特征。这应该是它的基本属性。无论出于何种原因，只要活态不再，其生命也便告终①。

在上述精辟的引述中，大家可以清楚地看到非物质文化遗产就应该是活在当代的，要么在当代繁荣壮大，要么在当代走向灭亡。所以，非物质文化遗产的商品化如果是社会的必然选择和人民生活的需要方式，那就让它在市场上自然地存在并按部就班地依次推进。怕就怕，无论对非物质文化遗产怎么样投入、怎么样栽培，它依然半死不活地萎烂、瘫痪在地上。那就让它亡吧，然后供到博物馆里让后人缅怀，这亦是一种天命注定。

所以非物质文化遗产的商业化、商品化并非什么大逆不道的事情，不过是顺应时代发展的一种迹象，关键是要为它铺好道路、架好桥梁、扫清障碍、安好发动机，然后任它奔跑。非物质文化遗产的保护就在于铺路、架桥、扫清障碍、安装动力，并非代它生长、代它存续。非物质文化遗产与当代生活的关系没有人们想象的那么遥远和脆弱，因为非物质文化遗产是当代生活的重要内容，当代生活又是非物质文化遗产当代化的重要形式和手段，两者实际是一种互相衬托、互相抬高的关系。

① 陶立璠,樱井龙彦.非物质文化遗产学论集[M].北京:学苑出版社,2006:107-108.

第二篇

艺术事业管理

第五章 关于事业管理

第一节 事业管理的含义

艺术作为一种事业,实际有两种含义,即艺术部门事业单位的称呼,这是一种机构和组织的性质类别;第二种就是指艺术工作和艺术活动的性质类别,往往特指某项艺术工作的主体意识定位。这一点完全取决于我们对"事业"一词的两种理解,即"事业"的第一层含义就是通常所言的"事业单位";"事业"的第二层含义就是俗语所言的"干事业""建功立业"。

事业单位这一概念是我国特有的提法。1955年第一届全国人大第二次会议《关于一九五四年国家决算和一九五五年国家预算的报告》中首次使用了"事业单位"这一名词,并一直沿用至今。对事业单位概念的界定,存在着多种说法[1]。但概括说来,事业单位大致的特征是:①经费由国家财政或事业经费开支;②强调为工农业生产和人民文化生活等服务的活动行为;③非营利性服务单位;④不同于党政机关、行政机构、党派和各类企业的非权力性单位;⑤主要是代表政府执行社会公益目的,如教育、科技、文化、卫生、体育等单位。归根结底,非营利、非政权类的公共服务性是事业单位的本质特性。

事业管理的第一层含义自然也就是指对事业单位的管理或事业单位内在自为性管理行为。具体说来应该是事业单位为了社会公共利益,组织和运用有效资源,采取计划、组织、协调、控制等方式而实现社会公共服务之目标的行为和活动。

[1] 赵立波.公共事业管理[M].济南:山东人民出版社,2005:3.

事业管理的第二层含义要远远大于第一层含义所能涉及的范围，因为，如果把"事业"的含义突破事业单位和非营利性公共服务的范围，而放大为一切行动和工作行为的性质的话，"事业"就成了一切政府工作、社会工作、个人工作远大目标的代名词。这时的事业既包括社会公共服务事业，也包括一切政府机构、党政部门、社会组织包括企业以及个人追求某种既定目标的做法。所以，这时的事业管理自然包含了一切政府机构、党政部门、社会组织、企事业单位和个人在行为目标的指引下，计划、组织、协调、控制自身活动方向和活动过程的做法。

综上所述，事业实际上有广义和狭义之分的两种概念，广义的事业应该包含一切国家事务、社会事务、企事业单位的事务和私人事务；狭义的事业应该仅指事业单位的事务和社会公益性质的公共事务。赵立波在其主编的《公共事业管理》一书中将事业分为公共事业和非公共事业，两者的结合正是这里所谓的广义的事业概念。

事业领域内存在多种组织、存在多种性质不同的活动。从活动性质划分，事业可以分为以实现社会公益目的、非营利性质的事业活动和以营利为目的的事业活动，前者属于公共事业，后者属于非公共事业。国家机关、事业单位、民办非企业单位及社会团体、企业等组织，以及公民个人均不同程度参与公共事业产品的生产、经营、组织管理等活动，但最主要的组织是国家、事业单位、民办非企业单位。提供公共事业服务与产品是国家的重要职责，同时，社会力量也介入公共事业活动、提供公共事业服务于产品，因此，从举办主体划分，公共事业可以分为国家事业与民办事业，如图5-1①。

图 5-1

但需要引起注意的是，广义事业的概念往往会扰乱事业与产业之间的界限与区别，从而将产业的行为变成一种事业化的组成部分。如上述引文中的"非营利性质的事业活动和以营利为目

① 赵立波.公共事业管理[M].济南：山东人民出版社，2005：11.

的事业活动""民办非企业单位及社会团体、企业等组织"的"参与公共事业产品的生产"等实际上是将事业活动和企业或产业活动混为一谈了,其中"以营利为目的"的活动和"企业等组织"从事的生产活动显然是产业活动的主体,而不是事业活动的内容,所以这种约定俗成的广义事业的理解不利于在学理上理清事业、产业之间的本质区别。另外,社会公共事业产品有时是需要企业参与生产、经营和传播的,但并不能因为企业参与了公共事业产品的生产就否认了企业的产业性、营利性、商品经济性的本质,除非生产的产品无偿捐助给消费者。所以,从事业和产业的本质区别来看,赵立波将事业分成公共事业和非公共事业是值得商榷的,因为他提及的"非公共事业"实质上主要就是社会性产业活动,但赵先生将公共事业分为国家事业和民办事业倒颇有新意。

 本书的事业实指狭义上的非营利、非政权类的社会公共服务事业,而不取广义上的事业理解。所以,此处的事业管理也就是指的对非营利、非政权类的社会公共服务事业的管理行为,即指公共事业管理(public service management),也译作"公共服务管理"。当然,也有人将之称为"社会管理"。

 "社会管理"是一个有丰富含义而论说不一的复杂概念。在英语中,"Society Administration"和"Society Management"之间也有显著不同。在北美英语语系国家和英联邦国家中,并没有哪个概念能够与中文的"社会管理"恰好吻合。即使是直译的"Society Administration"和"Society Management"也有所不同。"Society Management"有公共关系的意味,有时特指社会中介组织提供的公关和社会关系管理服务;有时则有社区自主管理的含义。在法语里,社会管理的对应概念为"Administration Societe",德语中为"Die Gesellschafliche Regierung",这两个概念与中文意义上的"社会管理"也有一定距离。而与中文"社会管理"较为接近的"Society Administration"也并不必然指代政府的社会管理职能,公共部门、私营部门,乃至第三部门都可以进行有效的社会管理[①]。

 ① 陈振明.理解公共事务[M].北京:北京大学出版社,2007:264.

在本书中涉及的事业管理其实就是特指社会公共服务管理，即指公共部门含政府、私营部门、第三部门所进行的社会公共服务管理，一切以营利为目的的艺术生产和艺术活动都不属于第二篇的研究范围。事业管理特别是社会公共服务事业的管理强调的是为人民维持、增加或改进公共福利的一种管理，公共福利性的有无和大小成了区分事业管理和行政管理最大、最主要的分界线。创造社会公共福利是事业管理最根本的特征，维持和增加统治阶级的私有福利是行政管理最根本的特征，所以事业管理和行政管理也就有了不能忽视的本质区别。西方资本主义国家的学者总在粉饰性地撮合事业管理和行政管理的同一性，但只要资本主义社会的统治者永远是资产阶级，那么这种所谓的事业管理和行政管理的趋同性就永远不可能实现。社会主义国家的统治阶级是人民，而人民的社会公共福利和统治阶级的私有福利就有了能够对话和合二为一的可能性，所以我国的行政管理向社会公共事业管理的靠拢合并其实是最具有政治基础和社会基础的。

第二节　事业管理的主体

通常情况下，事业管理的主体是政府职能部门和事业单位本身。因为事业单位主要是依靠国家财政投资而生存发展的，自然得按照国家政府意志来从事策划和经营。事实上，如今的事业管理已经不可避免地溢出了政府的权力范围，而日益凸显出一种公共事业的社会自治景象。社会何以能够自治，大致原因有如下几个方面：

（1）财富多元性社会化分配加强。当计划经济逐渐转化为市场经济，社会财富的高度集中垄断现象出现衰微，社会富裕阶层不再局限于权力阶层，而日益呈现多元化分布的可能。因为，市场经济最大的特征就是货币财富随着不同的资源分配而进行社会化的集中或分散性的流动。政府是权力资源的掌握者，企业是财力资源的掌握者，人民是体力资源和脑力资源的掌握者，在市场利己心的驱使下，资源与资源之间进行着适度的合作、竞争与交流，从而推动社会货币财富更大范围、更深层次上的分配。其实国家财富的社会化分配自古就有，这源自人类的资源配置、协作和专业化，有学者认为"是分工

的发展而不是其他任何因素直接推动了经济的增长"①,这多少有一定的道理,而分工的根源实际来自资源配置上的差异,如果资源配置没有差别,或许就不存在分工与合作。所以,推动社会经济增长的原动力是社会资源的差别性配置,资源的分配不均所造成的独占性创造出了内化经济时代②。历史上任何一个时代都不如今天职业分化的程度高,根本的原因就是社会生产力资源的细化和差别化程度越来越大。社会财富的多元性分散和多变性积聚的增强提升了民间的经济实力和政治权的提高,这为社会自主性治理提供了巨大的可能。

(2) 中产阶级队伍在时下不断膨胀。中产阶级队伍在当下时代的覆盖面越来越广、数量越来越大、地位越来越高,中产阶级的不断膨胀和崛起源于社会化大生产的分工、合作程度越来越精细,这是中产阶级兴盛起来的社会环境。而越来越精细的分工与合作同样产生于社会资源配置的差异性和不平衡性。人类行为对社会环境和自然环境具有自发或自觉的能动性和反拨性,对于资源配置的差异性和不平衡性本来就比较严重的传统社会,人类就只有寄希望于分工的细化和合作的强化来实现人类互依互存的平等和生存。所以中产阶级的诞生和壮大正是人类自发或自觉地对社会生态能动性、反拨性功能的结果,这是中产阶级必然走向繁荣的生理机能。绝大多数人渴望自由和民主、崇尚平等、迷恋平均主义,在一个权力和收入平均、平等的环境中,人们的安全感、归属感才会真实、可信,这是中产阶级蓬勃起来的精神根基。同时,随着教育的普及化和文化的趋同化,都市居民、城镇居民包括乡村有知识、有学历的农民都成了未来潜在的中产阶级。中产阶级的不断膨胀和繁荣壮大,造就了社会自治理想的群众性思想基础。

① 冯子标,焦斌龙.分工、比较优势与文化产业发展[M].北京:商务印书馆,2005:108.
② 内化经济,即由于生产资源的分布不均导致生产力和生产资源紧密附着于生产主体的经济形式,而传统的生产资源如土地、机器、金钱等都是与生产主体呈分离的状态。内化经济的发展主要依赖个人或社会组织的四大内化生产力:生物性生产力(如长相)、智慧性生产力(如创意)、社会性生产力(如人脉关系)、自然资源性生产力(如矿藏)来实现。内化经济具有复合性、附着性、独占性、有机性、虚拟性、非传承性、可炒作性等特征。如四大生产力的叠加就构成复合性,如智慧就存在附着性,如出身就具有独占性,如体能与相貌就存在有机性,如名声与人品就具有虚拟性,如学历和权位就是非传承性的,上述资源都可以进行包装炒作。成乔明.内化经济:当下经济的新范式之研究[J].江苏第二师范学院学报,2014(7):61.

（3）服务型、辅助型政府正在日益成熟。服务型、辅助型政府区别于权力型政府最根本的特征就是政府制定政策的目的是为了提升社会公共福利，制定政策的依据来自社会公共意愿，而权力型政府的政策依据是权力阶级的利己性意愿，制定政策的目的是为了尽可能地提升权力阶级的福利。美国政府一直立志于打造社会公共福利型政府：

在美国，联邦政府每年都要大量收集和分析有关国民经济运行情况的数据。这些数据大多数是由个人、公司或项目调查的数据汇聚而成，以形成各种计量指标，如GDP、公司营利、个人储蓄、股票综合指数、生产率及通货膨胀率等等。国民账户被用来作为政府制定各种政策的依据。如在1999年和2000年，联邦储备委员会对GDP的高速增长率、低失业率和较高的资本使用率甚为担忧，他们担心过热的经济发展会导致通货膨胀加速，因此美联储提高利率以减缓经济的增长势头[1]。

还政于民的服务思想和辅助意识大大减小了政府内外部的行政成本、提高了政府的行政效率和准确度，使政府处于一种社会策划者、协调者、纠偏者的角色，起码在社会公共事业的管理上，随着政府有意识的淡出，民间公众和社会组织自我管理的实效性是显而易见的。所以，服务型、辅助型政府的日益成熟为社会自治提供了政治保障。

社会公共事业管理的社会自治化是一种进步，是一种社会公共管理专业性、民主性的体现。虽然行政管理其实也包含了社会公共事业管理的内容，但严格意义上来说，行政管理中的社会公共事业管理只是一种挂名行为，而非分内之事。"名"，事物之性德（the qualities）也；"分"，人遇事接物之情态（our feeling towards those qualities）也[2]。也就是说，因为政府是大多数公民的代言人，社会公共事业管理在管理属性上看与政府的关系密切一些，所以在归类上从属于行政管理似乎更为名正言顺，但如此就认为政府是社会公共事业管理的主体就不甚妥切，因为任何事物都是社会主体即人的观照对

[1] 布莱尔，沃曼.无形财富[M].王志台，谢诗蕾，陈春华，译.北京：中国劳动社会保障出版社，2004：17.

[2] 钱钟书.管锥编：第三册[M].北京：中华书局，1986：1093.

象,从民众自身的感受和社会实践活动本身的角度来说,社会公共事业的维持和发展依赖社会、民众自治、自管是大势所趋、不可避免,政府不仅无力也不应该对所有事业管理进行包干。从这个角度来说,社会公共事业管理独立于行政管理之外而自成体系又是事业管理的分内之事。

从这个意义上来说,事业管理的主体应该以事业单位、社会机构、社会组织、民众自身为主,政府权力机构为辅,尤其是社会服务组织和公民自治组织是最为重要的事业管理的主体。如社区管理委员会、街道居民委员会、社会劳动保障办事处、居民纠纷调解委员会、公共卫生与保健服务委员会、居民物业管理委员会、老年学校、少年宫、网络电视管理部门、法律咨询处、公证处、图书馆、博物馆、公共游乐场所管理办公室、农村文教卫生管理委员会等等构成了现代社会事业管理的主体集群。这么多的社会事业完全由政府的行政权力来组织经营,政府的压力可想而知,而且可以肯定地说,就是现有政府机构再扩大一倍,其管理一定也无法准确到位。

社会事业管理不是为了营利,而是以为人民服务、提高全民生活质量和生命价值为终极目标的社会性综合管理,其管理关注的是人,而且是最大多数的民众。一切社会机构、企事业单位、民众自治组织包括各级政府权力职能部门都是社会事业管理的主体,事实上,这是时代的选择,因为当下的社会形势正处于历史的大转折时期:

在社会转型时期和现代化以后,"就业即保障"体制的解体,将促使"单位人"向"社会人""社区人"转化;就业的市场化和住房商品化,将使人员流动的频率大大增加;人们对现代化的认识和生活质量的提高,将使核心家庭增多,改革开放以来的城市非公有制经济的迅速发展,使数千万城镇社会成员游离于传统体制之外,从一开始就属于非传统单位人员,随着人口的老龄化,上亿的离退休老年人员成为有单位但单位已难以管理的人员,其中相当一部分原单位已不存在。伴随着工业化和城市化的发展,特别是农村剩余劳动力的转移,上亿农民进城务工经商……由于市场竞争对劳动力素质要求的日益提高和用工单位自主权扩大,使成千上万的社会弱势群体难以进入市场竞争……特别是城市企业改革和产业结构的调整,出现了大量的下岗工人。劳动力就业问题、青少年教育问题、环境问题、可持续发展问题等都将成为社会性的热

点和难点,而所有这些问题的落脚点最后都将回到社区,回到人们生活居住的场所①。

上述诸多问题都是真实存在的,而且不仅仅是局限在社区层面上的一种微波性震荡,而是社区和社区、城市和城市、城市和农村、农村和农村、阶层和阶层之间交叉、混杂、竞争甚至是相互排斥的整体性社会大震荡。而且解决上述所有的社会问题只有一条路,就是大力发展社会公共福利事业,社会再改制,也要保证民众的安居乐业,如此,国家和社会才能安定和稳固。

第三节 事业管理的对象

事业管理的对象又可以称为事业管理的客体,事业管理最主要的对象实际就是指社会公共事业,社会公共事业最大的特征是非营利性、服务性以及公益性并基本依靠一定的社会组织来完成。事业管理的社会组织究竟指的是哪种社会组织呢?关于这一点,林祖华在《公共关系学》中稍有提及:

营利性组织追求的是利润,以经济利益为终极目标,如企业、旅游业等。服务性组织是为服务对象谋求利益的,以服务对象的利益为终极目标,主要包括学校、医院、慈善机构、社会公用事业机构等。互利性组织以组织内部成员之间互获利益为目标,如一些群众团体、宗教组织等。公益性组织以国家和社会利益为目标,是为国家和社会公众谋求利益的,如政府、军队和治安机关等②。

根据引文中的论述,可以清晰地看到,服务性组织、互利性组织和公益性组织之间具有高度的交叉性和互渗性,而这些社会组织毫无疑问都是以社会公共事业的推行作为自身的目标的,所以,这里所谓的事业管理的对象首先应该包含了上述所引的三大类社会组织,其中,以学校、医院、慈善机构、社会公用事业机构、法律援助机构、司法机构等服务性组织和部分公益性组织为主,以防这些组织挂羊头卖狗肉,以服务事业为名行营利获益之实,这里,可

① 吴开松,等.城市社区管理[M].北京:科学出版社,2006:14-15.
② 林祖华.公共关系学[M].北京:中国时代经济出版社,2005:87.

以称之为事业管理的组织性对象或组织性客体。对组织性对象的管理又可以分为他管理和自管理,所谓的他管理就是社会其他机构、其他组织依据法律或社会契约的授权对组织性对象所做的职责性管理;所谓的自管理就是指组织性对象自身对自己的运营所进行的管理活动。

除了事业管理的组织性对象外,事业管理的第二种对象就是事务性对象。毫无疑问,事务性对象强调的是过程中、动态中的事业事务或事业活动,例如设计艺术,事务性设计客体强调的是发生中、动态中的设计事业事务或设计事业活动[①]。又如群众性文艺活动、群众性体育竞赛活动、全民性健身运动、全民教育的普及、全民医疗保健的不断完善、劳动保障的日趋成熟、城市或社区公共娱乐设施(见图5-2)和公共景观的建设和维修等等,这些活动是社会事业组织为人民所做的具体的社会事务,对这些事务的管理是整个社会运作的系统工程,是公共事业管理的重要对象之一。对事务性对象所做的社会公益性事业管理首先需要明确的是非营利性、公众性和公正性。

图 5-2　城市小区内常见的儿童公共娱乐设施:组合式滑滑梯

第三种事业管理的对象叫意识性对象。意识性对象强调的是事业管理对象的公共意识、公共伦理道德观和价值观等。社会公共利益需要靠所有社会组织和社会公民来维护,社会意识和人口素质是社会公共事业繁荣发展的关键所在。一方面维护、一方面破坏的做法永远都不能建立起真正的社会事业。生态环境的保护问题最能体现社会的公共意识水准,合作意识、平等意识和未来意识成为人类解决环境问题的基本观念。共同的利益、共同的价值观念,必然形成人与人之间、主体与主体之间在环境问题上的合作意识、平等

① 成乔明.设计事业管理:服务型设计战略[M].北京:中国文联出版社,2016:37.

意识和未来意识。这三种意识也是解决环境问题的基本观念，它们在本质上都是一种新的价值观和伦理观①。无论是自然环境还是社会环境，都是人类的生存环境和生命价值得以体现的时空，事业管理的终极目标就是要完善人类的生存环境和彰显人的生命价值，而这一切必须从培养和树立人和社会的公共意识做起，这个公共意识就包含着合作意识、公平意识和未来意识，社会公共事业必须要依赖合作意识、平等意识和未来意识才能得到很好的建立和巩固。热爱人类共同的权益、热爱人类共同的世界、热爱人类共同的理想，唯有如此，方能"人共此心，心均此理，用心之处万殊，而用心之途则一。名法道德，致知造艺，以至于天人感会，无不须施此心，即无不能同此理，无不得证此境"②。

社会公共事业管理中意识性对象实际指的就是个体和群体的价值观、伦理观和社会道德观，即人心。事业管理的意识性对象不仅仅体现了以人为本、至情至性的归宿，实际也真正秉承了公共管理以人为本、至情至性的起点：实际上，作为一个学术性用词意蕴的变迁，新公共管理（new public management）内涵的大多数组合义是从私人部门管理学领域借鉴和发展而来的，这些内涵的词根大多数出自传统悠久的科学管理学和人际关系学③。而新公共管理学最醒目的首个特征就是——总是最大限度地将公共社会组织"瓦解"成若干管理细胞来分散性地实施公共管理④。像为奥运会加油，为抗洪救灾、希望工程募捐，保护和继承文化遗产，拯救地球和生态环境（见图5-3）、预防艾滋（见图5-4）、爱惜生命、找回诚信、维护公德等等方面的号召和呼唤都是社会公共事业管理关注意识、培育意识、创造精神价值的管理实践，此时，事业管理的对象就是个人和社会的意识和精神。

① 张德昭.深度的人文关怀——环境伦理学的内在价值范畴研究[M].北京：中国社会科学出版社，2006：153.
② 钱钟书.谈艺录（补订本）[M].北京：中华书局，1984：286.
③ Dent M, Chandler J, Barry J. Questioning the New Public Management [M]. Ashgate Publishing Limited Gower House, England, 2004：7-8.
④ Dent M, Chandler J, Barry J. Questioning the New Public Management [M]. Ashgate Publishing Limited Gower House, England, 2004：8.

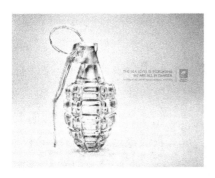
图 5-3　预防全球变暖的公益海报

图 5-4　预防艾滋的公益海报

第四节　事业管理的特征

社会事业管理强调非营利性,强调以为人民服务、提高全民生活质量和生命价值为终极目标的社会性综合管理,其管理关注的是人,而且是最大多数的民众。从这个意义上来说,事业管理的特征与一般的企业管理、经济管理、工商管理是有区别的,而且在当下的时代,我国事业管理的主体不仅仅指传统意义上的事业单位,还应该包括政府机关、企业、民间组织等一切的社会机构,对于其管理的特征,可以总结概括为如下几个方面。

1. 全民性

既然被称为公共事业,那么全民性自然是其最本质的属性。政府机关的利益在我国虽然也归于民众所有,即政府不过是全民利益的代管人和守护人,但政府机关的管理活动依然主要应归于行政管理,而且是由法律规定下来的行使公权力的管理。事业管理可以是法定性的,也可以是伦理道德性、生活习惯性、社会风俗性的,如九年制义务教育是教育法明文规定的,但高等教育的形式和收费标准却又是一个可以商讨的话题;又如对城市公共绿化(见图 5-5)的具体设计和规划就是按照各地方的地形地貌、生活习惯、社会风俗而各行其便,如果由法律按统一形式规范下来,那么城市的绿化和城市的建筑一样,将千篇一律、丧失个性。社会事业管理针对的是所有的合法公民,公民的事业权利是天授其权,人只要一出生就应该自然获得享受社会公

图 5-5　绿化是城市的生命线

共福利的权利,任何人、任何组织都不得以任何借口剥夺一个合法公民的公益性福利权。社会公共事业的规划、设置、分配、运营和利用应该兼顾绝大多数公民的权利,绝不能按照政权和社会权力的喜好而进行,有时候长官意识会伤害社会事业活动,如城市交通、城市形象工程的规划和修建就不能按照政府的意愿去进行,否则结果往往事与愿违,这里的"愿"指的是民众意愿。

2. 服务性

社会公共事业管理应当追求服务性,就是无偿为人民提供一切生活、生存、发展便利的活动,这些活动对管理者而言强调的不是索取和自利,而是一种奉献和公利。服务就是一种奉献精神和奉献行为。这种奉献并非单向的运动,实际它也是一种双向互惠的运动形式,从行动生发的动机理论来看,无偿奉献追求的仍然是一种利好回收,当然这种利好回收对于绝大多数的公益事业活动主体来说,是一种隐藏的、附加值较高的、情感性的利好。如政府提供的福利能赢得人民的归顺和拥护之心,是对其政权稳定的回报;如企业的公益性活动赢取了社会消费群体的好感和赞扬,是对其市场消费信任度的回报;如慈善活动家的慈善行为赢取了民众的敬仰和尊重,是对其个人名声和社会形象的回报;而传统事业单位的事业活动却是一种义务性、法定性的职责,只有其事业职责得到充分履行才能得到政府的认可和人民的认同。总之,事业活动的服务性赢取的是一种民心和民意,而非金钱利好,这与产业活动中的双赢有着质的区别,如图5-6所示。

从图5-6中可以清晰地看到,服务性贯穿着一切社会部门对社会公众的管理活动,而这种服务对于服务者来说都会有相应的回报,这种回报远比经济利益上的回报更为普遍和深刻,所谓"得人心者得天下",对政府如此,对一切社会部门来说,同样如此。

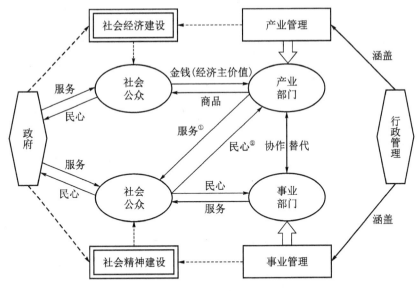

图 5-6 社会各部类之间的双赢模式图

3. 精神性

图 5-6 还揭示了社会事业管理重在构建社会精神,强调的是一种精神建设。事业管理如何实现精神建设?不外乎两种途径:精神宣扬,如文化、艺术、宗教、教育、娱乐等方面的公共事业活动;物质保障,如交通、住房、社区环境、医疗保健、粮食供应、水电供应等方面的公共事业活动。无论是物质还是精神方面的事业管理,其实都是为了追求人民的安居乐业、稳定幸福,而不是重在榨取市场利润、剩余劳动和剩余价值。根据美国心理学家亚伯拉罕·斯洛(Abraham H. Maslow)的需要层次理论③,人类的需求一级一级地攀升,

① 指产业部门(生产、经营、消费部门等)对消费者的服务,包括售后服务,社会慈善事业,公益活动,对社会文化、卫生、教育、安全等的无偿捐助活动等。

② 社会公众对产业部门主动承担的社会事业活动所做出的感情上的反应也是一种"民心",但这种民心回报对产业部门来说,大多数情况下体现为一种经济附加值,也就是说产业部门主动承担的社会事业活动将会产生巨大的、潜在的、附加的经济回报力,这是广大消费者对产业部门市场情感和信任度的回报,产业部门主动承担其社会公共事业活动的做法不排除对这种经济附加值的追求和渴望。

③ 马斯洛将人类的需求分成五层次:生理需求、安全需求、社会需求、尊重需求、自我实现需求,层层推进、级级攀升。

体现了精神是建立在物质基础之上的认知。美国企业管理家理查德·巴雷特(Richard Barrett)进一步提炼和扩展了马斯洛的需求理论,将五层次需求提炼成四大需求:(1)物质需求;(2)情感需求;(3)心理需求;(4)精神需求。并扩充出人类需求的九大动机:①个人安全;②健康——当人的安全和健康有保障时,人的基本物质需求就能得到满足;③家庭、朋友;④自尊与被尊重——当人与家庭、朋友保持密切的关系,在社会上受到尊重,自尊得到满足时,人基本的情感需求就解放了;⑤教育、知识、成就;⑥实现个人成长——当通过接受教育、获取知识,并且取得成就,实现了个人的发展成长时,人基本的心理需求就得到了满足;⑦生命有意义;⑧服务人类;⑨发挥作用——当人发现所做的事情使自己的生命充满了意义,并促使自己在服务他人的过程中发挥作用时,人的精神需求就得到了满足。而当实现了物质、情感、心理、精神的需求时,人就实现了自我价值①。所以物质世界的发展、发达与繁荣归根结底是为了实现人类的精神世界和理想境界。

4. 非营利性

至此列出事业管理非营利性的特征就具有了很强的说服力和可信度。事业管理的着眼点在于培植社会精神和民族灵魂,社会精神和民族灵魂的精髓就在于使人民树立追求富足、安定、和平、幸福、自立的共同理想和生命目标并实践之,简而述之就是要使所有的民众懂得爱与被爱、奉献与感恩并使之成为社会性的言行习惯。正所谓"大道之行也,天下为公,选贤与能,讲信修睦。故人不独亲其亲,不独子其子,使老有所终,壮有所用,幼有所长,矜寡孤独废疾者,皆有所养;男有分,女有归;货恶其弃于地也,不必藏于己;力恶其不出于身也,不必为己。是故谋闭而不兴,盗窃乱贼而不作,故外户而不闭,是谓大同"(《礼记·礼运》)。

社会公共事业管理的根本目标在于构建大同社会,而不是为一己之福、一时之利而钻研,所以公共事业管理不宜与获取短暂的经济利益联系起来,应将社会公德、政府公信、党团公心、民众公利的培育和确立作为管理的出发点和归宿点。这样恐怕才能真正实现古人提出的"是故谋闭而不

① 理查德·巴雷特的企业意识理论[EB/OL].[2021-7-1]. http://www.docin.com/p-1587943106.html.

兴,盗窃乱贼而不作"的理想社会。如果说行政管理强调的是权力威信管理、硬性管理,产业管理强调的是资源配置管理、交换管理,那么事业管理强调的就是服务奉献管理、柔情管理。毫无疑问,这样的服务奉献管理和柔情管理自然是社会管理者、社会组织为换取民心和构建理想世界自愿做出的牺牲。

5. 自治性

事业管理与法律、产业、行政管理的不同之处还在于它强调和推崇的是一种自治性管理。本章第二节"事业管理的主体"中提及事业管理的自治性,既然是自治管理,所有的社会组织、社会机构包括事业单位、企业单位、政府部门、民间组织甚至具有社会公众影响力的公众人物都应当是社会公共事业的管理主体即管理者。这种管理发自民间,并以民间最小的成员组成单位如家庭、家族、工作单位、村组、乡镇、社区、城市等划片、划区进行自给式的管理。社会公共事业管理既然是为人民的福利而服务的,而且未必要有明确的法律规定和硬性指示,那么就应该由各地方组织、民间组织、自治组织根据自己管辖范围内的特殊情况、实际情况采取对症下药式的管理理念和管理手段,不宜实行全国范围一刀切的方式。

第六章 艺术事业的基本问题

第一节 艺术天生是一种事业

艺术生来就是为人民服务的,因为艺术自古也就产自生活、产自社会、产自民间,所谓取之于民、用之于民。从艺术起源上来说,艺术从一开始就带有强烈的天才性特质,但又并非属于某个特殊阶层所独占,换句话说,艺术的起端就是民间艺术天才的创造,然后经过全民的润色、修缮进而发展成完备的艺术形式。如原始陶器(见图 6-1)起初不过是氏族部落的生活器具,原始壁画、原始歌舞不过是氏族部落祈福避难的仪式,如果说原始壁画、原始歌舞出自原始祖先个体和群落生存繁衍的渴望一点也不为过。但采取什么样的审美形式、运用什么样的技艺手段、总结出什么样的创作规律等,又是由那些审美感强、艺术触觉敏锐的天才首开鸿蒙,每个时代、每个行业的天才就像星星之火,没有这星火之光,只怕人类还在黑暗中摸索。天才的灵感擦亮了整个时代,于是民众前赴后继,沿着一个光明的方向深入探索、开拓创新,这就是民间艺术生发、繁荣的内在规律,正所谓星星之火可以燎原,艺术天才们就像那星星之火。

图 6-1 古埃及双耳彩绘陶罐

艺术天才们的灵感仍然需要整个

时代的酝酿和推崇才能发扬光大、才能存续下来，所以说，原始艺术又是氏族成员智慧群策群力的结果同样有道理。至于艺术家从大众中的分化究竟起于何时已很难确证，但大概是部落内外分工的促进以及技法优劣的筛选所造成的，也可能是随着群居状况、社会组织越来越复杂，人们的工作要求越来越精细，于是人类将器物创造、艺术创造的工作分化出来，委托给技法和悟性略胜一筹的人去专门经营所致。

综观现代艺术的通俗化、大众化、流行化，可以肯定的是这绝非现代人的新创造，实在不过是艺术起源期社会形态的复归而已，即由天才点亮创意，再由全社会复制推广。有些人对艺术人民性[①]的问题总是争论不休、心存不安，以为如此就使深奥的艺术没落了，其实这大可不必去担忧，艺术家欢迎欣赏者来同感共鸣，这是"艺术天生就是人民的事业"的本生含义。关于这一点，西方学者奈吉尔·亚伯克龙比(Nigel Abercrombie)的发言颇为中肯：

> 现代文化中坚反映了对民主的渴望同时也加深了对民主的追求。现代音乐、现代戏剧的追随者往往是很少或基本不光顾剧院和音乐厅的人们。管理者和导演们如今对文化相对贫乏的人群更为照顾，总是挖掘以前仅仅被动地充当看客的俗人的艺术创造力。在"艺术实验室"里，艺术创造空间也常常优先满足来自民间的艺术家。社会艺术中心不可避免地更加关注普罗大众的感受和流行——没有阶级性、不拘一格而又为社会所接受。但这并不意味着其结果将会降低艺术的标准。相反，大众并非静态和程式化地被动接受艺术，他们亦有主动参与的过程，这不仅拉近了艺术家和观众的距离，还刺激艺术家必须创造出一种全新的、生机勃勃的艺术生命来引起更大的同感共鸣。作为民主化推进的结果，新的艺术中心以其"建设性"的独立姿态傲视艺林，的确呈现出了无限活力[②]。

[①] 艺术的人民性是相对艺术个体性而言的，它不仅仅体现在严肃艺术、通俗艺术、媚俗艺术等称谓上的差别，还应该包含艺术的形式、艺术的内容、艺术的传播、艺术的动机、艺术的覆盖面等各个方面。所谓的艺术人民性强调的应该是艺术为人民服务的精神，它揶揄的是表面上故作清高、故作深沉的做法。所谓的严肃艺术、纯艺术如果仅仅陷入了炫技、自以为是而不能为人民所领略、所欣赏，它可以生存，但必定会在孤独中死去。艺术的人民性没有排斥严肃性，甚至欢迎严肃性，但这种严肃性不应该是故意捏造出来的，应该是源自社会、发乎心灵、感之于情的自然表达。

[②] Abercrombie N. Artists and Their Public[M]. Paris: The Unesco Press, 1975: 14-15.

人民的民主、生命和精神的自由活泼就是一种永久的事业,而艺术和艺术家更为贴近这种理想,这让艺术欣赏者总是对艺术天才充满膜拜,反之也让艺术家愿意深入民众,感受"粉丝"们带给自己的荣光。艺术的开放局面引爆了人们再创造的热情,于是大众艺术、通俗艺术总是走在流行的潮头且永不掉队。流行的本质,就是将艺术天才们的原创理念变换着花样复制出来、传播出去。

艺术的事业性主要体现在它的公共性、全民性和社会性上。首先,对现代艺术的投资就是公共性、全民性和社会性的:在美国,城市修建艺术中心(经常是出于攀比心态)(见图6-2)往往要以其他城市的同类艺术中心为标准并略高一筹,这些艺术中心的修建很少或根本得不到联邦政府的支持和鼓励。修建艺术中心的巨额费用经常是由市政局、大学和有诚信的富人们联合投资[1]。而为何要修建这些艺术中心呢?当然,是为了让更多的人有地方去接受艺术的熏陶。在我国,现代修建的这些艺术中心似乎成了一种博物馆,还仅仅局限于传统高雅艺术的上演,因为只有在这里,传统高雅艺术才有立足之地,而走出中心,传统文化无疑一定会被现代社会冲击得落花流水,这对所谓的高雅和崇高无疑是一种无奈的、莫大的讽刺。

在这些艺术中心看来,文化似乎是全盘欧化的、非常精炼文雅的,而这些精炼文雅的文化一个首要的特征就是在传统文化氛围中培养出来的艺术天才们的创造。而一个全社会性的新的创造正由新一代人蓬勃发展起来,这新一代人是在大众传媒的培植下成长起来的。大众传媒在于提升人民的生活水准、提供更多的休闲娱乐、构建一个全新的文化艺术中心(商业文化、艺术实验室等),在这个全新的文化艺术中心里艺术家和公众之间的隔阂和差别完全被抹杀了,所有的艺术创造都是短暂的、偶然的、不拘一格的灵思妙想。从这样的艺术中心里培育出了各式各样的街头剧院、"艺术社团"和反传统文化的潮流。

事实上,艺术天才与普及艺术的事业并不矛盾,古代的艺术天才中不乏商业的宠儿、营销的高手,顾恺之、王羲之、莎士比亚(William Shakespeare)

[1] Abercrombie N. Artists and Their Public[M]. Paris: The Unesco Press, 1975: 14.

(见图 6-3)、郑板桥、张大千、毕加索(Pablo Picasso)莫不如是。艺术本来就是大众化的、社会性的、时代性的,这也是艺术的生命力之所在。艺术的目的并不是"为艺术而艺术"(art for art's sake①),同时,艺术"为金钱而艺术"的营利性也不全是坏事,它有其合理性。第一,可以让艺术家们活下去;第二,加速了艺术的大众化,使艺术迸发出真正的生命力。艺术家之死,一方面可能来自金钱的侵蚀,但另一方面恐怕也会来自贫穷的折磨、孤独的打击,艺术的大众化只是一个度的问题,不是该不该的问题。

图 6-2 美国洛杉矶盖蒂艺术中心　　图 6-3 英国莎士比亚环球剧院(莎士比亚曾是环球剧院的股东兼台柱)

夸大艺术的精神性或疏忽艺术的精神性都是有害的,而且艺术的精神性应当是社会精神、公众精神的集中体现。有些才华欠缺的艺术家总是将艺术上升为神秘主义的东西,以此掩盖天分的不足,故意制造与大众隔离之后的高深莫测。对此,苏联著名作家普列汉诺夫(G. V. Plekhanov)的提醒振聋发聩:一个艺术家即使转向神秘主义,但也不能疏忽艺术的精神内容,他应该仅仅是借用了神秘的特征而已。神秘主义本身就是一种思想和精神,但这种思想和精神就像雾一样的模糊和无形,它和人类的合理精神是有敌意的②。当俄罗斯女诗人吉尔乌斯(Zinaida Hippius)宣称"爱自己恰如爱上帝"(I love myself as my God③)时,普列汉诺夫就给出了中肯而严肃的批评:

我们应该严肃地质疑这一点。谁能"爱自己恰如爱上帝"? 真是一种无

① Plekhanov G. Art and Social Life[M]. Moscow: The Progress Publishers, 1974: 5.
② Plekhanov G. Art and Social Life[M]. Moscow: The Progress Publishers, 1974: 34.
③ Plekhanov G. Art and Social Life[M]. Moscow: The Progress Publishers, 1974: 50.

比的自大。一个无限自大的人根本没有能力拯救自己的灵魂……

这里说得倒很优雅、巧妙。一个"爱自己恰如爱上帝"的人已经丧失了与别人交往的能力了,唯剩下"对奇迹的渴望"就一无所有了。对一个"爱自己恰如爱上帝"的人来说,"世界等于零"——因为整个世界对他也毫无兴趣①。

艺术天生就是人民的事业,唯有人们能够记住并反复学习、回味、复制的艺术才是好艺术,唯有被人们记住、反复提起并爱戴的艺术家才是真正的艺术家。艺术家与众人的距离只应当体现在艺术天才的创造性上,而不应当在精神思想和人格上有所区分。

第二节 艺术事业是国家事业

自国家诞生起,艺术事业就像天赋神权一般是一种国家事业,任何一个政府都不可能摒弃艺术广泛的全民性、深邃的精神性、快速的流传性而进行无艺术化的政治统治。艺术的政治功能和事业管理功能已得到普遍的认同,但对其内在的生发机制,人们常常认为这是艺术的附加性能导致的,而忽略了艺术本身就是一种国家事业的本质。

艺术事业是国家事业有两层含义。

(1) 艺术天生就有为人民独立、国家主权、政治自由发言正名的能力和本领。艺术虽然表面上没有大炮的威力、刀枪的锋利、破人肉体的霸悍,但其对民族精神和人民意识的宣传和号召之功效却是无比威猛和深刻的,因为艺术虽不是肉体的控制者,却是精神的主宰者。如20世纪70年代,在更多更广的社团内被唤醒的澳大利亚本土人民对国土②的意义有了全新的理解,这种唤醒是通过当时澳大利亚土著艺术和艺术家的运动实现的,这些艺术家包

① Plekhanov G. Art and Social Life[M]. Moscow: The Progress Publishers, 1974: 50-51.
② 自1931年至今,澳大利亚一直是英联邦内的独立国家。但在20世纪70年代,在国际反殖民主义运动和民族独立运动高涨时期,澳大利亚人民也爆发了强烈的国土自治和民族自立意识的争取运动,这一次的国际浪潮和澳大利亚本土人民的觉醒反抗终于赢得了1986年的英国女王与澳大利亚签署的《与澳大利亚关系法》,确认了澳大利亚最高法院的终审权,终止了英国议会和政府对澳大利亚各州的权力,英国法律对澳大利亚不再有效,澳大利亚的联邦议会是立法机构。

括艾米丽·卡奎瓦内（Emily Kam Kyngwarray）、罗佛·托马斯（Rover Thomas）、提·琉拉（Tim Leurah）和克里佛·泊休·提帕塔利（Clifford Possum Tjapaltjarri）。在随后的十多年间，立足于城市的本土艺术家对于他们的身份、土地权、暴力、不平等以及被掏空的一代给予了足够的关注和盘诘。当代的澳大利亚视觉文化充斥着本土和外来艺术家创作的多样性、差异性和一切可能性，这些多样性、差异性和可能性通过艺术的媒介和实践对虚幻的假象和现实世界之间的关系表达了坚决的怀疑①。艺术从一开始就没有为艺术而艺术，其深刻的民族性、社会性使其具有了更为广阔的伸展空间和历史意义。这种深刻的民族性和社会性是通过艺术强大的传播功能得以伸展和弘扬的。音乐学家约翰·布拉亨尼（John Braheny）在谈论歌词的创作时就强调了艺术的传播性不仅重要，而且是艺术生命的命题：

> 当我们考虑到流行和时尚的问题时，很少有人真正有机会和天分将自己的情感和观点传输给家人、朋友或同事以外的人们。政治家利用电子传媒传输自己的政治主张。演员们也这么做，但往往却说着别人的话。如果言论自由的话，小说家和新闻工作者能获得更多的读者，但读者的数量仍然是有限的。
>
> 收音机、电视和电影已经成为人们最强有力的获取外界信息的工具。这些媒介为音乐最大限度地影响全球人民提供了方式手段。作为一个熟练的歌词创作人，他应该拥有与千万人交流的能力。这种理想的实现（随同你试图影响同时代人的愿望一起）将令你尽其所能②。

艺术的生命力就在于其广泛的传播性和人类情感的共通性，正由于艺术这种天生的本质，所以艺术才不可避免地上升到了影响国家命运的高度，而不仅仅是为了某些个体生命的休闲娱乐。

（2）国家的组织者和统治者应该从战略高度将艺术的发展作为塑造民

① Smith B. Two Centuries of Australian Art[M]. London: Thames & Hudson, 2003: 6-7.
② Southern Cross University. Songwriting: School of Contemporary Arts[M]. Lismore: Southern Cross University, 1999: 48.

族意识和国家精神的切入口。艺术如果天生就具有意识性、全民性和战斗性①,那么将艺术提高到与政治、军事、法律、科学同等的高度来成为治理国家、服务民众的事业也就不足为奇甚至是理所当然。对于日治时期台湾美术的反殖民主义运动,当时的画评家王白渊先生称:"以台阳美术协会为中心的艺术运动,亦即是台湾民族主义运动在艺术上的表现。"其影响在成立之初就遍布全岛,因其受到"台湾文化协会"负责人蔡培火和"台湾地方自治联盟"主干杨肇嘉等人的大力声援而被人们视为台湾知识分子在反殖民主义运动中光辉的文化象征②。同时,戏剧文化自发的反日倾向也很快就发展成轰轰烈烈的自觉性反日运动,这种戏剧反日的自觉与自醒几乎与台湾绘画界同步③。一个时代的统治者仅仅依靠武力只能逞匹夫之勇而难成大器,真正精明的统治者掌控的是人民的大脑而非人民的手脚,所以国歌、国徽、国旗等等符号性、标志性的物体才具有了更强的号召力和凝聚力。民族主义者对艺术的兴趣往往不在乎艺术技法的本身,但他们往往能够让艺术迸发更为耀眼的光芒。如 20 世纪初的澳大利亚,民族主义以其平静而普遍深入的姿态始终主宰了艺术的发展。1904 年,弗雷德里克·马克库宾(Frederick McCubbin)作为民族主义者中最负盛名的画家完成了其三幅一联的巨作《先驱者》(见图 6-4)。该画成为澳大利亚发出独立宣言的标志④。事实上,在阶级社会里,艺术从本质上来说表现了特定阶级的愿望——是特定阶级斗争的

图 6-4 著名油画《先驱者》(弗雷德里克·马克库宾作)

① 这种战斗性不仅仅是一种政治意识形态的批斗性,也包括对现实世界强烈的揭示性、批判性和反拨性。附庸风雅的风花雪月可能不失为一种艺术,但具有强烈现实主义精神的生活艺术和社会艺术同样不失为艺术家族中的鲜艳花朵。

② 成乔明.日治时期台湾绘画的反殖民主义运动[J].南京艺术学院学报(美术与设计版),2007(1):60-63.

③ 成乔明,谢建明.日据时期台湾戏剧反日活动的研究[J].艺术百家,2019,35(3):104-108.

④ Smith B. Two Centuries of Australian Art[M]. London: Thames & Hudson, 2003:46.

武器,但并非所有的艺术家都能充分认识到艺术的这一阶级斗争功能。毕加索作为法国共产党党员曾有过与帝国主义者做英勇斗争的记录,马蒂斯(见图6-5)就是世界和平运动光荣的一员,但他们却被人们偏执地认为是当时的资产阶级艺术家①。不管怎么说,或者又可以这样说,艺术家从属于哪个阶级并不重要,但艺术家对人民精神的影响力和公诉力一直受到历代统治者的重视和运用。当然,像中国元代统治者对戏剧的迫害性促进不过是历史阴差阳错的幸运罢了。

图6-5　野兽派创始人马蒂斯

　　元代是我国历史上空前黑暗的时代。尖锐的阶级矛盾和民族矛盾,成为杂剧空前发展的主要动力,并且为杂剧的创作提供了丰富的内容。都市经济的畸形发展,为杂剧的流行准备了物质环境,同时也将市民阶层的思想感情注入了杂剧作品之中。文人受到统治者的歧视和迫害,与广大人民同其命运;他们和艺人在一起,深入民间,从事杂剧的创作,对杂剧的充实和提高,起到了重大的作用。在中国历史中,北方杂剧发展的最高峰之所以出现在元代的初期,是有其原因的。杂剧在元代的变迁趋势,前后不同。在第一期中,杂剧的作家有56人,其生地大多在北方,其作品之可知者有348本。在三个时期中,第一期的作家最多,作品最多,其作品之流传到今天的也最多。这可能与元代初期,接近政治中心的地区,其阶级斗争和民族斗争之特别尖锐有关②。

　　①　Mortier P. Art: Its Origins and Social Functions[M]. Sydney: Current Book Distributors,1955:19.
　　②　杨荫浏.中国古代音乐史稿(下)[M].北京:人民音乐出版社,1981:510.

统治阶级不但要尊重艺术和艺术家，更要自始至终善待艺术和艺术家。因为艺术事业不仅仅是艺术家个人之事业，更乃国家事业，其最本质的核心理念就是一国、一民族精神的集中体现，同时也展示了一国政策、一国软实力的状况。艺术事业作为国家事业可以通过如下三个方面体现：

（1）政府对艺术发展表现出了热忱的重视和扶植。如各国政府间定期的文化艺术交流活动（见图6-6），国际社会上的大型演艺活动、大型展览和大型拍卖活动以更加开放的姿态面对全球各国人民，文化艺术活动铺天盖地的宣传攻势时时包围着现代生活和现代社会，珍贵艺术品的国际性贸易、国际性交流活动不断加强等都体现了政府对待艺术发展宽容、鼓励和扶植的态度，起码对本国文化艺术全民性的推进在当今时代基本已经得到了各国政府的默许和认可。

图6-6 "2019年中法文化之春"宣传海报

（2）艺术活动的举办由社会力量自行决定，而不再由政权操纵。艺术事业是一种公共福利性的国家事业，政府权力的淡出不是轻视了艺术事业，恰恰是将艺术事业交予更为专业化、普众化的社会力量纵深发展。国内各地方、各组织、各阶层举办的文化艺术节、旅游艺术节、民俗风情艺术节（见图6-7）、美术年展或双年展、电视歌手大奖赛、艺术博览会，接连不断爆出天价的艺术品拍卖会等如雨后春笋般地涌现，而且不需要政治权力的干预，文化艺术已大大方方地走向市场、深入生活。这些活动的举办方大多是以事业单位、艺术协会、企业财团甚至民众自发为主，政府不必亲自插手，顶多也就是提供一些政策服务。

图6-7 贵州省榕江县2017年侗族萨玛节开幕式表演现场

（3）公众的生活态度和社会情趣越来越成为艺术发展形态的主宰力量。

艺术作为事业就是要强调它的普适性和民众性,起码绝不是政治势力的附庸,否则艺术就不能称为事业,只能算一种统治意识。所以,现代艺术的发展主要由公众的生活态度、人生意趣、社会关系来决定,任何统治者和统治阶级绝不该去扭曲人民大众的精神趣味。从现代建筑的设计上也能领略其中的含义。自 21 世纪初,办公大楼的设计已不存在什么"绝对"模式。那种传统的办公室设计方案是用高墙和实门将管理者和员工隔开,秘书和办事员都有自己专用的办公桌和座位,而这样的传统做法如今已经失去吸引力。代替传统设计的是敞开式的办公室空间(见图6-8),有少量的私人办公室是供管理者使用的,员工们共用一个敞开式的工作空间,仅仅用半高的隔板象征性地将各自的办公桌隔开。临时性的聚会地点和咖啡座席又正在日益打碎办公室内坚硬刻板的隔板①。毫无疑问,是人们休闲、民主、平等的心理意识和追求团队合作及和睦友好的工作态度决定了现代办公室工作场所反传统的发展形态。

图 6-8 敞开式的办公环境促进了人与人的交流

艺术事业是人民的事业,能给人民带来切身切心的体验和感受,而政府所做的正是要将艺术繁荣与人民的身心健康融合起来。

第三节 艺术事业与艺术行政

文化艺术是阶级统治的软工具,这使得文化艺术溢出了事业的瓶口成了行政管理的一部分,换句话说,文化艺术不可能完全独立于政治之外而与时政毫不相干。行政管理是最高国家权力阶层即国家统治阶级实施的管理,在一国范围之内这无疑是最高、最宏观的管理,从这个角度来看,艺术行政管理应当包含了艺术事业管理。艺术事业从属于艺术行政,是艺术行政最为重要的组成部分,但艺术的事业属性并不能因此就被掩盖掉,更不能完全由艺术行政来代替。

① Yee R. Corporate Interiors[M]. New York:Visual Reference Publications Inc.,2005:7.

艺术虽然是国家事业,但未必能获得每一个政府的支持或资助。例如在美国,政府赞助艺术就是一个相对新鲜的现象。除了20世纪30年代大萧条期间很短的一段时间外,在60年代以前,联邦没有为艺术提供赞助。在60年代中期,两个政府机构为此目的而产生:国家艺术捐助会和国家人文科学捐助会。政府在艺术上的花销从1966年的180万美元增长到1988年的1.55亿美元。然而,尽管政府在艺术上的花销稳步上升,这种现象仍然很有争议。当里根政府在1981年上任的时候,试图削减国家艺术捐助会和国家人文科学捐助会的预算的50%。1990年,国家艺术捐助会的地位和预算成为自由主义者和保守派激烈争论和斗争的焦点,后者试图完全取消这个机构[①]。好在随着政府廉洁工程的推进和社会财富更为广泛的分布,艺术赞助的社会化程度正在飞速提升,同时艺术的去政治化或平民自由化现象也越来越明显。在一国政权范围之内,由人民出资、出力、出智慧对人民自己的事进行自理自足,这就是公共事业管理最本质的特征,而政府仅仅表示正常状态下的默许态度和紧急状态下的适度援助,事业管理由此与行政管理分道扬镳、各显神通。艺术事业管理与艺术行政管理之间究竟有什么区别呢?

(1) 艺术事业与艺术行政在艺术管理理论和实践中的定位不相同。艺术行政管理是一种宏观的艺术管理,艺术事业管理和艺术产业管理是一种中观的艺术管理,这是艺术事业管理在艺术管理学中的定位,也是艺术事业和艺术行政最主要的区别。

(2) 艺术事业和艺术行政的实施主体明显不同。艺术事业的实施主体指的是包含国家行政管理机构在内的一切社会组织,公办学校、民办学校、国有企业、私营企业、城市社区、乡村委员会、环境保护组织、艺术行业协会、社会性艺术基金会、卫生保健部门、公众信息传媒组织、艺术消费者等等共同构成了艺术事业的集群式管理主体,上述社会组织对社会公共艺术事业承担着主要的承办和管理职能,而政府在此充当补充性的规划者和协调者;艺术行政的实施主体主要就是指党政机构、政府行政机关和法律部门,这些代表国家精神统治权力、法定政治权力、法律执行权力的拥有者成了艺术行政管理的核心管理主体,而像学校、电视台、企业财团、环保部门、行业协会、社会基金会、消费者协会等等

① 克兰.文化生产:媒体与都市艺术[M].赵国新,译.南京:译林出版社,2001:148-149.

社会机构是政府对艺术行政事务进行管理的派出性主体。

(3) 艺术事业和艺术行政进行管理的手段和方式也不相同。艺术事业管理是艺术管理中的柔性管理,强调的是对民众心灵的触动、人文的关怀、个体的尊重、权利的完善、生命的构建,所以依靠艺术福利、艺术活动和艺术作品本身的魅力去打动人民是其主要遵循的管理宗旨,而社会各类管理主体对艺术事业往往着眼于资金赞助、人才培育、环境建设和效果评估;艺术行政管理是艺术管理中的刚性管理,强调的是对民众精神的控制、行为的规范、权利的维护、错误的纠偏,所以运用法律条文、行政权力、司法体系、政府威信对各类艺术机构、艺术活动和公众实施管理是其常用的手段,当然,政府也常常会适度地利用资金投入、资源调配、收益分配等方式对艺术活动进行补充管理,但通过法律等强制力进行刚性管理仍然是其主要的管理方式。

(4) 艺术事业和艺术行政设定的管理目标各有侧重。艺术事业的管理目标追求的是一种普适性全民福利的实现,强调的是全民生活质量、生活品位的提升,立足点在于民众的平等意识,着眼点在于生命丰富多彩、自由活泼,过程强调自治,归根结底是要改善公众生活、工作、娱乐的品质;艺术行政的管理目标追求的是一种政治理想、意识形态的实现,强调的是为国家政权服务、树立引人注目的国家文化形象,立足点在于政权意识的美学思考,着眼点在于国家政权的稳定健康、生机盎然,过程强调他律,归根结底是要美化政治形象和宣扬民族精神。

(5) 艺术事业和艺术行政的管理对象求同存异。艺术事业的管理对象包含艺术部门、文化传媒中介、事业单位、社会赞助组织、教育机构的日常事务、各类艺术教育培训活动、演艺活动、艺术展览活动、艺术宣传活动、艺术比赛活动、城市规划、景观设计(见图 6-9)、文化生态环境建设等等,艺术事业的管理对象几乎深入民众生活的方方面面,着重以全民精神生活、人文素养、身心健康、生命品质的全面提升作为

图 6-9 贵州的美丽乡村:优美舒适的人居环境让生活更美好

核心管理对象;艺术行政的管理对象包括各级党政机关、文化艺术行政部门、相关的政府职能部门、艺术法律部门、艺术企事业单位、艺术投资组织、艺术传媒和宣传机构、艺术消费机构的日常事务以及国际性、国家性的各类艺术交流、展示活动等等,艺术行政管理虽然也以美化民众的生活为己任,但其更为直接的管理对象却是国家的艺术政策、艺术法规、艺术规划、艺术建设目标和细节的制定、贯彻、落实和监督、评估等。艺术事业管理与艺术行政管理在本质追求上没有差别,但在具体管理对象上却又截然不同。

旗帜鲜明地将艺术事业和艺术行政分开来讨论仅仅是为了将问题说深说透,而不是说艺术事业与艺术行政毫不相干,在实际操作中,两者是紧密纠缠在一起的,根本无法截然分开,下面这个案例充分说明了实际操作层面上的两者关系之复杂和密切:

阿尔索维巴多故宫(位于墨西哥城)于1994年由墨西哥财政公共信贷部接管,经过改造,成为世界上独一无二的抵税艺术品博物馆。

以作品抵税的想法是由壁画家大卫·阿尔法罗·希格伊罗斯于1957年提出的。当时,阿尔法罗的一位朋友因未交税而差点锒铛入狱,为此他请求有关当局允许该艺术家以其作品抵税。

以艺术品抵税这一模式于1975年3月6日总统签发法令后正式实施,并获得极大成功。为此,财政公共信贷部召集了一些遗产拯救专家和国家美术学院专家,组成作品评选委员会,根据艺术家的收入总额对艺术家的作品进行评估。此外,专家们还对艺术家作品的质量是否代表艺术家本人的风格发表自己的看法。

实际上,艺术家本人都会将自己的最佳作品交给评选委员会,因为这一做法可使观众中的鉴赏家通过艺术作品,对艺术家的艺术生涯轨迹作出评判。

目前,博物馆已收藏了大约2 500件作品。由于热情高涨的年轻艺术家的加入,此类作品逐年增多。毫无疑问,这一方式将促使墨西哥当代最具实力的收藏品全部集中在此。同时,这些收藏品又使国家的税收逐年增加[①]。

抵税博物馆的成立和发展推动了艺术社会公益事业的发展,该博物馆的

① 张振山.抵税艺术品博物馆[J].世界文化,1999(3):5.

建立和发展体现了一种艺术事业管理的理念和精神。而这个博物馆的建立和发展竟然是抵税的结果,抵税的做法实际上是对国家税法的一种变通行为,显然属于行政、法律管理的范畴,所以"以艺术品抵税"的模式必须要经"总统签发法令后"才能"正式实施"。"这些收藏品又使国家的税收逐年增加",这是毫无疑问的,因为当代艺术品的升值空间极大、增值速度极快,而且绝不会产生通货膨胀、货币贬值之类的风险,所以这个博物馆的价值将会进一步凸显出来。而这些艺术品的拥有者是政府,自然将属于国家财政中宝贵的固定资产。这一案例中的做法不是单纯的艺术事业管理或艺术行政管理,而是艺术事业管理、艺术行政管理甚至还有艺术产业管理、艺术中介管理的混合型管理活动,现实生活中更多的是这样的混合型管理。

第四节 艺术事业与艺术产业

艺术事业与艺术产业表面上看是一对相对而言的概念,艺术事业似乎更为看重非营利的服务性,艺术产业似乎更为强调营利的经济性,尽管两者的产品都是艺术品。这两者最大、最本质的区别就在于赚不赚钱的问题——艺术品有没有充当赚钱的工具。

传统的看法一直认为艺术事业偏重于经营严肃艺术、高雅艺术,艺术产业偏重于经营流行艺术、通俗艺术。如此认为的道理很显然,因为艺术事业的立足点似乎总是高端的,是为了民族精神、国家意识、全民素质而存在和发展的,所以从民族精神、国家意识、全民素质的国内外形象角度而言,严肃艺术、高雅艺术等精英型艺术无论从技法还是立意上好像更能做代表;艺术产业的立足点似乎总是低端的、市场的,是为了繁荣艺术市场、发展艺术贸易、体现艺术经济价值而存在和发展的,所以从艺术市场、艺术生产消费、艺术经济活动发达的角度而言,迎合大众口味、引领消费时尚的流行艺术、通俗艺术、大众艺术好像更能做代表。

关于高雅艺术与通俗艺术的区别,笔者认为有如下几点:

(1) 艺术产生的动机:高雅艺术强调艺术上的实验、超越、创新,带有强烈的艺术家个体性的体悟与独特认知;通俗艺术强调艺术品的流行、畅销、时尚,带有强烈的公众群体性的审美趣味和体验喜好。

（2）艺术受众的定位：高雅艺术主要是呈现给艺术界的同行、学院派的学者、文化管理人、职业批评人、专业的艺术学习者、求新求变而艺术修养颇高的爱好者观赏鉴别；通俗艺术主要是呈现给普通的大众、一般性市场消费主体观赏体验或投资营利。

（3）艺术流通的场所：高雅艺术常常流通于专业性的比赛场，职业化的展示馆，严谨认真的课堂、研讨会，规格和名声在行业内都较高的演奏、展示、销售机构等地方，这些地方往往是职业性专家同行交流、相互观摩的场所；通俗艺术常常流通于日常生活的各个场所，如洗浴游乐场、饭厅酒店内时常会见到张挂的世界名画的复制品，现代家庭里可以装备家庭影院并感受在影院里观影的娱乐效果，流行歌曲可以一夜之间传遍全国的大街小巷等。

图6-10　美国抽象派画家杰克逊·波洛克的作品《第17A号》

图6-11　美国艺术家安迪·沃霍尔制作的《玛丽莲·梦露》

（4）艺术表现的方式：一件创新的高雅艺术作品在普通老百姓甚至某些专家欣赏时，经常表现为晦涩、难解、艰深而又令人耳目一新（见图6-10）；一件通俗艺术作品却更容易被理解，因为它通常是顺畅并为人们所熟悉的内容和形式（见图6-11）。高雅艺术的耳目一新往往是全面、深刻的，从内容到形式、从主题到技法都有统一性的创新之处，因为高雅艺术就是追求创新；通俗艺术也可以耳目一新，但其耳目一新往往是更为肤浅、平面和程式化的，因为通俗艺术就是要让所有人看懂并更容易复制。

（5）艺术发展的趋势：高雅艺术的发展趋势最终就是要走向通俗化与大众化，任何一类高雅艺术或一件高雅艺术品一旦得到

了专家、学者以及社会艺术精英阶层的认同和推崇，那么社会的宣传、推广活动就会反复曝光和解析这类高雅艺术或高雅艺术品，其结果就是加深了社会和公众对它们的理解、认知、把握和喜爱，这样的艺术迟早要被通俗化和大众化。随着教育的普及、艺术知识的普及、艺术品各种表现形态如影视影像资料、网络信息资料、书籍文字资料、海报宣传图文资料等等的多样化，公众的艺术观念、艺术欣赏能力也会越来越专业化，这样，大众通俗艺术的层次和水平也必将向更高的境界进发。

高雅艺术和通俗艺术的截然划分是很难成功的，随着时间的流逝，通俗艺术也可能登堂入室成为高雅艺术中的经典，如古典小说《西厢记》《水浒传》《三国演义》《西游记》《金瓶梅》《桃花扇》《红楼梦》等等；同样，高雅艺术也会因理解赏识的人越来越多而呈现出大众化的流行性，如王羲之的书法《兰亭集序》、达·芬奇的名画《蒙娜丽莎》、贝多芬的乐曲《命运交响曲》、奥古斯特·罗丹（Auguste Rodin）的雕塑《思想者》（The Thinker）等等，这些著名的高雅艺术以各种各样的形式充斥着现代人的试听空间并且已成为现代生活不可缺少的一部分。

高雅艺术与通俗艺术之间是动态发展、相互转化且难以区分的，同样，通过考察运营的是高雅艺术还是通俗艺术来区分艺术事业、艺术产业也并不妥当，因为艺术事业、艺术产业所经营的艺术对象中都包含了严肃艺术、高雅艺术、大众艺术、通俗艺术等。本书在此将两类艺术样式分别归属于两种艺术管理的形式恰恰是抓住了艺术事业偏重于高雅性和服务性发展、艺术产业偏重于通俗性和商业性发展的本质特性。

（1）艺术事业偏向于高雅性发展的本质特性。无论艺术事业管理采用哪种艺术样式，但它的管理目标仍然在于凝聚民族精神、解放公众意识、尊重生命平等、发展公共事业，使人类的精神价值得到全面的普及和张扬，这种目标是飞扬的、崇高的、严肃而艰难的，但人类从没有放弃过对这一目标的追求。艺术事业管理关注的不是社会某一特定阶层，而是全体人民，吸纳的也不仅仅是高雅艺术、都市艺术，还包含了深受广大老百姓喜闻乐见的民间艺术、乡土艺术和草根艺术。艺术事业管理的崇高感来自对世间人格生命的尊重，来自安民平天下的治世方略，来自我能为世界和他人提供什么价值、他人的生命因我而会有什么不同的服务和献身理念。一言以蔽之，艺术事业管理

实际上倾向于一种主题性的艺术管理,以弘扬民族精神和传播高雅的文化艺术为己任。

(2) 艺术产业偏向于通俗化发展的本质特征。艺术产业的发展是精神经济发展的必然结果,精神经济是时下经济,未来它也会成为"前期经济",现述的前期经济是农业经济、工业经济、资本经济的总称。随着精神经济时代的到来,知识、智慧、信息等非物质形态越来越彰显出其巨大的价值能量,其财富的本质也越来越受到人们的重视[1]。艺术品产业从其生产、流通到消费过程来说基本属于纯精神类的文化产业,是文化产业的最高端,这是由艺术、文化、物质的特征决定的。文化商品与物质商品的首要区别就在于文化商品的精神性和脱物性,而艺术商品具有纯度最高的精神性和脱物性,无疑是文化商品的最高代表[2]。所以,艺术产业说白了就是精神经济发展的产物,甚至可以扩大一步说,艺术产业的发展是国民经济高度发展的产物,是伴随商业、市场的成熟而发展起来的,艺术产业就是围绕艺术生产与货币资源而运转的社会活动。同样,概括说来,艺术产业管理实际上就是一种商业性的艺术管理,依靠文化艺术产品来提升国民经济的档次和总量是其主要目标。

艺术产业作为一种艺术商业经济活动的集合体,它的持续需要两个条件:①产业环境或产业空间是自由、公平、活跃的艺术市场;②必要的市场干预手段,因为"只要市场发生问题,就需要以政治手段来重建平衡"[3],绝对的自由性市场、自救性经济不存在。当然,脱离了市场,也就谈不上生产、消费与买卖,没有了买卖、销售的经济行为就不再是产业。

虽然艺术事业管理与艺术产业管理属于性质基本对立的两种管理,但截然割裂两者而否认两者相互借鉴、相互沟通的可能性同样会犯"左"的错误。事业与产业在现实生活中常常是相互融合、相互联系的,产业中有事业奉献、事业中有适度营利实在是再正常不过的事。艺术事业单位可以走产业化发展的道路以求自给自足、扩大市场影响、提升生存质量,艺术产业机构也必须要兼顾服务、奉献功能,争取将更多更好的艺术创造提供给广大老百姓,让公

[1] 成乔明.精神经济时代的到来与政府对策[J].中国工业经济,2005(3):37-43.
[2] 成乔明.艺术品市场疲软是江苏文化大省的"软肋"[J].东南文化,2007(2):83-87.
[3] 波兰尼.巨变:当代政治与经济的起源[M].黄树民,译.北京:社会科学文献出版社,2013:228.

众获得更实惠、更有效的精神享受。艺术事业与艺术产业是一种相辅相成、互助合作的关系,这可以从两个角度去看待:①两者同属于艺术管理中的中观层面,可谓艺术管理中天造地设的一对"姐妹花",一重艺术的社会效益、一重艺术的经济效益,社会效益和经济效益的双丰收正是艺术管理的真正归宿;②艺术事业和艺术产业之间存在相互转化的可能性,政府的政令、人民的意愿、艺术本身的发展规律都有可能促成这样的转化,而在两者各自为政的时候,两者的存在形式、运营手段、发展理念仍然可彼此借鉴或者交叉合作,如艺术事业活动有时候需要产业部门的捐款和商业宣传,艺术产业活动有时候也必须凸显艺术的精神属性、美学价值和服务功能等。笔者在界定文化产业的时候,认为文化产业应当作为主谓词组来解释,即文化是主语,产业是谓语,即文化的产业化①,同样,这一推断也准确地揭示了艺术产业的内涵和本质,即艺术是产业的中心主体和本质,产业只是手段和形式,没有了艺术这个内容核心,艺术产业将瞬间瓦解。

行文至此,我们可能对艺术事业管理的范畴和内容有了初步的、整体的认识,笔者将艺术事业管理的知识体系图示如图 6-12 所示,以求让读者对艺术事业管理有更加准确的认知。

图 6-12　艺术事业管理知识结构图

① 成乔明.文化产业概论[M].上海:同济大学出版社,2017:22.

艺术行业协会在艺术事业管理中占据重要的位置，但并不是唯一的管理者，某种意义上说，艺术事业一半的管理仍然是政府的天职与义务。毕竟艺术事业性活动绝大多数是非营利性活动、公益性活动，社会组织和个人在无利可图的情况下，参与此类活动的积极性并不是太高，所以只能落到政府的肩上。但也有财力雄厚的企业或个人举办非营利的公益性艺术活动，如开设个人博物馆、个人艺术馆，然后向公众免费开放，但这种情况依然并不多见。

第七章 国家艺术事业管理

第一节 什么叫国家艺术事业管理

国家艺术事业管理同样也可以称为政府艺术事业管理,顾名思义,就是从整个国家的高度对艺术事业进行管理的活动以及所有管理理念的总称。中央政府是国家的符号化组织,也是全体人民利益的代言人,可以说,中央政府是凝聚了全体人民意志的代表和国家主权的象征。全球绝大多数国家的最高领袖,不过是由人民选举出来履行人民意图的代表。所以,国家艺术事业管理是从全体人民的意图出发,为全体人民的精神享受、观念自由、生命尊严进行宣传和服务的艺术活动或者艺术表现,而全国的政府系统是制定、落实国家艺术事业管理的主体架构,其中,中央政府是最高领导主体。国家艺术事业管理细致说来有如下几个特点:

(1) 各级政府受中央政府委托,代表国家从事艺术事业管理,而各级政府的艺术事业派出机构执行具体的管理活动;

(2) 国家艺术事业管理所需的经费全部或主要由国家出资,即由中央政府的财政分配给予支撑;

(3) 国家艺术事业管理的目的是为全体人民或者绝大多数人民的精神服务,树立民族自豪感、增强民族凝聚力是其根本目的;

(4) 国家艺术事业管理的管理手段往往带有一定程度上的行政性、强制性甚至法律性,易于推广;

(5) 国家艺术事业管理追求的是全国范围内艺术事业的共性,各民族或各地区的特性交由地方政府建构、维持和把控。

不宜下放给民间组织去操作实施的艺术事业,通常应由国家委托各级政

府进行管理,如国家级、省市级文博事业,公办的学校艺术教育事业,非物质文化遗产保护事业,人文旅游规划、城市规划设计建设,城市公共大型景观和公用设施的布置与设计,国家或城市大型节庆性质的文化艺术活动的组织与策划等就包含着众多的国家艺术事业的成分。国家艺术事业管理显然是最高级别的艺术事业管理,它从计划、调研、论证、组织、筹资、建设到监督审查、常规验收等都必须有政府权力之手参与其间,起码也必须经政府审批或由政府跟踪监督管理。

国家艺术事业无论在国外还是国内,都占据着重要的地位,艺术事业实际上就是人民精神生活的公平事业,是人民享有精神权利、文化权利的重要标志。2019年3月5日,李克强总理在第十三届全国人民代表大会第二次会议上所做的政府工作报告中就强调:"丰富人民群众精神文化生活。培育和践行社会主义核心价值观,广泛开展群众性精神文明创建活动,大力弘扬奋斗精神、科学精神、劳模精神、工匠精神,汇聚起向上向善的强大力量。加快构建中国特色哲学社会科学。加强互联网内容建设。繁荣文艺创作,发展新闻出版、广播影视和档案等事业。加强文物保护利用和非物质文化遗产传承。推动文化事业和文化产业改革发展,提升基层公共文化服务能力。"

艺术事业毫无疑问属于国家精神文明建设的主要工具之一,国家以前主要通过全额拨款的文化艺术事业单位来从事艺术事业的推进和发展。表面上看来艺术事业单位属于文化事业单位,实际上艺术事业活动涉及的核心事业单位层应该主要有三类事业单位,即文化事业单位、知识产权事业单位和教育事业单位(表7-1)。

大致说来,国家艺术事业管理可以分为中央政府艺术事业管理和地方政府艺术事业管理以及基层政府艺术事业管理。中央政府艺术事业管理主要由中宣部、中组部、中央政策研究室和国务院的有关机构来执行。中宣部负责全国文化艺术思想的导向工作,中组部负责国家级及省级大型文化艺术机构管理者的任命和培养工作,中央政策研究室对国家文化艺术类政策进行研究、汇报和发行,而直接涉及政府艺术事业管理的国务院的相关机构有如下几个:

表 7-1　艺术事业活动涉及的核心事业单位类型表

文化事业单位	知识产权事业单位	教育事业单位
演出事业单位 艺术创作事业单位 图书文献事业单位 文物事业单位 广播电视事业单位 报纸杂志事业单位 群众文艺事业单位 编辑事业单位 新闻出版事业单位 其他文艺事业单位	专利事业单位 商标事业单位 版权事业单位 其他知识产权事业单位	高等教育事业单位 中等教育事业单位 基础教育事业单位 成人教育事业单位 特殊教育事业单位 其他教育事业单位
支撑艺术事业的创作、传播和欣赏的行为	维护和调整艺术创作、艺术品使用、艺术欣赏方面的合法权益	教育单位中贯彻执行的各种艺术教育

（1）国务院组成部门——文化和旅游部、教育部。文化和旅游部主管文化艺术政策的制定、指导、落实和修改，主管特色旅游、文化旅游、旅游产业的开发和文化艺术配套性政策的制定、指导、落实和修改，还对某些国家级艺术创作和流通单位实施直接的管理领导权；教育部对全国性艺术教育政策的修订、落实负有领导管理权。近些年，中国特色小镇、美丽乡村的建设就是由农业农村部、住房和城乡建设部、文化和旅游部等多部门联合、共同指导打造的关于国家文化生态升级的重要举措。我国各地特色小镇建设基本是秉承"政府引导、市场运作、企业主体"的原则，以凸显地方文化特色①为主要目的，这是一种国际性的做法，例如美国众多的特色小镇（见图 7-1）基本是在市场的基础上形成的，但美国政府也做了大量政策性的

图 7-1　美国好时小镇是最甜蜜的巧克力特色小镇

① 张建风,苏忠明.特色小镇文化建设路径研究：基于福建省级特色小镇建设的思考[C]//范周.2018 年海峡两岸文化创意产业研究报告.北京：知识产权出版社,2019：112.

支持和规范。

（2）国务院直属机构——国家新闻出版广电总局、国家知识产权局。国家新闻出版广电总局负责国家新闻导向的引导和监督，文化艺术娱乐新闻的正面宣传功能，电影电视预审、制作、发行、流通等政策的制定和落实实施，保证电影电视在形式和内容上都能产生积极的社会影响；国家知识产权局负责科技成果、文化艺术原创权利保护政策的参与制定、落实检验以及对照执行。

（3）国务院部委管理的国家局——国家文物局，文物局将全面负责我国文物、古董、古代艺术品的保护、展示、包装、宣传、进出口等条例章程的修订和监督执行等。

（4）国务院直属事业单位——新华通讯社、中国社会科学院、国家行政学院。新华通讯社当然可以加大对中国艺术的宣传、评价、推广力度，真正成为服务于文化艺术发展和精神文明建设的重要喉舌；中国社会科学院可以加大对艺术理论、艺术史、艺术创作、艺术创新方面的研究和探讨，真正发现和揭示出更多的、有价值的社会主义艺术的本质规律；国家行政学院可以加大对文化艺术管理领导干部培养的力度，从量和质两方面为社会、为国家提供更多高素质的、综合性的艺术管理人才。

政府艺术事业管理涉及的单位远不止这些，像财政部、工商行政管理总局、国家海关总署等单位都为我国政府艺术事业管理做出了不容忽视的贡献。当然，文化和旅游部仍然是中央政府对文化艺术进行高度管理的归口单位，其中属于文化和旅游部直属艺术类的事业单位就有中国演出管理中心、中国歌剧舞剧院、中央民族乐团、中央芭蕾舞团、中国京剧院、中国儿童艺术剧院、中国国家话剧院、中国东方歌舞团、梅兰芳纪念馆、中国艺术研究院（中国非物质文化遗产保护中心）、中国国家图书馆、中国国家博物馆、故宫博物院、中国美术馆、中国国家画院、中国艺术科技研究所、文化部艺术服务中心、文化部文化艺术人才中心、中外文化交流中心等数十个。

地方政府艺术事业管理指省市一级政府或政府职能部门对占有国家性质或由省市一级政府组建、领导或指导的艺术事业单位进行的管理，省一级政府往往由文化和旅游厅担任牵头管理单位，市级政府艺术事业主要是指直辖市、地级市、县级市的文化艺术事业活动，往往以文化和旅游局作为牵头管理单位。基层政府艺术事业管理指的是乡镇一级政府对本地域范围内的艺

术事业活动和群众文艺活动进行的管理和指导,文化馆、文化宫甚至是政府职能机构直接可以担任基层艺术事业的管理者。

第二节　国家艺术事业管理中的人

人是社会的主宰,也是社会的服务对象,人就是社会的灵魂,所以从社会学的角度去讨论国家艺术事业、国家艺术事业管理实际上首先必须谈清楚国家艺术事业管理中人的问题,即国家艺术事业管理同样是以人为本的事业管理。而国家艺术事业管理中的人主要可以分成两大阵营：管理者、被管理者。

1. 国家艺术事业的管理者

国家艺术事业的管理者事实上既可以是国家组织机构即国家艺术事业管理职能部门,也可以是组织中履行管理、组织、协调职权的领导人和管理人,在本节中自然指的就是履行管理、组织、协调职权的领导人和管理人。

国家艺术事业的管理必须要由国家艺术事业管理者做出,所以研究国家艺术事业管理活动中管理者的身份特征和行为表现就成了研究国家艺术事业管理者的重点。需要申明的是,国家艺术事业的管理是以艺术事业部门的领导和干部为主,还是以艺术事业活动的资金赞助者为主,抑或是以艺术品消费者为主。笔者认为这三类人的力量都不可或缺且应当联手合作。根据管理动机,大致可以将国家艺术事业管理者分成下面三大类：

（1）职业性艺术事业管理者

管理者为何要对一个目标进行管理,通常情况下有其动机,从这个角度上来说,艺术事业部门的领导和干部依法受到了单位的委托或上级组织的委派而成了单位的代言人,对艺术事业进行管理成了他们的职业,他们要依赖这样的职业为生且必须充分完成好分内的任务,完成不好也是一种渎职,艺术事业部门的领导和干部对艺术事业进行的管理可以称职业性管理,而艺术事业部门的领导、干部以及具有事业编制的职工就是职业性艺术事业管理者。

（2）赞助性艺术事业管理者

艺术事业的资金赞助者指的是赞助机构的法人或赞助机构的直接管理者,他们选择对非营利的艺术事业进行赞助仍然有其动机,爱好艺术、弘扬个

人名声、树立机构品牌、体现个人价值、向政府和民众表达友好意向等都有可能成为其动机,出于这些动机,赞助人不希望自己的赞助打了水漂或者以失败告终,更不希望自己的赞助成为负面典型,所以他们自然会时刻关注甚至主动参与艺术事业的策划、运营、调整的管理活动,从而成为重要的管理人之一。艺术事业资金赞助者对艺术事业进行的管理可以称赞助性艺术事业管理,而资金赞助人就是赞助性艺术事业管理者。

(3) 隐潜性艺术事业管理者

艺术品消费者能成为艺术事业的管理者吗?这个问题的答案其实是显然的。艺术品消费者作为最广大的民众既是国家艺术事业的被管理者又是国家艺术事业活动的直接受益者,但他们的意愿和需求才真正决定了艺术事业活动的成与败、得与失,艺术品消费者的消费愿望直接影响艺术事业的表现形式和社会效益,尽管艺术品消费者可能没有明确地参与到管理中去,但他们的态度和行为才是职业管理者或赞助管理者做决策的依据,也就是说艺术品消费者是潜藏着的间接管理者。艺术品消费者是依靠民众的社会性反馈机制对艺术事业管理实施影响的,这样的管理其实就是一种隐潜性艺术事业管理,人民大众是隐潜性艺术事业管理者。

职业性管理者享受国家事业拨款的供养并拥有事业编制,而赞助性管理者和隐潜性管理者不享受国家的事业薪酬且来自社会上的各行各业,所以职业性管理者似乎就顺理成章地成了国家艺术事业管理的第一责任人。

除了上述三大类国家艺术事业管理人,艺术家也承担着管理艺术事业的职责且艺术家担任艺术事业的重要管理者有其悠久的历史传统。

"画工司"的制度是在808年迁都后立刻废除的,仅保留了两位主管画家及十位工匠,归并于内匠寮(营缮局)。后来掌管所有绘画工作的权能都授予宫廷画院("绘所"),它是886年以前建立的。在这同时,有几位由于个人才能而得到特别赞赏的艺术家的名字已开始记载在文献里,其中有些人还有着神奇的传说。百济河成(Kudarano-kawanari,789—853)是一位皇宫侍卫官,他的绘画以惊人的现实主义作风而出名。继之以后是巨势金冈(Kose-no-kanaokā),他在许多场合之下都被誉为日本绘画界第一伟大的天才。他是皇家神泉苑(Shinsenen)园圃的管理人,曾受到当时学者们的一切尊敬与称赞,

如国家大臣兼诗人菅原道真（Sugawara Michizane）即是其中之一。菅原在686至672年间的某一时期曾请他画过一幅园林风景，由这一记载看来，我们可以推知巨势金冈有时曾将他眼前所观察的真实情况视作写实的画稿。虽然他也为祭祀场合所需，根据中国的经典而画一些富于幻想的景色。巨势金冈的后裔继续他的宫廷画家的职位，并从九世纪末期起形成了日本绘画史上第一个重要的画派——巨势（Kose）画派。在十世纪中叶，据说是金冈的孙子公忠（Kintada）和金持（Kinmochi）及另一位有名的画家飞鸟部常则（Asukabe-no-Tsunenori）一同在村上天皇的宫廷内供职。后来，在十世纪中叶，当贵族文化的黄金时代，局势广高（Koseno-Hirotaka）任宫廷画院的负责人，并且在宗教绘画及非宗教性绘画两方面都完成了许多不同种类的作品①。

这是日本9~12世纪，宫廷里掌管绘画和画家势力只鳞片爪的景象：皇室或最高统治者设有各具时代特色的艺术监管机构，这些机构的核心人物多数并不是在政治上卓有声名的政治家，而是在艺术史上名望显赫的文人或艺术家。这种景象对于历史来说并不陌生，拿中国来说，早在五代时就已经开始设立专门从事绘画的机构——画院，尽管画院中不排除靠溜须拍马而混迹其间的艺术外行，但绝大多数有资格进入画院任画师的人起码是当时画坛二流以上的画家，他们不仅仅奉命作画，往往也成为皇室收藏绘画和管理绘画重要的参谋甚至决策者。

画院由国家直接管理，画院画家以"翰林""待诏"的身份享受与文官相近的待遇，并穿戴官服，领取国家发放的"俸值"。皇室或政府招募这么多的绘画高手除了制作统治者喜欢的绘画作品之外，关键的是还要承担进出皇室内外、流通于皇室内部的古玩文物、传世名作之鉴定任务。

艺术特别是古玩字画的鉴定其实是最小的管理活动，但就是这样的鉴定活动依然需要非常有能耐的艺术及鉴定专家才能从事。

国家艺术事业的管理是以职业性管理为核心、以赞助性管理和隐潜性管理为辅助的事业管理，其中职业性管理者让艺术家来担任更加有利于管理，不管怎么说，一个管理能力和艺术业务水平皆高的艺术事业管理者才是真正

① 秋山光和.日本绘画史[M].常任侠，袁音，译.北京：人民美术出版社，1978：48-49.

理想的管理者。职业性管理者往往拥有事业编制，享受国家制度化的薪酬福利，一辈子的职业生涯平稳而体面，这样做的好处就是能使职业性艺术事业管理者在平稳的生活和工作环境中安心于清淡的艺术事业，能持续地为民众提供更多更好的艺术品。

2. 国家艺术事业的被管理者

国家艺术事业的被管理者其实跟管理者的构成一样复杂而庞大，艺术家是最主要的被管理者，民众是第二主要的被管理者，然后才能考虑到低一级的艺术事业机构中的普通工作人员。艺术事业机构从纵向上来说，中央机构显然是级别最高的，省和直辖市的艺术事业机构级别稍低，县城乡镇的艺术事业机构级别更低。那么低一级艺术事业机构的领导、干部、工作人员显然就是高一级艺术事业机构的被管理者，在同一个机构中，普通工作人员又是中层干部的被管理者，中层干部显然又是高层干部的被管理者。这里重点要谈谈艺术家和民众充当国家艺术事业被管理者的问题。

（1）艺术家作为国家艺术事业的被管理者

上文已经谈到政府利用艺术家来对国家艺术事业的发展进行管理非常合适，但艺术家的身份又是交叉和重合的，即艺术家即使成了国家艺术事业机构的领导，也依然要受到更高政治机构的管理和指导，艺术家向来要借助于政权才能获得更自由的展示空间，仅靠在艺术上的成就未必能够充分施展才华和抱负，所以，许多艺术家才渴望能够靠自己的技艺贴近权贵、赢得高位。当然，对文人、艺术家特别关注的历朝历代掌权者未必全是喜欢和理解艺术的，实际上其目的仍在于能够将这些操控人类精神的天才笼络住、使用好。掌权者通过成立各种各样的艺术管理和审查机构来奉养一大批最有名头的艺术家，实际上是以软权力笼络住艺术家，以此掌握全国的精神发言权和引导权，如各种和各级艺术委员会、艺术代表大会、艺术院校、文联、博物馆、美术馆、画院、影艺机构的建立就是国家汇聚艺术家常用的做法。

不是所有的艺术家都能进得了艺术事业管理机构，艺术家数量巨大且属于人民的一部分，艺术家的素质也千差万别，要想让艺术事业真正蓬勃向上，被国家选进艺术事业管理机构的艺术家应当是艺术上真正的佼佼者，是艺术群体中的代表，是素质全面发展的艺术精英。

民,人数多,无论是长远之计,立法,还是临时,批准某种新且大的举动,都不能聚于一室或一场,用口说或举手的形式表决。不能用这个形式,还有个理由,是有关公众长远的福利之事,内容都是既专门又复杂的,民,至少是其中的有些,不明底里,尤其是短期内,必难定取舍。不得已,只好用代理的办法,即委托一些人,代表民处理立法、批准之类的事。这样的人要具备两个条件:一是能代表人民,二是有代替人民决定大计的能力。人数多少,也由这两个条件来决定。这些人来于民选,来头大;组织起来,有决定大计之权。至于名号,可以随意,一般称为议会。比喻为大道上试马,议会没有奔跑之力,可是手里握着缰绳,所以就地位说,成为天字第一号①。

艺术事业的各种政府机构、社会注册机构、民间组织或各种形式的委员会不过是人民和全体艺术家的代理人。谁来参与组建这些代表机构,当然应该是精挑细选出来的专家学者、艺术家。

(2) 普通民众作为国家艺术事业的被管理者

绝大多数民众的集合可以称为人民,他们既是艺术事业成果的享用者,也是艺术事业管理的被管理者。艺术事业一方面为政权服务,即通过艺术事业的推广增强国家意识和民族精神并提升政权的统一性与文化档次;另一方面艺术事业又应当实实在在为人民服务,即通过艺术事业的建设促进人民的精神福利和提高人民的生活质量与生命品质。当然,艺术事业是不是实实在在地起到了服务于人民的作用主要不是从国家的政权目标出发,而应当是从人民实际获得的精神福利出发。博物馆是不是免费开放了?免费开放多长时间?有线电视的节目是不是真正做到了丰富多彩、通俗而不庸俗?国家或城市图书馆是不是最大范围地为人民提供了方便、是不是能提供比较全面而新颖的出版物?接受艺术教育的机会对于大多数人民来说是否是公平而方便的?由政府举办的著名艺术作品的展览和展演是不是以低廉的票价甚至免费向人民开放?舞台表演和电影的推广有没有考虑到低收入阶层和社会弱势群体等等。这一系列的标准制定恐怕才是鉴别一个国家艺术事业是不是成功的关键。

① 张中行.顺生论[M].北京:中华书局,2006:94.

人民的精神动向和审美意向就是国家艺术事业发展的指向，人民作为国家艺术事业服务的对象实际也是国家艺术事业管理者密切关注和跟踪调研的对象，只有这样才能做到艺术事业发展的连续性和长效性。对人民群众进行跟踪调研、及时了解是一方面，对人民群众进行艺术事业管理的另一方面就是艺术消费时尚的适时引导和纠偏。艺术欣赏属于一种主观成分较明显的活动，不同的人生轨迹、不同的教育层次、不同的职业、不同的个性可能都会造成艺术欣赏上的差别，人民的艺术事业不可能做到人人都满意、人人都愉悦，这就要求国家的艺术事业应当是多层次、多角度、多形式的发展，除此之外，加强对人民群众的艺术教育和审美教育同样非常必要，这对于提升国家艺术事业的档次和艺术家的创作水平无疑将起到艺术接受逆向的促进作用。

第三节　国家艺术事业管理中的钱

国家艺术事业单位强调非营利性，只要是以营利为主的单位就不是事业单位了，事实上，事业单位的本质属性就是非营利性和公共性。尽管是非营利的，但事业的发展和完善同样需要花钱，这部分钱其实就构成了国家艺术事业管理中主要甚至是唯一与经济挂钩的内容。换句话说，国家艺术事业的金钱投入也是必须考虑的经济问题。用于启动和运营国家艺术事业单位的金钱投入是没有经济收益的，即不是用钱来生钱，而是用钱来生发钱之外的他类收益。用钱来赚钱是产业行为，是企业单位的本质，用钱来赚取社会和谐与人民自豪感才是事业行为、事业单位的本质。

长期以来，我国的事业单位或者事业管理所需要的资金全部由国家事业拨款来承担，是从国家财政中辟出来的专项开支，即属于国家的分配性投资。国家对艺术事业进行投资不是新中国的独创，自古以来就是各国的共识。古希腊、古罗马时期就已经有国家出资创办的艺术事业活动了，像古希腊至古罗马时期的表演艺术可以从戏剧和音乐两方面来考察。古希腊时期的戏剧表演极为繁荣，但所费资金主要由国家出资，人民的观赏基本是免费的。

雅典的狄奥尼索斯剧场（Dionysus Theatre）位于雅典卫城南侧，是有两

个半圆形的剧场,由门廊相连,充分体现了古希腊人对艺术的热爱。狄奥尼索斯剧场是世界上最古老的剧院,它于公元前 6 世纪首建并在公元前 4 世纪重建。希腊著名的剧作家埃斯库罗斯、索福克勒斯、欧里庇得斯、阿里斯多芬尼斯等的作品的首次登台地就是在狄奥尼索斯剧场,现在这里常举行音乐会和歌剧晚会[①]。

当时的剧场主要是城邦国家出资建设的,而戏剧的上演起初也是由王室和富人出资雇请有名的剧作家和剧团进行创作和表演,对于全城的观众来说,观戏则免费。

至公元前 6 世纪庇西特拉图执政期间,雅典政府开始在酒神节时主办悲剧竞赛会……在雅典民主时代,政府还实行观剧津贴,所有的雅典公民每次演戏时至少有一天看戏的机会。观众包括妇女、儿童、奴隶甚至囚犯……竞赛会的一部分费用由政府供给,一部分则由一些富裕公民承担。这种负担既是一种公民义务也是一种荣誉[②]。

由此可见,当时有名的戏剧家必须是国家认可和民众喜爱的艺术家,参加各类戏剧竞赛是他们成名和获得认可的机会,被政府雇请到国家剧院去进行表演是他们获得成功的另一条通道,也是一种至高的荣耀。国家这样做的目的和效果很显然,那个时代讲究民主、自由、和谐,尽管城邦制国家之间常有争斗,但在文化艺术的熏陶下,古希腊人的健美、高雅、博学、文明与正直至今仍堪称人类生命的典范形式之一。

宗教音乐、军乐、节日音乐是古罗马时期的主流音乐(见图 7-2),而这些音乐的主要赞助人无非就是主教和皇帝,所以音乐家的生存方式以寄附于或受雇于权贵阶层为主。据多方面的史料显示,古罗马时期皇室和帝王大力赞助、推广音乐的行为与活动大行其道,其规模和社会影响竟当之无愧地盖过了古希腊。

即使到了所谓的黑暗的中世纪,国家赞助艺术事业活动的做法不但没有

① 狄奥尼索斯剧场[EB/OL].[2018-3-10]. http://baike.baidu.com/view/105175.htm.
② 路海波.戏剧管理[M].北京:文化艺术出版社,2000:50.

图 7-2 古罗马浮雕中狂欢与音乐演奏的诸神形象

图 7-3 伊斯坦布尔的圣索菲亚大教堂是典型的拜占庭建筑

图 7-4 亚眠大教堂是法国哥特式建筑鼎盛期的代表作

削弱,甚至比起前代有过之而无不及,不管他们的目的是什么,这种艺术行为对民众的影响依然是普遍而深刻的。中世纪基本属于政教合一的时代,体现宗教精神的庙堂建筑、石雕艺术、挂毯艺术、壁画等是这一时期对世界美术做出的重大贡献,而拜占庭建筑(见图 7-3)、罗马式建筑、哥特式建筑(见图 7-4)的百花齐放让这一时期的基督教教义宣扬得淋漓尽致。著名的建筑师、雕刻师、工艺美术师、画匠基本都要受雇于教皇而为各种各样的庙堂建设奉献自己的力量和智慧。当然,中世纪的财富对于人民是非常吝啬的,而每每用于修建教堂寺庙却又是无比的奢侈和浮华。

下令修建圣索菲亚大教堂的查士丁尼皇帝吹嘘,他的成就超过了所罗门。他的教堂是个精美绝伦的综合体,是个巨大的绚烂多彩的建筑杰作。为了装饰圣索菲亚大教堂,查士丁尼从埃及搞来花岗岩和斑岩,从利比亚搞来绿色大理石,从拉科尼亚搞来蓝色大理石,从弗里吉亚搞来带红线的白大理石。大教堂的墙壁,完全铺上一层闪闪发光的马赛

克。用纯金制成的荷花,从祭坛上挺拔而出,围绕祭坛的屏风,是用象牙、琥珀和香柏制成的。为了修大教堂,查士丁尼皇帝,像浪子一样挥金如土①。

这究竟要耗费多少人力物力财力,根本无法准确统计,总之,这样一项巨大的艺术工程,除却不菲的原料成本,加上巨额的运费、工作人员的工资、维持生产过程的后勤支付等必定是一笔接近天文数字的开支。当然,当时分发到某一个建筑师、雕刻师、画家头上的工资数额还是非常稀少的,大家都是在凭一腔热情为上帝效忠,微薄的工资虽然只够糊口,但不接受雇请恐怕只有饿死。

由国家全额出资进行建设和推广的艺术事业在今天依然比较盛行,欧美、日本、印度以及中国都没有放弃过国家艺术事业的建设,如一些大型的博物馆、大型的美术展览馆、大型的剧院和体育运动场基本还是由政府出资修建,一些大型的艺术博览会、节庆文艺活动同样也可以由政府出资举办,且免费对观众开放。例如因疫情而被推迟到 2021 年 7 月举办的日本东京奥运会的政府性投资就高达 18 000 亿元人民币,就算不是所有的群众都可以到现场观看,但同步进行的电视直播实际上就是一种"免费开放"的事业行为,又如春节联欢晚会、奥运会开闭幕式(见图 7-5)等的文艺演出基本都是向全球同步直播的。有的政府投资甚至具体到了某些门类艺术的创作上,如中国原创音乐剧的主要投资方仍是政府。迄今为止,我国公演过的原创音乐剧,有 80% 以上均是由中央

图 7-5　俄罗斯 2014 年冬季奥运会开幕式烟花秀

和各级地方投资制作的。当然也有一部分商业投资和官民合资。投资规模非常悬殊——小型制作约在 100 万元人民币左右,大投资高达 6 000 万元人民币。事实证明,这些巨额投资很少能够收回成本,更无望从中盈利②。近些年,也有企业加入投资公共艺术事业的行为,但比例仍然很小。

① 房龙.人类的艺术[M].衣成信,译.北京:中国文联出版公司,1989:170.
② 居其宏.亚洲及世界格局中的中国音乐剧[J].艺术百家,2009,25(3):31-34.

既然无法盈利,为何各国政府又都热衷于这样一种赔钱的行当呢？艺术事业的非营利性仅指的是商业活动中无金钱利润的表现,而不是指毫无益处的意思。国家艺术事业活动是从全国范围的大处着眼,追求的不是狭隘的经济收益,而是潜藏的、威力巨大的社会效益,具体说来,国家艺术事业管理中金钱投资的社会效益大致有如下几个：

(1) 体现强盛的综合国力。今天讨论综合国力不仅仅是从军事、政治、经济、外交等硬实力去判断的,在不断提倡和平和发展的年代,教育、文化、科技、艺术、历史积淀、社会福利、生态环境、人民满意度等软实力恐怕显得更为重要和具有说服力,一个和谐、文明且自由、民主的国家对全球人民来说都值得向往。

(2) 有助于维护政权的稳定。艺术的享受对人类的身心具有抚慰和缓解的作用,尽管现实中竞争非常残酷、生存压力非常巨大,但在艺术的怀抱中,诸多的人生失意、满腹牢骚都可以部分甚至全部地得到平息和释放,从而降低因长期郁闷对身心造成的伤害。政府同样可以通过艺术的形式安抚群情和民意。

(3) 丰富人们的生活。艺术让人们的生活更加美好、更加有趣和精彩,能改善大家平淡无奇、庸俗疲惫的生活感悟和生命体验,从而提升人们生活与工作的新奇感、品质并重新燃起昂扬的进取之心。

(4) 增强人们的自豪感。一个民族的文化艺术历史越悠久、一个国家的文化艺术事业越发达,自然就越会增加国民的自豪感,这种自豪感来自对本民族、本人种智商、想象力、创造力无比优越的满足,是对祖先产生无比敬仰之后影射到自身优越性的自尊与自爱。人民的自豪感有利于一个民族、一个国家凝聚力的产生和持久。

(5) 有利于促进社会和谐。一个长期和谐的社会和国家,其创造力与爆发力是惊人的,当然不是平庸中的和谐,而是奋发发展中的和谐。主题性艺术无疑是倡导、推进社会和谐最为有效的工具和载体,其实只要创意出众、表现得体、主旨明确、形式有趣,任何艺术都是推进社会和谐的重要手段。

投资国家艺术事业的社会性效益应该还有很多,难以穷尽,所以尽管没有经济盈利,但这么多的社会效益又岂能用金钱衡量,特别是对于掌权的国家机器来说,这样的投入带给它们的回报至关重要,不懂得文化艺术投入和

发展的国家可能不仅会暴露出自己的野蛮和粗陋,也不能够长久。

第四节 国家艺术事业管理中的物

国家艺术事业管理中的物可谓错综复杂、多种多样,大致说来艺术事业管理中的物可以分为固定物和流动物。这里的固定物与经济学上所说的"固定资产"①不完全是一回事,但有相似的地方,如陈列艺术品的房产、对民众开放的公共艺术设施等就是固定物与固定资产都应当包含的事物,但我们这里所说的固定物不包含一般性的生产资料及无收藏价值②的物体。艺术事业管理中造型性艺术珍品也不能简单地归结为不变的"固定资产"的范畴,而可能是固定物和流动物的双重身份。概括说来,艺术事业中讨论的固定物大致有如下三类:

(1)艺术事业中的现代建筑。这是艺术事业中涉及的物的典范,因为任何一种公开展现在民众面前的建筑都应当是一种事业性质的审美物,从旁边经过的民众总会不经意间欣赏到建筑的外观,外观设计优秀的建筑(见图 7-6)给人的无疑就是美的熏陶和视觉的享受。不管是国有的建筑设施还是私有的建筑设施,它们的外观设计具备的审美效应绝大多数情况下都具有强迫性、公共性和免费施予性,带有强烈的公共事业特

图 7-6 阿塞拜疆的阿利耶夫文化中心
(扎哈·哈迪德设计)

① 固定资产(Fixed Assets)是指使用期限超过一年的房屋、建筑物、机器、机械、运输工具以及其他与生产、经营有关的设备、器具、工具等。不属于生产、经营主要设备的物品,单位价值在2 000元以上,并且使用期限超过两年的,也应当作为固定资产。

② 收藏价值这一概念没有统一的说法,但它毫无疑问可以从两个方面来看待:a.依附在被收藏物体之上的固有价值;b.能够体现收藏者独特的身份、品位,并能令收藏者从中感觉到自在的乐趣和满足感的物体。大致说来,收藏价值重要的构成因素有:a.被收藏物出身名门即具有珍贵品牌;b.被收藏物的数量有限甚至是限量版的生产物;c.被收藏物的材质珍贵、设计独特或者制作工艺精良;d.具有广泛社会认同度或在收藏界达成共识的收藏物。

质。所以，它们是艺术事业中最显眼的固定物。

(2) 所有的历史古迹①。这里所说的历史古迹是指不便移动、体积或空间相对比较大型的古代建筑、古代遗址、古代墓穴、古代洞窟、古代纪念碑等。所有的历史古迹都应当是属于国家、属于人民的公共财富，它们通常具有百年以上的历史且具有较集中和明显的保存价值、科学研究价值、文化价值和艺术价值，所以将它们广泛地对民众实施开放是非常必要和有意义的利国利民的大事。遗存在地面上以及埋藏在地底下的历史古迹在条件允许的情况下应当免费开放给民众参观欣赏，如长城、敦煌壁画、秦兵马俑、山西平遥古城（见图 7-7）、安徽宏村西递古村落等。

图 7-7　中国山西平遥古城

(3) 所有可活动的历史文物②。这里的历史文物特指便于搬运、携带和流通的历史遗存物，如古代字画、古代工艺美术品、古代生活用品或者观赏性器皿等。可活动的历史文物往往是相对于上述历史古迹而言的可活动性的历史文化遗物，这些历史文物的事业属性要比历史古迹复杂得多，在所有权上也分为两类：国有、私有。国有的历史文物一般被存放在国办的博物馆内并用于公众欣赏，私有文物可能存放在民办博物馆或展览馆内并对民众开放，也可能收藏在所有者的私宅内而永远不见天日。某些民间收藏使文物可能从公众的眼中消失并很难列入国家事业管理的范畴。但只要被界定为历史文物的物体都应当属于国家和人民所有，私人收藏家不过是依靠自己的钱或权取得了国家财富、人民财富的保管权而已。

① 古迹——具有历史价值、科学价值、艺术价值，遗存在地面上或埋藏在地下的历史文化遗物和遗址。国际上的古迹主要指百年以上并具有历史艺术价值的物品。中国的古迹包括：a.与重大历史事件、革命运动和重要人物有关的，具有纪念意义和历史价值的建筑物、遗址、纪念物等；b.具有历史、艺术、科学价值的古文化遗址、古墓葬、古建筑、石窟寺、石刻等。中国根据古迹的价值高低，将古迹分为国家级、省（直辖市）级和市县级三级重点文物保护单位。古迹特别丰富的城市由国家确定为历史文化名城。

② 可活动的历史文物大致包括如下四类：a.各时代有价值的艺术品、工艺美术品；b.革命文献资料以及具有历史、艺术和科学价值的古旧图书资料；c.反映各时代社会制度、社会生产、社会生活的代表实物；d.反革命的历史罪证等。

艺术事业管理中的流动物通常指便于携带和流通的艺术品，一般来说，现代艺术品、古代艺术品皆属于此类。现代艺术品、古代艺术品都是可以流通的，这里的流通又可以分成两类：买卖流通、展示流通。通常来说，买卖流通属于艺术市场的活动，带有强烈的产业性质而不完全属于事业的范畴；展示流通即指艺术品通过博物馆、展览馆的策划、组织而将艺术品从一地运输到另一地进行展出的流通活动。展示流通是艺术品展示自己的主要方式，目的是为了让更多的民众欣赏到人类的艺术创造和艺术精品的风采，体现了强烈的公共性和事业性。

国办博物馆、展览馆以及各种艺术类单位收藏的艺术品毫无疑问属于国家和全民所有，它们带有强烈的公共属性。但人们观赏博物馆有时仍然需要买票，购票参观艺术品和历史文物的行为不能否定这些国家收藏的事业属性，国家收藏这些艺术品和历史文物也是为了宣扬国家的艺术创造和文化精神而做的努力，是利在千秋的大事。目前的博物馆尚没有完全免费开放的原因是多方面的，有国家经济实力不够雄厚的问题、有历史惯例做法承袭的问题、有参观者过多而场馆稀少的问题、有博物馆自身生存遭遇资金瓶颈的问题、有国民道德素质参差不齐的问题等等。但作为人民共有的财产，国办博物馆全面的免费开放是迟早的事情。

民营博物馆和民间收藏业随着近几年国民经济实力不断发展而日渐兴盛起来。民间资本对现代或者古代艺术品的笼络也不能改变艺术品特别是古代文物的事业属性，在国力不够强盛的时代，这些民间资本实际成了代表国家而保管和保护这些艺术财富的重要力量。出于对私有财产的尊重，对民间艺术的收藏业和民间资本参与创办博物馆的行为应当支持和鼓励，并在法律上承认他们对所收藏的艺术品的私有权。但这些艺术品的处置权却应当属于国家，国家从法律上应当拥有民间收藏艺术品处置预留权，即艺术品及文物所有者无权随意破坏、损毁、篡改所收藏的艺术品或者历史文物，也无权将自己收藏的艺术品或文物出口或贩卖到国外，如有上述行为的意愿和必要，必须向国家相关部门申报并取得处置权，否则就是违法。民间收藏的艺术品可以与一般财产一样具有遗产传承性，即父亲可以将收藏的艺术品当作遗产传承给儿子，文物的继承也应当获得国家法律认定。

民间收藏艺术品和历史文物的行为是艺术事业性和艺术产业性的交叉

行为,收藏者作为艺术品和历史文物的所有者在一定范围内如国内市场上可以自由地将艺术品和历史文物转售出去,也可以自己珍藏起来,也可以在自己的私家博物馆内展出并收取门票。但从艺术品特殊的文化性、精神性和不可再生性的角度出发,爱护艺术品特别是历史文物人人有责,民间收藏者的收藏行为不过是代替国家和人民进行艺术品和历史文物保管和保护的活动。为了体现艺术品和历史文物特殊的事业属性,无论是国家、企业还是私人收购的艺术珍品和历史文物都应当被国家收编在册并记录下每一次的交易、流通、收藏过程,这些收编在册的艺术品和历史文物无论收藏在哪个单位或者个人手中,都需要定期向国家有关部门报告当前的状况,在特殊时期还应当协助国家无偿或部分有偿地提供给国家进行集体展览,向本国人民和外国友人展示。

第八章　民办艺术事业管理

第一节　什么叫民办艺术事业

民办艺术事业实际上指的就是民间投资办艺术事业的行为和活动,即艺术事业的最大投资方是民间的机构、单位或者个人,政府也可以成为其中的合伙人,但政府的投资额相对较少。当然也有完全由民间资金支撑起来的艺术事业,这样的艺术事业可以称为民办艺术事业。资金的组成形式是判断艺术事业是不是民办艺术事业首要的标志。另外,艺术事业单位的运营必须是自主筹资、自负盈亏、自我发展,单位所有领导和职员都不享受事业编制,而且他们的工资由单位自身承担而非国家财政拨款,这些条件如果都符合,那么就可以判定这样的艺术事业就是民办艺术事业。民办艺术事业还有一个重要的标准,那就是这样的艺术单位、艺术机构是非营利性质的单位和机构,或者营利的程度非常小,仅仅是一种象征性的收费经营,这种象征性的收费不是用于单位和机构的扩大发展,而是用于适度提高职员的福利或者用于某些职员的工资发放而已。

综上所述,民办艺术事业大致有如下几个特点:

(1) 艺术活动、艺术机构的举办资金主要是民间资本,或者民间资本成为艺术活动、艺术机构的控股资金,这一点就排除了国有企业、中央直属企业对艺术事业的投资行为;

(2) 民间资金创办艺术活动、艺术机构的目的是非营利的,或不以营利为主要目的,而以为民众提供文化艺术服务作为主要目的;

(3) 民间资金创办的艺术活动、艺术机构中的领导和职员不享受事业编制,也不领取国家事业单位工作人员的工资;

(4) 民办艺术事业活动和机构应当是自愿投资、自由组合、自负盈亏、自我发展,国家通常不过问其定位和发展的具体步骤。

这四点特征缺一不可。今天,民办艺术事业活动在中国来说不算陌生事物,但还处于起步阶段,在未来,中国的民办艺术事业会越来越兴盛、越来越普及。如山西省大力扶持和发展以民办文化为主体的文化大院、农民书屋、农村个体放映队和民间剧团,群众参与文化建设的热情很高,民办文化蓬勃发展。据不完全统计,目前山西省有农民书屋1 300多个、文化大院1 900多个、农村个体电影放映队1 700多个、民间剧团300多个。从经营性质来看,山西省民办文化主要有三种类型:一是服务型的,这些民办文化场所免费向当地群众开放,免费为群众服务,如大部分农民自办的书屋和部分文化大院;二是半服务型的,经营者和文化消费者都参与投入,经营者少量收取一些费用,但不以营利为目的,主要是为丰富当地群众文化生活,如部分农民自办的文化大院和农民书屋;三是经营型的,进行市场化运作,主要以营利为目的,如大多数的农村个体放映队和民间剧团①。上述服务型、半服务型民办文化与这里所言的民办艺术事业就具有很大的交叉和覆盖性。2019年2月19日下午,浙江金华金东区江东镇六角塘村成立了全国首个垃圾分类艺术馆(见图8-1),艺术馆把自编自演的垃圾分类节目与艺术展示融为一体,形式新颖、立意高远,该艺术馆已成为网红打卡处。民办文化、民办艺术在西方国家一直以来都占有很高的地位,拿文博事业来说,英国查尔斯·萨奇(Charles Saatchi)、俄罗斯罗曼·阿布拉莫维奇(Roman Arkadievich Abramovich)家族的艺术品投资事业培育了大批年轻艺术家,也使他们从富裕的企业家变成专业的鉴赏家,他

图8-1 浙江金华垃圾分类艺术馆的展示墙

① 杨渊.民办文化活跃三晋大地——山西省扶持发展农民自办文化的调查[N].中国文化报,2004-05-27(1).

们开办的博物馆和画廊拥有极高的国际声誉。英国泰特现代美术馆(Tate Modern)中的杜威恩画廊(Duveen Galleries)、纽约现代艺术博物馆(Museum of Modern Art)中的艾比·奥尔德里奇·洛克菲勒美术馆(Abby Aldrich Rockefeller Gallery)、英国国家美术馆(National Gallery)中的塞恩斯伯里展室(Sainsbury Wing)堪称国立博物馆开辟私人收藏展室的典范。

在一个政治意识形态总是占主导地位的国家、在一个计划经济盛行的国家,文化艺术事业的民营化和民间投资化过程是非常谨慎和循序渐进的,在进入WTO之后,中国加快了自身现代化改革的步伐和进度,其中包括对文化艺术事业机构的改制。如今的事业单位状况错综复杂,绝大多数原先的事业单位已经退出历史舞台,从事业单位的拨款方式上看,逐步的"断奶政策"使中国事业单位在拨款方式上分成了三类:

(1)全额拨款事业单位,如国家办的学校,特别是义务教育阶段的各类学校,绝大多数省一级的文化、旅游、粮食、卫生、邮政、广播电视厅局级单位等是其代表;

(2)半额拨款事业单位,又称差额拨款事业单位,如曾经影响国家经济命脉的银行、医院、文化宫、剧团、剧院、广播电视台、研究院所以及局级单位及下属单位等是其代表,这些单位的财政拨款属于补助性质,大头仍然需要自营自收;

(3)自收自支事业单位①,即无任何拨款的事业单位,唯有最高领导层的薪水由国家财政发放,例如某些地方机构办的设计院,基层的粮站、环卫所、食品站、治安监察大队等是其代表。

国家或政府性质事业单位的情形还会越来越复杂,各个地方有各个地方的具体做法,各个部门系统又有各个部门系统的特殊行情和操作方式,而且上述三类事业单位之间也呈动态性不断交织转变,出现可逆也不奇怪,这些都给政府事业管理包括政府艺术事业管理带来了严重的不确定性和复杂性。

在这样的大背景下,中国传统的艺术事业机构纷纷离开了"国有"和"国

① 自收自支事业单位实质上属于一种企业化运作的事业单位,或者说就是徒有事业空名的企业单位。其内部职工的收入必须依赖单位的经营盈利来发放,养老与医疗也已全部实行社会统筹。单位的运行几乎完全按企业模式进行运营。

办"的怀抱,能转变为企业的就进入了市场竞争的商业渠道,不能转变为企业或者近期不适宜转变为企业的就投入民间富裕资本的怀抱,摇身成为民办艺术事业。其实,民办艺术事业在中国古代也曾时有出现,如佛教艺术的兴盛是六朝最大的特色,而佛教艺术包含了歌舞、经文、雕塑、雕刻、建筑等艺术样式,其中绘画也是佛教艺术中不可忽略的重头戏,至今尚有留存的寺院、石窟壁画就是明证。魏晋南北朝时期的大画家曹不兴、卫协、顾恺之、陆探微、张僧繇、曹仲达等都曾为当时的佛教绘画事业做出过他们的贡献。

兴宁中,瓦棺寺初置僧众,设刹会,请朝贤士庶宣疏募缘。时士大夫莫有过十万者,长康独注百万。长康素贫,众以为大言。后寺僧请勾疏,长康曰:"宜备一壁。"闭户不出。一月余,所画维摩一躯工毕。将欲点眸子,乃谓僧众曰:"第一日观者,请施十万;第二日观者,请施五万;第三日观者,可任其施。"及开户,光照一寺。施者填咽,俄而及百万[①]。

这就是著名的顾恺之于瓦棺寺(位于今南京)画维摩诘像捐钱百万的故事。在这个故事里我们可以发现顾恺之不仅仅是一个大画家,也是一个了不起的艺术经济学家。"长康独注百万"说明恺之对自己艺术的市场价值有明确的了解;"长康素贫"而许诺百万造成"众以为大言"的悬念说明恺之懂得制造市场的新闻效应;"闭户不出"说明恺之通晓经济信息的保密工作和刺激消费欲求的道理;"将欲点眸子,乃谓僧众曰:'第一日观者,请施十万;第二日观者,请施五万;第三日观者,可任其施。'"足见恺之明白艺术表演市场的现场效应和消费欲的衰变规律。于是"施者填咽,俄而及百万"也就不足为奇。尽管顾恺之的行为对于观画者来说接近一种经营性的推销行为,但对于瓦棺寺来说,顾恺之的行为则属于凭借自己的无形资产赞助佛教的艺术事业行为,是功荫后代的佛学事业和艺术事业。

民办艺术事业能够让投资人、创办人留名史册甚至流芳千古,这是推动民间资本投身艺术事业内在的动力源,当然从政策上支持和鼓励民间资本创办艺术事业亦是兴国利民的举动,一个政府、一个国家无法承担所有艺术事业的创办和发展,这毕竟是一个需要砸钱又没有经济回报的行业,所以需要

① 李昉,等.太平广记:卷二百一十[M].北京:中华书局,1961:1608.

更多的民间富余资金来补充和完善国家艺术事业。

第二节 谁来管理民办艺术事业

民办艺术事业虽然由民间自愿发起，但不表示国家对此可以不予关注，事实上，民办艺术事业的兴盛往往总是国家政策指引的结果。如民间资本和民间力量创办电视台、创立报社和杂志社、创办私人出版社、投资大型公益艺术活动、私人承包国家级艺术团体和剧院等等都不是一蹴而就的事情，需要一个过程，首先需要国家政策方面的支持和政府的许可。如《法国博物馆法》中就有两个条款：当私人或私营企业为国家购买"国宝级艺术品"而出资时，可以获得税收减免；当私营企业为自己购买"国宝级艺术品"时，也可获得一定比例的税收减免。英国甚至推行国家文物的民间托管制，而鼓励企业赞助国家博物馆、鼓励企业开设民间博物馆更是大行其道。我国以前的电视台、报社、杂志社、出版社、公益类艺术活动、国家级艺术团体和剧院基本都是国有的事业单位，绝不允许私人资本创办这样的机构，总是担心私人资金的性质会篡改这些单位和活动的事业特性，这限制了民办艺术事业在中国的发展。经过多年的改制和宣传，不但国家事业单位正在全面企业化，民办的艺术团体、剧院、影院更是如雨后春笋般地崛起。除了电视台、出版社尚不能完全由民间资本控股和组建外，民办报社、民办杂志社、企业和私人赞助的各类艺术活动已成为司空见惯的事物。

关于民办事业单位的称呼，国家目前尚比较谨慎地称之为"民办非企业单位"，民办非企业单位在国家政策上规定了一些具体的行（事）业：①教育事业，如民办幼儿园，民办小学、中学、学院（见图8-2）、大学，民办专修（进修）学院或学校，民办培训（补习）学校或中心等；

图8-2 服装艺术类的民办院校江西服装学院一景

②卫生事业,如民办门诊部(所)、医院、民办康复、保健、卫生、疗养院(所)等;③文化事业,如民办艺术表演团体、文化馆(活动中心)、图书馆(室)、博物馆(院)、美术馆、画院、名人纪念馆、收藏馆、艺术研究院(所)等;④科技事业,如民办科学研究院(所、中心)、民办科技传播或普及中心、科技服务中心、技术评估所(中心)等;⑤体育事业,如民办体育俱乐部、民办体育场、馆、院、社、学校等;⑥劳动事业,如民办职业培训学校或中心、民办职业介绍所等;⑦民政事业,如民办福利院、敬老院、托老所、老年公寓、民办社区服务中心(站)等;⑧社会中介服务业,如民办评估咨询服务中心(所)、民办信息咨询调查中心(所)、民办人才交流中心等;⑨法律服务业;⑩其他。本书所论的民办艺术事业就属于上述的民办文化事业,而民办艺术培训和教育事业应当属于民办教育事业、民办文化事业的交叉。

除了政府和文艺职能机构之外,政府其他职能机构也是民办艺术事业管理的重要力量,如公安、消防、审计、司法、环保、科技、民政、劳动等职能机构都会依法在自己的职权内行使对民办艺术事业的纠偏和管理权。

民办艺术事业管理从社会宏观管理的角度来说主要属于"第三部门"文化公共管理。20世纪70年代,美国学术界开发了非营利组织的研究项目之后,欧洲国家也于20世纪80年代起纷纷引入包括文化领域在内的"第三部门"研究课题。因此,从社会管理制度的角度阐释"第三部门"文化公共管理的意义,在文化公共行政管理体系中确立"第三部门"文化公共管理的位置,便成为把握当代西方文化公共管理的基本议题①。那么究竟什么才是"第三部门"文化公共管理呢?"第三部门"文化公共管理是以公民、文化从业者和文化企业主的自愿、自主、自发的方式组建的公益性管理机制,在文化公共空间代表着社会民间的文化价值取向,旨在补充国家文化行政的"政府不灵"与文化企业的"市场不灵",并且充当文化行业和文化公益活动的权威性协调机制。因此,文化企业是一种私益性的市场机制;国家文化行政是一种法定性的强制机制;而"第三部门"文化公共管理却是一种公益性的协调机制②。一言以蔽之,"第三部门"文化公共管理类似于一种协会性质的社会管理机制,

① 陈鸣.西方文化管理概论[M].太原:山西人民出版社,2006:90.
② 陈鸣.西方文化管理概论[M].太原:山西人民出版社,2006:91.

它往往采用会员制由各会员单位推举出行业内的专家和权威人士并由这些会员代表共同协商处理和协调会员单位在实际生存发展过程中遇到的种种障碍。"第三部门"文化公共管理组织的经费主要来自会员单位缴纳的会费，并且具有社团法人的法律地位，关键一点就是这样的管理组织必须是非政府、非营利的民间文化艺术管理系统。

"第三部门"文化公共管理中的艺术事业管理毫无疑问最为接近艺术事业的行业管理，行业协会显然就是艺术事业特别是民办艺术事业民间自发的管理者。行业协会虽然是非政府机构，但却是行业内最具威信力、最有说服力和号召力的专家组织，虽然没有政策和法律作为权力保证，但它的专业性却又是所有政府机构所无法比拟的，在民间，这种专业上的影响力要远比政策和法律的效力更为巨大。艺术类行业协会的组成者通常都是艺术界普遍认可的专家和艺术家，而与他们的官衔和政治身份没有必然的关系，这是民间艺术事业管理机构与国家艺术事业管理机构的又一个重要区别。具有多年工作经验和对本行业非常熟悉的文艺官员、艺术学院的教授、艺术研究机构的学者、艺术批评家、艺术史论家、民间艺术中介的老总等都可以成为艺术类行业协会的成员，这些由艺术事业机构推选出来的专家组织无论从感情上、责任上和专业水平上都应该是艺术事业发展中最为重要的指导力量。行业协会事实上具有行业内认同的惩戒权，即对艺术事业单位和成员组织的违规行为和违反游戏规则的做法具有一定的警告权、惩罚权，这种权力是所有成员组织共同协商和授予的，协会章程就是行业协会执行这种有效权力的依据，所有的入会会员实际上从加入协会起就已经无条件接受了章程中的约定，合同协约就自动生效了，这也是一种公权力，是行业内的公权力。

除了政府相关的职能部门和权力机构以及"第三部门"公共管理机构，民办艺术事业的管理者当然也包括艺术事业的投资人和拥有者，或者说，民办艺术事业最有效、最及时、最直接的管理者仍然应当是艺术事业的投资人和拥有者，这种艺术事业法人的自我管理可以将艺术事业单位的不法、不道德行为掐灭在萌芽状态而不会让它们对自身造成更大的伤害。

第三节　民办艺术事业的公益性

虽然是民办的艺术机构或者艺术活动,但首先它也必须是公益性的才能称得上是事业。事业单位和事业活动的主要特征应当是公益性,在《现代汉语词典》中,"公益"被解释为"公共的利益(多指卫生、救济等群众福利事业)";与此相对应,在英文中有"public benefit"(公共利益或公共收益)和"commonweal"和"public welfare"(公共福利)等概念,专指从全社会的角度出发,理应归公众享有的维护生存、提高生活质量或者促进生命发展的平均福利和机会。总体说来,公益性就是非营利性、非经营性的特征,强调的是对公众进行无偿性公共服务的定位和过程。

事业单位的特征就是非政府、非企业、非营利的"三非"性,"三非"性决定了事业单位就应当是公益性的单位,不符合这"三非"条件的就不能算作事业单位。这样,问题就简单多了,除了政府之外,只要把创造社会公共福利和公共机会作为主要职责的单位就应当属于事业单位,当然其中也包含了民办的事业单位。民办的事业单位包括民办艺术事业单位,虽然是由私人、企业或者社会组织投资创建的,但它们仍然应该以提供社会公共福利和社会公共机会为己任,而且应当免费或者部分免费提供这些福利和机会。但非营利组织、公益组织和这里讨论的事业组织并不完全吻合,国际上普遍接受的组织类型是非营利组织和公益组织,就是这两者也并不完全一致。在世界各国的法律体系中普遍规定,一个非营利组织为:①一个法人;②其组织或运行不以营利为目的;③不是政府的组成部分;④除用于非营利目的外,不直接或间接地分配利润、收益或资产。大多数国家把公益组织通常定义为:①一个非营利组织;②以致力于公共利益为唯一目的的组织。其受益者为:①社团的全体成员;②某些处于弱势地位或其他值得给予特别关照的特定群体(如艺术家、科学家、发明家等)。因此,在所有现实法律体系下,为改善环境或保护孤儿而成立的非营利组织,均属公益组织。中国民政部民间组织管理局建议我国将非营利组织定义为:①自我管理的法人;②组织或运行不是为了营利或分配利润;③不是政府的一部分;④除用于非营利目的外,利润、收入和财产不能分配给他人。建议明确公益组织的概念为:①属于非营利组织范围;

②组织和运行专门以公益为唯一目的；③从事公益活动；④受益人为社会全体成员，或者是某些特殊群体，包括弱势群体或其他值得特别关照的群体。从上述诸规定中可以得出公益组织是非营利组织的一部分，非营利组织的概念要比公益组织大一些。而谈及事业单位时应当注意到，事业单位与非营利组织具有严重的交叉性，特别是非营利性、公益性是完全交叉甚至覆盖的，事业单位与非营利组织有所区分的地方在于：非营利组织不是政府的一部分，而事业单位（institutional unit）带有强烈的政府意识甚至在传统意义上属于政府职能的一部分。非营利组织、公益组织和事业单位之间的关系可以用图8-3来表示。

非营利组织与事业单位除了政府属性的差别之外，还有一点就是非营利组织还包括非营利企业，非营利企业毕竟属于企业的一种且与事业单位是相对的。非营利组织和事业单位虽然有上述的细微差别，但两者之间的区别随着民间和企业资本的大量介入将会越来越小甚至呈现无缝弥合的趋势，当然它们永远无法完全重叠，因为国办事业单位的存在永远阻隔了它们的重叠，除非事业单位完全变成了民办性质即完全变成了民办事业单位。

图8-3　非营利组织、公益组织和事业单位之间的关系

民办的艺术事业单位大致有如下几大类：民办艺术教育类事业单位、民办艺术展览类事业单位、民办艺术表演类事业单位、民办艺术咨询类事业单位、民办艺术研究类事业单位等。如民办艺术学校、民办艺术培训机构就属于民办艺术教育类事业单位，只要花较少的学费甚至免费就可以获得进入这些艺术学校、艺术培训机构学习的机会；民办博物馆、展览馆、美术馆就属于民办艺术展览类事业单位，参观者无须买票或者以很低的票价就可以看到珍贵的艺术藏品；民办剧团、民办演艺机构、民办的电视娱乐节目、民间资本拍摄制作的电影、民办的音乐会或者演唱会等就属于民办艺术表演类事业单位，观众只要花很少的钱或者基本不花钱就可以观赏到原创的或者经典的表演节目；民办的艺术鉴定组织、民办的艺术专业指导机构、民办的艺术代理或者经纪人组织等就属于民办艺术咨询类事业单位，公众只要缴纳较少的咨询

费或者不缴费就可以获得专业性的知识或者信息，公众也可以成为这些单位的会员并缴纳有限的会费就可以享受到专业的服务；民办艺术类研究机构、民办艺术类比赛活动（见图8-4）等就属于民办艺术研究类事业单位，这些研究机构或者比赛活动以很少的报酬或者免费向国家提供有关的研究成果或者艺术新人。民办艺术事业单位的运营经费可以部分来自适度的收费和经营活动，但主要仍然应当由投资人或企业赞助，政府即使出资，也只占很少的比例。

民办艺术事业是非营利的事业，投资人在选择投资之前应当要非常明确这一点，但这不表示民间资本选择公益事业一定就没有回报，事实上

图8-4 中国大学生广告艺术节学院奖徽标

完全没有回报的事情对于精明的商家、企业家来说也绝不会做。2016年，冠名《我是歌手》节目三届的立白洗衣液终于被伊利金典有机奶夺得冠名权，为了营销升级，为了化身"艺术大师"，金典有机奶不惜重金花六个亿拿下这个冠名权，随后金典在《我是歌手》中的植入式广告营销策略运用得炉火纯青，使全国人民一夜之间便记住了金典有机奶。冠名商究竟赚了多少呢？这是商业机密，外人无法得知，但随后连续三届，金典都稳稳占有冠名权，自2018年起，《我是歌手》更名为《歌手》（见图8-5），节目LOGO使"金典"二字更加突出，看来金典有机奶霸屏战略的背后一定是名利双收、回报无限。

图8-5 改版后的《歌手》节目LOGO让"金典"二字更加抢眼

第四节　民办艺术事业的营利性

在讨论民办艺术事业有无营利性之前,有必要对民办艺术事业做一个深入的界定。第一,民办艺术事业单位可以是相对于企业而言的一种非营利性质的机构;第二,民办艺术事业是包含公益性质和营利性质的民间艺术性活动,这种民间艺术性活动对社会产生了巨大的影响且营利所得绝大部分以捐赠和赞助的方式回馈给了社会,如为了捐助希望工程、灾区人民、弱势群体而进行的义演、义拍以及各种艺术性商业活动等。民办艺术事业是可以营利的,关键看这种营利的目的是什么。

中国《民办非企业单位登记管理暂行条例》规定:"民办非企业单位,是指企业事业单位、社会团体和其他社会力量以及公民个人利用非国有资产举办的,从事非营利性社会服务活动的社会组织。"主要包括各种民办学校、民办医院、民办博物馆、民办文化艺术团体、民办福利院、民办科研机构等等。毫无疑问,这里的民办非企业单位也就是民办事业单位的别称,这种界定就是上述的第一种情况。除此之外,营利性活动是大量存在于民办艺术事业活动中的,如民办博物馆、民办演艺活动出售门票,又如民办艺术学校收缴学费、民办画院出售画作等等都属于营利行为,有营利行为未必就否定了某些事业活动本身的事业性。要判断这些营利行为是不是事业活动,仍然有一个重要的判断标准,就是营利所得的款项究竟作为何用,如果是用于经营者自身的享乐和职工的福利或者奖金,那么这样的营利就是企业性行为,而非事业行为;如果这样的营利所得不是用于提升工资、奖金或其他福利,而是用于单位、机构和活动的扩大之需,即作为追加资金用于单位建设和活动扩展的投入,那么这样的营利就不能完全归并于企业行为而可能属于事业行为。民办艺术事业带有适度的营利性有一个直接的好处,就是可以减少事业发展资金不足的尴尬。一般说来,民办艺术事业发展的资金来自三方面:①政府的配套性赞助和投资人的追加投入;②社会捐资;③营业收入。其中营业收入就是我们这里所说的营利性行为。

欧美某些做法值得我们学习,例如其艺术表演团体往往被划分为营利性的表演团体和非营利性的表演团体,如轻音乐团、摇滚乐团、马戏团、魔术杂

技团、歌舞厅表演等就属于营利性表演团体,它们以通俗艺术为主,节目流传性广、观众多、市场好、票房高,所以企业化的运作对于它们来说比较简单和便捷,经济效益也很好。对于营利性表演团体,美国政府依据《国内税收法案》规定它们必须注册登记并照章纳税,通常来说,政府对它们实行累进税制,纳税较重,合法经营所赚利润自行分配,政府不加干预。而像话剧团、歌剧院、芭蕾舞团、合唱团、交响乐团、少儿剧团、教堂或学院性剧团、民族类传统剧院团等就属于非营利性表演团体,这类演出团体一般来说投资大、成本高、排演周期长、工作人员众多,但观众有限、收益少、利润薄。非营利性表演团体在美国也必须登记注册,当然它们登记为非营利性团体,注册为非营利性团体之后,可享有免税、政府津贴、社会赞助等众多优惠待遇。纳税人给非营利性演出团体的捐款,能抵减一定税款,此外政府还依法给予非营利性演出公司及所属演出团体廉价邮费、广告费、购物等方面的优惠。不管是营利性表演团体还是非营利性表演团体,美国政府都没有剥夺它们的市场演出经营权,如美国政府就鼓励非营利性艺术团体和艺术家积极加入市场行列从事商业表演并获取经营利润,以求在公众面前树立良好的形象之外还能缓解一下自己在发展过程中受制于经费不足的障碍。非营利性民办艺术事业单位用于自身生存发展的营利性行为应当享受免税政策和政府的关照,另外,所有捐赠艺术事业包括民办艺术事业的企业、个人和组织都应当获得相应的免税或减税权。

 民办艺术事业的审查管理不但有必要也非常复杂,起码从这种艺术活动创作源头就应当了解和掌握创作的动机和创作步骤。对民办艺术事业进行审查的行为本身是艺术事业管理的重要分支,但它自身又有独特的要求和特征,它的根本宗旨不是要不要进行艺术创作的论证,而是对如何进行艺术创作、创作什么样的艺术品、创作出的艺术品有何影响的问题进行把关和确认的过程。这些问题的把关和确认有时候不仅仅是艺术的知识,它更多地涉及艺术事业运作的社会学知识,政策、经济、法律、观念、教育、市场营销等等都会影响到艺术事业的确认和运作,违背了社会根基的艺术事业可能就是不合情理甚至是不合法的。所以,除了艺术家从艺术品本身出发担任了艺术事业审查管理的核心主体之外,政府机构、学校、行会、传媒、赞助人甚至民众等则是艺术事业辅助的审查者。

事实上，大到中央政府，中到地方政府、艺术行业协会、大型艺术事业赞助人，小到民间艺术事业组织、事业组织部门内部以及单次艺术事业性活动等，都不可能没有艺术事业的审查机制。如中宣部、文化和旅游部就是中国艺术事业的最高审查机构；国家新闻出版广电总局、知识产权局甚至海关总署、工商总局等又是直属国务院的艺术事业方面的行业类审查机构，有的与艺术事业关系密切，有的与艺术事业关系稍稍疏远。

对于大众化通俗艺术的审查同样需要严格，这样的严格往往不是从艺术技能、艺术表现力方面来说的，而是从大众化通俗艺术的流通和传播方面来看待。因为大众化通俗艺术在社会上流传速度更快、覆盖面更广、影响力更深，稍有疏忽，其不良的社会影响可能很难消除。这样的审查更多依赖的是国家政策、文化辅助机构和公众的审查，艺术家反倒成了辅助性的审查者，因为社会性广泛的影响有好有坏，没有权力和政策的约束很容易失控，而艺术家因为追求艺术的个性，所以在这方面的敏感性相对要弱一点。如美国有一个全国艺术委员会，也叫联邦艺术委员会（NEA），各个州和各个城市也都有相应的艺术委员会，它们都是政府所属的非营利性文化艺术机构，其工作除了用政府的拨款来扶持所属地区艺术事业的发展外，还要指导、监督、审查所属地区各类艺术事业的运营过程以及确认它们的合法性。

美国联邦艺术委员会规定，获得资助的艺术家或文化艺术团体必须签一个不得出现猥亵性表演的"保证书"。这表面看来似乎是艺术行政管理的范畴，但也毫无疑问是艺术事业特别是公众性艺术公益事业的范畴，这种代替国家职权部门履行辅助性审查权力的委员会制度实际上属于艺术行政管理、艺术事业管理的交叉领域。

澳大利亚在1917年的《海关法》（*The Customs Act*）出台后，联邦政府组建了联邦电影审查委员会（The Commonwealth Film Censorship Board），主要承担电影进口的审查工作。1927年，联邦电影审查委员会拆分为两个机构：电影审查委员会（The Film Censorship Board）和电影上诉委员会（The Film Appeal Board）。20世纪50年代，澳大利亚将本国的电影分成了如下几个类别：

（1）普通级——PGR级（parental guidance recommended，建议在父母指导下观看）、PG级（parental guidance，父母指导下观看）、M15+级

(recommended for mature audiences,建议 15 岁以上观众观看)、R18+级(recommended for adults,建议 18 岁以上观众观看)。

（2）成人级——SOA 级(sutiable only for adults,只适合成年人观看)。

图 8-6　美国电影协会的标志

美国电影协会(The Motion Picture Association of America)(见图 8-6)的总部设在加利福尼亚(California),它是美国国内电影工业和电影事业的最高监管和审查机构,它将美国国内的电影分成了如下几个级别：

（1）G 级：大众级(general audiences：all ages admitted),所有年龄段均可观看的电影——该级别的影片没有裸体、性爱场面,吸毒和暴力场面也非常的少,对话也是日常生活中可以经常接触到的。

（2）PG 级：普通级(parental guidance suggested：some material may not be suitable for children),建议在父母的陪伴下观看,有些镜头可能让儿童产生不适感,属于辅导级,有些内容也可能不适合儿童看——该级别的电影基本没有性爱、吸毒和裸体场面,即使有时间也很短,此外,恐怖和暴力场面不会超出适度的范围。

（3）PG-13 级：普通级(parents strongly cautioned：some material may be inappropriate for children under 13),不适于 13 岁以下儿童观看,属于特别辅导级,13 岁以下儿童必须要由父母陪同观看——该级别的电影没有粗野的持续性暴力镜头,一般没有裸体镜头,有时会有吸毒镜头和脏话。

（4）R 级：限制级(restricted under 17：requires accompanying parent or adult guardian),17 岁以下必须由父母或者监护人陪伴才能观看——该级别的影片包含成人内容,里面有较多的性爱、暴力、吸毒等场面和脏话。

（5）NC-17 级：成人级(no one 17 and under admitted),17 岁或者以下不可观看——该级别的影片被定为成人影片,未成年人坚决被禁止观看,影片中有清楚的性爱场面、大量的吸毒或暴力镜头以及脏话等。

另外,英国、法国、加拿大、新加坡、韩国、中国台湾等国家和地区的电影都有分级制。中国内地电影没有分级制,但却有明确的电影审查条例,所有影片禁止载有下列内容：①反对宪法确定的基本原则的；②危害国家统一、主

权和领土完整的;③泄露国家秘密、危害国家安全或者损害国家荣誉和利益的;④煽动民族仇恨、民族歧视,破坏民族团结,或者侵害民族风俗、习惯的;⑤宣扬邪教、迷信的;⑥扰乱社会秩序,破坏社会稳定的;⑦宣扬淫秽、赌博、暴力或者教唆犯罪的;⑧侮辱或者诽谤他人,侵害他人合法权益的;⑨危害社会公德或者民族优秀文化传统的;⑩有法律、行政法规和国家规定禁止的其他内容的。

艺术审查是一项全社会参与的事情,特别是艺术事业尤其需要审查,除了艺术家、专家对艺术技术、艺术精神、艺术层次方面的把关和审查,除了政府机构、民间组织承担着艺术事业发展方针、发展方向、发展要求等社会价值的审查管理之外,消费者、公众其实也是不容忽视的重要审查者,而对民办艺术事业的事业属性进行确认更是重中之重。民间筹拍电影的行为在中国乃至全球已成主体,电影的内容不但要符合民众的欣赏口味和需求,票价也应该更加亲民,作为民众的精神口粮,这两方面共同决定了电影是不是一种艺术事业,对此,民众最有发言权。

某种意义上来说,公众才是评价和判定一个艺术事业好与坏、成与败的关键性主体,特别是判定一个艺术活动、一个艺术团体、一个艺术政策究竟属不属于事业,广大群众最有发言权。一个活动、团体、政策的所作所为是不是事业,不是由当权者说了算,也不是由专家学者、艺术家说了算,仍然应该要由人民大众说了算。人民大众从中得到了实惠、感受到了艺术强大的感召力和精神享受,而且所花成本非常少,作为一个普通公民享受到了应该获得的精神权利,那么人民自然会认为这样的艺术活动、艺术机构和艺术政策就是一个了不起的服务性、公益性事业。

第三篇

艺术产业管理

第九章 关于产业管理

第一节 产业的概念

产业（industry）一词，是对能够带来市场增加值的社会经济领域的总称，属于经济学概念。当然用英语"工业"一词来表示产业往往会带来争论和猜想，即产业究竟等同于工业呢，还是包含工业或者属于工业的范畴？有时候，人们会将产业定义为生产物质产品的集合体，包括农业、工业、交通运输业等部门，此时不包括商业，强调的是生产性行为和过程。有时候，人们也会将产业专指成工业，如"产业革命"实际上就强调的是一种工业技术、工业生产流程、工业形态的开创性、突破性变革和发展。但绝大多数时候，产业又泛指一切生产物质产品和提供劳务活动的集合体，包括农业、工业、交通运输业、邮电通信业、饮食服务业、文教卫生业等部门，此时的产业是将商业、贸易业也纳入其中的更为广泛的概念。总之，产业的概念实际上要远远广于工业。

最早对产业做出系统性划分的组织是国际劳工局，20世纪20年代，国际劳工局最早对产业做了比较系统的划分，即把一个国家的所有产业分为初级生产部门、次级生产部门和服务部门。后来，许多国家在划分产业时都参照了国际劳工局的分类方法。这一划分是根据人类对物质生产资料进行利用的层级、深度以及人类对生产性行为的理解做出的，初级生产部门的生产性行为显然比较简洁和便捷，无须人类对生产资料做过多的人为加工就可以完成产品的产出和使用；次级生产部门的生产性行为要深入一步，需要人类对初级的生产资料做更深层次的加工，也即人类依赖机器和技术把初级生产资料加工成自己所设想的产品式样和使用模式。说明白一点，初级生产部门的

产品人为加工的痕迹少,主要体现了自然物料的天然形态和功能;次级生产部门的产品人为加工痕迹较重,主要体现了人类对自然物的改造功能和再创造性;服务部门提供了产品流通和消费所需要的环境与条件,它是生产性行为的延续和人类对生产活动拓宽理解之后的产物,即服务部门、服务活动,包括各种商业活动不是非生产性和非创造性的,依然应当是一种生产活动,是对产品推销活动的策划性生产以及对产品消费者身心恢复、成长和发展的生产性行为。这样一种线性纵向深入的划分法具有深刻的代表性,只是划分的类别过于笼统。

在中国,产业也被划分为三部类:第一产业为农业,包括农、林、牧、渔各业;第二产业为工业,包括采掘、制造、自来水、电力、蒸汽、热水、煤气和建筑各业;第三产业分为流通和服务两部分,共四个层次:①流通部门,包括交通运输、邮电通信、商业、饮食、物资供销和仓储等业;②生产和生活服务的部门,包括金融、保险、地质普查、房地产、公用事业、居民服务、旅游、咨询信息服务和各类技术服务等业;③提高科学文化水平和居民素质服务的部门,包括教育、文化、广播、电视、科学研究、卫生、体育和社会福利等业;④社会公共需要服务的部门,包括国家机关、党政机关、社会团体以及军队和警察等,这最后一点显然是行政管理、事业管理与产业管理交叉重叠的部分。这种分类法也借鉴了国际劳工局的分类宗旨,但中国对第三产业的具体分类包含了更为广泛的理解,根据其四个层次的表述实际上容易让人产生误解,或者说中国对第三产业的界定存在着一定的个性化。

根据上文的叙述,可以知道产业实际指生产性、工业性、经济性活动以及各类商贸(服务)活动,尽管与事业有交叉,但其主体应当是与公益性、公用性事业相对而言的概念。但若将公用事业、社会福利业、国家机关、党政机关、军队和警察全部归并为产业范畴无疑夸大了产业的涵盖面而否定了社会部类的多样性和并存性。产业属于广义的事业,但产业注重营利性是不争的事实,这让它与狭义的事业有着根本性的差异。

产业应当就是工业性、经济性、贸易性的集合概念,强调的是生产活动中的营利性和利益互换性,而淡化了社会的公益性特别是无偿的服务功能,当然,这里需要注意的是,是淡化,而非与公益性、服务性决绝。一切公用事业、民众公共的福利事业,部分的文化、教育、卫生、广播电视业,党政机关及军队

和警察等强调的是无偿的服务性,而必须回避经济性、贸易性和市场性,因为它们依靠纳税人的税赋而存在,所以必须为纳税人提供免费的服务,我国把它们划归为第三产业,是取了广义产业的概念,认为它们有偿性服务的买单人是政府而已。

上述第三产业中的服务部门应当需要从产业范畴去理解它们,即分管市场、经济、生产活动的各类服务部门而且是进行有偿服务的机构才应当属于此,如工商、税务、审计、运输、市场监管、通信等服务部门的有偿服务行为或根本上就是逐利的其他服务机构。另外,针对全社会包括一切产业机构提供无偿的、公共的服务行为的活动和机构应当属于事业范畴,它们与产业的关系仅是两大社会部类之间的相互作用和依存关系,不存在主体上属与类的关系,是平等对话而非包含和被包含关系,可以交叉,却不可能谁替代谁。

服务部门应当分成两类来探讨才比较科学,一是产业部类的服务部门,另一是事业部类的服务部门。

简而述之,本书认为将中国的产业划分为如下三类更为合理:第一产业是指通过人类劳动直接从自然界取得产品的部门,因此,农业和采掘业属于第一产业;第二产业是指对第一产业和本产业内部提供的产品(原料)进行加工的部门,工业和建筑业属于第二产业;第三产业是指对消费者和生产者提供有偿性、营利性中间服务的部门。产业指的就是营利性生产活动、贸易性商业活动的总称,它是与事业一词相对而言的概念,强调的是产业机构或产业单位通过自己的生产或劳动行为获取经济营利的一切表现和特征。

在 20 世纪 60 年代中期到 20 世纪 70 年代中后期,国家甚至禁止农民将自己生产的产品进入市场流通领域去交易,农业基本没有被"产业化";农村实行家庭联产承包责任制以后,农产品开始进入市场,局部地区出现农工商联合体即公司加农户的生产、供应和销售体系,政府开始支持、引导和推行农业产业化政策,农业也完全纳入"产业"范畴。计划经济时代的"工业"实际上指社会性单纯意义的"工业生产",即工厂的生产、商业部门的销售基本都是在国家政策范围内的统筹行为,市场化的自由生产和贸易行为极为少见,一切工业部门和商业部门的市场营利都必须经受国家的审查并被纳入国家分

配的总盘子接受统一的分配和使用，企业失去自由支配经营活动的空间和机会，这预示着高度计划经济时代的中国实际没有形成现代产业，"产业"的概念在那个时代基本用"行业"一词代替。行业一词强调社会同类企业、同类部门间的纵深发展，没有宽度上各部类、各企业的并行合作的寓意，体现不出行业与行业间社会化大生产的内涵，而行业与行业间社会化、合作化大生产的表现才是一国经济、一国市场最具代表性的所指，产业一词恰恰体现了这一层面的国家经济和国家市场。

第二节　产业管理的主体

根据前一节"产业的概念"可以知道，产业是围绕社会生产、市场经济、有偿服务而建立起来的一个经济学概念，其覆盖的范围应当包含多种社会行业横向经济性耦合关系，自然也包括各行业的纵向经济性发展关系，产业必须是构成了巨大的社会性生产和营销网络的一种经济活动，且许许多多的经济单位构成了这种网络节点，所以，产业管理显然会有一个无比庞大的管理主体即管理者体系。所谓产业，是指在社会分工的条件下，进行同类产品生产（或提供同类服务）的企业的集合体，这种同类生产主要是指产品的经济用途非常接近，同时，也指生产所使用的原材料基本相同或工艺技术在性质上的相同。不同行业的交错关系构成产业网络，每一根网线又构成了一条产业链，单个的产业链，如果体量足够大，就形成最微观的产业单位。在这里，可以从管理者的层级和社会属性上将产业管理的主体分为行政管理者、行业管理者和经营管理者三大类。

（1）产业的行政管理者。不管是什么样的产业管理，如粮食产业、棉花产业、钢铁产业、汽车产业、旅游产业、网络产业包括体育产业、艺术产业等等都应当属于国家产业政策的管辖对象，都应当成为国家产业经济发展的重要支柱和推动国民经济向前发展的主要力量。当然，在一国范围内，所有产业和企业的管理都应当是国家职权之分内事。当前我国产业政策鼓励发展的产业、产品和技术目录中就包含了农业、林业、水利、气象、煤炭、电力、核能、石油天然气勘探、铁路、公路、水运、航空运输、邮电通信、钢铁、有色金属、化工、石化、建材、医药、机械、电子信息、汽车、船舶、航空航天、轻工纺织、建筑、

城市基础设施及房地产、资源综合利用和环境保护、服务业等二十九大类,显然该发展什么、为何发展、怎么发展各类产业的问题,就应当由政府做出决策和给出政策。政府是一国最高的管理者,社会公共服务的管理、国际事务的参与和作为、市场经济的规划和引导、私有权的划分和确认等都离不开政府的决策,其中自然包含国家产业政策的制定和监督实施。通过法律规范、经济干预、政治指示、行政引导等手段对产业进行宏观性规划、监督和审查是产业行政管理的主要方式,国务院、部委、厅局等一系列的政府职能部门就是产业政策制定和贯彻落实的具体管理部门,它们对产业的管理必须遵循如下几个原则:①宏观性原则,仅仅是从政策上给予限定和指示,不过多包办操作层面上的事务;②公开性原则,政府的管理一定是面向公众开放的管理,政府的暗箱操作将严重削弱政府的公信力;③清廉性原则,政府对产业的管理向来比较敏感和脆弱,因为它是权和钱的直接对话,往往容易成为政府腐败和社会痼疾滋生的源头,所以政府在产业管理过程中必须时刻保持明明白白的清廉之举;④服务性原则,政府永远不要将自己置于权力本位地步,依附在为企业服务、为市场服务、为人民服务的核心理念之上的管理才会使一个政府权力系统真正永葆青春。反之对艺术产业的行政管理也属于艺术行政管理范畴。

(2) 产业的行业管理者。产业跟事业最核心的区别就在于,产业是对社会商品的经济性、市场性活动的总称,与无偿提供公益性服务的活动相去甚远,是属于产业经济学的研究范畴。产业经济学(Industry Economics)重点在于研究产业的组织形态,尤其对企业、产业、市场三者的组织形式及相互关系的研究最为关注,产业经济学介于微观经济学和宏观经济学之间,是一门应用性经济学科。按照传统的结构—行为—绩效框架,产业经济学的基本问题有:①市场或产业的市场结构是如何形成的;②市场结构如何影响企业的行为及企业的运营绩效;③企业行为反过来又如何影响市场结构。由此可见,产业必须立足于市场、企业之上才能形成,是市场上所有企业生产、贸易、流通、消费、发展行为的总和,市场是产业在空间上的主要积聚地,企业集群又是产业主要的构成主体。要贯彻落实国家产业政策、要准确监督和指导经营者的产业化运作还必须依赖一个重要的社会中间力量,即分布在社会上的各类行业组织和行业机构,它们可以由政府成立并拥有政府直接的授权,它

图 9-1 中国拍卖行业协会徽标

们也可以是民间自发成立的行业性公推的委员会、协会、公信力组织等。产业类的行业协会(见图9-1)主要是依据《国民经济行业分类》(GB/T 4754—2017)为准则选择和规范自身定位的行业协会,它们通常以生产、供应、销售同类产品(或提供同类劳务或服务)的工商企业为主组成,其本质上是一种生产者、经营者包含消费者的集合性组织。产业类的行业协会强调的是市场化运作过程中的行业规范、经济竞争、原料和产品分配的社会化管理,自愿组织、平等协商、契约式发展、经济性处罚是其四个重要的特征。产业类行业协会是一种自律性社会经济团体,自律性是它的主要运行机制和活动方式,以此开展行业内外协调、行业监督和自我约束。一般说来,产业类行业协会接受商务部、民政部和国资委的联合性业务指导和监督管理,它们在国民经济建设中已经成为不折不扣的、重要的社会经济团体力量。

(3)产业的经营管理者。产业的经营管理者主要指的就是市场上的各类企业单位和经营者,除了大型国有企业和国家投资的资源性开发、生产和使用企业之外,其余的企业单位和经营者一般意义上来说都是自愿出资、自我经营、自负盈亏的,为了在市场竞争中获得一席之地或者出人头地,企业经营者通常都会以市场为阵地、以资本和人才为依托、以经营法为保障、以营利为宗旨展开对生产、营销甚至消费的规划和管理。经营管理者的管理是产业管理中的一线管理、微观管理和企业性的自我管理,这种管理的成败基本依靠的就是企业主的管理经验、管理天分和管理理念,一个成功的企业家必须是一个自身素质全面发展的人,其社会处世、经济运行、公关合作以及管理方面的领悟力都应该要高于常人,否则很难在强手如林的市场上立足。就全球范围来看,企业的性质一般可以分为国有企业、合资企业、合作企业、民营企业等,不管是什么样的企业,企业法人的管理都是企业生死存亡的直接性决定力量。随着市场经济的自由化程度越来越高、政府力量在企业界越来越淡化、社会资本越来越分散,民营企业的阵营也变得越来越庞大,所以民营企业家的素质问题已经成为全球经济界、企业界越来越关注的问题。美国著名经

济学家熊彼特(Schumpeter)把企业家称为市场经济的"原动者",那么民营经济发展的"原动者"就应该是民营企业家。据统计,世界上1 000家破产倒闭的大企业中,有850家与企业家决策失误有关,美国研究企业倒闭问题的学者阿乐德·曼(Alerd Man)曾指出,从20世纪30年代到80年代,日本企业倒闭的原因归属管理者方面的占90%。尽管产业管理属于一种中观的经济管理,但企业自身微观管理的效果仍然决定了产业管理政策的实施和市场全局性管理的效果。所以,企业管理者对企业本身的管理虽然属于民间的草根管理,但却是能够颠覆、重整整个产业大厦的决定力量。

第三节　产业管理的对象

产业管理的对象即指产业管理管什么的问题。产业的行政管理者、产业的行业管理者、产业的经营管理者是从三个不同的层面、不同的角度对产业活动进行管理的,所以三者的管理对象也各具特色、不尽相同。

(1) 产业的行政管理对象。产业的行政管理,即以各级政府为代表作为管理者实施的管理活动。政府在产业管理活动中虽然不宜作为最直接的产业活动举办人和执行人,但也不是说政府对国家的产业活动就可以袖手旁观。事实上,政府对产业的管理来自高瞻远瞩的宏观规划和整体协调。换句话说,国家事业可以由政府直接创办和经营,但社会性产业只能由产业机构自我投资和经营,政府只能从整个国家的范畴对产业发展进行全局性的布置、指挥和把控,而不参与具体的产业活动。如此说来,政府的产业管理对象主要就是围绕市场而生发出来的一切与产业主体有关系的部门机构、社会组成和运行方式,这些部门机构、社会组成和运行方式虽然不全是产业性质的,但因为与产业的发展产生了某种深刻的联系,故皆是政府的关注对象。如法律制度、社会服务事业、城市规划等行业和部门未必全属于产业,但毫无疑问又与国家以及区域性产业的发展息息相关,所以政府的产业管理重心就应该是为产业发展营造一种宽泛、适度、纯净的社会环境。

国家产业经济、市场运营的游戏规则只能由政府制定,并且是依据国家的宏观大局而制定,当然区域性制度可以依据地区性特征和生态环境而由地方政府制定规划,但却是在全国性、法律性制度范围内的调整,不是另

立炉灶式地构成国家无力监管的地方性死角。从全国范围来看,应当由中央政府带领和指导地方各级政府制定经济规则、限定市场准入门槛、确定生产原料和产品的配给制度,通过对全国范围内各地方资产规模、业务量等指标的订立,政府还可以给出政策鼓励经济集团、市场竞争者以联盟、合并、兼并的方式对现有经济实体进行重组,从而使国家的经济模式、产业结构、市场规模趋向不断的优化并保持活力。这类管理对象可以称为法规性行政管理对象。

在法规的威力覆盖下,一切的产业性行业协会、产业性单位、产业性活动都应当是政府需要监督和纠偏的对象,当然政府的监督管理可以委托社会监督检查体系去落实,绝不应当是政府最高长官和公信力的意志性泛滥,而是依法监管。对产业性行业协会、产业性单位和产业性活动进行监管的目的是要保证市场的公平、公正和合理化发展,从而肃清经济活动中的恶意竞争、非法垄断和暗箱操作,因为经济活动中的种种恶劣表现不仅仅是一种产业行为,它们最终将以不可抵挡的威力弱化社会公德、降低社会素质、扰乱社会风气。产业性行业协会、产业性单位、产业性活动属于组织性行政管理对象。

从一国范围来看,地区和地区之间的发展不平衡,政府究竟利用什么来对地区之间的产业进行调整和平衡规划是值得政府不断思索的问题。如我国东部地区的产业表现已出现供过于求和部分现有产品的老化,人民的购买力旺盛、社会化大生产发达、产品的更新换代速度快,这一切导致东部地区越来越繁荣,而西部地区相对越来越落后。从战略上、理论上来看,政府的这种地区性调整功能义不容辞。政府需要拨款资助西部、需要给出优惠条件来发展西部、需要调整政策来帮助西部,而启动西部地区的基础建设,如从交通、住房、城乡建设、生活设施、教育环境等方面来吸引和带动东部地区的人才和资金进入西部是重中之重,基础设施跟不上,再好的软环境也是白搭,所以,西部地区的基础设施建设仍应当是一段时间内的主要任务。对投资资金的合理调配、政策性倾斜构成资金性行政管理对象。

法规、组织、资金算是政府产业管理中最为主要的管理对象,除此之外,政府的特殊地位可以为产业机构提供多种多样其他的社会资源,这些资源中尤以社会关系的获取和协调最为珍贵,这就是政府产业管理的第四大管理对象:社会关系,可以称之为关系性行政管理对象。如国际市场的开辟对于中

国的产业经济来说弥足珍贵,这些国际市场往往要依靠政府的外交和公关才能得到开拓和维持,否则产业性机构的运营成本就显得过高而令经济集团失去开辟国际市场的积极性。据国家商务部 2021 年 1 月提供的数据显示,2020 年中国与"一带一路"沿线国家货物贸易额达到 1.35 万亿美元,同比增长 0.7%,占我国总体外贸的比重达到 29.1%;中欧班列的贸易大通道作用突显,全年开行超过 1.2 万列,同比上升 50%;全年对沿线国家非金融类直接投资 177.9 亿美元,增长 18.3%;2020 年中国在沿线国家承包工程完成营业额 911.2 亿美元。中国政府主推的"一带一路"倡议所带来的红利将进一步显现。

(2) 产业的行业管理对象。产业的行业性管理者主要由各种各样的行业协会、行业组织构成,这些政府或民间创办的行业性协会作为社会最为重要的中间层次的管理者,是政府管理的重要补充和国家政策贯彻落实的监督者、执行者。行业协会有全国性的和地方性的,其中地方性的占主要地位。无论是全国性的还是地方性的行业协会,它们都应当是行业在民间的最高组织和专业性指导机构。行业协会的管理对象相对而言要比政府的行政管理具体得多、细致得多,但总的来说,行业规章制度和游戏规则的制定、行业的整体发展形势的考察和分析、行业信息的调研和整合、行业内企业的教育培训工作、行业内企业竞争的协调合作、行业内资源配置的协商和调整等等都应当属于行业协会的管理对象。

行业协会作为沟通政府、企业和市场的桥梁与纽带,对政府政策的制定、研究和解读及监督实施充分体现了行业协会对国家政策的参与性、建议性管理,而行规、行业章程的制定往往依据国家政策而完成,不能超越国家政策的范围而过多地自由发挥,这一点类似于政府行政管理中的法规性行政管理对象,可以称其为规章性行业管理对象。尽管可以制定规章制度,但行业协会依然是不带政府职权性质的民间非营利性自律组织,所以,随着全球"第三部门"的兴起和中国行政体制改革的深入,中国的行业协会也开始了一场去政府化、去行政化、非营利化的"独立运动"。2002 年开始,上海率先进行改革:政府职能部门与行业协会分开,现职的国家机关工作人员不得兼任行业协会的会长、秘书长等领导职务,已兼任的要辞去职务——这个改革迅速在全国各地展开,从中央到地方,从发达地区到欠发达地区,许多行业协会都进行了

"去公权化""去行政化"的改革。与政府法律惩罚体系相对应而言,行业协会自有一套独立于政府法律惩罚体系之外的非法律性惩罚体系,它们包括批评教育、行业训诫、行业曝光、开除会籍、集体抵制、终身禁入、罚金等等,从而对行业内的生产、宣传、营销、消费等行为进行着社会化的非法律性管理。毫无疑问,对行业内资源分配、规模生产、企业运营、市场竞争等行为的监督和指导活动可以称为活动性行业管理对象。而企业作为行业实体是产业的重要主体,它们时刻都处在行业协会的监管之下,具体到企业层面来看,行业协会对企业具体的管理职责可以体现在如下几个方面:①对本行业新办工业企业申报进行前期调研,作为工商管理部门审批的重要依据;②参与本行业内企业生产经营及产品各类标准的制定工作;③保护行业平等竞争,维护绝大多数企业的利益,杜绝企业间的不正当竞争;④按照本行业的实际要求,加强行业统计工作,包括企业的数量、企业的规模、企业的产量、产品的销售量、产品的市场分布状况、产品的消费反馈等的统计;⑤组织国内、国际的行业技术协作和技术交流,推动行业内的高新技术、名牌产品的发展。

(3)产业的经营管理对象。产业的经营管理又可以称为产业的企业管理,因为产业的主体结构主要是市场运营主体,即企业。企业是一国的经济实体和市场构成主体,也是一国消费产品和经济利益主要的生产者,所以企业的发展情形和运营状况直接决定了一个国家的经济命脉。企业的运营和发展就是产业经营管理的重要主体部分,只是企业的运营和发展是单数意义上的经营管理,产业的经营管理不过是复数意义上的经营管理。企业管理究竟包含哪些管理对象呢?这里首先必须了解一下企业的含义,通常所说的企业是指从事生产、流通或服务等活动,为满足社会需要进行自主经营、自负盈亏、承担风险、实行独立核算、具有法人资格的基本经济单位。一般说来,企业可分为工业企业、商业企业、农业企业、科技企业、文化企业等,人们通常提到的企业往往包含这些企业类型。其中,文化企业、艺术企业与一般企业没有本质上的区别,都是将生产、流通或者营销、消费的对象当成商品来对待,消费者必须依据市场价格支付金钱或者其他一般等价物才能获得商品。一个企业应具备以下一些基本的要素:拥有一定数量、一定技术水平的生产设备和资金;具有开展一定生产规模和经营活动的场所(见图9-2);具有一定技能、一定数量的生产者和经营管理者;从事社会商品的生产、流通等经济活

动；进行自主经营，独立核算，并具有法人地位；生产经营活动的目的是获取商业利润。综上所述，企业对自身的经营性管理必然会涉及生产设备、厂房等固定资产或类固定资产，可以称之为企业固定物的经营管理对象；资金和产品必然也是企业管理的重头戏，我们可以将资金和产品称为企业流动物的经营管理对象；人才和技术是企业特别是艺术企业的生存保障，笔者将人才和技术

图 9-2　位于伦敦国王十字区的 4 Pancras Square 大楼是全球最著名的音乐企业环球唱片公司总部所在地

称为企业技能性的经营管理对象；而对于企业的品牌经营、产品的广告宣传和企业无形资产的评估和应用，可以称之为企业名声性的经营管理对象。

第四节　产业管理的范围

产业管理的范围是一个异常复杂的问题，如果将产业限定在市场经济的范围内进行讨论应该不会遭到质疑，但非要将产业限定在市场化、经济化的范围内却不可越雷池半步就可能不尽如人意。因为今天的产业已经渗透到各行各业，产业的阵营在社会生活中正以倍数的关系全面发展，这是一种横向上的快速扩张，即任何事物都可以向商品化、买卖化和消费化转型；而产业的深度也在快速增加，初步的加工、简单的营利、小范围的销售已经越来越不合时宜，原料的深加工、集团化的企业性扩展、多元商品的联合生产和捆绑销售、无形资产的商业性包装和版权式推广、体验式消费的鼓吹和产供销三方互动经济模式的探讨，都在让产业快速深度发展。在今天，伴随"产业"一词使用的频率越来越高，"产业化"一词正像一股巨大的潜流，一旦跃出水面，必将掀起风起云涌的浩瀚之势。

"产业化"的概念是从"产业"的概念发展而来的,它的中心落实在"化"字上,强调的是产业作为一种事物概念、行事方式、经济范畴、商品属性而不断渗透和影响到其他社会方面的表现。这里的"化"实指一种"化生"的意思:

化生;化生之物。《礼记·乐记》:"和,故百物皆化。"郑玄注:"化尤生也。"又:"鼓之以雷霆,奋之以风雨,动之以四时,暖之以日月,而百化兴焉。"①

化:后缀,加在名词或形容词之后构成动词,表示转变成某种性质或状态,如绿化、美化、恶化、电气化、机械化、水利化②。

毫无疑问,这里的"化"就是要将某一事物融汇、化解到别的事物中去的动作和过程,即要使某一概念和认识成为社会公认的通行法则,成为社会贯通畅流的血液。"产业化"即是指要使具有同一属性的企业或组织集合成社会公认的经济集合体,以最终完成从量的集合到质的激变,让这种企业或组织集合体的运营范式成为经济标准,并对国民经济产生规模化、深层次的影响。

如以文化产业化为例,其基本内涵是:以文化市场为导向,以经济效益为中心,依靠龙头带动和科技进步,对文化和文化商品经济实行区域化布局、专业化生产、一体化经营、社会化服务和企业化管理,形成贸工文一体化、产加销一条龙的文化经济的经营方式和产业组织形式。文化产业的基本思路:确定主导产业,实行区域布局,依靠龙头带动,发展规模经营,实行市场牵龙头,龙头带动基地,基地联动文化企业的产业组织形式。文化产业化的基本类型主要有:市场连接型、龙头企业带动型、教科文结合型、专业协会带动型。文化产业化的基本特征:①面向国内外文化大市场;②立足本地文化资源优势;③依靠科技的进步,形成文化商品的规模经营;④实行文化产品专业化分工,如艺术、体育、旅游、培训、网络、电子信息等产品的专业化分工和运作;⑤贸工文、产供销密切配合;⑥充分发挥"龙头"文化企业开拓市场、引导文化资源深化加工、配套文化服务功能的作用。文化产业化的实现方式和目的:①使文化工作者真正得利,这是实行文化产业化经营的核心。②实行产加销一体化,目的是使文化资源的拥有者和文化商品的创造者不仅获得生产环节的效益,而且能分享加工、流通环节的利润,从而使文化工作者富裕起

① 辞海编辑委员会.辞海[Z].上海:上海辞书出版社,2002:697.
② 中国社会科学院语言研究所词典编辑室.现代汉语小词典[Z].北京:商务印书馆,1980:226.

来,这是推进文化产业经营的宗旨。③使文化产品产出率和文化产品转化为商品(见图9-3)的转化率得到最大限度的提高,这是实行文化产业化经营的目的。④文化科技的贡献率有较大幅度的提高,这是实行文化产业

图 9-3　依据清代皇帝的朝冠和朝服设计的茶具

化经营的关键。⑤文化产品生产与市场流通有效地结合起来,这是实行文化产业化链条的首要环节。⑥以"龙头"企业来联系庞大的文化消费者、各类文化市场为引导,带动、辐射文化产业化的发展,这是实现文化产业化的中枢。⑦有一批主导型文化产品、一批文化"龙头企业"、一批文化服务组织、一批文化产业基地,这是推进文化产业化的保障。

产业化越来越成为推动社会向前发展的重要力量。民族的文化遗产、城市的形象标志、传统的艺术技能、经典的文化成果、著名的公众人物、社会的重大事件、自然的山水风光在今天无一不能成为商品而参与到流通领域,甚至政治事件、社会时事、明星绯闻、网络快讯等等都可能成为最为畅销的商品。著名歌星华晨宇和张碧晨未婚先生女绝对是 2021 年初最大的"瓜",吃瓜群众在全媒体时代以消费公众人物的生活为"乐"、为常态,当然这也对公众人物提出了更高的要求,稍有不慎就会付出极大的代价。产业的概念在今天对于人民大众来说已经犹如一日三餐一样稀松平常,而对产业及商品化的坦然接受也令大众对还有什么东西不能被打上条形码感觉困惑。既然如此,产业管理的范围又怎么可能仅仅局限于经济领域而不会涉及生活的其他方面呢?事实上,行政管理、教育管理、卫生医疗管理甚至军事管理、劳动保障管理等等都包含了产业管理的影子,也就是说产业化几乎渗透到了社会生活的方方面面。

今天,产业管理的范围毫无疑问已经突破了经济的束缚进入了社会各个部类,政治、教育、军事、外交、文化皆可以成为产业的对象而促进经济全面发展,但问题的关键就是在一切都可以成为商品的情况下,如何保证社会弱势群体、社会底层人民、社会普通大众的既得利益和权利均衡。这就是本书首

先提倡政府行政管理、公共事业管理,然后才探讨产业管理的原因所在。当然,这里需要申明的是,产业管理对事业管理、行政管理的渗透如果说成是产业管理的强势发展毋宁说行政管理、事业管理、产业管理是相互交叉、部分重叠的关系模式,三者的主体部分虽有差别,但三者之间却没有必然不可逾越的分水岭,分别谈论三者不是因为三者截然不同,而是为了将问题谈深、谈透、谈清楚。不管怎么说,产业理念作为一种经营性、商业性意识已经蔓延在了社会生活的各个角落,有些产业丰富了人们的经济生活,开辟了人类创造新生活的勇气和财源;有些产业却败坏了社会的道德、削弱了人们评判是非的能力、颠覆了人类曾经高尚的价值观,产业真是一个让人欢喜让人忧的双刃剑。"君子爱财,取之有道"今天不但没有过时,相反对今人的启发和警示功能显得尤为重要。

第十章　关于艺术的产业化

第一节　艺术可以走产业道路吗

　　第九章的第四节论述了产业管理的范围已经渗透到了社会生活的方方面面，这是社会产业化的结果。产业化的急剧膨胀也使艺术在不知不觉中卷入了产业领域，从而成为产业界的新宠。当有人发问艺术可以走产业化道路吗，现实的世界已经给了明确的答案，艺术品不再遮遮隐隐地羞于谈钱，它明确了自己的身份，而且开始向大家叫板：艺术品就是商品，艺术品是有价的。

　　将艺术品当成商品进行买卖的交易行为是艺术产业化的雏形与基础，这种雏形与基础并非今日才开始，早在人类历史发展的过去已被人们所熟知。如17世纪的荷兰就已经将艺术品当成商品而进行大面积的交易了，彼时的艺术家既是商品的生产者，也是商品的经营者，艺术家的画室也就是产品的"制造车间"，创作的作品当时是由艺术家自己直接进行销售的，类似于今天的直销模式。到了18世纪，艺术品交易的规模逐渐扩大，出现了区别于艺术生产而专门从事销售活动的画店，当时的画店主要以代销的形式维系着画家和消费者之间的贸易关系，这样一种商业中介的出现预示着艺术品商业必将成为一个社会部类而独立和繁荣起来，当时的画店类似于今日的商铺。在18世纪，画店的老板实际上充当了准经纪人的角色，艺术家创作的作品送到画店代销，画店和艺术家之间是一种利益共同体，即两者依据作品售出的利润以及预先谈好的分成比例进行利润分成，当然，有时画店也按低价收购艺术家的作品，艺术家得到一笔钱后将失去对艺术品的所有权和营利权，画店随后在市场上卖多少都与艺术家无关。进入19世纪之后，随着西方进入现代工业社会，艺术市场的结构发生了很大变化，集展览、收藏、销售于一体的画

图 10-1 俄罗斯特列季亚科夫画廊就是创立于 19 世纪的著名画廊

廊(见图 10-1)取代了传统的画店,艺术市场的经营范围也由比较单一的绘画扩展到工艺美术品以及一切造型艺术品。此时随着全球运输业的逐渐发达和兴盛,艺术品的跨国贸易也开始大量涌现,如 19 世纪的 30 至 60 年代,中国广州就是名扬海外的油画出口港且外销画鼎盛一时,当时的外销油画通过广州及通商口岸的画店主要销售到中国香港地区以及东南亚各国,也有不少油画漂洋过海销往欧美,与此同时,由于外销油画带有中国画的绘画特点,在国内市场上很受欢迎,在国外市场上也由于带有视觉上的新奇感而颇受青睐。

今天的艺术品市场(主要是绘画、工艺美术品、雕塑等造型类艺术市场)及更为庞杂的艺术市场(除了造型艺术市场,还包含影视市场、音乐市场、文学市场、舞台表演市场等)飞速发展,这导致艺术产业已经成为不折不扣的热门产业并开始参与国民经济的建设。瑞银集团和巴塞尔艺术展 2019 年年初发布了第三版《巴塞尔艺术展与瑞银集团环球艺术市场报告》,该报告从宏观角度全面分析了 2018 年全球艺术品市场:2018 年,总销售额达到 674 亿美元,较 2017 年增长 6%,高端市场进一步整合,这使得该市场销售额创下 10 年来第二高,在 2008 年至 2018 年的十年间,销售额增长了 9%。从销售额来看,美国再次成为全球最大艺术品市场,市场占有率达 44%。美国市场销售额达到 299 亿美元,为迄今为止的最高纪录。世界最大的艺术品拍卖行苏富比拍卖行(见图 10-2)2020 年累计销售额达到 45 亿美元,如果不是疫情影响,这一成绩会更加优秀。

电影业的繁荣同样令人刮目相看,2020 年,中国电影市场总票房与 2019 年相比,下跌了 68%,总票房成绩倒退整整 7 年,但也达到 204.17 亿元人民币,超过美国 2020 年 147.43 亿元人民币的总票房,一跃成为总票房世界第一的国家。索尼国际电影发行公司主席马克·扎克说:"这是一个绝妙的市

场,到处都是电影爱好者。"① 2020年世界电影市场是近 20 年来最不景气的一年,但全球票房总量也达到 124 亿美元,要知道这一数据在 2019 年是 425 亿美元。突如其来的疫情影响了电影市场,其中美国是最大的受害者。但是疫情过后呢?会不会出现剧烈反弹,值得期待。

事实上,艺术产业已经成为不可抗拒的新兴产业,开始不断改变人们的生活状态和价值观,娱乐消费、生活审美、休闲经济、明星效应、艺术流量等等一大堆与艺术紧密相连或有关系的概念正在大张旗鼓地侵占着我们的词汇库和改变着我们的观念。

图 10-2 苏富比拍卖行纽约总部大门

产业化推动了艺术的发展是毋庸置疑的。产业化之路为艺术走向人民、深入人心开辟了一条多方共赢的道路,毕竟艺术不应该成为只是锁在深闺、仅供伊人独赏的孤花幽香。艺术以什么样的方式深入民众曾经令人们无比困惑,意志推广、政治摊派、自由选择要么改变艺术的精神内核成为政治的鼓吹手甚至帮凶,要么自生自灭以至默默无闻、无人问津。今天,在商业包装、金钱交易中,艺术是否可以突围成功、修成正果,成为人类举杯共赏的美味佳酿,大家可以抱着宽容的心去认真体认和感受一回。别说流行艺术、通俗艺术,就是高雅艺术、精英艺术这些年也讲究运用商业的冲击力去唤醒人们的眼睛和心灵,全新塑造人们的精神内核和欣赏能力。2018 年,爱尔兰国家广播交响乐团 2018 新年音乐会(见图 10-3)、2018 "歌剧之夜"江苏新年音乐会、2018 电影金曲视听新年音乐会、"维也纳之声"新年音乐会、奥地利施特劳斯家族爱乐乐团新年音乐会、2018

① 看电影成中国人习惯[N].新快报,2009-06-09(A32).

图 10-3　爱尔兰国家广播交响乐团 2018 新年音乐会商业海报

（第 23 届）江苏新年音乐会等全面开花，票房一路走高，观众连连爆棚，从而将高雅艺术打造南京新气象的活动推到高潮，其实何止是南京，高雅艺术市场化的做法和尝试一时间俨然成为全国文化消费的新风尚。政府一方面鼓励这些高雅艺术积极探索和开拓商演，另一方面也实行票价补贴制，引导广大市民关注经典艺术、高雅艺术。

艺术的产业化尝试虽然取得种种硕果，但我们禁不住还得冷静地问一句：艺术可以走产业化道路吗？著名艺术策展人高名潞的一番话值得深思：

21 世纪的中国面临着西方一个多世纪前的问题，即艺术的资本化、产业化和产品化。它给中国当代艺术带来诸多弊端——价值观上的资本化，美学上的平面化、时尚化、媚俗化，运作上的江湖化，而且危害甚深，凡是有责任感的人都在为此担忧。

中国当代艺术仍然处于为市场批量生产的高峰期之中，正是这种前所未有的批量化生产造成了中国当代艺术空前的空洞、矫饰和媚俗。光头、龇牙咧嘴的大脸、粉红翠绿的性感颜色、艳丽的花朵、男不男女不女的形象（甚至用在毛泽东形象上），是以"大脸"统称的恶俗时尚的形式特点，它把旧时文人的、毛时代的和西方后现代的所有最低俗的东西尽量拼凑到绘画、雕塑和摄影中。从中我们可以看到中国人在挪用低级趣味方面的天分。

在艺术产业的辉光下，虚张声势和假、大、空的外观效果替代了真正的观念和美学内涵。甚至某些早期意念至上的艺术家，也转向制作巨型的、骇人听闻的装置。八十年代前卫都爱用黑，白，灰。那时候主要的艺术家都很少用鲜艳的颜色，但现在，大部分画家都用好莱坞式的缤纷，视觉效果要符合观者、收藏家和画廊的口味①。

① 高名潞.艺术产业的泡沫大师和皇帝新衣[EB/OL].[2018-10-3]. http://news.sina.com.cn/c/cul/2008-09-05/132816239372.shtml.

艺术产业化的过程或者结果必然会让众多艺术商、艺术家陷入文化迷失、艺术媚俗的深渊，艺术在今天的社会中已经丧失了其独立的生存领地，其高扬的精神统治地位和观念批判的反思能力被无情的金钱打得粉碎。艺术产业该如何立身处命、该何去何从？艺术产业道路的选择是对是错？艺术作为一个特殊的精神事业，产业化和独立性究竟谁代表了生命的尊严、谁又代表了生存的无奈？艺术，能产业化吗？种种的问题今天就想给出一个所谓的权威答案，不但是不可能的事，而且没有这个必要。艺术的产业化是时代进程中的自然选择，似乎无法抵挡。我们对艺术产业进行的管理，不过是要削减人性的原罪，尽量多地发挥自然规律的作用而已。

第二节 为什么要让艺术产业化

尽管艺术在人们的记忆中似乎与金钱总有羞羞答答、扭扭捏捏甚至讳莫如深的关系，但在商业时代、消费时代，艺术毕竟是胳膊扭不过大腿，开始了自己脱胎换骨的另一种转变，即公开化、普乐化、娱乐化、商业化的艺术开始占据艺术发展的中心舞台，由消费和对应性生产的关系开始旁若无人地在艺术史上唱响主旋律。艺术消费、艺术生产不再是局限在个别私人作坊中的商品性试验，而是成为一股产业化的社会潮流冲击着世人的文化观、生活观和艺术观。同时，艺术的产业化是促进一种更加开放、平等、公正状态的人类世界成形的必然过程，理由如下：

1. 促进艺术的平民化与大众化

艺术产业作为艺术经营性的商业形态，它把艺术生产、艺术流通、艺术消费紧紧联系在了一起，将艺术家和人民大众真正等量齐观地放到一个平面上进行互审和对话，这样一种景象在历史上的任何一个阶段都不曾出现过。艺术被剥离的不仅仅是堂皇且耀眼的圣光，也有因生活实践的营养不良所造成的病态和孱弱。什么叫艺术融入社会、融入人民、融入生活？这不是说艺术和艺术家居于主导地位，以强势者的姿态征服世界、同化世界，而应当是艺术和人民大众的互动式发展、平衡性互述，人民大众有权依据生活的真实经验和客观体验赞扬感动自己的艺术，否定空洞无物的艺术。如果说艺术必须平民化、大众化显得有些欠考虑，但剥夺平民和大众的艺术参与权和判定权必

图 10-4 杜尚的作品《泉》实际上是一个男用小便器

然使艺术早亡,艺术本来就应当是供大众开心、反思或者消闲的东西,这似乎在杜尚(Duchamp)的《泉》(见图10-4)中已略有蕴含,但事实证明,艺术的产业化更容易做到这一点。

2. 发扬和拓展了艺术的使命

艺术的使命是多种多样的,知识教育、传播文化、宣扬政治、凝聚人心、丰富生活等等都是艺术与生俱来的重要使命,随着艺术产业的繁荣发达,这些传统使命并没有因人们的担心而丧失,甚至迎来了更加活跃的春天。同时,现代传媒、网络科技、信息通讯的高速发展使传统和新生艺术的传播与对生活的影响①越来越快,也使艺术在最短的时间内就成为大多数民众生活的重要组成部分。其中,最为突出的就是艺术对大众经济生活的影响越来越引人注目,有人这么夸张地形容过北京周末的早晨:每个周日的早晨,北京有两处地方人头攒动,一处是在北京天安门前举头观看五星红旗,另一处是在北京潘家园(见图10-5)低头寻宝。潘家园旧货市场被誉为全国种类最全的收藏品市场、全国

图 10-5 北京潘家园旧货市场的招牌

① 艺术在今天对人们的影响已经不再局限于精神层面那么简单,它已经由精神层面逐渐生理化、物质化为生活理念、生活形态全方位的影响。如艺术日用生活品的装饰功能、艺术休闲娱乐的消费功能、艺术收藏的保值增值功能等等都预示着艺术对人类的影响更加全面和更加深刻,所以使用"生活影响"代替传统的"精神影响"更符合当下的情况。

最大的民间工艺品集散地,在欧洲旅游地图上早在1995年就标上了北京的这个旧货市场的位置①。毫无疑问,艺术产业对一国经济的影响会越来越彰显不可替代的作用。

3. 促进艺术品价值的真实回归

艺术品作为一种精神产品,其价值的判断带有很大的主观性和臆测性,虽然有艺术批评家的佐证,但艺术批评家之间有时喋喋不休、难以一统的争吵让人更加迷惑。审美个性化的巨大差异、判断标准的不统一、评价体系的多样化往往会导致某些艺术品遭遇不公正待遇,或市场价值远远低于真实价值,或市场价值明显高于真实价值,这都有违市场平等交易的要求却又不可避免。过多地细化艺术的评判标准虽然能精细地解决问题,但却妨碍了人们的直观把握,否定了人们对艺术的真实感受。艺术本就是主观性很强的个人体验,大胆一点说,艺术说不定根本就不需要数字的确证、公式的假设和所谓的限定标准。产业毫无疑问简化了艺术品的评判标准,这未必全部一无是处,起码将艺术价值的评判标准分一部分到艺术消费者手中能够保证对艺术主观性、情感性的尊重和换位思考,艺术消费者以自我的感知参与到艺术品价值的评判中说不定能使艺术品价值回归它的真实状态。

4. 还复艺术家应得的经济地位

真正的艺术大师,穷困潦倒者不在少数,他们在世时过着清贫而郁郁寡欢的生活,去世后他们的作品却价值大涨,这种情况也比比皆是。这不仅仅是历史的错误,更是艺术的悲哀。这种现象发生的原因极其复杂,但不健全的艺术流通体系和版权保护机制却是极为重要的原因之一,随着艺术市场的全面深化,随着艺术产业的持续发展,艺术家不再是足不出户的孤傲者,而是成为艺术商品化过程中的弄潮儿并获得了民众的掌声、肯定和经济上的赞助。在还复艺术家应得的经济地位的过程中,艺术商无疑扮演了至关重要的角色,而艺术家的市场介入身份毕竟保护了自己的版权、赢得了自己应得的市场利益和社会号召力,艺术商人经济垄断地位的被打破体现了艺术家和艺术消费者彼此信任和坦诚相对的阶段性胜利。如美国流行乐天后麦当娜(Madonna)(见图10-6)一场个人演唱会的报酬是500万美元,同

① 刘志达,陈正亮.魅力无限"潘家园"[N].光明日报,2004-02-16(B2).

图 10-6　美国天后级流行歌星麦当娜的舞台表演照

图 10-7　美国天王巨星迈克尔·杰克逊边舞边唱

样是天王级的美国巨星迈克尔·杰克逊（Michael Jackson）①（见图 10-7）开个唱的出场价比 500 万美元还要高，如果要请杰克逊录制一段 VCR，总价要花 50 万美元以上②。

5. 推进艺术学理论的研究

作为艺术学理论的实践基础，艺术产业活动无疑为艺术理论的研究提供了许多宝贵的一手资料，艺术商业中介、艺术生产企业、艺术调研机构、艺术消费行为等等越来越引起学术界的关注。艺术产业理论是艺术经济学、艺术管理学的有机组成部分，这是一门新兴交叉学科，其系统理论仍需作深入的研究和探索。

① 迈克尔·杰克逊(1958.8.29—2009.6.25)被誉为流行音乐之王(The King of Pop)，是继猫王之后西方流行乐坛最具影响力的音乐家，其成就已超越猫王，是出色的音乐全才，在作词、作曲、场景制作、编曲、演唱、舞蹈、乐器演奏方面都有着卓越的成就。迈克尔·杰克逊与猫王、披头士两组歌手并列为流行乐史上最伟大的不朽象征，他开创了现代 MV，把流行音乐推向了巅峰，融合了黑人节奏蓝调与白人摇滚的独特的 MJ 乐风，时而高亢愤疾、时而柔美灵动的声音，空前绝后的高水准音乐录影，规模宏大的演唱会无不在世界各地引起极大轰动。他拥有世界销量第一的专辑 *Thriller*，销量达 1.04 亿(2006 年吉尼斯世界纪录认证数据)，据 2006 年底统计，其正版专辑全球销量已超过 7.5 亿，被载入"吉尼斯世界纪录大全"。他是音乐史上第一位在美国以外卖出上亿张唱片的艺术家，他魔幻般的舞步更是让无数的明星效仿。2006 年，吉尼斯世界纪录为他颁发了一个最新认证：世界历史上最成功的艺术家。他一个人支持了世界上 39 个慈善救助基金会，保持着 2006 年的吉尼斯世界个人慈善纪录，是全世界以个人名义捐助慈善事业最多的人。2009 年 6 月 25 日，他因心脏病突发而逝世，年仅 50 岁。

② 杰克逊贵过麦当娜，个唱出场费超过 500 万美元[DB/OL].[2021-7-2]. http://ent.ifeng.com/music/occident/200903/0331_1841_1085220.shtml.

6. 更大范围地保护与传播艺术

作为直接掌握和经营艺术品的从业者,艺术产业组织理所当然应该是重要的艺术保护者、推广者之一,哪怕艺术产业的发展对艺术文化生态造成的破坏不可避免,但在促进艺术的流通和传播方面,艺术产业组织的巨大作用却又是其他艺术行业机构所不具备的。辩证地来看问题,我们只能通过各种各样的管理削弱艺术产业对艺术文化生态的破坏作用,增强它对艺术发展的促进作用。艺术产业组织对艺术品的保护主要通过经营的方式展开,如民间博物馆、私人美术馆、艺术收藏家对艺术品的购藏,如艺术商人或收藏家把自己收集购买的藏品转租给国家或地方博物馆进行保护和展出,如通过经营活动为艺术品寻找合适的收藏者和保护者等。又如通过产业的方式复制和出售珍贵、稀缺的艺术遗产不仅可以让更多人观赏到艺术遗产,也可以保留下传统的艺术技艺,延续人类传统的技术记忆,保护与传播艺术不仅仅是国家文化部门的职责,也可以通过产业的方式实现这一宏伟目标。

7. 帮助艺术批评进行反思

艺术产业不仅仅是买卖艺术品和依靠艺术品赚钱的行业,它无疑还能反过来促进艺术的创作、推动艺术批评进行自我反思、影响甚至改变艺术史的进步历程。事实上,市场贸易和经济营利如今已经成为引导艺术家进行创作、艺术批评家重审艺术的重要力量之一,在由"文化搭台经济唱戏"向"经济搭台文化唱戏"转型的过程中,文化艺术的繁荣、发展和大众审美观的创新和进化恰恰是在经济强盛的基础之上慢慢实现的。拍卖台、画廊、博览会、展销会上的天价奇迹、交易神话必然像一块磁铁一样吸引着艺术家的心灵和目光以及创作的动机。这不是一件令人完全放心的转变,但也未必就是艺术末日的到来,在审美唯上的时代,艺术的创作有审美上的标准,在商业流淌的时代,艺术的创作有消费上的标准,究竟哪一个标准更高明、更准确没有争论的必要,艺术消费者自然会有自己的依据和信仰,这种依据和信仰有时可以被艺术批评家预先假设甚至控制,有时却根本无力进行人为的干预。市场和消费者在今天已经成为艺术产业直接的推动者和最终的审判者,艺术家必然会迎合这样的潮流,艺术也会因此遭遇一次全新的历史转变,这不能不推动艺术批评家转变思路、接受事实、反省过去、观照未来,否则就不可避免会陷入自言自语、自说自话的状态。艺术批评家的本质不过是变着法子替人民发声

而已，真正的批评家绝不该忘记这一点。

综上所述，艺术的产业化是历史发展以及现实状态的必然选择，这是一次尝试性的、具有潜力的历史抉择，但必须做好认真管理、策划和防范工作，以免出现快速产业化之后的失控和破坏。对艺术的产业化进行调控管理同样是时代的要求，时代要求艺术经营上不但要发生跨越式变革，同时，也要求整个社会转变艺术观念，把艺术的创造和判定交予人民之手。在市场经济的经营法则中，一切商品必须要以营利为目的才能博得市场的青睐，在商业味很浓的娱乐性文化产品甚至艺术品上，即使有些非常传统的民间艺术（见图10-8）仍然在使用传统的文化身份，但它的内容和理念也可能已经与传统文化产生区别，也就是说，现代社会文化发展过程中的娱乐性效应，使得全球文化领域的每个传统艺术形式都在寻求现代意义上的转变。

图10-8　民间的京剧变脸加吐火表演如今依然受市场欢迎

如果从艺术本体的表现方法和创作技巧方面进行分析，娱乐性艺术是以简化、无序、自由、直观性著称，与专业性或严肃性艺术创作所要求的严谨和规范有很大差异，但在现实生活中，这种简单、自由化的风格却推动艺术更加大众化、普适化和休闲化，这对于艺术创作的传播和普及功不可没。其实，不管艺术是多么个性化、个人化的情感表现，艺术品一旦创作成功，没有几个艺术家不希望自己的创作能够广泛流传、能赢得广泛的认可和共鸣，这就是艺术应该是大众的内生逻辑。同时，娱乐艺术的民众性、自由性、抒情性与热情性是凝聚人们消费注意力的最大法宝，是缓解艰难的社会现实和人生追求给人类造成身心困惑的最有力的武器，也是树立我国文化自信的重要手段。

艺术趋向于娱乐性的表现是当代社会生活的需要，也是人们精神生活发展的必然结果，艺术应当是严肃的还是娱乐的，并不是由政府与艺术理论家去划分制定，而应当由文化的时代特征所决定，在今天这样一个消费时尚一

波接一波高涨的时代,一切事物包括艺术的发展形态是由市场经济规律和消费形式、经营策划方式来推动的。事实上,传统固然珍贵,但一味固守传统必然会与时代脱节,不管从业者愿不愿意,一切民族的、传统的非物质或者物质文化艺术遗产都不可避免地要与时代挂钩、与时尚接轨,否则只能不声不响地离开留恋已久的历史舞台。

第三节 艺术产业管理的着眼点

艺术产业管理的着眼点,实际上指的就是艺术产业管理要达到什么样的目的,换句话说,为什么要进行艺术产业管理,包括艺术产业管理的落脚点、重点是什么。在此先来看看艺术产业管理的目标。在管理学中预先树立和审视管理目标并朝着这个目标奋斗努力的过程被管理学家称为"目标管理"。目标,一般是指人们所希望达到的成就与结果。由于目标的建立是朦胧愿望的明确与显现,因此它可以是精神的(朦胧愿望的内省化),也可以是物质的(朦胧愿望的物化)。目标能催人奋进,给人以追求的动力,是挖掘人类创造力的力量源泉。因此,任何一个机构组织在其成立之初及其发展过程中都应该有其既定的目标,可以是整体目标,也可以是局部目标。

艺术产业在成立和发展过程中也应该有自己相应的目标。对目标实施有效的管理、调整和控制,就称为目标管理(management by objectives,简称 MBO)。目标管理的概念是 1954 年由美国管理学家彼得·德鲁克(Peter F. Drucker)提出,是一个强调科学的管理制度和管理方法。艺术产业管理者通过对艺术市场的未来发展趋势进行预测,可以为自己的团体制定发展目标或艺术产品生产目标。目标有综合目标和单项目标、长期目标和短期目标、高级目标和低级目标之分。团体发展目标通常是一种综合目标,单个艺术产品、销售等活动的目标往往是单项目标;一般在三年或五年以上实现的目标称为长期目标,一年以内实现的目标称为短期目标,介于其间的就称为中期目标①;所谓的高级目标一般指关系到全局性发展以及关乎艺术产业生存问

① 对于长期目标和短期目标的划分要视具体的艺术产业的规模来决定。有实力的大型艺术产业的长期目标一般要比规模小、实力较弱的艺术产业的长期目标长。长、短期是相比较而言,其间的灵活性较强。

题的目标,低级目标是指对全局无大碍的低层次、局部的阶段性目标,这中间也存在相对而言的情况,不能生搬硬套。

美国电影的出口收入长期居世界首位,而且增长速度快。2019年,美国好莱坞电影同样横扫全球市场,从全球票房的排名就可以看出,几乎要被美国电影给包揽了(见表10-1)。

表10-1 2019年部分国家和地区电影票房排行榜(截至2019年9月18日)

国家/地区	片名	电影产地	国家/地区	片名	电影产地
北美	《复仇者联盟4:终局之战》	美国	瑞典	《复仇者联盟4:终局之战》	美国
中国	《哪吒之魔童降世》	本土	瑞士	《复仇者联盟4:终局之战》	美国
日本	《天气之子》	本土	比利时	《复仇者联盟4:终局之战》	美国
韩国	《极限职业》	本土	丹麦	《复仇者联盟4:终局之战》	美国
印度	《复仇者联盟4:终局之战》	美国	挪威	《复仇者联盟4:终局之战》	美国
印度尼西亚	《复仇者联盟4:终局之战》	美国	奥地利	《复仇者联盟4:终局之战》	美国
中国台湾	《复仇者联盟4:终局之战》	美国	芬兰	《复仇者联盟4:终局之战》	美国
中国香港	《复仇者联盟4:终局之战》	美国	葡萄牙	《狮子王》	美国
中国澳门	《复仇者联盟4:终局之战》	美国	乌克兰	《复仇者联盟4:终局之战》	美国
阿联酋	《复仇者联盟4:终局之战》	美国	匈牙利	《复仇者联盟4:终局之战》	美国
马来西亚	《复仇者联盟4:终局之战》	美国	罗马尼亚	《复仇者联盟4:终局之战》	美国
泰国	《复仇者联盟4:终局之战》	美国	希腊	《复仇者联盟4:终局之战》	美国
菲律宾	《复仇者联盟4:终局之战》	美国	墨西哥	《复仇者联盟4:终局之战》	美国
新加坡	《复仇者联盟4:终局之战》	美国	巴西	《复仇者联盟4:终局之战》	美国
越南	《复仇者联盟4:终局之战》	美国	阿根廷	《玩具总动员4》	美国
美国+爱尔兰	《复仇者联盟4:终局之战》	美国	哥伦比亚	《复仇者联盟4:终局之战》	美国
法国	《复仇者联盟4:终局之战》	美国	秘鲁	《复仇者联盟4:终局之战》	美国
德国	《复仇者联盟4:终局之战》	美国	智利	《复仇者联盟4:终局之战》	美国
俄罗斯	《复仇者联盟4:终局之战》	美国	委内瑞拉	《复仇者联盟4:终局之战》	美国
西班牙	《复仇者联盟4:终局之战》	美国	中美诸国	《复仇者联盟4:终局之战》	美国
意大利	《复仇者联盟4:终局之战》	美国	澳大利亚	《复仇者联盟4:终局之战》	美国
荷兰	《复仇者联盟4:终局之战》	美国	新西兰	《复仇者联盟4:终局之战》	美国
土耳其	《有组织的工作》	本土	南非	《复仇者联盟4:终局之战》	美国

好莱坞电影能独占世界鳌头,与它们的目标有关系。因为好莱坞电影的目标是全球市场,为了创建一个能够打遍国际市场的成功范式,好莱坞一直致力于考察和利用全球文化,经过他们工业化体系的加工和再生产,创造出一种国际性的"大众口味"。例如2012年的《被解救的姜戈》(见图10-9),是好莱坞鬼才导演昆汀·塔伦蒂诺(Quentin Tarantino)在中国内地上映的第一部电影,但在上映前夕,却被国家新闻出版广电总局下架,因为审核结果是过于血腥、过于暴力,不适合在中国内地上映。电影公司为了能在中国内地上映,对电影大范围删减,几乎把电影中所有血腥的镜头全部删除,又经过两轮的严格审查,《被解救的姜戈》才于2013年下半年正式在中国内地上映,由于鲜血横飞的刺激场面全部被删除,所以《被解救的姜戈》在中国内地市场基本宣告失败。但电影发行方表示,只要能打进中国国内市场就算成功,赚钱并非主要目的,换句话说,文化输出和电影市场占比远比一两部电影的票房更加重要。文化的全球化输出就是美国政府对好莱坞电影设定的综合、长期、高级的目标,迎合世界市场也成为好莱坞电影工业的标准。

图10-9 好莱坞电影《被解救的姜戈》中国版海报

每个电视台都会设计一整套电视节目表,电视节目的安排会具体到每一天的相应时段,电视节目表实际上就是一份计划性任务书,它同时也是指导短期内具体操作行为的目标,这样的目标任务就属于单项、短期、低级的目标。一般的电视节目表在最后都会附上"最终播放节目时间表以电视节目预

告为准"的字样,这就属于目标的弹性管理(Flexible Management)①,因为目标总是预先假设的工作流程,是具有变化性和不可预测性的,为了应付可能发生的变化事件,管理者不能不做出一种弹性的补救措施,以备目标遭遇改变时能够及时调整目标并对观众有个妥善的交代。

艺术产业管理的具体目标,或具体的艺术产业管理的目标有如下几个,这些目标往往也成为对艺术产业实施管理的着眼点:

(1) 促进艺术产业的国际化有序发展,扩大本国艺术产业国际市场的份额,获取更多国际市场利润,进一步为艺术企业做强、做大、做精且赢取卓越的国际名声做贡献。同时注重繁荣国内艺术市场、推动国内艺术经济的全面发展,为活跃与完善本国文化艺术市场出谋划策。

(2) 推动文化艺术的本体发展,有效组织文化艺术创作队伍和生产力量,通过自由的市场竞争使艺术创作队伍生产创造出更多更好的富有时代气息、富有市场意识且高水准的文化艺术产品。换句话说,在做好市场的同时,能有力推进文化艺术本身的发展同样应当是艺术产业管理的落脚点。

(3) 规范艺术品买卖活动,使艺术品价值得到真实的回归,保证艺术品价格与其艺术质量相吻合,尽量避免和纠正性价不符、质价相悖的不合理市场现象和经济行为,即规范艺术贸易和艺术流通、引导艺术生产与消费、建立健康有序的艺术市场并推动其稳定发展。

(4) 艺术产业同样应该促进艺术商品经济中利润分配的合理化发展。艺术界的富人未必全是有真才实学的艺术家,有高水平、大学问的艺术家未必都能获得他们应该得到的利益与荣誉,一般来说,善于公关和丧失廉耻的艺术家与商家可以狼狈为奸、愚弄公众而发财致富,这是艺术商品经济中分

① 弹性管理——为追求管理的原则性和灵活性相统一的一种管理方法和管理理念,这是早些年在比较20世纪80年代美国和日本企业之后,管理学界提出来的一种企业管理要趋向弹性化的认知。20世纪80年代的美国企业规模大、组织分工细、内部缺乏沟通、管理集权程度高、灵活性差,而日本企业组织结构相对简单,且非常灵活,他们还会随着业务变化及时扩充或收缩某些部门。随着日本企业的发展速度令世界震惊,企业管理中的弹性也开始为人们所认知和接受。弹性是一定程度上的自由调整、发挥的空间。学者对弹性管理有多种解释,笔者较倾向于认为弹性管理是管理的原则性和灵活性的统一,即通过一定的管理手段,使管理对象在一定条件的约束下具有一定的自我调整、自我选择、自我管理的余地和适应环境变化的余地,以实现动态管理的目的。弹性管理最突出的特征就是"留有余地",或者说在一定弹性限度内有一个弹性范围。弹性又可分为系统内部弹性(如"弹性工作时间""弹性工资")和系统整体弹性(如"弹性计划")。

配不公平、不合理的怪现象。作为艺术市场的主导者，艺术产业管理者应将艺术家的价值回归作为自己重大的管理目标之一。另外，商人的盘剥也是非常残酷的，艺术家作为抹不下面子的文化人常常成为商人最有利的盘剥对象，这是明显的一种不公平的社会现象，艺术产业管理者通过责任心的体现、管理权的运用应当改变这种现象。

当然与艺术行政管理、艺术事业管理一样，推动和发展我国的文化艺术、繁荣和富强我们综合国力中的文化艺术表现力同样也是艺术产业管理的根本目标。艺术产业的主要构成力量即艺术企业虽然最为关注市场行情和利润，但市场不过是文化艺术广泛传播的手段之一，利润不过是为改善生活和丰富生活的基础而已，市场行情和利润本身不应该代表人类生存发展的目标，人的身心健康、幸福快乐才是根本目标。

以上不是艺术产业管理的全部目标，但却是最为主要的大目标。这些大目标中有短期目标、长期目标，也有中期目标；有艺术企业的个体目标，也有艺术产业的整体目标，还有艺术市场方面的局部目标；有只需要艺术产业自己辅助完成的目标，也有艺术产业自己承担主要任务而完成的目标，还有需要整个社会各部类协力合作才能实现的目标。这些目标不是一蹴而就的，需要步步为营、稳打稳扎、狠修内功、勇抓机遇，否则只会欲速则不达。

除了管理目标的明确之外，艺术产业管理者的身份确立也是艺术产业管理者眼点的一部分，即艺术产业管理究竟具有什么样的使命，这不一定就是具体的工作目标，更主要的恐怕就是一种管理的社会属性和存在的价值辨析，艺术产业管理明确了自己的责任和社会定位，应该来说才真正找准了自己的立锥之地。总之，艺术产业管理是艺术管理中与艺术事业管理并列存在的中间层次的管理，而非关注一个单位、一个机构、一个组织或者局部市场的微观管理，更不是想象中的类似于企业管理的具体实务性管理。那么究竟怎么来全面把握艺术产业管理的身份和定位呢？笔者总结了四点与方家商榷：

1. 艺术产业管理者身份的复合性

艺术产业管理者不是普通的企业或商人，它可能是政府文化部门，可能是政府文化委托机构，可能是社会大型的文化艺术产业集团，可能是文化艺术行业协会，也可能是文化艺术企业自愿组成的一种经济集合体。另外，凡与市场打交道的社会机构如工商、税务、审计、海关、消防、公安、银行、运输等部门都是社会化的艺术产业的辅助性管理部门。从这个角度上来说，艺术产

业管理者是与社会性艺术产业密切相关的管理者,关注的是艺术产业整体的发展和繁荣,而不是仅仅为了赚钱的市场竞争机器。社会性艺术活动家、艺术保护人、艺术传承者、艺术管理者、艺术经济推动者甚至还有艺术生产策划人的复合身份才是新时期艺术产业管理者发展的新趋向。

2. 艺术产业管理使命的多样性

艺术产业管理的使命非常复杂,通常情况下很难全面列举。从国际范围来说,一国的艺术商品走出国门、占领国际市场,一国的文化艺术成果能够与其他国家的文化艺术形成平等对话,在走出国门的同时能有效地抵制住他国的文化霸权、保持自身的特色和民族信心,是艺术产业管理的责任所在。从国内来看,本国的文化艺术市场繁荣、健康且积极向上是艺术产业管理的使命,本国的文化艺术遗产可以通过产业化的方式和手段很好地保护和传承下来,同样是艺术产业管理的重要使命。另外,艺术商品化与艺术精神化之间关系的探讨、平衡和追究亦是艺术产业管理的职责,而使艺术产业提升或者丰富本国人民精神生活、社会生活的现状,且切切实实让人民感受到文化艺术带来的利益,也是艺术产业管理不能推卸的使命。

3. 艺术产业管理形式的多元性

艺术产业管理者的身份和艺术产业管理的使命如此复杂,其管理形式也必然是多种多样的,宏观规划、中观把控、微观操纵可能对艺术产业管理来说都是必不可少的管理层面;法律手段、经济手段、教育手段、行业惩戒手段甚至警告和威吓手段恐怕都是艺术产业管理所不得不轮换使用的管理手段;纵向式管理结构模式、横向式管理结构模式、直线式管理结构模式、矩阵式管理①结构模式以及交错复合式管理结构模式恐怕也都是艺术产业管理可以选择的多元化管理模式;营利性的市场竞争理念、公共性的事业服务理念、国家

① 矩阵式管理是20世纪50年代末美国一些大公司在执行宇宙航行计划时产生的一种新型管理模式,后来被各公司、企业、事业单位和政府部门采用,并发展成各式各样的矩阵管理。矩阵式管理也称系统式或多维式管理,是相对于那种传统的按照生产、财务、销售、工程等设置的一维式、单线式管理而言的。"矩阵"(Matrix)本是数学上的概念,原意是子宫、母体、孕育生命的地方,当它被用到数学中时,表示统计数据等方面的各种有关联的数据,也指由方程组的系数及常数所构成的方阵。矩阵式管理引进了数学中关联数据的理念,将管理部门分为两种,一种是传统的职能部门,另一种是为完成某一项专门任务而由各职能部门派人联合组成的专门小组,并指定专门负责人领导,任务完成后,该小组成员就各回原部门。如果这种专门小组有若干个的话,就会形成一个为完成专门任务而出现的横向系统。这个横向系统与原来的垂直领导系统就组成了一个矩阵,因此称矩阵管理。管理的主要职责在于规划、协调和整合各系统部门间的关系从而发挥出最大的团体或者整体效力。

性的艺术发展理念、民众性或地区性的精神生活繁荣理念包括用艺术产业来推动国民经济发展的理念,恐怕也都是艺术产业管理不得不考虑的内在指示,在这些指示的促进下方能创造出一个全面、先进和令人信服的艺术产业管理形式。

4. 艺术产业管理影响的巨大性

艺术产业管理深入了艺术领域的方方面面,艺术产业政策、艺术产业法规、艺术产业的具体研究和实践局势必然会影响到艺术界的信心、气候和活跃程度。艺术产业是文化产业的分支,两者皆是当前国家强力推行的新兴产业,所以,在国家的全力推行和扶持下,所有被列入艺术产业、文化产业的部门、机构甚至行业都在全力前进、大胆发展,这存在一个问题,在一个没有任何经验和前车之鉴的道路上狂奔很容易遭遇各种各样的危险、阻碍,甚至可能受到粉身碎骨的撞击,国家担心、行业担心、企业自身更加担心,于是,艺术产业的管理就显得无比重要,这成为了艺术在大力搞产业化时唯一的也是最权威的依据和风向标。艺术产业管理的成与败不仅仅对国家的艺术产业甚至对国民经济都会形成巨大的冲击。这里拿音乐产业为例,全球音乐版权2015年获得的收入为243.7亿美元,其中音乐产业通过"版权代理"(多指独立创作者)取得的收入达到了104亿美元,唱片公司"录制音乐"的收入为139.7亿美元,2016年唱片公司"录制音乐"的收入达到了160亿美元。2015年仅美国的现场演出主办收入就超过了250亿美元,超过了当年全球音乐版权的销售额。美国的音乐市场、音乐产业一直坚挺,即使像数字媒体发达之后,传统的音乐产品同样有着不俗的成绩,2015年上半年,CD的销售额为4.94亿美元、黑胶唱片的市场收入达到2.218亿美元,其中,黑胶以36.1%的差距领先于所谓的流媒体音乐1.63亿美元的收入[①]。据中国互联网络信息中心(CNNIC)提供的数据显示:截至2020年6月,中国网络音乐用户规模达到6.38亿人,较2019年底增长3 066万,占网民整体的67.9%;手机网络音乐用户规模达到6.36亿人,较2019年底增长5 101万,占手机网民的68.2%。2020年中国数字音乐市场规模首次突破290亿元。

① 美国音乐市场现状五大误区[EB/OL].[2019-1-13]. http://www.sohu.com/a/35646264_109401.

综上所述,艺术产业管理的着眼点不仅仅是艺术市场、艺术经济和艺术企业的繁荣,艺术事业的发展、人民生活的丰富、文化艺术公共服务能力的提高、国家文化艺术实力的提升等都应该是艺术产业管理的着眼点,仅仅局限于产业本身的产业管理是不可能承担推进文化艺术发展重任的。关于艺术产业管理的知识结构体系,我们可以用图10-10表示。

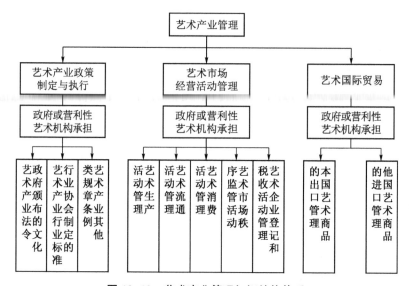

图 10-10　艺术产业管理知识结构体系

从图10-10我们可以发现,艺术产业管理实际上就是对商业性、经营性艺术活动的管理,其管理对象最本质的特征就是营利,而经营性营利活动的集合场所就是艺术市场,所以艺术市场是艺术产业管理关注的核心对象,也是艺术产业管理活动发生的主战场。

第四节　艺术产业的社会化构建

艺术产业不是一个独立于社会而孤立存在的部类,它是融入社会的有机组成部分,是社会整体系统中的一个子系统。艺术产业的社会化构建就是运用系统观念将艺术产业放入社会总系统中进行观照并按照协同原则挖掘出艺术产业子系统健康、合理、可持续发展的运行模式。如果说要排列出20世纪人类创

造的伟大理论,那么相对论(Relative Theory)、系统论(System Theory)、协同论(Synergetics)、耗散结构理论(Dissipative Structure Theory)、量子理论(Quantum Theory)、控制论(Control Theory)、信息论(Information Theory)、博弈论(Game Theory)、统一场论(The Unified Field Theory)、突变论(Catastrophe Theory)一定会榜上有名。事实上,这十大理论影响甚至改变了人类生活的方方面面,有的是观点在现实中的直接兑现,有的是方法论在实践中得到贯彻,而艺术产业系统毫无疑问也受到了上述十大理论的部分影响,或者说,如果艺术产业系统能够吸收并贯彻十大理论中合理的理论观点必定能够健康发展、活力无限、前途无量。在此,可以从两个视角对艺术产业的社会化构建展开研究：一是将艺术产业系统作为社会总系统的一个部类进行社会性的宏观度量；二是将艺术产业系统作为一个独立的个体进行内部结构的微观考察。

1. 社会总系统中的艺术产业

（1）艺术产业的根脉。要考察艺术产业系统在社会系统中的位置以及与其他类社会子系统的结构,得先考察一下艺术这样一个主体事物的社会性定位。艺术不是凭空产生也不会凭空消亡,艺术的产生、发展与变化是受其所处的地理环境、历史背景、政治气氛、文化基础、人情风俗等影响的。丹纳(Taine)在《艺术哲学》中指出："要了解一件艺术品、一个艺术家、一群艺术家,必须正确地设想他们所属的时代的精神和风俗概况。这是艺术品最后的解释,也是决定一切的基本原因。"[①]同样是在本书中,丹纳继续表示："伟大的艺术和它的环境是同时出现的,绝非偶然的巧合,而的确是环境的酝酿、发展、成熟、腐

图 10-11　古希腊的石雕刻《胜利女神像》

① 丹纳.艺术哲学[M].傅雷,译.北京：人民文学出版社,1983：7.

化、瓦解,通过人事的扰攘动荡,通过个人的独创与无法逆料的表现,决定艺术的酝酿、发展、成熟、腐化、瓦解。"①由于受自然环境、时代精神的影响,古希腊的雕塑(见图10-11)充斥着男性阳刚、无畏、积极、理想的气息;意大利文艺复兴时期绘画(见图10-12)背景的深度化、理念的人性化、题材的生活化、表现手法的科学化则体现了画家关注自然环境、追求人权解放、崇尚人性自由、探寻科学真理的时代精神和文化信念;中国传统绘画(见图10-13)的简约优雅、虚和冲淡却正是中国东方文化讲究人与自然协调统一的人生理念和几千年温文尔雅、中庸谦和哲学思想的集中表现;而人类现代艺术形式、题材和创作思路的多元变化、自由组合与无规律化,正迎

图10-12 文艺复兴时期名画《披纱巾的少女》(拉斐尔作)

合了地域开放、不同文化多元结合、文化生态环境大融合带来的冲突与突破。山有山歌,水有水语,一方水土养一方人,一方山水孕一方艺术。"孝子忠臣,是天地正气所钟,鬼神亦为之呵护;圣经贤传,乃古今命脉所系,人物悉赖以裁成。"(清《围炉夜话》第七十六则)下面有关种族文化生成的论述证明了同样的道理:"外循环、外刺激、外适应还与内循环系统一起,共同完成着塑造种族文化的功能……不同种族的人群,其文明的风格、类型以及对人类的贡献是不同的。之所以产生这样的不同,在很大程度上源于生态系统内循环和外循环的综合作用。甚至即使从偶然性、必然性乃至包括人的主观能动作用去看,都可以完全认为这就是天—地—生循环的必然结果。"②正所谓,一切文化皆地理环境所赐,一切人格皆文化背景所造,没有无因之果也没有无源之流,各种人自有其各自的生长环境与培植机制,艺术当然亦如此。又如,北欧风格的

① 丹纳.艺术哲学[M].傅雷,译.北京:人民文学出版社,1983:144.
② 董欣宾,郑奇.魔语:人类文化生态学导论[M].北京:文化艺术出版社,2001:82-83.

家居(见图 10-14)追求温馨、典雅而动用大片的暖色调,其家具的设计厚重、舒适而在造型上极力追求人体工学,讲究人体使用过程中的身心享受,家装多采用真皮、毛料、呢绒等软质材料,究其原因主要是北欧的气候环境寒冷多变,异常恶劣,而室内就成为人们寄托情感、追求生活气息的唯一场所。

艺术、艺术产业与自然生态、地理环境、历史、政治、风俗等外环境之间究竟有什么样的关系呢,它们是怎样构成一个社会化总系统的呢?用全局性、宏观性眼光去看待这一切,可以发现历史背景、政治氛围、地理环境、风土人情、文化基础等等充当了艺术和艺术产业的根系,换句话说,艺术产业源于艺术和市场经济的繁荣,而艺术和市场经济又是历史背景、政治氛围、地理环境、风土人情、文化基础甚至教育程度、科技发展、消费观念等一系列社会系统孕育出来的,这一系列社会系统共同成为了艺术产业茁壮成长的根系,这些根系合力作用提供给艺术产业生长的丰富营养。当然,自然环境、地理构造先于一切人类文化与人文创造,自然环境、地理构造又是一切历史、文化、政治、经济、风土人情创生的根基,因

图 10-13　明代唐寅绘画《匡庐图》

图 10-14　北欧风格的家居

此,自然环境、地理构造才是一切人类文明和人类文化的大根系。

(2) 艺术产业的果实。艺术产业如果可以比做与艺术类似的树干的话,这棵树本身的枝干仍然不是社会总系统结构源源不断提供营养的本质用意和最终目的,社会总系统结构的最终用意在于艺术产业要借助艺术商品把艺术的社会功能体现出来:对自然生态的写照与改善功能,对生活的反映与美化功能,对社会的批判与改进功能,对历史的记录与传播功能,对人民的教育与娱乐功能,对政治的判断与优化功能,对人生的感悟与承载功能等等。艺术产业在从事艺术流通和艺术传播工作的同时,应该时刻关注和意识到自身所处的自然生态环境、社会生态环境所赋予自身的这一伟大职责,尽自己的能力把真、善、美的艺术最大范围、最大限度地渗透进自然生态、历史、时代、社会、生活和人民中去,让艺术商品发挥出它应有的巨大作用。而这一伟大作用的发挥要求艺术产业必须要有宽容之心、仁厚之义,如此才能真诚地关心一切,培养出富有同情万众万物的伟大人格,如此才能做到"良心在夜气清明之候,真情在箪食豆羹之间。故以我索人,不如使人自反;以我攻人,不如使人自露"(明《小窗幽记》第十八则)和"云烟影里见真身,始悟形骸为桎梏;禽鸟声中闻自性,方知情识是戈矛"(明《小窗幽记》第四十一则)。自然提供了自然的法则,而从自然的法则中人类才获得了真知。如果以观赏云霞的眼光来欣赏人的美色则会减轻贪恋人之美色的恶念,如果以听流水的感情来欣赏弦音则会改善人的性灵,进一步说,艺术产业不是为产业而产业,不是为经济而经济,不是为市场而市场,更不是为了营利而忘却了其他社会责任。如此看来,自然万种、社会万象之间是息息相通的,而且这些自然界的万物万种和社会中的万事万象对人的成长、人格的培养具有恩情加身、恩德再造的不朽功绩,人又怎能对自然万种、社会万象①背信弃义、恩将仇报呢?因此在社会性生态系统结构中,艺术产业运用艺术生产活动、艺术商品成果大范围、深层次地把道德和信念播撒进自然生态的热土、历史时代的身躯、社会生活的

① 这样的社会万象包含了人世间的种种磨难和灾害。事实上,自然环境对人类有利有弊、社会环境对人类有益有害,我们也同样不可尽情享用其利其益而一味抵制其弊其害。自然和社会的灾难虽然伤害了我们的目前利益,但同样是推动人类前进的动力,人类取得的绝大多数成就都是在对抗自然和社会灾害的过程中获得的,是种种的逆境造就了伟大的人类。人类对一切敌人、对一切灾难都应当冷静面对、沉着反思,要善于化悲痛为力量、化险境为顺境,这样人才能不断发展、不断强大,此所谓"生于忧患、死于安乐"之奥妙。

血脉、劳动人民的灵魂,同时也暗示了一切艺术产业的成果对自然生命、土壤、生态根系的回报性贡献,这是一种感恩的行为、报德的过程,所谓种豆得豆、种瓜得瓜,果实是对播种行为最好的回报,做人的准则应该是以感激之情面对人生、以宽忍之心对待生命,善待别人就是善待自己。这就是艺术产业系统作为社会总系统中重要的子系统内在的逻辑和因果关系,同时也是生态观、发展观、运动观、合作观、协同观的发展规律。

艺术是能够与自然生态环境、社会系统环境完美融合的,人力创造、自然天成、社会各部类不应该是对立的,各子系统间如何相得益彰、绝妙融合应该是艺术产业和社会本身需要认真考虑的重大问题之一。如博物馆把艺术向历史的纵深推进,艺术传播公司把艺术向社会广泛推广,无论是时间上的推进还是范围上的推广都是希望通过对艺术产业的研究与认识加深人类对自身、对生命、对世界的兴趣、发问和改造,艺术产业在此充当了媒介,而人类通过艺术产业真正关注的却是自然、物质、社会与人类命运的来处和命运的归宿。

2. 作为独立系统的艺术产业

艺术产业本身作为一个独立系统,其内部结构也非常复杂。从微观角度上来说,艺术产业内部包含着众多的社会性组织和机构,这些组织和机构虽然是以集体的方式相互作用,但从整个社会系统的大范围来看,仍然可以将它们看成是一种行业性单元,是艺术产业单元内的一种微观性构架。艺术产业作为一个独立系统,本身就构筑了一个生态系。这里引用"生态"一词显然是想说明这种独立的单元其实也是一个系统,而且是动态发展、生动活泼的内系统。需要申明的是,这里的"生态"一词已经脱离了自然生态、生物生态的本来意思,而是借用了生态学的哲学观、思维观来对艺术产业所处的市场环境和社会时空系统做研究。

自然生态学勾勒了"人-自然"二维依存的人类发展观,在这样的二维发展观中人与自然并非对立关系,也并非征服和被征服的关系,而是相互依赖、同生共荣的合作伙伴关系,这样一种共荣共赢的合作伙伴关系是经历了一个漫长时期才建立起来的:人类经历了自然中心主义(原始自然时代)、人类中心主义(人造自然时代)、非人类中心主义(环保觉醒时代),随后必将走向人与自然双中心主义(生态时代)、人对自然皈依的天性主义(天道至上时代)。

在人与自然双中心主义的时代，人与自然开始进入平等依存、共生共荣的生命状态，自然生态学的思维方式辐射到社会学的领域就形成了"人—社会—自然"三维依存的社会发展观，三者关系强调协调、合作、共存，因为追求各环节、各组成部分整体化一、和谐一致的发展正是生态思维方式的本质所在，而整体化一、和谐一致的发展目标要靠各环节、各部分的巨大合力来推进才能实现。

至此，可以对"生态"的特征做一个简单概述：

（1）生态是一个系统观，系统元素必须超过三者（包括三者）方可构成一个生态圈。系统元素之间不是对立相斥的，而是相依相生的关系。

（2）生态必须是动态、发展的生物圈或生命场，整体固定不动或因某一生命个体的灭亡而导致整体崩溃的场域并非真正的生态，生态必须奔流不息，生态必须富于生机而不断向生命最优化形态演进。

（3）生态中的每一元素、每一环节都是同等重要的，谁也不是中心，谁又都是中心，即使是处于生物链最底端的微生物也不例外，因为最底端微生物的灭亡也会造成整个生物链的改变和重新构建，甚至造成永不能修复的崩溃。

（4）生态中的每一个元素和每一环节都是互依互靠、同生共荣的，每一个体都有其自身的作用，因此共赢是大家共同生存的必然选择。

（5）生态必须是稳固的、经过一定历史时期积淀和检验后形成的场域，一个不稳定而随机的循环场域不能称为生态，或者说，稳定的生态趋向一个统一场。

（6）生态不一定就是封闭的场域，它有一定的开放性、包容性，个别圈外元素的融入能很快被该生态圈同化和吸收，这就是成熟的生态。

（7）生态总体表现出的不是各元素间的剧烈对立与碰撞，更多的是协调合作的关系。即使一物克一物，但总能有克己者，也有被克者，只有克己与被克并存才能保证整个生态的平衡与稳定，否则一物暴长、一物剧减，生态很快会断裂、崩溃。这正是消长间的协调与合作，消长保持了动态变化，协调合作保持了稳定与包容，这正是生态玄机精妙的辩证关系。

（8）追求可持续发展是生态的最终目标，否则生态必定瓦解。

上述生态共荣共赢、消长与协调、动态与稳固的特质是构建艺术产业生

态的理论基础,是艺术产业系统理论的深度发展和高度提升。在艺术产业的生态系统中,艺术只是其中一个部分,而其所处的艺术市场环境由艺术创作、艺术消费、艺术批评、艺术鉴定以及市场服务机构、市场监管机构、政府艺术指导部门等共同整合、联手构建。艺术产业的生态系统研究的正是生态系统各部分间的相互影响、相互作用和相互关系,以及整个市场生态系统如何更科学、更优质地联合发力促进艺术产业的大发展。艺术产业的这种生态系统其实是一种人工"自然",先要有艺术创作、艺术欣赏,可能还得有艺术批评、艺术鉴赏、艺术市场消费之后,才会产生艺术产业。以营利型为代表的艺术产业机构与生俱来的经济性势必会让它们以一种市场竞争者的身份自居,同时,有实力地干预、引领、控制甚至霸占艺术市场可能是它们生存的最大理想。但值得注意的是,艺术产业需要竞争与激活,同样更加需要灌溉和悉心的培植,大把赚钱的同时细致地培植、维护、呵护艺术产业也应该是艺术产业管理者的主要职责,而合理分配艺术市场的利润,实现艺术市场各部分的同利共赢是使艺术产业走上可持续发展之路的前提。这正是研究艺术产业独立生态系统的真正用意。

在未来的天道至上时代,人类的艺术和艺术产业才真正知道尊天敬地,才真正懂得敬畏生命,才真正严守法则,才会心随意生、意顺天运,如此人类才能昌盛,文化与艺术才会真正可持续发展。

第十一章 艺术产业管理的实施者

第一节 文化艺术部门的任务

艺术产业并不像其他产业一样民间化和自由化,其他产业依据市场规律可以自由竞争,优胜劣汰的结果顶多是此消彼长、你方唱罢我登场而已,对国家整体的产业布局和经济发展并不可能造成毁灭性或者全局性的打击,当然达到一定规模的产业实体是会受到政府的关注、支持甚至保护的,像微软之于美国、奔驰之于德国、人头马白兰地之于法国、古巴烟草公司之于古巴、劳力士公司之于瑞士一样。但即使是上述大公司的倒闭也不足以撼动该国经济的根基和命脉,因为,一般市场竞争的规律注定市场上的竞争就是大鱼吃小鱼、小鱼吃虾米,一家公司倒闭了,总会有更大的公司来代替它或者有其他公司来收购它。事实上,一般市场是很难在一个纬度上长期安稳下去的,总会有企业与企业之间的摩擦、碰撞,每时每刻都会有公司面临倒闭的危险。大家可以发现,企业的关门大吉有时不过是瞬间的事,甚至根本就是在没有预兆的情况下一下子就被挤出市场了。奥克斯(AUX)是一个后进入空调行业的企业,当它准备进入这个行业时,发现这个行业已经被海尔、格力、美的、科龙、志高、春兰等企业霸占了一线和二线的市场,奥克斯无论从哪方面想有所作为都难于上青天,考虑再三,奥克斯选择了一个极端的做法,即准备大胆地对当时的空调行业结构进行破坏,当然,这不是说改变就能改变的,奥克斯通过长期的调研和研究选择了一条破坏性的导火线:针对其中一款1.5匹的空调产品价格实行爆炸式揭底,即向广大消费者公开这款产品的成本和利润。这么做,风险相当大,可能会遭到行业的抵制,但市场竞争就是这么残

酷,总会有抉择的这一天。2002年4月20日,奥克斯联合家电行业机构和政府相关专业机构,在媒体的大力支持下,公开向全社会公布空调"成本白皮书",集中对1.5匹空调原配件成本开膛剖腹,并宣布1880元为1.5匹冷暖空调的市场标准价,硬是将当时市场上标价为4000多元的空调拉到1500元左右的价格。政府的初衷并不反对奥克斯的意见,因为高达200%的利润率的确也算一种暴利行业,从对市场信息对称并利于消费者的角度出发,政府对奥克斯的做法选择了默认。随后,奥克斯果断地向消费者宣布:这款大部分企业标价为4000多元的空调产品实际的成本不足1500元,奥克斯开价1880元,仍有300多元的利润可图。此消息一出,奥克斯立即遭到了美的、格力等同行巨头的"口诛",但同时也迫使一批成本控制能力不强、经营管理手段落后的企业纷纷"关门大吉",空调行业也在2002年由近千家企业迅速集中到三四十余家,迅速完成了空调行业的大洗牌,而奥克斯也以一个敢说真话、敢为人先、真诚面对客户的形象大受市场追捧,企业达到了空前的成功。2020年8月6日,奋斗了29年的中国西南地区第一汽车名企——重庆力帆控股有限公司发布公告,因资不抵债宣布破产重组。至2020年底,中国另一个汽车名企——吉利控股集团正式入主力帆。吉利将把力帆纳为子品牌,还是彻底让力帆退出江湖,目前还未有定论,只能静静观察。国务院发展研究中心市场经济研究所家电课题组专家陆刃波曾在接受媒体采访时表示,在激烈的市场竞争中,企业最先要考虑的是如何能够生存下去。不管是家电企业,还是汽车企业,或是其他物质生产企业,活不下去就只有死,这是市场竞争无比残酷的天然规律,生存是企业的第一要务,然后才谈得上发展。

但艺术产业绝不是简单的市场竞争而已,或者对于艺术产业的发展来说,我们要有清醒的认识,政府不能放弃对艺术产业和艺术市场的有力统筹规划,艺术产业不能任由市场自由化竞争,归根结底,艺术是一种不可再生甚至不可复制的文化资源,这与国家财力的大小和企业的规模大小毫无关系。艺术是天才的创造,无论是精英艺术还是民间艺术,无论是大师的作品还是民间艺人的创造,艺术总归是少数人才的天赋呈现;艺术是与人紧密联系在一起的,与人的大脑和精神息息相关,艺术的原创性不仅仅要有思想、有创新

精神，还要有娴熟的技法和高扬的热情，并非没有思想、没有天赋者所能复制。所以艺术品的推陈出新是少数艺术家的独创，不管它们对日常实际生活有没有用途，它们终究是一个民族、一个国家精神、志气和聪明才智的表现，同时也的确愉悦和丰富了人们的精神生活。综上所述，艺术属于一种极度的稀缺资源，艺术家亡，其技、其情、其志、其艺可能从此消失。艺术就是独创性的，艺术品就是唯一性的商品，不具有工业化的批量生产性。

图 11-1　川剧《扈家庄》的舞台剧照：中国传统戏曲就是标准的综合艺术

作为一个有文化底蕴、文化理想的政府来说，对待艺术产业首先就是要学会尊重和保护它，而不是完全交由市场任其自生自灭，对于在市场上一直处于弱势的民间艺术来说更是如此。民间艺术堪称一切艺术的土壤和根基，保护好民间艺术、发展好民间艺术才会让艺术精神源源不断生发和延续下去。而中国每年有不计其数的民间艺术淡出历史舞台甚至从此彻底灭绝，中国戏曲（见图11-1）首先应当引起政府和人们的关注。

在文艺多元化的大背景下，中国戏曲受到了前所未有的冲击和挑战，其394个剧种现在仅存250个左右，部分剧种濒临灭绝，即使进入了"世界非物质文化遗产保护"名录或"中国非物质文化遗产保护"名录的中国戏曲也未必就一定能存活下去。世界上有三大最具影响力且堪称伟大的艺术门类：西班牙的舞、意大利的歌、中国的戏曲，而中国戏曲又是世界三大古老戏剧里唯一的"活化石"。中国戏曲是非常了不起的古老艺术，即使拿到整个人类历史上来看，它独特的光辉也永远无可替代。而这样一种国别性的戏曲种类正在大幅度地消亡，不能不令人心痛。河南省过去流传甚广的65个剧种现仅存一半，除豫剧、曲剧和越调仍广泛流传外，其余大部分都在弱化甚至消亡。以流行豫陕鄂一带的"宛梆"为例，这个曾经有着300年历史的剧种正在快速萎缩，目前内乡县宛梆剧团（见图11-2）是该剧种唯一的剧团；从剧目来看，河南地方戏的传统剧目曾经多达4 000多出，时间纵贯上千年，反映了广阔的社

会生活和丰富的思想内容,可如今4 000多出剧目中绝大多数已经消亡或退出河南,大家今天所能看到的不过几百出,而且这几百出的剧目不是归于沉寂就是后继乏人,生存环境极为困难。

跟中国民间戏曲如出一辙,中国民间工艺美术的生存空间也越来越危机重重,拿中国古民居来说,古民居是中国数千年文明的一个缩影,其造型、布局、屋顶、墙面、门窗、材质、内部空间、外部环境的营构和设计无不透露出这样一个东方文明古国的生活习俗和精神内涵,但这样古老的民居往往散落在偏远或者封闭的乡镇和村落中,无论从保护还是扩建上来说都比较艰难,这造成了中国古民居的整体生存状态不如人意。皖南古村落(见图11-3)是中华文明发展至明清时期在徽州地区的民间积淀,其居住理念、村镇布局、外形意蕴、三雕(砖雕、木雕、石雕)艺术等都蕴含着丰富的文化内容,极具研

图11-2　河南省内乡县宛梆剧团《正月十六看太太》剧照

图11-3　素有"徽州第一村"美称的安徽呈坎一角

究价值。古徽州区域内有1 022个古村落、6 908幢古建筑及100多座牌坊,2000年,皖南黟县的西递、宏村作为皖南古村落的杰出代表被列入世界文化遗产名录。虽然已经引起了世人的关注,但是皖南古建筑的保护情况并不乐观,包括世界文化遗产的西递与宏村,还有国家级文物保护单位的"南屏"等40余个古村落共3 200幢古建筑目前的生存状态也是危机四起。由于维护和修缮资金缺口较大,安徽省黄山市最后不得不出台《皖南古民居认领保护办法》,鼓励海内外人士认领保护古村落或单幢的古建筑,认领者将可获得古民居的居住使用权。据说江西尤其是婺源的古村落和古民居也在向皖南学习。

图 11-4　王小溪书写的女书作品《花好月圆》

图 11-5　陕西民间工艺美术大师库淑兰生前及其剪纸作品

抢救民间艺术品及其工艺的速度事实上似乎赶不上民间艺术灭绝的速度。湖南省江永县及附近地区流传的"女书"①（见图 11-4）的濒危正在以分秒计，它唯一的传人——江永县铜山岭农场的杨焕宜老人也已去世。陈列在中国美术馆民间美术陈列室里的民间剪纸艺术大师陕西人库淑兰的剪纸作品（见图 11-5）已经达到了这一民间艺术形式的顶峰，同时她的作品也已成为库氏艺术的绝唱，因为库淑兰以及与其同时代的剪纸艺人大都已经去世，她们的技艺也大多后继无人。流传于川西坝子的糖画儿，陕西的捏面人儿，凤翔的泥塑，山西的民俗面塑、堆锦、花托②，天津杨柳青的木版年画，山东

① 女书——有1 000～2 000个字符，是一种能运用于日常生活的符号体系。当地妇女用女书编歌和创作，还用女书翻译当地比较流行的汉语唱本。女书作品一般书写在精制的手本、扇面、布帕、纸片上，有的还被绣织在棉被上，内容多是表达妇女内心苦楚，记录婚嫁、民歌或结拜姊妹间的交往，以及记载一些重大的历史事件。"女书"作品几乎都是诗歌体裁，主要为七言诗，少数为五言诗。"女书"的形体倾斜，略呈菱形，近似"多"字形，修长秀丽。书写款式与中国古代线装书相同，上下留天地，行文自上而下，走行从右向左。通常没有标点符号和横、竖笔画，主要由点、竖、斜、弧4种笔画组成。在江永县档案局里，收藏了女书原件50多册、女红10余件，音像长达400多个小时。2002年，女书成功入选全国首批"中国档案文献遗产工程"，并成为世界闻名的重点收藏的文献遗产。女书是世界上唯一的女性文字，被人们誉为"天书"。如今，世界上对这种"天书"既能唱读又能写还能翻译的人可谓是凤毛麟角。2006年，在美国福特基金的资助下，湖南省在江永县普美村建立女书生态博物馆和数字博物馆。

② 花托——山西高平乡里人的俗称，其实它是从凹形花托木印模里印出来后经烤熟制成的花饼，是一种小巧玲珑的面制食品。花托在年节和人生礼仪习俗中广泛应用，主要给儿童食用，寄托老人和长辈对儿童的情谊、爱和希望。花托需用花托印模来制作，高平农村几乎家家都有不同形状不同特色的花托印模，黄梨木是制作这种印模的主要材质。牛、马、羊、鹿、麒麟、鱼、兔等动物，桃、石榴、梅花等花果，花篮、长命锁、书印、图章等什物是设计花托花形的主要素材。

高密的扑灰年画①,河南省确山县的古老民间焰火——"确山铁花"等等都是不可舍弃的民间绝活,可今天有些技艺后继无人,有些艺人贫困潦倒,有些艺术已经濒临灭绝。

民间艺术虽然古老、粗犷、淳朴,但它们情真意切、生动活泼、趣味盎然,它们是不可再生性资源,如果不能得到很好的传承就只能无声无息地消亡。随着商业化的普及和市场化的兴盛,除了出于责任性的一种保护之外,民间艺术是否可以选择以一种产业的方式进行广泛传播和保存发展呢?毫无疑问,答案是肯定的,事实上,现在全国各地也在逐渐重视民间艺术的挖掘、保护以及开发利用,其中不乏选择走产业化发展之路并获得初步成功的典范。河北蔚县是我国唯一以阴刻为主的点彩剪纸的故乡,他们的剪纸以独特的艺术魅力、强烈的表现效果吸引了世人的目光,如今蔚县的点彩剪纸已经远销日本、美国等40多个国家和地区,年产值达2 000多万元,全县有2万多人靠剪纸步入小康。当地还组建了剪纸出口总公司,实现设计、生产、营销一条龙,使剪纸生产走向规模化、产业化。陕西省千阳县的布艺刺绣工艺历史悠久、特色浓郁,千阳也因此曾被陕西省文化厅命名为"陕西民间艺术刺绣之乡",刺绣历史悠久的南寨镇还被文化部命名为"中国民间艺术刺绣之乡"。至2008年底,全县已经拥有民间艺术公司5家,近万名妇女从事刺绣、民间工艺品制作。近年来,千阳县政府抢抓国家大力发展文化产业的有利时机,把开发振兴民间工艺品产业作为引导全县农民增收致富的主导产业,出台了推动文化产业大发展大繁荣的实施意见,提出了"专业化设计、工厂化生产、商品化经营、市场化运作"的民间工艺品发展思路。他们以民间资本为主,重点培育和扶持龙头企业带动产业全面升级,逐步形成了以美苑民间艺术有限公司为龙头,采取"公司+农户"模式,向经其培训的妇女提供刺绣、工艺品纹样,由她们带回家制作,以保护价收购,产品经质检合格后由协会专人负责精包装后对外销售。为了提高妇女们的工艺水平,美苑公司还对爱好布艺、刺绣的妇女进行免费培训并与她们建立起较为稳固的"订单合作"关系,形成了

① 扑灰年画——所谓扑灰,即用柳枝烧灰,描线作底版,一次可复印多张,艺人继而在印出的稿上粉脸、手,敷彩,描金,勾线,最后在重点部位涂上明油即成。扑灰年画是中国民间年画中的一个古老画种,始见于明代成化年间(1465—1487年),盛行于清代。从现有的资料看,中国只有山东高密一地存在这种年画,主要产地在高密北乡姜庄、夏庄一带三十多个村庄。扑灰年画技法独特,以色代墨,线条豪放流畅,写意味浓,格调明快。

以南寨等工艺品产业示范乡镇和民间工艺品协会为依托,以遍布全县的工艺品专业村、专业户为辐射的产业发展格局。

政府文化部门在对待艺术遗产产业化的问题上仍有许多工作要做,大致说来,政府可以利用自己的权力、地位、公共关系和社会公信力为我们古老的文化艺术做这样几个方面的事:

(1) 抢救、保护濒危传统艺术和民间艺术。除了给出有效的保护政策和引导措施之外,从法律法规上、金钱援助上、社会投资战略上为传统艺术和民间艺术保驾护航唯有政府最具号召力。

(2) 鼓励社会富余资本流向传统艺术和民间艺术。提高房产、股票、物质商品生产投资领域的门槛,降低文化产业、艺术产业特别是传统艺术、民间艺术产业的投资门槛,给投资者配以各种各样的市场和税收优惠政策,为传统艺术、民间艺术注入更多的新鲜血液从而打破它们的资金瓶颈。

(3) 政府联合民间资本创办传统艺术或民间艺术的学校、研究所及培训机构,为传统艺术、民间艺术的产业化发展储备所需的人才。从事这一行的人才可以通过政府获得良好的就业机会,政府和社会劳动保障部门可以规划好传统艺术、民间艺术行业人才进和出的问题,这一专业的学生或者学徒在社会就业的过程中要享受到更多的照顾和良好的待遇,如此才能解决众多传统艺术、民间艺术后继无人的窘困。

(4) 国内市场的整合和国际化市场的宣传推广也是政府的重大任务之一。仅仅靠一个危在旦夕的行业或者企业就想开辟出庞大的市场特别是庞大的国际市场,无疑是痴人说梦。运用强大的公关优势和外交能力,政府在这一方面无疑优势最为突出,起码政府可以从政策上帮助、引导传媒机构、商业包装和广告宣传部门加大对传统艺术、民间艺术的报道、包装和推广。

(5) 传统艺术、民间艺术作为强大的艺术内容,可以充当现代科技、智能技术、虚拟现实技术、影视技术的内核,因为现代科技包括人工智能仅仅是技术手段,如果没有文化内容和精神内核来武装将什么都不是,通过科技手段将传统艺术、民间艺术包装起来、传输出去是"艺术+科技"发展战略的重大命题。这一命题的解答将会给传统艺术、民间艺术赢得生机、赢得空前的市场,将会推动传统艺术、民间艺术产业的茁壮成长;同样也将推动现代科技伦理的正向性发展,让现代科技、人工智能创造更大的社会价值。

第二节 艺术行业协会的职责

艺术行业协会的类型非常丰富,如果说有多少种门类艺术就会有超过这些门类数量的艺术行业协会,艺术家协会、演艺人协会、演艺经纪人协会、影视协会、影视制作协会、戏剧家协会、戏曲家协会、音乐家协会、美术家协会、工艺美术协会、书画家协会、雕塑家协会、摄影家协会、作家协会、出版工作者协会、动漫协会(见图11-6)等等数不胜数,这些协会在横向上是并列关系,各管各的一块领域。同时在纵向上来说,这些协会又按行政等级划分为国家级行业协会、省级行业协会、市县级行业协会,其中同类的行业协会从上到下是联络单位,却未必有必然的行政隶属关系。另外,不同等级、不同门类的行业协会之间也会相互交叉、相互覆盖,因为某一协会的成员可能同时也是另一个协会的成员,而下一级协会也可以以机构的身份加入更大规模、更高层

图11-6 广东省动漫行业协会会标

次的协会。行业协会往往要向国家职能部门登记注册且通常具有独立的法人身份,艺术行业协会与其他类社会行业协会一样,一般在民政部门登记注册,而它们除了要受到民政部门的监控之外,还与各级宣传部门、文化部门的关系最为密切,或者说艺术行业协会最为对口的国家职能机构就是国家宣传部门和国家文化部门,当然,商业部门、市场管理部门、公安消防部门也会因管理权职与艺术行业协会产生联系。一个完善的行业协会,会员代表大会可能是最高的领导者和行业章程的制定者,而理事会和常务理事会、顾问委员会以及监事会往往是行业协会的主要指导、监管机构,行业章程和行业精神的贯彻落实和执行者应当由协会主席、秘书长、办公室、专业委员会、协会直属机构等共同组成,行业章程是协会内部最高的行动指南,而在协会外部,国家的艺术政策、艺术法律就成了协会总的行动指南和发展方向,如对国家艺术政策、艺术法律有疑问,协会可以通过特设的渠道向国家文化部门及有关

部门提出协商和修改建议。

艺术行业协会就是一种社会性文化艺术辅助管理机构,通常是非营利的,为政府文化部门、社会艺术组织、艺术家进行中间联络和服务是其主要的功能。而在行业协会的管辖范围内,一切本行业和艺术市场的规划、运营、监管、指导甚至惩罚和整顿都是由艺术行业协会依据会员代表大会达成的共识性、规范性章程进行。文旅部文化产业司、文化市场司是艺术行业协会进行艺术产业管理的最高国家指导机构和领导部门,它们为艺术行业协会提供了行动的总方向和行为的规范,尽管艺术行业协会不带有丝毫的行政机构性质。在国家宪法和法律的限定下,文旅部文化产业司、文化市场司实际上就包含了指导行业协会工作的职责。如果深入文化市场司内部,对文化艺术产业、文化艺术市场进行具体管理工作的是文化市场综合执法办公室(另挂牌:文化市场执法指导监督处),但这种管理的主体是属于艺术行政管理、艺术产业管理叠加的管理,且主要偏向艺术行政管理。文化市场综合执法办公室的职能主要包括:指导文化市场综合执法,起草有关政策法规草案;推动副省级城市和地市级以下文化、广电、新闻出版等部门执法力量的整合;拟订文化市场执法工作制度和执法规范并监督实施;负责文化市场执法考评工作,对省级文化市场执法机构进行监督;指导文化市场执法队伍建设,拟订执法队伍建设规范并组织实施;负责文化市场监管体系建设工作,建立文化市场监督举报、应急指挥等机制,拟订文化市场执法信息化建设规范、技术监管规范并组织实施;组织开展文化市场专项治理行动,组织、协调、指导和监督文化市场重大案件或跨省区案件查处工作;负责文化市场执法人员培训、考核工作,发放管理《中华人民共和国文化市场综合行政执法证》等。事实上,除了文化市场综合执法办公室,文化部对文化艺术绝大部分的管理都倾向于一种政策性、行政性管理,对于艺术产业、艺术市场的具体规划、具体营运、具体实战指导仍然无力过多干涉,而市场化运营、规范和实战性的指导性管理才是众多艺术产业组织、艺术企业真正需要的,这一工作只能由政府之外的社会性艺术行业协会来承担和完成。

例如,中国舞蹈家协会(见图11-7)的宗旨和职责是:促进和活跃舞蹈艺术创作,进行理论学术研究及作品评论,举行专业舞蹈比赛,发掘培养舞蹈人才,开展群众性舞蹈活动,丰富大众文化生活,组织中外舞蹈文化交流,繁荣

和发展具有中国特色的舞蹈艺术事业。中国舞协最高权力机构为全国人民会员代表大会,每五年举行一次,选举新的领导成员。根据近十年来的粗略统计,可以发现中国舞协的工作更加具体、实际和有效,更加深入基层并对舞蹈基层单位包括舞蹈类企业起到了实质性的帮助和指导功能。在国家法律的范围内、在协会章程的指引下,现代的艺术行业协会更加关注行业内所有艺术团体和企业的整体规划和发展,更加

图 11-7　中国舞蹈家协会会标

关注艺术市场的开拓创新和发展前景,更加致力于本国、本地区艺术行业的协调发展、资源整合和特色打造。这些工作是政府无法亲力亲为的,政府耗费再多人力物力也很难达到满意效果,但艺术行业协会却能办得到,如果有足够的职权,相信它们可以做得更好。

一个艺术企业的发展可能没有艺术行业协会也能走得很稳、很快,但艺术市场上的方方面面、艺术行业的点点滴滴、产业竞争对手的林林总总都要靠自己去搜集、把握和整理以及分析清楚,对于一个企业来说不但非常困难,而且成本太高,特别是国际艺术发展、国外艺术产业、艺术市场的状况对于封闭在国内的艺术团队来说很难全盘掌握、全盘了解,且不说与国际市场接轨、与国外企业抗衡,就是本国、本地区的艺术市场竞争也异常激烈,除了不断增强内功、争取上游,谁也没有闲散的精力兼顾其他事。行业协会是介于政府和社会组织、艺术团体、艺术企业之间的中间管理者,它们肩负着政府以及单个艺术团体、艺术企业无力完成的职责,它们是推动艺术事业、艺术产业向前发展的中流砥柱。概括说来,艺术行业协会应当有如下一些具体职责:

(1) 艺术行业协会首先应当加强行业自律、推动行业诚信建设。一方面,行业协会要围绕规范文化艺术健康发展的核心,健全各项自律性管理制度,制定并组织实施行业成员的职业道德准则,大力推进行业诚信建设,建立完善行业自律性管理的约束机制,规范会员行为,协调会员关系,营造文化艺术安全诚信环境。另一方面,行业协会要依法加强自我约束和自我管理,在为会员提供各项服务、维护会员利益的同时,不能为了协会自身利益而纵容

或者包庇某些无良企业的违法生产经营活动。

（2）艺术行业协会应当积极引导艺术生产经营者依法生产经营。应当发挥好"桥梁和纽带"的作用，积极配合政府及其有关部门，引导艺术生产经营遵守法律法规政策、遵守行业规范，承担起保证文化艺术健康发展的社会责任。

（3）艺术行业协会应当宣传、普及文化艺术知识。发挥"桥梁和纽带"的作用，不应仅限于加强艺术生产经营者与政府的沟通，还应当注意到艺术生产经营者需要加强与艺术消费者或艺术市场的沟通和交流。以为艺术企业服务、增进全体会员共同利益为宗旨的艺术行业协会应当利用可能的资源，发挥自身信息优势，加强艺术健康发展及各类知识的宣传和普及。

（4）作为沟通企业与政府的中介者，艺术行业协会应代表企业与政府和有关组织沟通、联系、交流，开展对话，协助政府制定艺术行业标准，规范艺术行业生产经营行为，争取政府政策支持，帮助企业提高竞争力。

（5）作为多功能服务艺术企业，艺术行业协会应向所有会员提供境内外文化艺术政策，文化艺术生产、流通和消费的信息，让本国本地区的艺术企业及时了解国外市场、国外企业发展气候、国外企业的生存状态，不仅仅从两国文化艺术交流和文化艺术贸易的角度去启发本国艺术组织和艺术企业，更要从学习国外先进品牌的角度去提示本国、本地区文化艺术企业的发展，确立自己的品牌。

总之，文化艺术产业和文化艺术市场的主要管理者不是政府，也不是艺术企业，而应当是文化艺术行业协会，行业协会需要精通国家文化艺术政策和文化艺术法律，还需要熟悉和全盘掌握境内文化艺术组织、文化艺术企业的布局和整体状况，这样才能做到立场正确、思路明确和目标精确，管理起来才能得心应手、事半功倍。艺术行业协会的管理已经成为国外先进国家管理文化艺术产业最主要的格局，而中国艺术行业协会的发展尚在起步，发展也是困难重重，最大的障碍恐怕来自文化艺术的管理权如何由政府顺利过渡到艺术行业协会。政府要学会放权、学会退出、学会遥控，对待一切物质生产和经营活动是如此，对待文化艺术生产和经营活动同样大致如此，政府不是不管，而是根本无力细管，就算涉及了产业和市场的具体操作，也未必能管得好，除非政府舍得放弃自己的利益而真正一心为民、一心为公，但要维持那样巨大的政府机构和编制是不现实的。艺术行业协会不需要政府拨款，它的运

营经费主要来自所有成员的会费以及社会捐助,艺术行业协会的行业性管理是一个从宏观上入手、微观上落脚的双重管理,理应成为文化艺术产业最主要的管理层级。

第三节 艺术商业组织的行为

艺术商业组织主要指的就是艺术生产、艺术传播、艺术消费组织,其中尤其重点指的是艺术中间贸易组织,如画廊、拍卖行、文物商、古董商、剧院、戏院、音乐厅、电影院、电视台、书商、文艺经纪人等。艺术商业组织是艺术产业、艺术市场中的重要主体,没有艺术商业组织就没有艺术产业的产生和繁荣。艺术商业组织与其他物质商品类商业组织一样,基本可以划分为零售商、批发商。零售商的本质就是处在商品流通的最后环节,也就是与终端消费者进行直接交易的商业组织,或者说是向终端消费者提供售货服务的商业机构就是零售商。批发商就是向流通过程中的转售者提供销售服务的商业机构。

在普通物质商品的流通中可以通过一次性售出商品的数量和出售商品的模式判断零售商和批发商,但在艺术商业中,情况有些复杂。电影、电视、音乐会、艺术碟片、艺术光盘、舞台艺术、小说书籍等时间性艺术带有艺术本体的演绎性、流动性和非重复表现性,很难保证艺术内容消费上的一致性和不变性,所以,不同的消费者对这些艺术具有不同的理解和认知,甚至不同的消费者可以根据自己的理解来篡改演唱、舞蹈、弹奏、表演和写作艺术的本义。这一观点很难一两句话讲明白,换个说法可能容易理解一点:表演性时间艺术、阅读性想象艺术很难一成不变地保持一种内容上的固定性,当原唱、原舞、原演、原著作者去世了,其艺术作品的再现将会由别的艺术家以新的方式呈现出来,新的方式表现的内容虽然与原来的经典艺术一样,但由于感情的呈现、理解方式和演绎手段的不一样也可能彻底改变原来的艺术而创生出一种全新的艺术。2020年堪称腾格尔年,本年度由这位草原硬汉翻唱的多首流行歌曲风靡网络世界,如《隐形的翅膀》《绒花》《倍儿爽》《嘴巴嘟嘟》《芒种》《Lemon》《丑八怪》《日不落》《打上花火》《前前前世》《奇迹再现》《恋爱循环》等,既充满异样的味道,又让原唱们感觉惊喜,还让听众们大呼过瘾。即使是同一个表演者,每一次的表演状态也不一致,表达出来的情绪也不尽相同;即使是重

复观看同一个作品,观赏者每一次观看的感觉、感悟也不尽相同。所以说,表演性时间艺术、阅读性想象艺术没有一成不变的固定形,每一个表演者、每一个观众都有自己与众不同的情感理解和表现力,所以每一个表演者、每一个观众可能都是终端消费者,这跟普通物质商品的生产和消费不可同日而语。

艺术商品在流通中也存在批发商,这一点与普通物质商品比较相近。但书画、雕塑、雕刻等美术品就截然不同了,它们的固定形数千年可以不变,美术的固定形让美术品在保存很好的情况下可能永远不存在终端消费,书画、古董等可以成为具有固定性质的"传家宝"和文化遗产而没有了终端消费者。美术投资者就是一种商人,美术收藏者不过是一种艺术的传播人,在艺术商品中,美术商品可能是一种永远在流传和不停转售的商品。所以美术商业中有批发商、零售商,却永远不存在终端消费者,除非某一美术商品毁在了某一消费者手中,那么这个消费者就成了"灭绝师太"式的艺术终结者。

艺术商业组织在艺术产业管理中有何作为呢?事实上,艺术产业管理中有相当一部分内容就是一种艺术商业性的管理。艺术商业的管理又首重商业模式的构建。商业模式(business model)是一种包含了一系列要素及其关系的概念性工具,用以阐明某个特定实体的商业运作逻辑。它描述了商业公司所能为客户提供的价值以及公司的内部结构、合作伙伴网络和关系资本(relationship capital)等用以实现(创造、推销和交付)这一价值并产生可持续营利收入的要素关系。这是一种宏观层面的把握,强调的是商业战略(business strategy)的概念性构建,宏观商业管理的支持者们提出了一些由要素及其之间关系构成的参考模型(reference model),这种参考模型通常需要考虑如下九个要素:

(1) 价值主张(value proposition),即公司通过其产品和服务所能向消费者提供的价值。价值主张确认了公司对消费者的实用意义。

(2) 消费者目标群体(target customer segments),即公司所瞄准的消费者群体。这些群体具有某些共性,从而使公司能够(针对这些共性)创造价值。定义消费者群体的过程也被称为市场划分(market segmentation)。

(3) 分销渠道(distribution channels),即公司用来接触消费者的各种途径。这里阐述了公司如何开拓市场,它涉及公司的市场和分销策略。

(4) 客户关系(customer relationships),即公司同其消费者群体之间所

建立的联系。通常所说的客户关系管理(customer relationship management)即与此相关。

(5) 价值配置(value configurations)，即资源和活动的配置。

(6) 核心能力(core capabilities)，即公司执行其商业模式所需的能力和资格。

(7) 合作伙伴网络(partner network)，即公司同其他公司之间为了有效地提供价值并实现其商业化而形成的合作关系网络。这也描述了公司的商业联盟(business alliances)范围。

(8) 成本结构(cost structure)，即所使用的工具和方法的货币描述。

(9) 收入模型(revenue model)，即公司通过各种收入流(revenue flow)来创造财富的途径。

设计商业模式要回答三个最基本的问题：①你的顾客是谁？②你准备向他提供什么样的产品或服务？③他为什么愿意付钱？也就是让顾客付钱的逻辑是什么？

简而述之，任何一种商品只要能真正填补顾客内在的失落感和满足顾客的需要就会得到顾客的认同和购买，顾客愿意付钱的内在逻辑就在于跟着自己的失落和需要走。这也就是说，任何商家提供商品都应当是站在顾客的失落和需求之上的，否则商品再好也与顾客不相干，顾客照样不会买账。商品产出之后，卖出商品的商业模式就显得尤为重要，它是企业的立命之本。商品可以建立在顾客和市场调研之上产生，但任何一个企业和商业项目创立之初，最需要费功夫琢磨和研究的就是商业模式。而且商业机构创立的商业模式也并非一成不变，商业模式应当随着市场需要、产业环境、竞争形势的变化而不断调整。商业模式的设计是企业战略管理的一项基本功。经济学家彼得·戴曼迪斯(Peter Diamandis)提出了人类在2021年之后将面临7种商业模式的蓬勃发展：①人群经济[众包、众筹、ICO(首次代币发行)、杠杆资产和按需工作的人们]；②免费/数据经济(企业诱导用户访问免费服务，并通过充分利用用户数据而获利)；③智能经济(AI将改变大多数企业的业务模式)；④闭环经济(随着对环境敏感的消费者的兴起以及"闭环系统"带来的成本收益，这些模型将越来越普遍)；⑤去中心化的自治组织(DAOstack平台为所有社会企业和商业组织提供新的工具，协助企业和组织发展，这些工具包括可

靠的加密经济激励措施和分散的治理协议）；⑥多重世界模型（未来，我们将同时生活在多个数字世界中）；⑦转换经济（用户不仅仅要为愉悦的体验服务买单，还将为各种体验之间的转换价值付费）。

商业模式一旦确立，具体如何去运营这种模式，或者具体如何去培养顾客、维持顾客、扩充顾客以及如何促使交易量的不断增加就是商业管理微观层面的问题。毫无疑问，能够大规模迅速扩展客户群的商业模式收入会持续高增长。同时，高收入客户数量的增长或者维护也会给企业带来可观的销售额，能做到这些的商业模式不能不算作是理想的商业模式。艺术商业组织的商业模式同样是艺术产业能否迅速做大或者能否持续增长的关键。艺术商业组织的行为其实就是艺术商业管理的主要动作，在艺术生产与艺术商业行为分离的时代，艺术产业的发展状况基本取决于艺术商业组织的发展与艺术商业行为、艺术商业模式的规模和情致。艺术商业管理的管理者包括工商部门，它们对艺术商业组织贯彻国家艺术制度、艺术政策、艺术法律的精神和做法；艺术商业组织是艺术商业管理最主要的管理者，它们的商业战略和具体管理模式决定了整个艺术商业的发展；再者，艺术家和艺术生产企业也会参与到艺术商业管理活动中来，因为艺术商品主要由他们提供，他们就是艺术商品品质高低的决定人；美术收藏者和保管者其实也成了艺术商业管理的管理者之一，因为美术商品特别是名气响的美术品的品相、生存形态往往能够左右艺术市场的行情和士气。一个国家因为拥有丰富多彩的美术遗产而倍感自豪，博物馆因为藏有世界名画而蜚声海外，收藏家因为购藏了无比珍贵的美术品而一夜成名，这是再正常不过的事。

今天的艺术家基本被商业体制归并到了艺术生产者的行列，这样的归并令人伤感且万般无奈，因为在经济利益面前，人总是显得十分脆弱，艺术家同样是人，也需要活下去，所以，商业社会的杀伤力一方面否定了艺术家的特殊性和个性化，导致艺术的庸俗化与扁平化，另一方面炮制出了越来越多的艺术工匠，降低了艺术家的产出率，即真正的艺术家越来越少，从而在整体上削弱了社会的艺术修养和艺术品位。问题的关键出现在商业社会导致艺术家的应得利润停留在了生产层面而被排除出了商业流通领域，艺术家的精神和肉体的辛勤劳动一次又一次地被贩卖者剥削，这刺激艺术家加大了对自身创造的复制性和流水线生产，试图从生产量上来实现自己渴望获得的经济收益。

如果改变一下艺术商业组织的行为和艺术商业模式，或许难题就可以迎刃而解，即运用艺术授权商业模式。艺术授权商业是国际通行的创意产业商业模式，它推动技术和艺术的结合，促进艺术产业和传统产业、现代科技产业相融合，强调艺术生产与艺术流通的协同作战，推崇艺术家与艺术商的联手合作。作为文化创意产业的核心产业之一，艺术授权商业开辟出了艺术产业发展的崭新天地，为传统艺术产业升级创造了新的机遇。

艺术授权商业是以艺术作品的著作权和版权为主体的授权类型，其基本的商业环节是授权商将所代理的艺术家作品著作权以合同的形式授予被授权商使用；被授权商按合同规定，从事经营活动，并向授权商支付相应的版税；授权商收到版税后并按一定比例回馈给提供著作权的艺术家。在这个商业运作过程中，艺术家、艺术授权商、艺术被授权商的利益被捆绑在一起，关键是艺术家的获益从生产领域延伸到了流通甚至消费领域，从而维护了自己精神劳动和身体劳动永久性的既得利益。

通常意义上来说，艺术授权商业还包括借助现代科技手段，透过各种载体，将艺术作品带入日常消费领域，包括画作的复制、印刷，包括雕塑的复制、装饰，包括服装、杯盘、书籍装帧、家庭装潢等衍生产品，也包括数字化的手机开机画面、电子贺卡、信纸底图的复制创作等等。艺术衍生产品出售的不只是一幅形象，或者印着画作的各类器物，而是一个附加了艺术价值的产品，这个附加了艺术价值的产品凝聚了艺术品本来的物象、凝聚了艺术品的名声和地位，也凝聚了人们对艺术家的情感和喜爱、凝聚了艺术家的创意源和著作权。通过这种衍生产品的方式，艺术授权商业降低了艺术享受的经济门槛，让更多人更容易接触到"美"的作品，从而满足了普通大众对艺术作品的审美需求，使普通人能够通过艺术分享优质生活。当然，对于这种复制各式各样艺术衍生品的厂家和个人来说理应获得原艺术家的同意并支付给原艺术家相应的版税。艺术授权商业不仅是一门产业，也是一项艺术推广活动。它通过将艺术家的作品授权至各种领域，把有限的作品进行无限的传递，使有限的资源获得无限享用的可能。商家在大赚其利的同时千万不能忘记了艺术家的辛勤劳动和应得利益，这是对艺术家的尊重，也是对自身从事行业的尊重。

艺术授权商业基本可以分为两大层次的商业授权：一是版权伴随艺术品一起流通，可以称之为版权所有权贸易，任何艺术中间商或艺术商业组织

如果是有意识地要进行艺术品的买卖贸易,都必须在买卖活动发生时依据合同规范支付一笔版权所有权转让费给艺术家;第二个是版权脱离艺术品的独立性商业贸易,可以称之为版权使用权贸易,即艺术版权可以独立成为商品在流通领域进行分享性转让,商家依据所获得的版权使用权进行复制性、改变性生产和再创造。传统艺术产业的经营,不管一级市场的画廊,还是二级市场的拍卖公司,都是出卖著作物所有权。而艺术授权商业主要涉及的是著作权,艺术品著作权的复制权是艺术授权商业的基础。艺术授权商业迎合了那些对设计、色彩等有独到见解的消费者,也满足了艺术商业组织通过开发艺术授权商品获得更多收益的动机。作为艺术和商业之间的桥梁,艺术授权商业在产业链的上游为艺术家赢得更多的版税收入,在下游为传统经营模式的企业找到打开产品利润空间的钥匙,艺术授权经纪公司和艺术作品的作者、复制者也可以从中获得不菲的经济利益。同时,艺术授权商业也强化了知识产权的保护。总之,艺术授权商业是一种追求产业部类共赢的商业模式,不管是艺术版权的所有权转让,还是艺术版权的使用权转让,艺术家都是艺术版权的原始占有者,任何个人或者任何组织都无权剥夺艺术家对艺术版权的原始占有权,如果没有获得艺术家的许可和授权,任何个人和任何组织包括艺术商业组织对版权所有权的转渡、对版权的私自使用都可以定性为侵权行为,应当受到《著作权法》或者《版权法》的惩罚。当艺术家离开人世,他的法定继承人依法成为艺术著作权和版权的原始占有者,如果没有法定继承人,政府文化机构就自然成为艺术著作权和版权的原始占有者且有权获得版税。

艺术商业组织和艺术商业环节尽管很多很复杂,但艺术商品的买卖活动与物质商品的买卖并没有什么本质性的区别,一切适用于普通物质商品商业性推广和流通的行为在艺术商业领域都可以尝试进行适用。艺术商业组织唯一需要关注的是对艺术家著作权和版权的尊重以及维护,只有真正做到了对艺术家著作权和版权的尊重、尽心尽力的维护,艺术家作为创意精英才依法获得了自己应得的奖赏,才不会为钱出卖自己的艺术,才不会为钱贱卖自己的灵魂与天分。

第四节 部分社会机构的功能

艺术产业机构和组织作为社会的一部分或者独立部类,还必须受到某些

社会机构的管理,如工商、税务、公安、海关、消防、运输、传媒、学校等等属于社会服务机构,表面上看它们不单独因文化艺术的发展而存在,它们是整个社会的专业服务者,但社会作为一个有机的整体,各部类之间却又彼此关联、相互约束和影响,艺术部门和艺术企业也正是在工商、税务、公安、海关、传媒等社会机构的管制下才发展起来的。

如工商行政管理部门是政府主管市场监督管理和行政执法工作的直属机构,它们主要管理着社会企业的登记注册权和监管着企业市场化运营的公平竞争和良性循环。其主要职责有:①研究拟定工商行政管理的方针、政策,组织起草有关法律、法规草案,制定并发布工商行政管理规章和规范性文件、制度等;②依法组织管理各类企业(包括外商投资企业)和从事经营活动的单位、个人以及外国(地区)企业常驻代表机构的注册,核定注册单位名称,审定、批准、颁发有关证照并实行监督管理;③依法组织监督市场竞争行为,查处垄断、不正当竞争、走私贩私、传销和变相传销等经济违法行为;④依法组织监督市场交易行为,组织监督流通领域商品质量,组织查处假冒伪劣等违法行为,保护经营者、消费者合法权益;⑤依法对各类市场经营秩序实施规范管理和监督;⑥依法组织监督经纪人、经纪组织;⑦依法组织实施合同的行政监督管理,组织管理动产抵押物登记,组织监督拍卖行为,查处合同欺诈等违法行为;⑧依法对广告进行监督管理,查处违法行为;⑨组织监督管理商标注册、使用、印刷工作和专用权保护工作及指导企业商标工作,负责知名商标、著名商标、驰名商标的推荐评选工作,组织查处商标侵权行为,保护驰名商标;⑩依法组织监督管理各类企业、个体工商户、个人独资企业、个人合伙和私营企业的经营行为;⑪对本系统工商行政管理的业务、行政、人事、财务、纪检监察及精神文明建设等工作实行领导和指导。从这些工商管理部门的职责中可以发现,工商行政管理部门是一种复合性管理机构,它包含了国家的行政管理、产业管理、企业管理甚至事业管理等,而本节中重点谈论的是工商行政管理部门对产业、市场、企业进行管理的相关部分,强调的是工商行政管理的产业管理职能。

艺术产业管理本身就应该是一种综合性、立体式的管理,众多管理机构同时参与管理才可能完善艺术产业方方面面的进步,也就是说才能使艺术产业各个方面的管理更加专业、更加高效,仅凭文化艺术部门的力量是很难让

艺术产业面面俱到、完善发展的。政府的文化艺术部门只能在政策导向和资源配置上给艺术产业的宏观发展予以指导和帮助,世界各国皆如此。过去十多年间,中国的文化艺术体制改革是一件涉及国计民生的大事件,但政府也只在顶层设计上精心策划,即注重政策性的布局和设置。对于文化艺术体制改革,国家给出了诸多的优惠政策和扶持政策。例如注册资金比一般性企业要低很多;注册流程也更加简洁,相比于一般性企业的注册过程,文化艺术类企业拥有快速的绿色通道;在许多地区,文化艺术类企业跟高科技企业一样享受用地及房租上的大量优惠,甚至在一些高新开发区,可以享受多年免房租政策;文化艺术品方面的税收也做过优惠性调整,例如 2012 年,国务院关税税则委员会就将油画、粉画、手绘画原件、雕版画、印制画、石印画的原本、雕塑品原件的进口关税税率由 12% 降至 6%,2017 年,这些艺术品的进口关税税率进一步下调为 3%;而文化艺术企业在创业板上市也更加容易等。

文化艺术产业的快速发展与工商、税务、公安、海关、消防、教育等社会职能机构对艺术产业、艺术企业的服务性、辅助性管理不无关系,这些社会化管理完善了文化艺术部门对艺术产业、艺术企业的引导与扶持,全面维护了文化艺术产业、文化艺术企业的健康发展。

例如,公安为维护社会治安、维护市场秩序而做贡献,自然对艺术产业、艺术企业的生存空间和生存状况具有重要的功能,如艺术投资者一定会考虑投资地的社会治安、社会民风民情、社会稳定状态,否则投资工作可能会受挫、投资营利可能会受到意外的折损;艺术品收藏、展览和运输者一定会考虑艺术品的安全工作,特别是防盗窃工作,如达·芬奇的《圣母玛利亚与亚恩温德》(见图 11-8)、卡拉瓦乔的《圣方济各、圣劳伦斯与耶稣诞生》、伦勃朗的《加利利海上的风暴》、塞尚的《瓦兹河畔欧韦的风景》、爱德华·蒙克的《呐

图 11-8　世界名画《圣母玛利亚与亚恩温德》(达·芬奇作)

喊》、梵高的《风暴中的斯海弗宁恩海滩》(见图11-9)等世界名画都曾被盗窃过,其中的绝大多数作品至今仍然下落不明。消防部门主要是根据社会机构的运营特点制订消防工作计划,参与设计建筑防火的审核、验收工作,负责消防设施、消防器材的购置计划、配备、检查、维护和管理,一切具有固定场地的艺术机构都是被管辖范围,电影院、剧院、音乐厅、艺术博物馆、美术展览馆、画廊等都必须接受社会消防部门的管理和指导。如2018年9月2日晚,位于巴西里约热内卢市北区、拥有2 000万件藏品的国家博物馆发生火灾(见图11-10),由于火势难以控制,馆中藏品幸存下来的不足10%,损失一时间无法统计。2019年4月15日晚上6点50分,法国巴黎的著名地标性建筑巴黎圣母院突然遭遇大火(见图11-11),塔尖倒塌,玫瑰花窗损毁,院中保存的部分油画和艺术珍品毁于一旦。海关自然是把关国家及地方商品进出口事务的,进出口审查与监管、代收关税、缉查走私等都是海关的工作,对于艺术品的进出口,国家有严格规

图11-9 世界名画《风暴中的斯海弗宁恩海滩》(梵高作)

图11-10 巴西国家博物馆失火场景

图11-11 巴黎圣母院失火场景

定，海关对艺术品、文物的进出口必须依法进行管制。如文物通常分为珍贵文物和一般文物，国家禁止珍贵文物、革命文物和有损国家荣誉、有碍民族团结、在政治上有不良影响的文物出境，对于一般文物，经国家文物局特许批准可以出口，新中国成立以后的文物仿制品和复制品不属于文物范围，可按一般物品管理。从进出口流程上来说，艺术品也不同于一般产品进出口办理流程，对于一般产品的进出口来说不需要经过海关、商检、商务部门以外的其他部门的批示便可进出口，而对于艺术品的进出口来说，除了上述商业部门的批示外还需要文旅部的批准文件，另外，艺术品在进出口前仍需要准备的文件有产品的彩色照片、艺术品进出口申请表、对外贸易经营者备案登记表、艺术创作者名单、企业营业执照复印件甚至艺术产品的检验报告等，需要说明产品的原产地、进出口目的地、产品名称、产品种类、产品的简介及每种产品的数量。

　　不管怎么说，作为社会的组成部类，艺术产业必然受到诸多非文化部门社会机构的管辖和监督，换句话说，上述的诸多社会服务机构或职能部门也是艺术产业重要的管理者，它们不是因为艺术产业的繁荣而诞生的管理机构，它们是先于艺术产业的发达而产生的普适性社会管理机构，但毫无疑问，通过它们的专业职能，它们对艺术产业的发展和繁荣仍然会产生巨大的影响。由于它们先于艺术产业的繁荣而产生，所以问题的关键在于它们对艺术产业的管理是沿着本身的、普适的、物质商品生产和流通的思路去规划、去维护和执行自己的原有职能，还是另立炉灶，开拓全新的职能去面对、指导和管理艺术产业的发展，值得我们深思。一方面，上述社会服务性管理机构的原有职能不能丢弃，即使对待艺术产业，它们仍然应当坚守自己的本职工作和岗位职责，从更加专业的角度为艺术产业的发展提供指导和协助；另一方面，上述社会服务性管理机构又要尊重艺术行业的本来特征，全面把握艺术产业的现状和发展前景，从扶持、鼓励、宽容的角度对艺术产业的发展保驾护航、提供良好的生存空间。

第十二章　艺术产业管理的对象

第一节　艺术资源的社会性配置

艺术产业管理的对象多种多样,其中艺术资源可以称为最为重要的管理对象。这里的艺术资源主要指的是艺术家和艺术品。大家知道,艺术家是艺术品的创造者,艺术品是艺术家才华的集中表现,没有艺术家就不可能诞生出艺术品,没有艺术品又怎么能够证明一个人是艺术家呢?在进一步对艺术资源展开论述之前,先请大家来看看资源的含义:

①资财的来源。一般指天然的财源。②一国或一定地区内拥有的物力、财力、人力等物质要素的总称。分为自然资源和社会资源两大类。前者如阳光、空气、水、土地、森林、草原、动物、矿藏等;后者包括人力资源、信息资源以及劳动创造的物质财富。③县名。在广西壮族自治区东北部、越城岭西麓,邻接湖南省,资水南源夫夷水流贯。县人民政府驻大合镇。1936年由全县(今全州县)及兴安县设置。以地居资水之源得名[①]。

毫无疑问,这里的艺术资源不是指引述中的"天然资源",而应该重点指第②点中所指的"物力""财力""人力",即所谓的"社会资源"——"人力资源、信息资源以及劳动创造的物质财富"。进一步讲,作为艺术产业管理的对象,本章所指的艺术资源应当是一种经济资源。资源是一切可被人类开发和利用的客观存在,从经济开发和利用的角度来说,资源一般又可分为经济资源

① 辞海编辑委员会.辞海[Z].上海:上海辞书出版社,2002:2273.

与非经济资源两大类,经济学研究的资源是不完全等同于地理资源(非经济资源)的经济资源,它必须具有使用价值及交换价值,可以被人类开发和利用,为人类带来更为丰富的财富和更大的效益。艺术产业关注的就是艺术经济、艺术市场和艺术企业,所以,艺术产业管理谈论的艺术资源自然就是能带来更大财富的经济资源。从技术进步和生产力发展的角度看,经济发展可以粗略地分成三个阶段:自然经济阶段、劳力经济阶段和内化经济阶段。

1. 自然经济阶段

传统经济学往往把渔猎经济和农业经济叫做自然经济。从资源学的角度判断,所谓自然经济就是指使用自然资源获取、生产或者交换更多财富的经济形式,像原始社会的渔猎经济、封建社会的农业种植经济、资本主义社会的矿业采掘经济等,即经济发展主要取决于自然资源的占有和配置。自然经济是人类最古老的经济形式,发展到今天都没有离开过人类的经济生活,即使科学技术不断发展,特别是19世纪以来工业革命的完成使生产效率大大提高,但铁矿石和煤、石油等发展机器生产的主要资源仍然是今天使机器快速运转的主要动力源。

2. 劳力经济阶段

劳力经济是指经济发展主要取决于劳力资源的占有和配置。由于科学技术不发达,人类开发自然资源的能力很低,对多数资源来说,短缺问题尚不突出,于是要想获得更多的自然资源就必须拥有更多的劳动力,这一阶段主要集中在奴隶社会以及封建社会,当时生产的分配主要是按劳力资源的占有来进行,劳动生产率主要取决于劳动者的体力。劳力经济是主要靠初始劳动和体力劳动创造的一种经济形式,当资本主义的工业化大生产蓬勃发展之后,劳动力的价值和需求量开始一落千丈,从而成为机器高速运转的附属品。

3. 内化经济阶段

内化经济是以智慧、情感、才能、知识、情商、学商、精神、意志力甚至经验等隐藏在人身体内部的内在资源为基础创生出来的经济形式,其社会经济的发展主要取决于智识资源的占有和配置。今天,无论是头脑、知识、智慧还是创意,都是一种内化的力量,其中头脑是知识、智慧、创意、精神储存和施展的

媒介,而知识、智慧、创意、精神是储存的内容和能量①。随着科学技术的高速发展,科学成果、才能、精神情感转化为商品的速度大大加快,逐渐形成了创意形态生产力的物化,人类认识和利用资源的能力、开发创意等内在资源替代自然短缺资源的能力大大增强。因此,自然物资、金钱甚至机器等外在资源的作用退居次要地位,科学技术、创意才能、智慧与才学正在成为经济发展的决定因素。

综上所述,艺术才能应当属于智慧、创意、精神、情感的复合型资源,它储存在艺术家的身体里面并以艺术品的外在形式表现出来,但本章既不重点谈论艺术家的人力资源亦不重点谈论艺术品的财富资源,这些在第四篇"艺术中介管理"中将有详细的论述。本章重点谈论艺术资源的配置性管理,即艺术资源的社会性配置。

资源配置(resource allocation)是指资源的稀缺性决定了任何一个社会都必须通过一定的方式把有限的资源合理分配到社会各个领域中去,以实现资源的最佳利用,即用最少的资源耗费,生产出最适用的商品和劳务,从而获取最佳的效益。同样,也可以将资源配置理解为在一定的范围内,社会对其所拥有的各种资源在其不同用途之间的分配,其实质就是社会总劳动时间在各个社会部门之间的分配。资源配置合理与否,对一个国家经济发展的成败有着极其重要的影响。一般来说,资源如果能够得到相对合理的配置,经济效益就显著提高,经济就能充满活力;否则,经济效益就明显低下,经济发展就会受到阻碍。艺术资源是异常稀缺的,但艺术资源在精神经济逐渐升温的今天却又潜力巨大、回报率极高,根据调查部门的数据显示,艺术品的投资回报率早就超过房地产和股票的投资回报率了,越来越多的社会闲余资金正在疯狂地涌入艺术品投资领域并创造出极为可观的经济效益,再加上艺术资源是隐藏在艺术家身体内部的可持续性、可再生性且相对来说更加生态环保的创意资源,这就决定了艺术资源的配置与物质资源的配置有一个本质的区别:物质资源的配置追求所有的消耗都必须有最大的收益,谁能产生最大的效益,所有的物质资源就配备给谁,而不在乎资源配置的最佳组合,金融资

① 成乔明.内化经济:当下经济新范式之研究[J].江苏第二师范学院学报(社会科学版),2014(7):58-64.

本市场也有这样的特征;艺术资源的配置恰恰要充分保护和利用好所有的创意资源,让这些本来稀缺却有可能创造出越来越多艺术品的艺术创意自由组合、百花齐放,然后发挥最大的艺术集群效能,创造最佳状态、最大公约数的社会效益和经济效益。艺术家活着就是资本,要鼓励他们创造出最大量的艺术精品,要为他们提供最为宽裕的生存条件和生存空间,保护和尊重他们的个性发展与人生独特的感悟,同时对他们进行广泛的宣传,为他们培育名声和地位;艺术资源不宜统一标准,应当鼓励百家争鸣、多元伸展;艺术家离开了人世,他们遗留下来的艺术品就成了最为重要的资本,要极力保护好这些存世的艺术品,对其中的艺术精品要不遗余力地宣传和推广,使之成为民族精神、国家意识、人民自豪感的标志和象征,如莫扎特、施特劳斯(Strauß)及他们的作品之于奥地利,如梵高、伦勃朗(Rembrandt)及他们的作品(见图12-1)之于荷兰,如海明威(Hemingway)、威廉·福克纳(William Faulkner)及他们的作品之于美国,如齐白石、张大千及他们的作品(见图12-2)之于中国。

图12-1　世界名画《夜巡》(局部)(伦勃朗作)

图12-2　著名长卷国画《长江万里图》(局部)(张大千作)

艺术资源配置的方式是艺术资源配置管理成败的关键。在社会化大生产条件下,艺术资源配置有两种方式:

(1) 计划配置方式——计划部门根据社会需要和可能，以计划配额、行政命令来统管艺术资源和分配艺术资源。计划配置方式虽然是按照马克思主义的设想所进行的一种社会化宏观调配，但实际上在全球范围内又都存在，是各个国家共同使用的方式。如每个国家基本都拥有规模和数量适中的国立博物馆、国家大剧院、国家歌舞剧团、国家级乐团、国家级艺术博览会、国办电视台及报社、带有政府机构性质的文化艺术管理委员会等，这就是政府从计划的角度对国家艺术资源的一种笼络和使用，除了宣扬国家意识、民族精神、艺术外交之外，这些国立、国办、国家性质的艺术团体同样是可以走市场的，起码可以出售自己的艺术品和艺术创造，或委托社会性艺术经纪公司或艺术产业集团转售自己的版权或艺术商品，以补给自己的消费和发展所需。

(2) 市场配置方式——依靠市场运行机制进行艺术资源配置的方式。市场成为艺术资源配置的主要方式是从资本主义制度的确立开始的。在资本主义制度下，社会生产力有了较大的发展，所有产品、资源都变成了可以交换的商品，市场范围不断扩大，进入市场的产品种类和数量越来越多，艺术品甚至艺术家也成了可以流通和买卖的商品，从而使市场对艺术资源的配置达到了空前的发挥，市场至此成为资本主义制度下艺术资源配置的主要方式。这种方式可以使艺术企业与市场发生直接的联系，艺术企业根据市场上供求关系的变化状况、根据市场上产品价格的流变走势，在竞争中实现艺术生产要素的合理配置。但这种方式在今天也已不是资本主义国家所独有，社会主义国家也在广泛利用市场对艺术资源的配置能力，并希望通过非人为的市场化模式让艺术资源达到最大化的发挥和运用。艺术资源与金融资本的融合就是一种市场化、趋利化的自由选择。2007年前后，中国电影的宣传和营销费用仅为7亿元，2013年，国内电影的宣传和营销费用达到28亿元，六七年时间翻了三倍，达到国内电影产业整体规模的10%。而好莱坞毫无疑问是电影商业的始作俑者，这些年，好莱坞电影广告的发展也是水涨船高。2017年，素有美国"春晚"之称的超级碗（Super Bowl）上的天价广告费达到30秒500万美元，即便如此，制片商和其他广告商还是为此争破了头，迪士尼在超级碗上投放了81秒《加勒比海盗5》的预告片，花费795万美元；2018年，《复仇者联盟3：无限战争》《侏罗纪世界2》（见图12-3）《碟中谍6》《西部

图 12-3 好莱坞电影《侏罗纪世界 2》剧照

世界 2》都在超级碗上播放了预告片,而这一年的广告费已经上涨到 30 秒 600 万美元。

市场配置艺术资源目标明确、操作灵活、效益直接,但也存在着一些不足之处,例如,由于市场机制作用的逐利性,有可能产生社会总供给和社会总需求在提前规划上的失败、市场发展过程中的产业结构不合理以及滞后性的市场秩序混乱等现象。

在市场的实际操作过程中,艺术资源的拥有者成为艺术资源配置的主导者。这中间,尽管艺术家举足轻重,但他们可能是艺术版权的所有者,却未必是艺术版权和艺术商品的唯一拥有者和共时拥有者。社会性艺术大生产、市场化艺术产业的发展,导致的结果就是艺术生产或者说是艺术创作不再是艺术天才在作坊内的个人性创造行为,而越来越融合为社会组织、社会机构特别是艺术企业的机械化大生产。这让问题越来越复杂,特别谁才是艺术资源真正的配置者,开始困扰当下的时代。如果说艺术家和艺术投资人共同拥有配置权,还算是一种客气的说法,那么说资本正在裹挟艺术也不算为过,事实上,出资人、商人正在掌握绝大部分的艺术资源配置权,艺术品该如何包装、艺术品该流向哪里、艺术品该以何种方式营利、艺术品的市场利润该如何分配甚至艺术家的形象设计等不再是艺术家说了算,更多时候则是由艺术经纪人公司、艺术生产企业、艺术商业集团说了算。值得注意的是,艺术产业机构虽然控制着艺术资源,但他们亦不能不考虑艺术家的感受和社会性需求,艺术家作为活的资源有独立性和自由性,艺术家的状态和心理直接决定了艺术品质量的高低和优劣,所以尊重艺术家、重视艺术家、维护和理解艺术家才是艺术产业机构用好、用活艺术资源的前提条件。

艺术资源的配置和利用是今天艺术产业成败的关键,对于在市场上自由竞争的艺术企业是如此,对于一个国家、一个政府拟推行的艺术产业同样如此。相比较而言,艺术资源是死的,艺术资源的灵活配备、整合、运用才是得胜的关键;艺术家和艺术品是众多艺术资源的重中之重,能笼络好艺术家、能宣传和推

介好艺术品才能算真正掌握和理解了艺术资源;艺术资源的物质性、组织性实体固然重要,但在内化经济时代,艺术资源的名声才是最耀眼的闪光点,所以打造并经营好艺术资源的名声就抓住了经营艺术资源的核心,这也是艺术品牌化战略的起点;对中国而言,艺术资源应当为人民共有、国家代管,所以,艺术企业、艺术商在依靠艺术资源赚取名利的同时,亦不能忘了要用艺术丰富社会、丰富人民生活、回馈国家和人民、引导社会风气、树立民族精神和国家意识的责任。

第二节 艺术生产的社会性组织

今天的艺术生产是有组织、有计划、有目标的生产行为,不再是倾向于一种艺术家个性化的独创活动,不再是艺术家个人的喜厌行为,而是追求社会化的工业性、企业性商品生产,与马克思主义者所谓的"艺术生产"概念相比,艺术生产如今又有了全新的社会学意义。

艺术生产(Art Produce)曾经既是马克思主义经济理论中的一个经济学术语,又是马克思主义文艺理论中的一个文艺学概念,这个交叉性的双重概念一直以来引得人们议论纷纷,其实在马克思主义创始人创立艺术生产初始,并没有将艺术生产与物质生产做过多的区分,而是强调了两者都具有普遍的生产性:"不仅艺术传达具有生产性,而且艺术构思也具有生产性;不仅艺术创作具有生产性,而且艺术消费也具有生产性。只不过有物质性的生产性和精神性的生产性之别。"①马克思主义的"艺术生产"理论一经提出就引起了众多西方文艺理论家的关注和探讨,特别是20世纪的西方马克思主义文艺理论家如瓦尔特·本雅明(Walter Benjamin)、皮埃尔·马歇雷(Pierre Macherey)、特里·伊格尔顿(Terry Eagleton)等人对弘扬和完善马克思主义艺术生产理论做出了自己独到的贡献。马克思主义的艺术生产理论有一定的先导意义,但其中一点颇为令人怀疑,即"艺术消费也具有生产性",甚至有些学者坚信艺术生产与艺术消费有直接的同一性,马克思本人在《〈政治经济学批判〉导言》中也有类似的论

① 李中一.马克思恩格斯文艺学体系[M].武汉:华中师范大学出版社,1994:69.

述:"……生产直接是消费,消费直接是生产。每一方直接是它的对方。"①这一观点后来成为学术界借题发挥的论据,事实上,马克思说完这句话之后并没有继续延伸或确认艺术生产就是艺术消费,而是就此打住,谨慎地留下了自己的一点疑惑。

20世纪的西方马克思主义文艺理论家本雅明根据马克思主义生产力与生产关系、经济基础与上层建筑辩证关系的论述,提出了自己对艺术生产理论的理解并从而试图构建自己的艺术生产理论。本雅明首先承认艺术生产诸要素的合理性,但同时咬定它是一种特殊的生产活动:"有规律可循的一种特殊生产活动,即它们同样由生产与消费、生产者、产品与消费者等要素构成,同样受到生产力与生产关系的矛盾运动的制约"②。本雅明的艺术生产理论突出体现了科学技术对艺术生产的作用,甚至认为科学技术是艺术发展和艺术繁荣普遍的生产力,从而为科学技术、科学研究机构成为艺术生产部类中重要的一员打下了坚实的基础,这一结论无比重要,也与当今的事实不谋而合。摄影、摄像、电影、电视、高保真音乐录音技术、高清晰声像光盘制作技术、虚拟现实技术、增强现实技术、智能互动技术、CG设计技术等等都为现代艺术的无比繁荣提供了厚实的保障,这充分体现了本雅明超群的学术敏锐度。本雅明关于艺术生产技术与艺术生产关系的论述,可以从三个层次去理解:①"文学的倾向性可以存在于文学技术的进步或者倒退中"③,无论从内容上还是从形式上来说,本雅明文学创作寄托于文学技术的进步或者倒退得到了当今现实的明证,那就是网络、电视、电影、手机等现代媒体技术几乎改变了文学的写作方式和阅读习惯,文学的读图化倾向在今天越来越明显,本雅明还认为,艺术的倾向性不仅取决于艺术家的世界观,还主要取决于艺术家是否运用进步的艺术生产技术,尽管这样的判断多少有些抬高了技术的地位,但我们又不可否认世界正处在技术的包围中;②"对于作为生产者的作家来说,技术的进步也是他政治进步的基础"④,本雅明不否认一个作家的政治进步,不排斥艺术中的意识形态,或许艺术本就是带有意识形态的精神创造,但将政治进步孤立在社会之上而认为是处于人类悬

① 马克思恩格斯选集:第2卷[M].北京:人民出版社,1972:93-94.
② 马驰."新马克思主义"文论[M].济南:山东教育出版社,1998:162.
③ 胡经之,张首映.西方二十世纪文论选:第4卷[M].北京:中国社会科学出版社,1989:250.
④ 胡经之,张首映.西方二十世纪文论选:第4卷[M].北京:中国社会科学出版社,1989:257.

浮领域的最高认知恐怕就有悖真相,本雅明正是基于这一点而肯定地提出政治进步是作家的一个立场,但却是不能脱离经济性生产和技术进步的立场,生产和技术才是基础,这种从社会学视角来审视艺术生产活动的做法无疑是进步和科学的;③作家要引导别的生产者进行艺术生产,并为"他们提供一个改进了的器械"①,毫无疑问,本雅明继续推进,认为艺术生产技术之间是相互交错、相互影响的,这多多少少从当今艺术衍生市场无比发达的状态又证明了本雅明的理论创造天才。在《机械复制时代的艺术作品》一书中,本雅明甚至将艺术复制技术看成拯救现代艺术乃至艺术史的救世主,他不但承认复制技术是可取的,甚至推崇地认为复制性艺术可能高于独一无二的创造:"总而言之,复制技术把所复制的东西从传统领域中解脱了出来。由于它制作了许许多多的复制品,因而它就用众多的复制物取代了独一无二的存在;由于它使复制品能为接受者在其自身的环境中去加以欣赏,因而它就赋予了所复制的对象以现实的活力"②。

关于艺术生产与意识形态之间究竟是什么关系,马歇雷无疑是最有发言权的西方文艺理论家之一,他从意识形态生产方面发展了马克思主义艺术生产论,其艺术生产理论的基本观点就是文学是意识形态的生产、是对意识形态原料的加工,他甚至坚信马克思主义文学不仅是意识形态性质的生产,而且已经变成了文学是对意识形态原料的生产并生产意识形态,这一论点无疑是马克思主义艺术生产理论的巨大创新和突破。一直以来,马克思主义者强调的是艺术家意识形态的培养,重视的是意识形态对艺术家创作的基础性影响,但到了马歇雷,意识形态不再只是基础,也是产品,是艺术生产的产品,这是真正意义上对艺术生产和意识形态之间辩证关系的把握,艺术生产作为社会部类第一次得到了宣扬和证明。马歇雷说:"作品确是由它同意识形态的关系来确定的,但是这种关系不是一种类似的关系(像复制那样);它或多或少总是矛盾的。一部作品既是为了抵抗意识形态而写的,也可以说是从意识形态产生出来的。作品将含蓄地帮助把意识形态揭示出来。"③"把意识形态揭示出来"的说法仍嫌保守,现代传媒让社会各部类之间的关系一夜之间变得暧昧起来,大众呼声在今天来

① 胡经之,张首映.西方二十世纪文论选:第4卷[M].北京:中国社会科学出版社,1989:259.
② 本雅明.机械复制时代的艺术作品[M].王才勇,译.杭州:浙江摄影出版社,1996:4-7.
③ 陆梅林.西方马克思主义美学文选[M].桂林:漓江出版社,1988:612-613.

说不再是完全屈服的声音,电影、文学、绘画、电视、报纸、戏曲、雕塑等艺术的大众化倾向逐渐使来自底层人民的愿望得到了全面而宏大的表达,人民之声开始平等地对话统治阶级,政治意识占据C位的种种弊端在今天无法消弭。在民主政治的斗争中,艺术生产与现代传媒充当了时代的鼓吹手,艺术生产不再是"把意识形态揭示出来",还要在揭示之后生产出新的民众意识。马歇雷的艺术生产理论,一方面受到马克思主义创始人艺术意识形态属性论的影响,另一方面又超越了马克思主义创始人关于艺术意识形态属性论的思想,尽管这种超越是谨慎而缓慢的,但它"贯穿着一条揭示文学创作和批评同现存意识形态的对立、对抗的基本思路……同整个西方马克思主义思潮突出文学艺术对现存社会的否定性关系的思想暗合,体现了对资本主义现实的意识形态的强烈批判精神"[①]。艺术生产和艺术批评对意识形态的否定和重塑如今已经成为全球化的发展趋势,艺术生产在未来将爆发出巨大的塑造性功能。

伊格尔顿对马克思主义艺术生产理论的巨大贡献主要集中在艺术生产、意识形态和物质生产三者的关系辨析上,他认为艺术生产不仅是具有意识形态属性的生产活动,还是具有经济性质的生产活动,至伊格尔顿才真正捅破了艺术生产错综复杂属性和关系的窗户纸。他说:"如何说明艺术的'基础'与'上层建筑'的关系,即作为生产的艺术与作为意识形态的艺术之间的关系,依我看来,是马克思主义批评当前面临的最重要的问题之一。"[②]艺术生产与意识形态之间的关系并非相互认同、相互交融那么简单,它们之间的推托和拉扯关系一直以来都是不容易一眼看穿的,政治家对艺术家的拉拢和防范、艺术家对政治家的投靠和忌讳使艺术生产"包含在意识形态之中,但又尽量使自己与意识形态保持距离,使我们'感觉'或'觉察'到产生它的意识形态"[③],而艺术生产与经济基础之间的关系要明朗得多,伊格尔顿包括绝大多数后来的艺术理论家基本不反对艺术家作为生产者是摆脱不了资本主义社会雇佣劳动者身份的认识,他们相信艺术生产作为经济生产是资本主义制造业的一个组成部分、艺术品作为市场流通物同样是一种不折不扣的商品。如果非要将艺术生产、意识形态和经济生

① 朱立元,张德兴,等.西方美学通史:第7卷(下)[M].上海:上海文艺出版社,1999:581.
② 伊格尔顿.马克思主义与文学批评[M].文宝,译.北京:人民文学出版社,1980:81.
③ 朱立元.二十世纪西方美学经典文本:第3卷[M].上海:复旦大学出版社,2001:241.

产行为相提并论的话,作为意识形态的艺术和作为生产活动的艺术并不截然对立,且相互交织、彼此影响。艺术品"可以是一件人工产品,一种社会意识的产物,一种世界观,但同时也是一种制造业。书籍不只是有意义的结构,也是出版商为了市场利润销售的商品。戏剧不只是文学脚本的集成,它是一种资本主义的商业,雇佣一些人(作家、导演、演员、舞台设计人员)产生为观众消费的、能赚钱的商品……作家不只是超个人思想的结构的调遣者,还是出版公司雇佣的工人,去生产能卖钱的商品"①。伊格尔顿还进一步提出了"文学生产方式"的概念并分析了它的运动原理,克服了许多马克思主义文艺批评家直接"套用政治经济学的现成定义来注解艺术现象"②的弊端。建立在前人的基础之上,今天重审艺术生产的表现,艺术生产的社会性组织已经正在慢慢改变艺术生产的原初状态,而使艺术生产活动越来越彰显出时代的特色。

总的说来,艺术生产的社会性组织遍布了社会部类的各个方面,政府、文化艺术管理机构、艺术产业机构、艺术企业、社会性辅助机构,甚至也包含艺术消费组织等。政府及文化艺术管理机构出于对艺术生产的意识形态的掌握、了解及交流,至今仍需要对艺术生产做出密切的关注,这种宏观调控、全局把握、政策引导的管理是艺术生产最上游的组织管理之一。如2018年4月,江西省为深入贯彻落实党的十九大精神、习近平总书记关于文艺工作的系列重要讲话精神,出台了《关于进一步加强全省舞台艺术作品创作生产管理工作的办法(暂行)》(下面简称《办法》),明确对舞台艺术生产活动各主要方面进行法规性的约定和指示,充分体现了江西省政府对待舞台艺术生产的态度和立场。《办法》提出:各地和相关单位要高度重视和切实加强艺术评论工作,一是要把握艺术评论的正确方向,始终坚持马克思主义在文艺领域的指导地位,弘扬社会主义核心价值观,牢牢把握好艺术评论的方向盘;二是要运用正确的观点开展艺术评论,用历史的、人民的、艺术的、美学的观点评判和鉴赏作品,倡导说真话、建诤言,摆事实、讲道理;三是要加强艺术评论阵地建设,不仅要用好传统媒体,还要高度重视、认真研究新媒体;四是要努力为艺术评论工作提供便利条件,培养更多艺术评论人才,营造开展艺术评论的良好氛围。

① 朱立元.二十世纪西方美学经典文本:第3卷[M].上海:复旦大学出版社,2001:242-243.
② 马海良.文化政治美学——伊格尔顿批评理论研究[M].北京:中国社会科学出版社,2004:84.

如何落实舞台艺术生产、消费的管理目标呢？《办法》给出了进一步的指导方针：全省各级文化部门、演出单位要加强政治意识、责任意识、阵地意识，按照属地管理、"谁主管、谁负责"的原则加强管理，牢牢把握正确的创作导向，把好艺术创作生产的思想关、政治关、质量关，认真审核作品内容，严把政治导向，引导正确舆论，打造艺术精品。具体操作措施有：各设区市文广新局负责辖区内［含省直管县（市）］新创舞台艺术作品的备案、管理、审核工作；省文化厅成立省剧目审查小组，审查小组组长由省文化厅分管领导担任，成员由省文化厅艺术处负责人和艺术专家委员会成员组成；新排剧目通过备案、排演之后，由设区市文广新局向省文化厅提出申请，省赣剧院直接向省文化厅提出申请，省文化厅组织省剧目审查小组审看，提出审看具体意见以及可以公演、暂缓公演、不可公演的意见；暂缓公演的新创舞台艺术作品修改后，设区市文广新局或省赣剧院向省文化厅提出复审申请，省文化厅组织省剧目审查小组复审。

要想让艺术产品产生更大、更优良的市场经济效益和社会效益，艺术产业管理、艺术市场管理、艺术生产管理也正在与艺术行政管理产生越来越大的交叉，但这样做并非要突出意识形态的一元性，而是运用意识形态的杠杆功能撬动整个艺术产业、艺术市场的合理性、合规化发展。低级趣味的创作倾向或许能满足低端市场的欲望，或许能赢得更多的商业利益，但并非人类主流精神、积极精神、进取精神以及健康市场应该选择的发展方向，意识形态在现代商业中渗透的意义即在于此。政府的政策与鼓励是最为有力的艺术生产组织活动，尽管艺术不尽是政府行为的结果，但艺术天生就是意识形态的一种表现，从这个层面上来看，政府推动艺术产业的发展显然是艺术生产、艺术市场尚不能独当一面的现实情况所致。综观整个中国，艺术产业、艺术市场、艺术经济的自由化发展尚未成形，或者说刚刚起步，所以政府的整合力仍然不可忽视。

但一个产业的发展不能依赖政府的推动，适度的自发展才是产业自立的标志，特别是艺术的生产行为，社会生活本身的刺激、市场经济自身的完备、艺术发展内在的本质都要求艺术生产能跳出政令的束缚，回归社会化大生产的自然规律，从精神生活、社会经济两方面展开自律化的表现。于是，以市场竞争和经济营利作为行为准则的艺术策展人和艺术经纪人脱颖而出，成为艺

术生产最为得力的社会组织者。"策展人"一词源于英文 curator。艺术策展人（art curator）全称"艺术展览策划人"，是指在艺术展览活动中担任构思、组织、管理的专业人员。艺术策展人需要较高的综合素质，一个优秀的艺术策展人除了要有专业的艺术素养之外，还要具备艺术管理和社会活动的能力。艺术策展人就如同一部电影或者一部戏剧的导演，他们要负责确立主题、筹集资金、与赞助商甚至布展工人沟通、寻找艺术家、收集作品、运输作品、会展布展、邀请媒体、设计图录和导览册、规划线上和线下同步进行策略等工作，因此艺术策展人必须具备较高的综合素质和把握全局的能力。艺术策展人不全是为了钱而策划艺术展览，尽管更多情况下，艺术博览会（见图 12-4）和展示会是艺术产业的推进器，但繁荣的艺术市场仅仅是有影响的艺术展览活动的产物，而非目的。艺术展览体现得更多的是策展人的文化理念、艺术修养和结交艺术家的价值取向，毫无疑问，

图 12-4　第 23 届上海艺术博览会招贴（2019 年）

艺术策展人推动了社会艺术流行时尚的前进，开辟了社会艺术批评的新动向，促进了社会艺术消费水平和消费能力的提升，归根结底，他们赚取的是文化声誉和文化地位。

艺术经纪人（art broker）相比而言要更加倾向于产业化和市场化的属性，其经济性特征更加突出，对艺术产业、艺术生产的影响力举足轻重。艺术经纪人其实不是新近出现的职业，在中国古代就有类似于经纪人的职业。早在西汉，经纪人被称为"驵侩"；唐代，称经纪人为"牙人""牙郎"；到了宋、元时期，出现了外贸经纪人，宋称"牙侩"，元称"舶牙"；明清时期，经纪人取唐的称呼，为"牙人"，明代把牙人分为"官牙"和"私牙"，同时还出现了牙行，即代客商撮合买卖的店铺；清代，在对外贸易中，经纪人被称为"外洋行"，清代后期还出现了专门的对外贸易的经纪人"买办"；到了民国时期，随着经营股票和债券买卖的出现，在中国历史上第一次出现了债券经纪人；中华人民共和国成立初期，我国对经纪人采取限制、取缔政策，同时规定经纪人只能处在指

定的场所,设立了全民和集体所有制的信托、经纪机构,兼营购销双方的居间业务;1958年,国家取缔经纪人;1980年以后,经纪活动开始复苏,但经纪人活动仅处在不公开的"地下"居间活动;1985年后,经纪人由"地下"走到地上,以公开、合法的身份从事经纪活动;1992年以来,经纪人处在逐步发展阶段,国家对经纪人采取"支持、管理、引导"的方针,使经纪活动逐步走上了正轨。

艺术经纪人培养在国外已经是大学里的传统专业,在我国则刚刚起步,2000年后,经纪人专业才开始陆续地在某些专业性艺术院校成立,最早涉足这个专业的似乎是中国戏曲学院艺术教育系开设的文学专业国际文化交流专业班(专业代码050414),其目的便是"为培养有中国特色的文化经纪人队伍奠定基础"。尽管缺乏科班性的学习,中国仍有一些先行者在摸爬滚打的实践中自学成才,成为中国艺术经纪人队伍的领头羊,如北京星碟文化发展公司总经理王晓京、欢乐星文化经纪有限公司艺员统筹总监江虹、华谊兄弟太合文化经纪有限公司策划总监杨劲松等。

作为艺术生产的社会性组织者和管理者,艺术经纪人其实也受到了国家的约束和规范,如对获得经纪人资格的条件、经纪人如何获得经纪人资格、经纪人的职业道德和职业规范、经纪人的素质和能力等都有严格的规定。对于艺术经纪人取得资格证的条件,国家就规定了如下必备条件:①具有完全民事行为能力;②具有从事艺术经纪活动所需要的知识和技能;③有固定的住所;④掌握国家有关的文化艺术法律、法规和政策;⑤申请艺术经纪资格之前连续三年没有犯罪和经济违法行为。具备以上条件的人员经工商行政管理机关组织统一考试并通过后,才能取得经纪资格证书,获得了经纪资格证书之后方可申请从事艺术经纪活动。

艺术经纪人的职业道德基本可以用"四必须""八不能"来概括——经纪人必须诚实、信用,具有良好的品德;经纪人必须忠实保护客户的利益;经纪人必须遵章守纪,其经营活动必须符合法律、法规以及艺术行业管理的规定和要求;经纪人必须业务精、能力强,具有强烈的事业心和责任感。经纪人不能从事或参与涉及国家专控艺术商品以及涉及国家机密的经纪活动;经纪人不能从事走私、禁止流通艺术品、假冒伪劣艺术品的经纪活动;经纪人不能从事国际社会禁止的艺术经纪活动;经纪人不能超越客户的委托范围和权限,

越权进行有关的艺术经纪活动；经纪人不能私自设立和收取账外佣金或索要额外报酬；经纪人不能承办或接受能力以外的艺术经纪活动；经纪人不能超越中介服务地位，进行艺术的实物买卖或私下交易；经纪人不能违反国家的有关税法，进行骗税、逃税活动。

第三节　艺术商品的社会性传播

艺术商品的社会性传播类似于艺术传播，但它强调的是艺术品作为商业产品的市场化、贸易化的传播，是艺术传播中的一个类型。艺术商品的传播既秉承了艺术的精神性、文化性传播，又强调了艺术品的经济性、营利性的商业传播，所以是一种双重性格或双重属性的传播，其中艺术的商业传播是建立在文化性传播基础之上的社会经济性的传播，而摒弃了经济营利性的艺术传播也不属于艺术商业传播。

在西方，传播学的奠基人通常被认为有五位：①哈尔德·拉斯韦尔（Harold Lasswell），他是美国现代政治科学的创始人之一，拉斯韦尔明确提出了传播过程及其五个基本构成要素：谁（Who）、通过什么渠道（What channel）、说什么（What）、对谁（Whom）说、取得什么效果（What effect），这就是著名的拉斯韦尔5W模式。5W模式是传播过程模式的经典，后来的很多学者都对此进行过各种修订、补充和发展，但大都保留了该模式的本质特点。这一模式还确定了传播学研究的五大基本经典内容，即"控制分析""内容分析""媒介分析""受众分析"以及"效果分析"。②库特·卢音（Kurt Lewin），这个德国犹太人提出了信息传播中"把关人"的概念，这个概念形象地概括了信息传播媒体及媒体管理机构的社会定位和社会功能，从而准确解决了社会信息媒体的人格属性悬疑，至今这一概念仍在传播学界、文化学界、社会学界被广泛应用。③卡尔·霍夫兰（Carl Hovland），作为耶鲁大学的实验心理学教授，他把心理学实验方法引入了传播学领域，从而揭示了传播效果形成的内在条件和复杂性，并为传播心理学、传播接受学的产生埋下了伏笔。④普尔·F.拉扎斯菲尔德（Paul F. Lazarsfeld），奥地利籍犹太人，拉扎斯菲尔德比其他任何人都更多地把传播学引向了经验性研究的方向，从而为传播信息与社会先入为主的成见之间进行比较和互证搭建了一座重要的桥梁，

也为传播效果的实证提供了一个全新的方法论。⑤韦伯·施拉姆（Wilbur Schramm），美国人，他设立了世界上第一个传播学研究所，主编了第一批传播学教材，开辟了电视对少年儿童的影响等几个新的研究领域。他被学界认为是传播学的集大成者。而传播学作为一门学科的确立，与沃尔特·李普曼（Walter Lippmann）的一本名著《公众舆论》是分不开的，这本著作是李普曼1922年完成的研究，开创了今天被称为议程设置的早期思想。此书奠定了李普曼在传播学史上的重要地位，使他跻身世界最有影响力的传播学大师之列，《公众舆论》也当仁不让地被公认为传播学领域的奠基之作。

传播学一直以来关注的或者强调的中心对象其实就是大众传播，大众传播主要是从传播的途径和传播的媒介角度而言的，艺术传播属于大众传播的一个分支，对艺术传播的广泛性、专题性研究仍然尚处于起步阶段。艺术传播与大众传播的联系和不同之处就在于艺术传播运用了大众传播的途径和方法手段来传播艺术信息、艺术知识和艺术品，也就是说艺术传播利用传播类型、传播内容方面的特殊性从大众传播中脱颖而出，艺术传播就是传播艺术的。人类传播的内容丰富多彩，它们在特定的传播活动中各自有具体的形式和意义，以传播内容的不同性质为基础，传播总体上可以划分为新闻传播、政治传播、文化传播、艺术传播、经济传播和教育传播，这种研究表明了当代传播学向社会生活各个领域的推进。

艺术学对传播学的接受显然晚于现实实践太久，事实上，今天的一切传媒机构都为艺术的广泛传播提供了多种多样的手段和方法。而要构建艺术传播学，笔者以为首先还要澄清一个问题，即艺术传播应当有两种解释：①传播的艺术性；②传播的艺术。第一种解释强调的是传播的技巧和技术层面以及传播方法、手段上的合理性、科学性和高效性，实际并没有脱离传播学，也没有进入艺术学，与艺术并没有本质上的关联，主要属于传播方法论的研究；第二种解释就不一样了，它将传播方法、传播手段和艺术内容、艺术对象紧密结合，不但拓宽了传播学的研究范围，也真实地进入了艺术学，是两门学科的交叉研究，实质上关注了如何传播艺术以及传播中的艺术呈现什么生存形态的问题。艺术传播学应当实指第二种可能，本节的艺术传播也指此意。从知识交叉的角度来看，艺术传播研究离不开对艺术

符号和传播媒介的认识,因为艺术像人类创造的一切文化产品一样,也是一种符号形式、一种符号语言。艺术(绘画、雕塑、建筑等)主要以表象符号为载体,物化在具体的媒介(报纸、杂志、书籍、广播、电影、电视剧等)上,激发和满足艺术传播受体对艺术信息的需求①。艺术传播活动无论从审美本质还是从艺术传播、艺术接受的双向互动上来看都有其特殊的规定,这种规定不独独等同于艺术独立的精神审美,也不独独无异于人的生存经验对艺术和社会生活所做出的比较性认知,"艺术之所以存在,就是为了帮助我们重新感受生活,就是为了使我们体会到物体,使石头具有石头性,使我们真正感受到是看到了物体而不仅仅是承认了它"②。毫无疑问,艺术传播强调艺术接受的效果,这也是一切传播学研究的目的,无效果的传播毫无意义。艺术传播的接受效果离不了审美效果,也离不了社会性的信息传导、知识传递、物品传输的功能。

艺术的商业传播实质上讲述的就是艺术商品的社会性传播,包括艺术商品本身、艺术商业信息、艺术商业知识等的传播。显然艺术商业传播是艺术传播、经济传播的结合和交叉,艺术商业传播属于艺术传播、经济传播的一个分支。艺术商业传播是以追求艺术商品营利为目的的一种艺术传播,那它是否就应当拥有上述艺术传播的审美接受和社会功能呢?笔者认为答案是肯定的,尽管艺术商业接受的目的和动机更加复杂、更加混乱且带有浓厚的经济特性。首先,艺术商业传播的对象仍然是艺术品,就算是经过人为商业包装和商业炒作过的艺术品,它区别于一般文化商品、物质商品的地方就在于它仍然是艺术,从精神内涵到符号标志仍然是艺术。所以,尽管艺术商业传播进行了经济性、市场性、商业性的洗礼,商品本身依旧凝聚并体现了艺术创作者的灵感迸发,这种灵感迸发的过程是艺术家、艺术商业传播者、艺术商品接受者自觉性和非自觉性、理性和非理性的统一,这种统一是一种人类普遍拥有的特殊的精神现象和审美认知活动,离不了客观情境——艺术品的呈现和暗示,也离不开外界刺激——传播者的宣扬和推广。总之一句话,艺术商业无论如何发达也不能否认商品的艺术属性,这才是问题的关键。其次,艺

① 戴元光,金冠军.传播学通论[M].上海:上海交通大学出版社,2000:118.
② 休斯.文学结构主义[M].刘豫,译.北京:生活·读书·新知三联书店,1998:130.

术作为一种独特的社会现象，其创作、传播、接受是一种自然而然的行为表现，它们是人脑在特定条件下特别活跃的创造性思维活动和心理现象，在这种个人直觉的心理形式背后，潜伏着深厚的社会文化的理智考虑，沉淀了许多生活经验和感受——那就是对艺术先入为主的印象、对艺术符号毋庸置疑的心理认同、对艺术品透露出的无比激越的莫名兴奋和探求欲，这些成熟的理智考虑、这种定型的经验感受让民众在无须过分的准备下就可以一眼明了商品的艺术属性，随之而来的审美习惯就开始发挥主导作用。最后，从艺术商业传播的本质上来说，艺术商业传播虽然是追求商业营利的，但却是抓住艺术品的最终完型来营利的，即艺术商品推销的"卖点"究竟是什么？笔者以为是艺术消费者的审美欲和艺术参与欲。艺术家与大众生活隔着身份的距离，在大众心目中往往是作为一种"神"而被供奉着，起码艺术家在大众心目中非同于一般普通人，每个人都有对神的向往，每个人都有隐藏在生命最深处的创造欲，每个人都有摆脱平庸的冲动，每个人潜意识中都希望自己是一个艺术家，当梦想在现实中破灭，艺术商业传播活动却在经济传播过程中紧紧捕获了这个"卖点"，用艺术家、艺术品、艺术意识满足人民大众的创造欲和艺术梦，因为，无论艺术家怎样用烈焰般的思想和感情做全身心的投入，也无论怎样努力使其纯粹的艺术表达对抗着外部世界，都需要通过人民大众对艺术的欣赏和接受的洞识去获取艺术完型的价值。艺术商业传播活动其实并没有也不可能放弃艺术的交流，它同样是前景的事物——艺术品和背景的力量——参与性创造欲的呈现，艺术和公众的辩证对话关系在这种呈现中真实地联系起来。

艺术商业传播尽管是一种商业活动，但其商品的特殊性使其社会功能彰显出超越所有物质商业乃至普通文化商业的特征，概括看来，艺术商业传播的社会功能可以归纳为如下几个：

（1）艺术商业传播的社会功能仍然要以审美为中心。"美的规律"是艺术创造和传播的基本规律，艺术之美是吸引艺术消费的重要方面，这一点在上文已经做了论述，也就是说艺术品购买者或者艺术消费者首先自己要被艺术品所感动、所震撼，才会心甘情愿地去掏钱买单。但问题往往又总是很复杂，如某些艺术消费并非出于消费者的感动，而是出于艺术家和艺术品的名气效应，也就是说艺术消费者会冲着艺术家的名气而掏钱购买，哪怕自己并

没有搞懂其中的秘密。这种消费情况却恰恰从另外一个方面证明了艺术商业传播社会功能的强大，它异化了艺术的审美中心主义，将艺术与生活之间的关系耦合得更加紧密、更加随意。

（2）艺术商业传播的认知和教育功能。艺术商业传播教育功能的最高表现是激励艺术经营者积极改造社会商业环境、完善商业道德品质，以求社会和个人的全面发展。艺术教育本身是使被教育者全身心获得完整、和谐的发展的艺术传播过程，尽管艺术传播的整个过程要求不应过分迁就受众的兴趣、爱好、水准，而应把积极引导艺术受众做出符合一般规律的艺术欣赏和艺术接受作为自身的根本目标，这种根本目标的实现是建立在艺术接受的身心反应过程之上慢慢实现的，即通过艺术品触发艺术受众的身心功能系统时，把艺术思想、艺术感情、艺术功能或艺术动机灌注于其头脑中，使其在积极的参与、共鸣和讨论中填充艺术文本"召唤式"结构的空白，实现艺术受众对真假、善恶、美丑的辨析和对个体行为的规范。不管是在艺术文化性传播中还是在艺术商业性传播中，艺术传播的教育功能都会或多或少地得到实现。

（3）艺术商业传播的娱乐和沟通调适功能。随着大众媒介的日益普及，艺术商业传播广泛渗透，其娱乐功能、大众沟通调适功能越来越突出，强烈的视觉感染力和休闲娱乐作用可能会使审美、认知、教育的功能可以更好地实现，起码对于社会生活普及性的调适和文化艺术娱乐内容和形式的推广具有不可低估的作用，公众足不出户就可以欣赏到各个层次、各种形式的文化艺术品，这要仰仗于电视机、电脑网络、各种电子报和手机的普及。在今天的范围来看，电视、电脑网络、电子信息、手机等的文艺信息不是免费的，尽管公众花很少的钱甚至免费就可以获取大量的艺术资源，但实际上这种成本转嫁给了广告商业，一切艺术传媒又都是广告传媒、广告商，他们依赖广告客户获得生存，而这种艺术间接的商业活动无疑方便了受众的娱乐和沟通，这些艺术传媒才真正赢得了社会的认同。除了对产品本身需要买单，信息流量也是需要艺术消费者买单的商品，信息流量的利润推动了网络技术的大发展。

（4）艺术商业传播的经济功能。这是建立在前述三大功能之上的功能，却是艺术商业传播最直接、最本质的功能：为艺术生产者、艺术商、艺术受众

带来真正意义上的名和利,甚至能够成为国民经济兴衰的一个风向标。作为市场上买卖的商品,艺术其实和一切普通物质商品没有二致,如果非要将它们区分开来,艺术商品曾经在经济利益的追求上更加含蓄、更加隐晦而已,这也说明艺术商品同样遵循多数经济规律,起码遵循商品经济的流通规律:艺术商品也会从贫穷者手中、从贫穷地区流向富裕人手中和富裕地区;艺术商品的名气和商业炒作同样是艺术商品畅销的保证;艺术商品也符合市场供求关系的变化,供大于求就要降价、求大于供就会涨价;艺术商品同样需要遵守等价交换;艺术市场上的恶性竞争、弄虚作假或者投机倒把的商业行为丝毫不比物质商品市场来得少。一切的对和错都要归因于艺术商业传播,毫无疑问,今天商业传媒引导生产和消费的能力越来越强,而在艺术市场上,艺术商业传媒可以让一个艺人一夜暴红,也可以将一个艺人刹那间推到风口浪尖甚至拍死在沙滩上,这是一把双刃剑。在审美度和艺术质量没有量化标准的时代,市场经济收益将成为鉴别一件艺术品和一个艺术家不容忽视甚至起决定作用的方面。

艺术商业传播突破了艺术文化传播的小众性、精神性、知音性规定,将艺术传播真正推入大众传播的领域。艺术传播在漫长的历史过程中不过是属于装点门面、聊以娱乐的小范围传播,往往集中于权贵、文艺圈中,民间的文艺商业性传播仅仅局限于民间歌舞、民间文学、民间戏曲戏剧等,贵族文艺和民间文艺之间不相容原则使历史上很难真正出现大众传播,所谓的大众传播恰恰是在现代科技、现代传媒之上出现的。大众传播是"人类社会信息交流的方式之一,职业工作者(记者、编辑)通过机械媒介(印刷媒介、电子媒介)向社会公众公开地、定期地传播各种信息的一种社会性信息交流活动"[①]。另有学者认为大众传播是"指特定的社会集团通过文字(报纸、杂志、书籍)、电波(广播、电视)、电影等大众传播媒介,以图像、符号等形式,向不特定的多数人表达和传递信息的过程"[②]。当然还有人认为:"大众传播即是指现代印刷和广播、电视等影像和音声传媒组织运用法人资金,立足高科技发展和产业化繁荣之上,以国家的法定约束作为行动指南向未知的受众提供信息和娱乐产

① 刘建明.宣传舆论学大辞典[Z].北京:经济日报出版社,1992:290.
② 沙莲香.传播学[M].北京:中国人民大学出版社,1990:145.

品的创造性、实践性活动。"①大众传播的特征可以从几个方面来把握：①利用现代科技进行信息生产和信息传播的专业性媒介组织和媒介活动的总称。具体到艺术商业传播上来说，这些媒介组织包括出版社、电视台、文化艺术公司、画廊、艺术经纪人、音乐制作公司、剧团剧院等；这些媒介活动包括书籍销售、电视剧转播、音乐会的举办、唱片的发行和推销、绘画的拍卖和商业运输、戏剧的上演、数字艺术的制作和营销等。另外，利用现代科技进行复制也是大众传播的重要特征，即艺术商、艺术传媒机构要运用先进的传播技术和产业化手段大量生产、复制和传播信息。大众传播的出现和发展，离不了印刷技术以及电子传播、现代网络技术的进步。②有组织、有计划的传播活动和传播过程。大众传播往往依靠社会媒介组织得以进行，所以大众传播更多情况下显示为一种组织行为和组织推广活动，一个人、一批人小范围内的推广活动无法构成大众传播。具体到艺术商业传播上来说，一个画家举办个人画展、在家中私下销售一些画作、为朋友或某些场合进行一些应酬性的绘画活动不可能归属大众传播范畴，因为这种传播活动实在太狭窄、太偶然、太随意也太没有社会影响力。如果该画家进行全国性甚至国际性的巡回展览或进入全国性的电视节目中以主角身份参加电视专访节目，该画家的绘画由经纪人公司进行包装和社会性的宣传推广以及规模性的销售或其故事和人生经历被拍成了电影并有较好的票房等，就可能产生巨大的社会影响，这样的传播因其周密的组织性和长远的计划性而可以被称为大众传播。③传播的对象是社会上的一般大众，而且是不分阶层、不分职业、不分地位和等级的普通大众，用传播学术语来说即"受众"。受众的广泛性突破了诸方面条件的束缚，特别是在经济地位和文化圈层方面的差别和隔阂被打破，越混杂的受众越可以被称为大众。大众传播意味着是以满足社会上大多数人的信息需求为目的的大面积传播活动，也意味着需要实现跨阶层、跨群体、跨文化圈层的广泛性社会传播，还必须要能因此形成比较大的社会影响力和社会知名度。④传播的过程不仅仅是一种文化性格的表现，它还必须是一种商品活动且带有强烈的经济特性。大众传播无论从传播手段还是从传播内容上来说，都是

① O'Sullivan T. Key Concepts in Communication[M]. New York: Methuen & Co.,1985:130.

以一种产业化的方式来运作、以商业模式来推广，并以追求传播信息带来的巨大社会影响力或商业利润为目的的传播。大众传播媒介作为传播的主要推动者一般具有两种生存方式：贩卖信息标的，即将传播信息当作产品直接买卖，从中赢取市场利润，如电影院放映电影、拍卖行拍卖艺术品、音乐制作公司销售音乐产品等；贩卖广告位，信息标的是免费向受众提供的，但在信息标的周围或当中提供了无数的广告位并租售广告位获利，如网络、电影、电视、艺术杂志、艺术报纸、手机APP上的植入性广告，音乐会、艺术博览会、艺术展演活动、艺术竞赛活动的赞助性、商务性海报广告、场地广告等皆属此类。⑤通常是一种制度化的社会传播。由于大众传播往往具有空间、时间和社会深度上的巨大影响，所以无论从传播资质的审查、传播信息的检验、传播受众的调研、传播影响的引导、传播行为的规范上来说都至关重要，这关系到当局形象和政权稳定，也关系到民众的信心和兴趣取向，还能够对国家的政策和发展方向形成可能性的动摇和改变，所以，大众传播往往是倍受政府关注的传播行为，从确保国家意识形态和社会价值体系来说，对大众传播实行制度化的管制和引导是必需的。其实，几乎在所有国家，大众传播都是被纳入国家制度建设体系和网络中的，大众传播不可避免地受到所有国家的重视和监控，其中包括对艺术商业传播、艺术产业传播的重视和监控，是被列入艺术制度建设之中的。由于传播过程的特殊性赋予它巨大社会影响力，无论在哪个国家，都会把它纳入社会制度的轨道①。

艺术商业传播就是一种大众传播，它符合上述大众传播所有的特征，但这就给艺术传播的文化性、艺术性和精英性带来了巨大的挑战。大众传播迎合的就是大众的兴趣和口味，如何在艺术性和大众性之间寻求平衡和发展的均势正是艺术商业传播管理的核心任务之一，同时也应当是艺术商业媒介需要认真权衡的重要工作。艺术商业媒介是经济组织，它们的逐利性需要从制度上、社会监督上、理论教育上甚至法规上给出合理的定性和要求，保证不能让营利性泛滥，更不能让经济营利作为艺术组织和艺术传媒机构至上的荣耀。对于存在于我们周围的一切不考虑社会效益、一切因追求经济利益而牺

① 郭庆光.传播学教程[M].北京：中国人民大学出版社，1999：112.

牲大众审美层次和误导社会文化意识、歪曲社会流行时尚的艺术生产、艺术传播活动都要进行制止和严厉的声讨,2021年贺岁电影《大红包》就严正批判了为获取经济利益而触犯道德底线和违背社会公德的行为。

第四节 相关人才的社会性培育

艺术产业管理对象除了艺术资源的配置、艺术生产的组织、艺术商品的传播之外还有艺术人才的培育,从整个社会的宏观角度或者从产业管理的社会化表现来看,产业实际上是一种社会性经济组织活动,即所有生产企业、所有贸易活动、所有流通和消费形态在市场上整体表现的总称,横向上包括所有的社会经济部类,纵向上包括经济链系上的所有环节,具体说来,谈及产业管理对象,其中的资源配置、生产组织、商品传播和人才培育等四个方面恐怕仍是最为明显和突出的对象。其实,产业管理行为还有许多具体表现,如核算、统计、广告宣传甚至消费形式等都是产业管理的组成部分,但最为主要的恐怕仍应从资源、生产、传播和人才四个方面来讨论产业管理的对象,特别是对艺术产业管理来说,艺术商品作为最为稀缺的社会资源,围绕艺术品而展开的资源整合、生产组织、商业传播以及艺术产业人才培养自然就成为更加突出的产业管理对象。

艺术产业方面的人才多种多样,包含了艺术家、艺术经纪人、艺术企业人、艺术管理者、艺术投资人、艺术法学专家、艺术批评人、艺术鉴定家、艺术收藏家等等,本节不能一一列举,所以使用了"相关人才的社会性培育"作为本节的标题,对上述各相关人才笼统、普遍的特征做一种概括性、介绍性的描述。

一切人才都可以被称为人力资源,人力资源是指能够推动整个经济和社会发展的劳动者的能力,包括劳动者的智力和体力。具体到艺术产业来说,在艺术产业界对艺术产业活动有所作为的智力正常的人都是艺术产业的人力资源,而这里所讨论的主要是指艺术企业组织内外具有劳动能力的人的总和。一般来说,艺术产业人力资源具有以下6个特征。

(1) 艺术产业人力资源具有生物性。它存在于艺术工作者的身体之中,

是具有生命的"活"的资源,与所有人的自然生理特征相联系。只要人的生命存活着、只要人的身心健康保持着,那么作为人的"活"的创造性能力以及艺术思维和感知能力就是一种资源。艺术产业人力资源的充分利用有赖于其载体——人的身心发挥,因而具有生物性,所以说,艺术创造力是一种内化资源,是内化经济最为重要的生产力之一,与科学研究能力、学术研究能力、管理才能相类似。

(2) 艺术产业人力资源具有能动性。一切正常人都具有思想、感情,有主观能动性,即有目的、有意识地认识和改造客观世界的能力。特别是艺术工作者,能够在这一行永远坚持下去的必定对艺术都具有无比的热爱之情和强烈的感悟力,他们的思想和感情是跳跃的、灵动的、积极向上且深沉的,艺术家、艺术经纪人、艺术投资人、艺术收藏家、艺术批评家、艺术鉴定家莫不如是。他们在改造客观世界的过程中,主要是通过意识、情感以及生活经验对所采取的艺术行为、手段及结果进行分析、判断和预测。由于他们具有社会意识和在社会性艺术生产经营中所处的主体地位,使得艺术产业人力资源具有了强大的能动作用,如自我强化、选择职业以及积极劳动等。艺术创造力不一定需要超群的智商,但一定要有强烈的情感力和表达欲,这又是艺术创造力作为内化生产力的特殊性。

(3) 艺术产业人力资源具有时效性。艺术产业人力资源的形成、开发和利用都受到时间方面的限制,即人的工作年限是基本确定的,少年时的懵懂和冲动、青年时的积极和奋发、中年时的沉稳和练达、老年时的衰弱和平和使人力资本与物质资本不同,它具有一维的线性发展特征。所以,艺术产业的教育、培训对艺术产业人才所进行的适时或超前投资是无比重要的,只有形成一定的人力资本存量之后再将其投入社会生产过程才可以产生收益、发挥效用。艺术尽管是天才的事业,但如果得不到及早的发现和引导,又如果得不到专业性、持续性的开发和培训,那么隐藏在人体内的艺术天分也会逐渐丧失殆尽。一切艺术才能都是天分的表现,但同时又是基本功的累积,天分很难学,但童子功、基本功又都是可以靠勤奋练成的。

(4) 艺术产业人力资源具有依附性。人力资本的载体是人,是通过人力投资形成的价值在劳动者身上的凝固,与其所有者不可分离,一切体能、知

识、智能、技能、情感价值观念、思想道德都依附于活生生的人而存在,艺术产业人力资源尤其如此。艺术天分和艺术基本功是很难发生传递的,艺术情感和艺术体验也很难复制出来或者剥离出艺术家、艺术工作者的身体而独立存在。艺术才能就是一种典型的内化生产力,内化经济时代,这类才能成为推动社会全面发展的核心生产力。不用说艺术家,就是不同的艺术经纪人,由于经纪的艺术家不同、人生经历不一样、艺术感悟不同、对待金钱的态度不一样,也会表现出完全不同的经纪风格和管理风格。另外,艺术产业人力资源的价值量和新增价值的创造,必须通过艺术产业工作者的劳动得以体现,如果他们不参与劳动和劳务,只是一个纯粹的消费者,其内化资本的价值也根本无从体现。所以人力资源包括艺术产业人力资源才被称为活资源。

(5) 艺术产业人力资源具有组合性。组合性是艺术产业人力资源的一个重要特征。两个人在一起工作发挥的作用,并不等于两个人单独发挥的作用之和,既可能出现 $1+1>2$ 的情况,也可能出现 $1+1<2$ 的情况。如一个艺术家既要去搞创作,又要去搞艺术品推销,必然会分散绝大部分的精力而既搞不深艺术,又搞不透经济。一个艺术家加上一个艺术经纪人,在分工合作的过程中,两人各司其职,或许就能达到事半功倍的效果,艺术家攻于艺术、经纪人攻于经济和市场,艺术经济的规模效应就可能会一下子扩大许多。当然,面和心不和或者根本就相互厌恶的艺术家和艺术经纪人的组合就适得其反了,两人的工作都会受到对方的牵连而事倍功半,此时组合在一起不如单干的好。除了不同产业部类之间的组合,同一个艺术产业工作者也是不同资源的组合体,智商、情商、艺术才华、商业头脑、人生经验、性格、经营技巧等等的组合才构成一个完整的艺术产业工作者,一个成功的艺术产业人是多方本领和素质缺一不可的,诸多内在资源的整合和组织本身就是一个大学问。

(6) 艺术产业人力资源具有增值性。物质资本在使用的过程中由于磨损、自然腐蚀或损坏等原因会产生折旧现象,其效率和效益是递减的,而人力资本不仅不会弱化或消除其资本投入要素的收益递增状态,而且对经济增长率的提高具有不可替代的作用。对于艺术产业人力资源,情况更是非常奇妙。艺术家会随着自身名气的增长和艺术技能的提高而不断提升自己的市

场竞争力，越来越受到大众的认可和消费者的追捧，其艺术创造的市场行情也会越来越提升，即使年岁已高的艺术家也绝不会因为其艺术创造性的老化和衰弱而使其艺术品的市场销售冷淡下来，相反因其创造率降低了，其艺术品的市场价格会慢慢升高。艺术商、艺术批评家、艺术鉴定家的名气和身价也都是随着年岁、经验和名气的增加而提高的。艺术产业人力资源的这种增值性不一定直线上升，社会环境、人生经历、艺术消费者情感理念的改变会使这种增值波浪式前进或者螺旋式上升，知名艺术家去世后，其艺术的增值能力会呈快速增长，这也算是艺术商品的独特之处。

艺术产业的人力资源是可以培育的，而且需要全社会专业的、集中的、规模性的培育才能创造出能够满足艺术产业飞速发展所需的专业人才，这种专业人力资源的培育无论从量还是从质上来说都是当今社会紧缺的，都与艺术产业、艺术市场高速发展的现实不相匹配。

事实上，国家已经意识到了这个问题，大量的艺术产业管理人才培训机构开始出现，艺术管理专业在某些大学如中央音乐学院、中央戏剧学院、中央美术学院、北京电影学院、上海音乐学院、广州美术学院开始陆续出现，而问题的关键在于这方面的专业师资由于前期社会培育体系的缺乏而出现严重不足的现象，艺术产业教育素材、艺术产业教育经验、艺术产业教育方法手段、艺术产业教育渠道、艺术产业教材和相关的资料库在高校其实都相当贫乏，这让我国的艺术产业教育、艺术产业人才培养陷入了边走边看、摸着石头过河的探索阶段。笔者以为，艺术产业管理人才的培育应当是一个系统工程，社会培训机构、学校教育、职业化培育体系等要逐渐健全，其中艺术学、管理学、产业经济学、市场营销学、行政学、法学等学科和专业应当是艺术产业管理的核心学科，而像历史学、考古学、统计学、审计学，包括绝大多数的人文社会科学和某些自然科学的知识就可以当作艺术产业管理专业的边缘学科、交叉学科。艺术产业管理专业不仅仅局限于在高校学习和培养，还要善于利用一切社会资源共同营造该专业人才的培养氛围和机制，一切在实战中成长起来的艺术产业方面的从业人员都应当担纲主要或者辅助的艺术产业管理方面的培训专家和师资力量，像画廊老板、电影制作和发行公司的老总、戏团剧团的团长和艺术总监、电视台的台长及相关管理者、文化艺术管理机构的

官员、艺术出版行业的专家等等。如此说来的话,艺术产业方面有实践经验又有理论功底的社会性师资力量还算比较雄厚,因为目前在产业发展的过程中,有点实力和名气的艺术企业、艺术公司在全国各地都能挑得出几家。但在艺术产业管理教育体系创建初期,高校无疑提供了比较广阔的平台和天地,因为这里有比较完善的核心及边缘学科的专业群,有充足的、成熟的、辅助专业的师资队伍,有强大的社会招生规模和社会招生号召力,有浓厚的办学氛围和教育的职业责任心。尽管高校在教学资源的整合上没有丝毫的问题,但在办学资金的筹措上需要政府及社会的投入和大力支持,从节省成本的角度来看,艺术产业管理专业的独立性发展可以放缓一点,先尝试性、寄附性地挂靠在艺术、经济、管理、文学、社会学等系科办班或者办专业,学生的教育模式从全日制四年本科、全日制三年专科、非全日制的行业内教育到非全日制的中长期或者短期培训班等应该多元发展。国家或者地方政府可以加大这方面的资金投入,促进艺术产业管理的研究工作和著书立说工作,没有一定数量的教材、资料和研究成果是不可能打造一个学科专业的,目前的研究除了指导艺术产业实践的专项性、应用性研究之外,更要加大基础教育、基础培训、学科规划和总体思路构建的理论性研究,为艺术产业人才社会性培育机制的建构奠定基础。事实上,国家目前在文化产业、艺术产业研究和教育方面的投资严重不足,在相当长一段时间内,由非艺术产业专业即其他类学科的教师占据讲台教授艺术产业知识的局面不会改变。比较专业的艺术产业管理方面的师资力量仍然要从当下该专业的学生中产生,从人才培养的周期来说,除了基础理论知识的学习,毕业之后一段时间的实践锻炼也很必要,随后理论和实践皆有基础的人才站上讲台才不至于误人子弟,这需要10~20年的时间,我国方有可能诞生出一批更加专业性的艺术产业管理教育人才。如想缩短教育周期、达到短期内的实效,就需要将具有一定实践经验的艺术产业管理者或从业人员从工作岗位上招收到学校来进行为期两年或两年半的研究生培训,这不失为一个为社会提供全面人才的好办法。专业院校可以设置在职攻读研究生学位、非全日制的研究生学历、脱产攻读研究生学位和学历、委托培养研究生、联合培养研究生等方式来培养艺术产业的高层次人才。应当鼓励艺术产业管理方面的研究生进入高校从事教

学、科研工作，而不是仅将拿到文凭或赚到更多的钱当成学习目的。硕士点、博士点的培植可以采取灵活的办法，提前于本科生的大规模招生同样可以进行，积极引进海外专家或国内在艺术学、产业经济学、管理学方面造诣很深的专家教授担任硕士生、博士生导师，由学校通过一系列考核并合格之后发放学历证书、由教育部发放学位证书，国家和学校要积极做好这些高端毕业生的宣传工作，积极做好他们就业的辅助工作，让他们学有所成、才有所用。

社会办学同样是不可忽视的重要办法，如文化艺术机构可以定期举办艺术产业管理培训班，扩大宣传、招募艺术产业方面的从业人员和经理人来接受免费或者有偿的专业技巧、艺术法律法规、产业经济政策、艺术鉴赏、艺术品市场营销、艺术管理等方面的培训，考核合格后可以发放培训证书，这些证书在艺术产业经理人上岗资格认定时按艺术产业教育法规规定可以作为有效资格认定凭证，那么，大量的艺术产业职业人就有望提高自己的专业素养和理论修养，从而能更好地武装自己的实践能力和敬业精神。艺术产业管理人才是一类应用性比较强的人才，类似于今天流行的 MBA（工商管理硕士）、MPA（公共管理硕士）、EMBA（高级工商管理硕士）、EMPA（高级公共管理硕士）等管理学科的人才，他们的共同点都在于在学习理论之前有过几年的工作经历和实践经验，这样在学习理论知识的同时才能很深刻、很有效地理解艺术产业管理理论的精髓，才有能力提出有建设性的问题，引发行业对艺术产业管理理论研究的深入思考。社会办学不仅仅局限于政府的文化艺术机构，具有社会声誉、资金雄厚、市场竞争实力强大的艺术产业巨头或艺术类大型企业同样可以联合学校、联合政府或者独立举办社会培训工作，为自己赢取更多的社会名声、为国家培养更多的艺术产业人才、为社会艺术素养的整体性提高做出自己的贡献。另外，要鼓励民办高校创办艺术产业管理专业，民办高校尽管各方面与公办高校尚不能比拟，但民办高校的教育模式、教育思路更加灵活、更加活泼，其规模和资金压力都比公办高校小，没有太沉重的历史负担可以让它们更加精、高、专地发展自己的强势专业、特色专业和新兴专业。如闻名世界的纽约视觉艺术学院（School of Visual Arts, SVA）（见图12-5）就设有国际贸易和时尚产业营销、产品管理、时尚和相关产业、广告和

营销通信等学科方向;在艺术和设计领域,世界排名第十、美国排名第五的普瑞特艺术学院(Pratt Institute)(见图 12-6)就设有通信设计、艺术文化管理、设计管理、设施管理的研究生学习项目。由于我国近几年公办高校的资金缺口加大、专业特色雷同、招生规模扩大、师资力量趋向重复性饱和,所以大学生、研究生的就业形势空前严峻起来,大量的硕士生、博士生特别是人文学科的硕士生、博士生开始涌入民办高校任教,这大大提升了民办高校师资的质量和素质。另外,民办高校办学体制更加灵活、历史负担更轻,所以,民办高校无论从学科发展上、资金供给上还是从师资力量的整合以及人才培养的就业去向上,创立和发展艺术产业管理方面的专业都具有得天独厚的优越条件。

图 12-5　纽约视觉艺术学院一景　　图 12-6　美国普瑞特艺术学院一景

最后,艺术产业方面的人才需要学习和掌握的知识是非常丰富的,又需要具备一定的实践基础,而艺术产业方面的知识还具有强烈的应用性,所以在短期内培养出一个成熟、完善、全面发展的艺术产业类人才非常困难,运用正常的学科教育模式很难达到这一要求,所以笔者提倡对艺术产业方面的人才培育更要充分发挥潜性教育的模式。潜性教育就是通过课程设置、教学计划、教学大纲和师生有目的、有意识地对知识实行传与受之外的媒介和方式对学生实施的教育。它没有明显的计划和目的,也没有明确的课程安排,更没有传授灌输的强迫性。潜性教育是来自课本教材、宣传说教之外的一种教

育,教育者可以无形也可以有形①。总之一句话,潜性教育强调环境对受教者潜移默化的影响和塑造,强调受教者在自我实践、自我行为、自我有意识或无意识中获取到的感悟和知识。高校或大学给学习者提供了更多的显性教育(学校提供的有计划的、有组织的、有意识的课堂教育或校内教学实践等),潜性教育则更多的是依靠不带预设教育目的的社会实践而积累知识的过程。在此需要厘清的问题就是:潜性教育等同于情境教育吗?可以这样说,情境教育为潜性教育提供了方法手段,这是两者的联系,但两者又有很大的区别,并非同一事物:情境教育是山水画,潜性教育是真山水;情境教育是靠人力的创设,潜性教育追求自然状态的触发;情境教育以教材和教学大纲为蓝本,潜性教育却是以人生和自然的天真为立足点。说白了,情境教育是课堂显性教育的辅助方式和课外延伸,是学校教学计划的一部分,而潜性教育则是完全没有教育预设性的生活感悟和实践心得,看似与教育毫无关系,却在不知不觉中提升了自身、武装了自身、完善了自身并获得了真知。当前的艺术教育正陷入令人担忧而又危险的境地,追求名利的教育与学习成了主体,急于求成、速成心理成为主导思想,就业成为教育的方向标,这不能创造出真正的高素质人才。艺术教育应当重视潜性教育——学做人高于学技法、学品藻高于学本领、学人文高于学专业,十年可以磨一剑,而千年未必得正果②。科学合理地运用教育方式和学习方法,可以让我们的社会通过自力更生的做法获得更多、更优秀的艺术产业中高端人才。

① 成乔明,李云涛.潜性教育论[M].北京:光明日报出版社,2012:5.
② 成乔明.艺术教育应当重潜性教育[J].教育理论与实践,2005,25(22):56-58.

第十三章 艺术市场概述

第一节 艺术市场是产业的主要阵地

艺术产业主要是通过艺术市场的运营而表现出来的,产业近乎一种工业化的意味,说白了就是工业生产、工业产品的推销和消费活动,艺术产业就是将艺术的工业化产品进行包装、营销、消费的行业和系列活动,强调的是艺术商品的买卖和经营过程,而推销、买卖和经营活动正是市场最为主要的特征,所以,艺术市场是产业的主要阵地。

没有经济行为就没有产业这样一种事物的出现,一大批的生产机构、一大批的市场营销组织、一大批潜在或显在艺术消费者的存在才谈得上产业表现,产业就是一种属的概念,它是对行业的整体所做的宏观业态的概念认识,关注的是所有行业组织表现出来的总体或平均水平。一句话,产业近乎一种从概念上把握经济活动、市场行为的经济学称呼,而市场表现正是产业概念具体化的实证。相比于艺术产业而言,艺术市场更为具体、更为实在、更为贴切地表现了艺术经济的运行,更为有力地体现了各类艺术组织、各类艺术企业、各类艺术活动的真实状态。艺术市场就是艺术产业的落脚点和关注对象。没有市场化的大面积运行,也就谈不上产业这样一个属概念。艺术产业要落到实处,实际上必须对艺术市场展开研究,从全行业或全地域范围来看,艺术市场类似于处在艺术产业、艺术企业之间的中观概念。而运用对艺术企业的研究来考察艺术产业又显得太过微观了,再大的企业也不能代表产业,在今天这样一个强调共享、联合、协同的时代,尤为如此。

艺术市场算不上什么新生事物,因为艺术市场的实践已经引起了整个社

会密切的关注。如书画市场天价迭出、电影市场票房惊人、文学市场衍生产品源源不断,这一切令艺术家振奋不已、艺术商欢欣鼓舞,亦令艺术消费者沉醉其间、兴趣盎然。艺术市场作为艺术产业一个具体的研究对象或者实践的落脚点,它具体包括哪些结构性部类呢?这里的结构形态仅局限于本体性艺术市场①,即讨论本体性艺术市场内部各部类市场主体之间的关系和社会分工、市场功能的问题。本体性艺术市场是相对于艺术衍生市场而言的,即相对独立的门类艺术市场,如美术市场、戏剧市场、音乐市场、影视市场、小说市场等单一门类的市场都可以称为本体性艺术市场。艺术衍生市场上的商品主要就是艺术衍生品,艺术衍生品是由原先存在的艺术品改变形态或改变表现方式后呈现出来的另一种商品,如根据小说拍摄的电影、制作的电视节目、设计的动漫游戏、建设的旅游景观就是该小说的衍生产品,而该小说市场可以成为本体性艺术市场,衍生产品构成的市场就是艺术衍生市场。艺术市场的结构形态其实是非常复杂的,按照艺术商品的流程来区分出艺术市场的各个环节,并认清这些环节之间的功能和关系是比较清晰明了、简单易懂的做法。根据艺术商品的流通流程,很容易就可以发现艺术市场上存在具有明确分工的三大部类:艺术商品的供应、艺术商品的流通、艺术商品的消费,这三大部类一切经营活动的总和就构成了这里讨论的艺术产业行为。艺术商品的供应又由两大主体合作完成,即艺术家和艺术生产商;艺术商品的流通将涉及三类主要的市场主体,分别是艺术广告商、艺术经纪人、艺术批评家,或者某

① 因为艺术市场还有衍体性艺术市场,或称艺术衍生市场。艺术衍生市场即由本体艺术商品拓展生发出来的与该艺术商品有关或无关的产品市场。也有人称艺术衍生市场为"后产品艺术市场",所谓的"后产品"也就预示着先产生了艺术品,后来根据艺术品延伸开发出来的其他类产品。笔者以为"后产品"的称谓并不科学,不仅存在时间上的误导,还割裂了空间上的关联。事实上,"艺术衍生市场"既包含了时间上的"先后"性也包含了空间上的"共时"性,还包含了物态上并存的"延展"性,显然"后产品"的称谓远不如"衍生产品"更具有开放性。有些衍生产品与本体产品几乎是同时上市的,两个市场同时产生,如电影的放映与其音像制品、玩具产品、海报产品等同时上市的情形,小说的出版和据其拍摄的电视剧、主题产品同时投放市场的情况等,很难分出哪个市场"先",哪个市场"后"。所以,艺术衍生市场其实包含了艺术后产品市场,而又不局限于时间上的先后关系。艺术衍生市场有两大类型:a.根据一类艺术商品生产开发出来的其他类艺术商品的营销市场;b.根据一类艺术商品生产开发出来的非艺术类物质商品的营销市场。如把小说改拍成电影就属于第一类衍生市场,即本体和衍体都是艺术商品,如制有电影人物形象的服装、鞋帽市场,或根据电视中的饮食道具设计开发的餐饮或餐饮器具市场,或根据小说描写建造开发出来的旅游景点市场等就属于第二类衍生市场,这时的衍体未必是艺术商品,有的甚至是生活日用品,因为是从艺术作品衍生而来,所以依然称该市场为"艺术衍生市场"。

种意义上说,这三类主体的功能和作用在艺术市场上甚至具有比艺术销售商更重要的社会意义;对于艺术商品的消费,艺术消费者毫无疑问成为其中最核心的市场主体,因为没有艺术消费者就不可能有艺术商品的生产和流通活动,起码艺术品不可能变成商品而成为带有经济学性质的事物。这些市场主体在市场中占据的地位和接受的社会分工各不相同,它们之间通力合作、协调运行,从而共同构成了艺术市场的结构形态,同时也构成了强盛的艺术产业行为。

作为艺术产业的主要阵地,艺术市场的类型也非常复杂,要想厘清艺术产业管理具体的管理对象,对艺术市场进行系统的分类并提炼出各种类型中的市场主体非常必要。笔者在此基本总结了五种分类法。

(1) 根据艺术存在形式的分类。相较于单个的艺术企业或艺术门类,"艺术市场"一词应该是大类概念,其中有很多小类,如文学市场、绘画市场、雕塑市场、音乐市场、戏剧市场等,这是最直接明了的对艺术市场的分类,因为无须去研究市场的特性,根据艺术门类就可以做出一种对应的判断:省事、省力而又无什么争议,因为文学、绘画、雕塑、音乐、戏剧等的艺术学分类已成定论,用来界定市场类别是一种相对讨巧的做法(见图 13-1)。

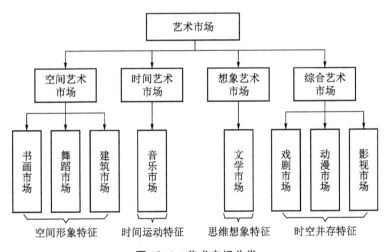

图 13-1　艺术市场分类

(2) 依据艺术发生法及传播的媒质所做的分类。艺术市场可以分成造型艺术市场,如绘画、建筑、设计市场等即属此类;现场表演艺术市场,如戏剧、舞蹈、戏曲、演奏等舞台表演市场;录制表演艺术市场,如电影、电视、摄

像、电子音像制品市场；印刷艺术市场，文字图画印刷品市场即是代表。概而述之，艺术市场可以分成三大类：造型艺术市场、表演艺术市场、印刷艺术市场。其中造型艺术市场实指美术和设计市场，表演艺术市场包含舞台表演市场和音像制品市场，印刷艺术市场实指图文影印市场(见表13-1)。

表13-1　艺术市场分类

艺术市场	造型艺术市场	美术与设计市场	利用物质本身制造空间形象
	表演艺术市场	舞台表演市场	依靠人的嗓音或形体展现艺术形象
		音像制品市场	音像内容显现在物质载体上
	印刷艺术市场	图文影印市场	图文内容显现在物质载体上

(3) 根据艺术感知的手段和接受方式所做的分类。美术、建筑、设计、舞蹈等艺术强调视觉效果，文学强调思维能力，音乐强调听觉效果，戏剧、电影、戏曲强调视听效果。这样就可以将艺术市场分成四大类：视觉艺术市场、听觉艺术市场、想象艺术市场和视听觉艺术市场。而视觉艺术市场主要就以美术和设计市场为代表，听觉艺术市场以音乐市场为代表，文学市场是想象艺术市场的典型，视听觉艺术市场的主要成员就是戏剧市场和电影市场。其中视觉艺术市场主要利用的感官是眼睛，听觉艺术市场主要利用的感官是耳朵，想象艺术市场主要利用的感官是大脑思维，视听觉艺术市场毫无疑问运用的主要感官就是眼睛和耳朵。

(4) 依据社会定位和与商业远近的关系所做的分类。上述三种分类法是根据艺术品本身的特征做出的分类，但作为市场来说，人们需要的是能够直观地观察到市场和商业特征的分类，如果从社会学和商业经济的角度去划分必然存在市场定位上的差别以及与商业属性相去远近的差别，抓住这种社会学意义上的差别，可以将艺术市场划分为休闲型艺术市场、主题型艺术市场、精英型艺术市场。其中休闲型艺术市场是以大众娱乐市场为主，主要包括电影市场、电视剧市场、通俗表演市场(见图13-2)、音像制

图13-2　爱尔兰街头的乐队表演

图 13-3　音像店里琳琅满目的音像制品

品市场(见图 13-3)、流行文学市场,它们的代表性特征就是大众性、娱乐性、通俗性、流行性;主题型艺术市场以政教、节庆等艺术活动为主,如节日庆典活动、民风习俗活动、政教宣传活动,它们的主要特征就是目的性、功利性、教育性、群众性;精英型艺术市场以纯艺术的高端审美消费为主,如美术市场、高雅表演市场(见图13-4)、高雅文学市场是其中坚,精英型艺术市场主要的特征就是艺术性、原创性、昂贵性、小众性。休闲型艺术市场在于它的大众性和娱乐性,讲究通俗和流行是它的主要宗旨;主题型艺术市场在于它的群众性和教育性,达到庆祝、教化的功用是它的目标;精英型艺术市场就在于它

图 13-4　广州芭蕾舞剧团排演的《天鹅湖》芭蕾舞剧剧照

的昂贵性和小众性,追求的是艺术审美价值的原创性和完美性。

(5) 依据市场主导力量的不同所做的分类。另外,还可以把艺术市场分为政府主导型艺术市场、创作主导型艺术市场、消费主导型艺术市场。①政府主导型艺术市场是指由政府策划、组织、指导推行的艺术生产和艺术消费的市场,如文物流通市场、国际艺术交流市场、民间艺术开发和应用市场、弘扬主旋律的艺术市场等,政府是这些艺术市场主要的策划、组织、指导者;②创作主导型艺术市场是指由艺术家依据自身的理想、情感和艺术水平从事创造性生产,以独创的艺术品来吸引和影响消费的艺术市场,如书画市场、雕塑市场、严肃文学市场、高雅音乐市场等精英艺术市场,该市场往往受艺术家的个人风格和个人特色引导发展;③消费主导型艺术市场即为迎合消费者的喜好和审美倾向而组织生产和营销的艺术市场,像电影市场、电视剧市场、音像制品市场、通俗音乐市场等,消费者的群体性喜好和审美时尚成为这些市场的主导力量。

当然,还可能出现以其他标准进行指导的分类方法,艺术市场的分类永远是一种开放的、发展的、动态变化的工作。这么多种类的艺术市场共同提供了艺术产业蓬勃发展、载歌载舞的大舞台,当然,也给艺术产业管理提出了复杂的、变化万息的、永远前进发展的要求,没有一种艺术产业管理方法能应对所有种类的艺术市场,也没有一种艺术产业管理策略是永恒不变且经久不衰的。针对艺术市场的不同类别,可以采取相应不同的艺术产业管理策略:如对待休闲型艺术市场,应该以大众的艺术趣味、社会的时尚喜好来组织、生产对应的艺术产品;对待主题型艺术市场(见图 13-5)应该要以群众喜闻乐见且容易受到教育的形式表现艺术,做到艺术性与主题性的

图 13-5　广东佛山祖庙黄飞鸿纪念馆的狮舞表演是人们喜闻乐见的主题型表演

完美结合;对待精英型艺术市场要充分尊重艺术本身的规律和艺术家的个性,并对艺术产品做到充分的批评与推介。同时,这些艺术市场的分类各自决定了市场主体之间的关系和各自的工作重心,也给艺术产业管理在面临这些不同类市场时对市场主体的理解产生差别:不同类艺术市场中的艺术家、艺术商、艺术消费者、艺术广告商、艺术批评家又有各自不同的分工、不同的定位和职责,只要市场类型改变了,艺术家、艺术商、艺术消费者、艺术广告商、艺术批评家包括艺术经纪人的性质和工作侧重点也必然会发生相应的调整,这就规定艺术产业管理方要顺应形势、不断调整自己的策略、对不同的市场主体做出不同的规范和指导,只有这样方能创造良好的经济效益和人文效益。其实,不管哪一种艺术市场,充分做好产品的市场宣传,合理兼顾艺术家和消费者的共同利益,培养具有高素养、高职业道德、遵纪守法的艺术商,做好社会艺术教育事业以培养对艺术具有良好鉴赏力和领悟力的消费者,都是推动艺术市场健康发展的必要条件,而正是艺术市场的无比繁荣才推动了艺术产业、艺术产业管理的进步。

第二节 艺术市场是产业管理的焦点

艺术市场是艺术产业的主要阵地，同时又是艺术产业管理的主要对象或焦点。那么艺术产业管理除了从全行业的高度需要制定出产业政策、法规条令以及市场游戏规则之外，还需要对艺术市场管理什么呢？或者说，艺术市场的哪些环节是艺术产业管理具体的管理对象呢？在回答上述问题之前，我们必须明确意识到没有艺术市场，就没有艺术产业管理的管理对象，艺术产业管理就是因为艺术市场的繁荣而诞生和发展起来的。

艺术产业管理从宏观上来说，需要保证艺术资源的合理性配置、适度性流通、均衡性消费。众所周知，艺术如今已经是一种重要的社会资源、财富资源、精神资源，谁占有了这种资源，谁就掌控了社会的重大财富。今天，艺术收藏、艺术投资甚至艺术投机行为的兴盛已经成为社会不争的事实。社会富裕阶层对艺术的兴趣越来越浓厚，收藏热、艺术投资早已兴盛起来，从而推动了社会经济的运转和发展。另外，艺术与金钱的交易加剧必然会造成商业对艺术的控制，对艺术资源疯狂掠夺式的占有让原本应当属于全民大众的精神财富变成了私人的囊中之物，艺术的公共财富性在金钱利益的冲击下开始丧失，不仅是艺术商、艺术经纪人，就连某些艺术家、艺术批评家也开始丧失了起码的道德观，通过挥霍自己拥有的专业话语权，换取眼前短暂的物质利益。富裕地区也开始疯狂搜刮贫穷地区隐藏或拥有的艺术财富，艺术品特别是非常珍贵的文物级艺术品随着民间的征集风开始大面积流进富裕地区的拍卖行、画廊、艺术商店，再经过一轮一轮的竞买，成为富人们玩乐的享乐品。而贫穷地区本可以自行组织对自己的艺术资源进行合理的开发和利用，从而保证自己的名利收益，来为自己的经济发展开辟新局面，可现实令人沉痛，大量文物古迹的破坏、大量历史文化的复制和盗版、侵权行为屡屡发生，容不得人细细辨别，艺术版权、艺术著作权已经变成了廉价的消费品，有时候，艺术版权、艺术著作权裸露在有效的管制之外成为人们肆意践踏的蝼蚁，这是一种文化走向衰落的标志，是商业战胜精神和规则的典型病兆。

除了艺术资源的社会性调配，艺术产业管理还需要密切关注的就是艺

术市场本身的、具体的病症,对这些病症的诊断、治疗、修复是艺术产业管理管理艺术市场的重中之重。大家可以想想,一个歌舞升平、万象更新、健康完善的艺术市场还需要去管吗?还需要艺术产业管理干吗呢?恐怕只能作为防患于未然的摆设罢了。所谓生于忧患、死于安乐,所以艺术产业管理应当永远在对艺术市场的查漏补缺中保持自身的活力才对。今天的艺术市场有哪些需要关注的疾病呢?

这里可以以美术市场、音像制品市场、文学市场为例,分析一下当下艺术市场中令人头疼的问题。

1. 美术市场存在的主要问题

当代的美术市场可以称得上是泥沙俱混、良莠不齐,虽然表面风光,实质上却是危机重重。大体说来,主要呈现三个方面的混乱:赝品横行、市场错位(二级市场势头盖过一级市场)、投机泛滥。三大混乱给中国美术市场制造了一种错觉,就是表面异常风光的虚假繁荣。中国美术市场如不能平稳渡过目前表面风光的虚假繁荣,必将爆发随后颠覆性的革命。

(1) 赝品横行。所谓赝品就是冒名顶替的仿制品或假艺术品。赝品分为整体赝品、局部赝品。拿中国画来说,整体赝品就是指从诗、书、画、印彻头彻尾全是假冒仿制的;局部赝品就是诗、书、画、印中部分是假的,其余又是真迹。赝品或仿制品并非当代的专利,实际在唐宋之际就已经盛行,但那时造假主要不是为了市场营利,而是为了绘画技法上的临摹与研究。发展至今,美术市场上的仿制品与赝品主要不是为了临摹与研究,而是为了赚取高额的经济利益。

美术市场上赝品满天飞已是公开的秘密,无论是书画市场、古玩市场还是文物市场可以说都不是纯粹的净土。拿书画市场举例,像张大千、齐白石、吴昌硕、徐悲鸿、李可染、黄宾虹、潘天寿、陆俨少、启功、吴冠中等大名家的作品时时有假货露面,只要是市场行情看涨的书画家都是造假者热衷追随的对象。问题的关键是,消费者的富裕与无知是这些赝品茁壮成长的热土。2017年底,贵州遵义警方成功破获一特大制贩假冒名家书画作品案,总案值过亿元。2017年12月17日,齐白石作品《山水十二条屏》亮相拍场,以9.315亿元人民币成交,事实上,市场上仿制的齐白石赝品高达其作品总量的80%以上。2020年6月14日下午,阿里巴巴创始人马云在公

司的投资者大会上如是说:"今天赝品的质量已经超过了某些真品。"尽管仿制是制造业实现提升和赶超的途径之一,但对艺术商品而言,赝品永远只能是赝品,它无法超过和替代真品,这是精神产品的独一性决定的。

（2）市场错位。美术市场的市场错位就是指二级拍卖市场的势头盖过了一级商铺市场。拍卖市场是美术品的二级市场,商市店铺、散场地摊就是美术品的一级市场,也有人将画廊市场称为一级市场,把拍卖市场称为二级市场,视集散式的古玩摊铺市场为美术的三级市场。笔者把买卖双方直接面对面讨价还价的交易统称为一级市场,这样,商市店铺、集散式的美术地摊市场就可以合并统称而无须分而论之。一个成熟的美术市场应该是一级市场繁盛、二级市场作为美术的补偿市场,即大量资金在一级市场上流通,二级市场只是对国宝级美术精品、美术极品或过度昂贵的美术品或供不应求的美术品进行竞买竞卖以保证精品或极品价值的补充市场。中国当代美术市场恰恰相反,即二级市场呈现空前的火爆状态而一级市场却相对显得冷落和软弱。例如,在2012年之后,全国艺术品市场就呈现很多艺术家直接将作品送拍的案例,艺术品一、二级市场的"倒挂"加剧,这使得一些中青年艺术家不经由画廊的培育,而是经过商业包装使作品行情有所转机后,就直接拿作品到二级市场上拍出惊人的价格,一些艺术家甚至为了抬高身价而花钱请人做托拍下自己的作品。据调查数据显示,目前超过80%的画廊从业者认为,在二级市场井喷式发展下,画廊所处的一级市场缺乏空间,一、二级市场难以平衡发展,导致艺术市场紊乱,有超过60%的画廊从业者认为目前一级市场尚未形成成熟、健康的产业链。2018年,中国艺术品市场的交易额为128亿美元,占全球艺术品市场的份额为19%,其中,中国艺术品拍卖市场的交易额为85亿美元,占全球拍卖市场的29%,占国内艺术品市场交易额的66.4%,而培植型、孕育型艺术机制和艺术市场表现滞后严重,艺术品市场的急功近利特征极为明显,这将会导致中国艺术品市场的后劲严重缺乏。

（3）投机泛滥。投机不同于正常的消费,也不同于资产长期的增值保值,它是以短期的购买、囤积、抛售为手段,以赚取快速增长的利润为宗旨,从而实现一夜暴富的目标。在中国,艺术品投资已沦落为一种貌似高雅的

"股票式"投资。投机与投资有些微妙的差别：投机往往是短期内的倒买倒卖，暴利思想比较严重；投资包括短期行为，但一般强调中期或长期收藏保管后的转卖，是一种缓慢的营利行为。投机往往会扰乱市场秩序，破坏市场价格和利润分配机制，让整个行业趋于快速膨胀而产生巨大泡沫，属于市场管理者和产业管理者制止的行为；投资属于市场上的正常行为。艺术品投资的高回报率是促成艺术市场投机行为泛滥的利益根源。从长期的观察来看，美术品与股票、房地产相比，其回报率胜出一筹。

根据美国标准普尔500指数的统计分析，在过去的30年内，美国500家上市公司的股票指数增长了930%，而金字塔顶端之2%的艺术品回报率达到1560%，艺术品投资回报远超股市。据国内统计机构的分析，2008—2018年间，古董艺术品在文化产业投资中的表现都超过了金融资产、股票和房地产，全球股市年平均回报率为13.4%，房地产平均回报率为6.5%，而古董艺术品的年平均回报率达到26.6%。这导致大量的社会闲散资金瞄准了艺术品市场，但问题的关键是这些资金拥有者并非艺术的爱好者，而是追求营利的商人。中贸圣佳国际拍卖公司总经理易苏昊曾爆料："温州财团做房地产生意的资金有7 000亿，现在房地产市场不景气，大概有1 200亿闲置下来，这些地产商将把这笔钱开始投向艺术品市场。"可怕的是，假如这些商人手中的艺术品还没捂热就又很快出现在拍卖台上被高价售出，如此反复周转之后就将艺术品价格炒上去了，这就是标准的投机行为，虚高的价格掩盖了真正的艺术价值，也必然扰乱艺术品市场的秩序。

2. 音像市场存在的主要问题

音像市场盗版风行是全球性的通病。盗版行为屡禁不止、屡打无效而且悄无声息、四处蔓延，犹如一场遮天蔽日的瘟疫。这场瘟疫缘何如此顽固而普及，除了经济利益的驱使，恐怕还有其商品内在的固有特征，否则明知是"假货"，为何还有如此多的消费者乐陶陶地愿意"上当受骗"呢？笔者以为，音像制品无赝品就是音像制品内在的固有特征，这种固有特征是盗版深受消费者欢迎的主要的发生机制。其实不仅仅是音像制品，所有的时间性表演艺术形式都是无赝品的，这里不过是取流传最广的音像制品作为

典型来说明问题而已。

（1）音像制品无赝品。在讨论音像制品无赝品的固有特征之前，首先需要申明几点：①音像市场主要指的就是戏剧、音乐、舞蹈、电影、电视等音像录制品市场，其产品的主要存在形式有唱片、卡带、录像带、碟片、电影拷贝、电视节目、网络讯息、数字制品等。②这里的"赝品"取自美术上的称呼，因为"赝品"似乎在美术上通用而在影视作品上从未被使用过，在美术上，"赝品"就是指冒名顶替的假货，首先是假货，其次要冒名。③按照美术中"赝品"的认知，舞台表演时，如果出现冒名顶替的演出就可以认定是"赝品"了。但演员往往是公众人物，是观众关注的焦点，所以观众识破舞台上冒名顶替的可能性很大，除非这个替身只露后背不露脸。于是，自古以来，舞台表演中冒名顶替著名演员的情况相当少，因为少，可以将这一情况忽略不计。④与舞台明星被冒名顶替情况少相反，在影视拍摄中使用"替身演员"的时机较多，因为蒙太奇与剪辑技术的运用使"替身"露馅的可能性很小，有时为了保护著名演员的人身安全或身体的隐私，影视中的"替身"还就是专门对著名演员的"冒名顶替"。但影视界这种行为不能称为"赝品"，因为这是一个公开的演职，观众在潜意识里是理解和接受这种对公众偶像的"人道性"关怀的。⑤有人或许会误以为"南郭先生吹竽"中"南郭先生"的表演就是一种赝品，实际上南郭先生的"滥竽充数"够不上赝品的条件。第一，南郭先生不属冒名，即他没有冒充别的演奏家；第二，他没有创造出什么音乐作品，甚至他在众人吹奏时连声音都没有发出，何来"品"作"赝"呢？他只不过是装腔作势罢了，类似于当今社会上招摇撞骗的行为，属于行为违规，而不属于冒名的假物品——"赝品"；第三，事实上，南郭先生有南郭先生的表演，他的作品就是仅局限于视觉上的行为呈现而隐匿了听觉上的表达，称其为行为艺术中的一种，大致无疑义，而且这种行为是南郭先生自己真实的行为，无仿冒之嫌，类似于今天的对口型"假唱"；第四，从音乐欣赏的角度来看，欣赏者将乐音中的一部分当成了南郭先生的吹奏不过是欣赏者假想中的观念，而不符合乐音根本不存在的事实。所以称南郭先生是假音乐家没有问题，但说南郭先生吹奏的是赝品就不符合无品的真相了。⑥音像制品无赝品就是建立在上述表演艺术无"赝品"的概念之

上成立的。如果现场表演不能够造假，影视中的替身表演不算假，南郭先生假吹竽行为也不假，那么表演艺术中不使用"赝品"这个概念也就可以理解了。音像制品本身就是利用现代科技传递表演艺术声像信息的产品，可重复性生产是其天生的特征，即便如此，音像制品领域却有"盗版"的称谓。大家需要搞清楚的是，盗版不是赝品。盗版是相对于正版提出来的，如果盗版提供了与正版几乎相同的声像信息而且不影响消费效果，自然就谈不上艺术上的真假之分。音像制品的重复性制作一开始就被人们从感情和观念上欣喜地接受，而且人们从观念上不认为盗版是冒名、是假艺术，所以盗版并没有受到消费者的抵制和漠视。观念决定行为，因为没有艺术欣赏上的差别，所以盗版一出生就在社会上流行开来，这与美术上赝品的命运大相径庭，人们从骨子里就排斥美术赝品，就看不起美术赝品，而盗版在市场上大面积的流通就能够说明某些问题。

　　当然，音像录制品的音像效果是无法与真人表演相媲美的，无论多么先进的录制技术都会带来音像的失真，甚至相同的声源通过不同的播放器传出来的音质、音色、音调等都会有或大或小的差别，相同的影碟通过不同的影碟机传导出来的影像也会有清晰度、色质、形状上的变化。但这些录制和播放技术中的失真、变音、变形丝毫没有羁绊音像制品消费的滚滚红尘，丝毫没有削弱人们对音像制品的热衷和追随，丝毫没有阻挡人们在模拟化、数字化时代影像消费习惯发生翻天覆地的革命性变化的步伐和勇气。"失真"就应该是一种"赝品"化倾向，但时间艺术的飘忽性和情绪性的内在特征容忍了这种倾向的存在，并鼓励人们齐心协力去不断研发"保真"的新兴技术。事实上，完全的保真以及一模一样的表演对于任何一位表演艺术家来说都是不可能做到的事，即使是一个演员最拿手的歌曲或者动作都会因为时间、场地、自身状态的改变而有所变化，没有哪一次的表演是"真品"，就永远没有哪一次的表演是"赝品"。

　　（2）盗版之风何其盛。因为表演艺术中无"赝品"的概念，所以音像制品无赝品而且市场繁荣，音像品盗版市场更加火爆——这就是盗版之风全球性盛行的消费性内在机制，外在机制就是价格便宜。行文至此，大家必须更正一种前面略有提及的误解：盗版就是赝品。其实，从艺术学角度来说，盗版不

是赝品。赝品是冒名顶替的假货,而盗版却不是。"盗版"是法律上和经济上的一个特定概念,其实质指的是对著作权和版权的侵犯,而非"赝品"最初指向的考古学、美术鉴定学上的精神价值性概念。"盗版"一词是建立在艺术欣赏本质、重复录制技术、大众消费心理、市场竞争规律基础之上的诞生品。目前,盗版音像制品的来源主要有三个方面:①"烫码碟"。这种碟是由音像行业内的"家贼"利用国家发牌的正版生产线,一边生产正版碟,一边生产盗版碟而来。国家批准的音像制品的正版生产线在机头都会有正版"压碟码",而盗版碟为了逃税就必须抹掉其"出生地",从而变成名不正、言不顺的私生子式的"烫码碟"。②"网络非法下载"。网络非法下载就是通过从网上下载数字音像内容,然后刻录成碟片到市场上流通,网上音像源的质量直接决定了网上刻录碟的质量。当然,今天更多的是网上在线消费,云时代保证了大量的音像作品都可以作为数字产品存储、流通在网络上,不需要通过注册、缴费就可以在网络上下载、欣赏的音乐作品、影视作品大致就可以被断定为盗版作品。③"翻制碟",即依据原版碟或正版碟或盗版碟而进行二次、三次甚至多次的重复翻刻制作成的碟,原版碟的质量决定了翻制碟的质量。盗版市场的泛滥已成为全球性盛况,其市场份额和交易额不但常常可以和正版市场平起平坐,有时甚至对正版市场形成反超之势。据盗版数据分析机构 MUSO 的统计

图 13-6 优酷苹果 IOS 版 APP 播放器界面

称,2020 年,全球盗版网站的访问量达到 1 300 亿次,从访问的类型来看,高达 57% 的比例集中在流媒体资源,也就是电视电影等。美国依然是盗版最大

的集中营,超125亿次访问来自这里,第二位是俄罗斯的83亿人次。随着BT种子下载、在线观看、各种播放软件、播放APP(见图13-6)的兴盛,各种各样的网络盗版产品大量涌现,"街淘"开始变成"网淘",而网络盗版市场的防范和治理难度越来越大。2016年至2020年,全国检察机关严厉打击侵犯知识产权犯罪,共审查起诉30 000余件65 000余人,提起公诉23 000余件45 000余人。其中出版、影视盗版类案件占到60%,而这一比例还在呈上升趋势。

奇怪的是,人们没有像对待美术赝品那样来抵制盗版,盗版艺术核心价值的获取可能因制作质量的问题受到一些表面的干扰,但在消费过程中对绝大多数消费者来说依然没有太大的影响,大家娱乐、休闲甚至学习、研究的目的从中依然得到了较高的满足。购买方便、价格便宜、无赝品特性、打击不力、管理乏术等多方面的原因让盗版碟、数字下载、网络盗版层出不穷。全国政协委员、中央广播电视总台央视新闻主播海霞表示:"我们做的节目会突然出现在未经同意传播的某个网络或媒体上,这是对节目制作者版权及其劳动果实的极大不尊重。"全国政协委员、中国版权协会理事长阎晓宏表示:"像爱奇艺、优酷、腾讯等'执牌上岗'的网站偶尔也会出现版权纠纷,但属于民事的范畴,而'三无'网站的侵权行为,则已构成刑事范畴的违法,必须严厉打击。"这里所说的"三无"网站指的是无工信部注册许可、无邮电管理局注册许可、无电子工商管理许可的网站。

3. 文学市场存在的主要问题

文学是一种以文字、语言、词句为载体的艺术,所以它有一种趋向时间和想象的属性。有人说它超越了空间的限制和时间的限制,于是得出它是"最自由的艺术"。这个问题有必要一分为二地来看。

在所有的艺术门类中,文学历来被认为是一种最自由的艺术。它不像造型艺术那样使用石、木、金属、布匹和纸张之类的惰性材料和硬载体,因而有着空间的限制;也不像音乐、舞蹈、戏剧、电影那样,其作品的完整性存在欣赏的全过程中,因而受到时间的限制。一部文学作品是可大可小、可长可短的。最极端的例子,如北岛的诗《生活》只有一个字"网";而许多民族的史诗如《格萨尔王》《玛纳斯》则成年累月也讲唱不完……这都因为文

学的艺术媒材是语言,或者说,是词句、话语。一个人,别的不会,还不会说话吗?别的学不来,还不能学码字儿吗?只要字儿码得漂亮,话说得俏皮,那就是文学①。

文学从它的表现方式上来看,的确是突破了"空间的限制",但它也顺当地突破了"时间的限制"吗?笔者认为可以商榷。正如上述引文也提到"一个人,别的不会,还不会说话吗""只要字儿码得漂亮,话说得俏皮,那就是文学",那么,俏皮地说话不正与音乐在形式上相同,是一种依靠声音传达的时间艺术吗?说话要发出声音,音乐也要发出声音,不过是有节奏的声音。如果说音乐是时间艺术,说话岂不也要依靠时间来进行?要不然,R&B的说唱如何可以归并为歌唱的一种形式呢?所以,文学不但突破了空间限制(文字的书法作品除外),同样也具有时间艺术的特征。

(1) 文学亦是无赝品可复制艺术

从文学的表达方式上来说,口头文学自不必说,就是文字文学也必须在时间的推动下来实现码字的经营和构思的目的,而文学的欣赏也必须依赖时间的前进而实现阅读的持续和文字转化成想象形象的演变。一旦阅读中止,文学内容对应的交流传递就立即停止,剩下来的就是读者心中自由的想象。要想全部领略文学字句的精妙就不能停止阅读的行为,就必须借助时间的运行来实现欣赏的全过程。所以,笔者以为文学是随时想象的艺术,是具有强烈的时间性的想象艺术。如林语堂对"读书"曾有这样的妙论:读书是文明生活中人所共认的一种乐趣,极为无福享受此种乐趣的人所羡慕……一个人在每天二十四小时中,能有两小时的工夫撇开一切俗世烦扰,而走到另一个世界去游览一番,这种幸福自然是被无形牢狱所拘囚的人们所极羡慕的。这种环境的变更,在心理的效果上,其实等于出门旅行②。是呀,这"两小时"是区分"幸福"人和被"拘囚"的人的关键,没有这个时间的保证,读书的乐趣也就消失了,这里的"读书"自然也包括了文学阅读,同时,林语堂实际还涉及了一个文学艺术的核心问题:阅读是时间性的。

① 易中天,陈建娜,董炎,等.人的确证:人类学艺术原理[M].上海:上海文艺出版社,2001:295-296.

② 林语堂.生活的艺术[M].北京:中国戏剧出版社,1991:322.

文学这种类似音乐和表演艺术的时间性和想象性特征使它也富有了多种流传方式,也就是说文学具有类似表演艺术的可复制性。同样更进一步讲,文学的复制品、印刷品、手抄本丝毫没有削弱其艺术核心价值,在弥补人们的审美性精神想象方面的功能与原稿是一样的。所以,文学书籍无赝品!这里的"无赝品"跟上文"音像制品无赝品"的内涵一样,都是从艺术核心价值的显现和艺术精神实质的传递两个方面来总结的。

　　所以,跟音像艺术一样,文学也有盗版的问题,而且亦是从纸质盗版书向网络盗版转变的过程。2020年4月26日,是第二十个世界知识产权日,据国内行业数据显示,2019年,PC端网络文学盗版损失规模缩减至17.1亿元,同比2018年下降24.7%;移动端盗版损失规模竟高达39.3亿元,同比2018年上升10.4%,呈明显的反弹迹象。同时,不仅中国网络文学盗版行为猖獗、网络文学著作权维权困难,全球书籍和文学流量排名前100位的网站中,存在侵权盗版风险的网站比例过半,达到55%。随着电视剧《花千骨》的爆红,电影版《花千骨》已于2020年拍摄完成,将于2021年年内正式上映,但网络文学《花千骨》原著被指涉嫌抄袭4部网络小说的公案尚无定论。

　　(2) 读图是文学复制方式的变异

　　今天,人类已经进入读图时代。"读图"是一种姿态,是一种历史和人类发展过程中的特殊表现,而这一表现将如何发展、走向哪里尚不明朗,但毫无疑问的是,这种"读图"姿态虽然无法完全取代"读字",但必会在一段漫长的历史时期内挤迫和威胁"读字"的地位,直至将"读字"挤压到最低限度。随着时代的飞速发展、高科技的长足进步,文学的消费样式不再仅仅被静止的图片(如插图、连环画等)所代替,而是被更为复杂的移动影像所消解,这就是笔者为什么称它为"读图"而不是"看图"的原因,因为这样的"图"不是需要静态观赏的美术、雕塑或建筑,而是一种系统化的、连贯的"图"或活动的"影像"。不像独立描绘在画布上固定的图像,这些活动的"图"或"影像"试图更准确地去揭示文学的内容(故事情节),试图向人们讲述活动而变化的精神内涵(情节主题),这是对文字作品的诠释,是把文字"活化"的"影像",所以需要像读文学作品一样在时间的推移下来串联、推理和分析这些"图"或"影像"。故称其为"读"图。读图时代随着短视频、微播、播客、自媒体等软件、技术的泛滥将加快前进的步伐。

广义的"读图"指的是解读所有图片、图像或影像,包括对美术绘画作品的解读,本节指的是狭义的"读图"——对由文学作品演化而来的连贯的图片、图像或影像的欣赏。

"读图"文学在本节中有三层含义或三种类型:①削弱文字的数量和表述功能,转向用连续的绘图来表现故事情节的文学作品,如连环画、绘图版、简缩版、漫画版文学巨著等。②由文学作品或小说、剧本等改编拍摄成的电影、电视或音像制品等——文学完全脱离了文字的束缚,而改由音像来表现文学故事情节的速成"阅读"。③现代传媒催生下的对文学家、文学作品所做的大面积、多频次、震撼性的造星运动——通过把文学家打造成公众人物,通过炒作文学家的创作细节和文学作品背后的社会故事,通过让文学家与读者面对面的零距离接触,通过人造实景来复现文学作品的虚构世界,从而增强文学作品的社会名声和市场销售量——文学正从幕后走向幕前,文学正以一种全面的形象(作品+创作经历+作家生活)多角度地展现在消费者眼前,这一切的信息构成了一部完善而生动的社会画卷——消费者来不及细想就已经深刻记住了文学家的大名和文学作品的大意。除了营造传统经典文学的社会性影响力,网络还以造星的模式捧红了一大批网络文学新星,2020年,网络作家唐家三少以1.3亿元的版税位居作家富豪榜第一。

其中,①可以称为绘图性文学;②可以称为音像性文学;③可以称为体验性文学。①②都是文学作品欣赏方式上的"读图",③不仅仅是从欣赏方式上对文学进行了"读图"性改造,而且是从社会学的角度对文学观念进行了彻底的推翻和重新界定,读者可以进入文学家的生活和写作状态,也可以进入文学作品的虚构世界,去体验、感受、认知、亲密接触文学。如新闻媒体对文学家和文学作品反复宣传和曝光,如用人造实景将文学作品虚构的世界重新复现并供人们去欣赏和体验等。文学从此不再孤傲、清高、无人能识,而是真正走下圣坛并融合成了现实生活的一部分,这正是文学"读图时代"最本质的特征。而"读图时代"何以如此快速地被人们所接受并成为时代特色,恰恰是建立在文学作品可以被无限复制基础之上的,只是这一次的复制不再是从文字到文字,而是从文字到影像世界的变异性复制。

(3) 形成读图时代的社会学分析

文学就是一种语言文字的艺术,口头或文字文学统治人类数千年,缘何

在今天却不动声色地就被"读图文学"篡权夺位了呢？这中间的原因究竟是什么？笔者认为有如下几个：①图片、影像要远比文字生动、有趣。图片、影像要比枯燥的文字生动活泼得多，追求趣味性、活跃性本就是生活的意义和目标，所以科学技术的进步顺理成章地就激活了人们的享受意识和思维惰性，也使人们更加容易沉溺于纯粹的视听感官的享乐和刺激。②电子屏幕化的阅读增强了读者的视觉和触觉体验。同样是阅读文字，电脑、MP4、掌中宝、平板电脑、数字媒体播放器、手机等现代化的电子通信、存储设备却开启了一种新的阅读革命，运动式、便携式、按键式、滚动式的阅读方式给人们带来了更多视觉、触觉和心理上的新奇感和丰富感。小巧的电子存储设备突破了传统纸质书籍静观式、书斋式、被动阅读、携带累赘的时空和身心限制，从而实现了一种不受时空限制、轻松按键就可任意选择阅读的方式，屏幕浏览增强了文字与阅读者的交互性和动态性，使人们通过视觉和手指触觉上的改观增强了阅读的兴趣和体察。③读图节省了人们的阅读时间。时代节奏的加快、竞争压力的增强、前途开拓的艰难使人们的闲暇时间和精力越来越珍贵、越来越稀缺，学习和工作繁忙中的身体再也没有心情和多余的时间去阅读又厚又沉，哪怕情节再曲折离奇、感情再真挚动人的文学书籍。对于不喜欢读书的人来说，看到厚厚的书籍甚至油然而生厌恶之情，就更不要指望他能够伸出手指哪怕去弹掉书籍封面上的灰尘了。读图的确是一种粗浅了解文学内容短、平、快的投机方式。④明星制的发展加速了文学的图像化。作家对社会的号召力终究不是大众性或通俗性的，而演艺明星的大众影响力是巨大的、流行的也是通俗化的，作为公众人物，他们对大众的号召力要远远大于整天埋首爬格子的作家。通过演艺明星们的屏幕形象来激发大家对小说原著的阅读热情是一个讨巧和无奈的选择，被成功演绎了的作家得以成为"畅销作家""影视作家"，如曾经的琼瑶、梁凤仪、海岩之流；没有被成功演绎或者根本就没有机会被演绎的作家依然是路边一块煤渣，无人问津，因为对文学作品和作家直接的商业包装、商业炒作机制和效果远不及对影视明星们的包装和推销。随着影视资源变得珍贵起来，网络游戏、手机游戏（见图13-7）的开发也是一种文学炒作的方式，大量的网络虚幻小说就是网络游戏、手机游戏的创意库。⑤个性化的文学表现催生了多元视觉文学的泛滥。个性开放时代的到来催生了许多"网络作家""青春作家""美女作家""性作家"，

多元消费的文学市场格局使曾经高高在上、呼风唤雨的"爬格子"文学陷入了一种不愿"同流合污"而又不甘"寡居深闺"的尴尬境地。于是,各路文学好汉包括一些学者作家、主流作家就纷纷抛头露面、频频出镜,制造"报纸效应"、树立"电视形象"、聚拢"网络名气",从而来维持自己的市场影响力和文学地位。一时间,写作高手们的"身手比试""怒目相向""口舌交战"不再是含蓄和文绉绉的,而是直接面对面的"赤膊上阵""拳脚相加",也就是说文学写作的文字性功能被有意弱化,讲究文字的"边缘效能""商业宣传""附加价值""轰动效应"的社会性视听功能借助各种媒体而被人为强化,这种文学阵营的竞争化、细分化现象加剧了"读图文学"快速、明确、深入的发展。文学的"读图时代"绕不过去也无法回避,必须引起人类的重视和谨慎的应付,笔者以为从儿童抓起,训练和培育人们的文字阅读、书籍阅读习惯是至关重要的做法。传统阅读对于人类形成系

图 13-7　根据辰东网络小说《圣墟》开发制作的《圣墟》手游的宣传海报

统知识体系、学会深思维以及修身养性居功至伟。

艺术市场上的问题重重,这里列举的是比较典型和影响较大的问题。艺术市场不是太平盛世,而是危机四伏,艺术产业管理真正关注的焦点应当是这些重大的问题,这些问题是整个行业的事情,是需要整个艺术行业共同联手、谨慎应对、跟踪追击甚至全力纠偏的事情,艺术市场要想真正太平和健康,就不能不依赖艺术产业管理,而这正是艺术产业管理存在的主要价值或者核心价值,然后才能探讨有关实现文化艺术伟大事业的崇高目标。

第三节　艺术市场是产业培植的产物

艺术市场是艺术产业的落脚点和研究对象,但同时,随着艺术产业政策和艺术产业管理的不断完善,艺术产业也必将引导艺术市场健康地发展、良性地循环,或者某种意义上来说,艺术产业的繁荣以及艺术产业管理的兴盛也必将孕育出一个完美的艺术市场。市场活动可以是零散的,在人类最初的贸易交换活动中,零星的市场行为开始呈现,但那时候还没有形成产业化,当

市场活动越来越繁荣、越来越连成一片、越来越成为气候,那么必要的市场管理部门、行业组织、企业集团就会相继出现,这样,产业也就基本形成了,这样的市场也才称得上是一种产业化市场。但当产业化行为形成之后,也就是说有很多人、很多组织开始从事一个行业,行业内众多社会部类已经界定了各自完善的职能之后,行业内社会化分工就越来越明确、越来越细致,资金、物流、人才流、信息流等亦可以大批大批地打包流通并形成周密、完整的循环系,再发展下去,产业就成为以市场为中心的社会化商贸活动的集合体,此时,它的范围和势头都会远远盖过市场,市场不过是其最为核心的组成部分而已。在完善的产业体系中,市场的发展情形、发展轨迹、兴衰荣辱都将会由整个大的产业气候、国家的产业政策、管理机构的产业管理情况、行业组织的协调能力等来决定,今天的中国,艺术产业正在逐渐完形。

艺术市场是艺术产业的命脉,艺术产业是艺术市场的孵化器,因为与单一艺术市场相比,与单一的艺术买卖活动相比,艺术产业概念中的生产企业更多,商业产品更丰富,产品和服务的覆盖范围更广,众多企业之间的竞争程度更激烈,引导社会经济发展的势头更明显,创造的社会资本和社会财富也更巨大,毫无疑问,产业要远比市场本身更加注重社会的宏观发展,更加注重人类整体的福利,更加注重产业部类间的协调合作以及合力的作用。艺术产业作为众多艺术单位的密集式商业活动毫无疑问可以分为竞争性活动、合作性活动、共享性活动、分离性活动,正是这些艺术单位间的经济活动催生了巨大的艺术市场,艺术产业说白了乃是艺术市场的孵化器。艺术商业活动孕育了艺术产业,反过来,艺术产业又培植了艺术市场。

1. 两大艺术产业链

艺术产业从产业部门之间的关系性质来分,有两种巨大的产业链结构:水平链、垂直链。其中水平链之间以竞争为主,垂直链之间以合作为主。处于艺术产业水平链上的部门往往有工商、税务部门,同类的艺术企业、艺术批评家等。工商、税务等其他类社会职能部门是监督艺术企业的,艺术批评是评介艺术企业的,同类的艺术企业是争夺市场资源的,所以艺术企业在这一水平链上与其他艺术部门之间构成了一种抵触、竞争的关系,这叫横向间竞争。艺术产业垂直链上的各艺术部门之间往往是一种合作的关系,它们包括艺术家、艺术生产企业、艺术营销商、艺术服务者、艺术消费者等,由于它们之

间需要供求互助,所以它们之间其实是一种互相依赖、联手合作的关系,尽管它们有时也会为市场利益的分成产生抵牾。一件艺术品被创造出来可能只是完成了艺术家的创意,有时候这些创意是不能直接拿到市场上去产业化运作的,还需要艺术商的商业打造甚至修改,然后才能进入流水线生产阶段,当艺术成品出炉之后,仍然需要艺术广告商大力的包装和宣传,需要艺术批评家大力的评说甚至褒奖,随后才能进入市场流通领域,供艺术消费者有偿享用,这种社会化生产消费的模式构成了艺术产业链系的垂直性合作。在艺术产业的垂直产业链中,艺术家既提供劳务(演艺明星)也提供半产品(未经包装或出版发行的艺术品),艺术生产企业既可以与艺术家合作生产(影视制作投资等)也可以对半产品进行加工生产(出版发行或商业包装等),艺术营销商既包含经营销售(卖出商品)也包含促销推广(广告宣传),艺术服务商既可以是信息提供者(传媒机构等)还可以是其他服务者(场地供应商等),艺术消费者的消费也可以分三种,即投资(营利目的)、收藏(欣赏+营利目的)和及时行乐(放松身心的目的)。

艺术产业的水平产业链是依据该链系中各组织的职能来构建的,各组织之间的关系比较疏散,不存在谁离开谁就无法生存的情况,但唯有各组织之间的通力合作才能创造出综合的社会效益和体现出更大的社会价值。艺术产业的垂直产业链却是一种更为紧密的组织耦合关系,一级一级之间是相互依存的,彼此之间如果脱离可能就导致自己无法生存,所以各组织之间在垂直方向上更加紧密和友好,而垂直方向上的关系是依据产品、资本的直线供给得以建立的,可以称之为供应链。供应链即从供应商到消费者的整个商业流程和贸易活动,它涵盖了从原料到终端消费者之间与商品和服务传递相关的一切环节和结构。为了获取最大的效益,商业贸易过程必须与产品的生产、开发程序保持一致,这样才能完成目标产品的最终成形,也才能最终获得市场收益。供应链管理(SCM)关注的是对商品、服务和信息流的管理,通过管理实现贸易过程对顾客需求做出的及时而准确的回应,而且要使这种回应的成本降到最低。传统意义上,一条供应链中每一个成员都是为了自己的目标而进行的独立性实体管理。但是,在全球化高度竞争的今天,一个公司的竞争力是通过与供应链中其他所有机构的综合实力相联系而表现出来的。

因此,供应链中所有成员密切合作、追求共赢是至关重要和必要的①。

2. 孵化市场的手段

艺术产业的水平产业链和垂直产业链结合共同构成了艺术市场上的主体集群,水平链与垂直链之间错综复杂的关系构成了艺术市场上的各种经济关系和经济活动,这些纵横交错的艺术市场主体集群构成了一个复杂的艺术市场的孵化器。而艺术产业主要是通过四个方面来孵化艺术市场的。

(1) 艺术教育。艺术教育的主要任务是培育艺术市场。艺术市场上最为重要的三类人是艺术家、艺术商和艺术消费者,三类人的文化素养、知识水平、艺术鉴赏能力、审美能力直接决定了一个艺术市场层次的高低。艺术教育宜从一个人的童年开始培养,因为童年的记忆最为深切而牢固。艺术教育宜运用潜移默化的手段来进行,而生活是最好的老师,让艺术家自由地去着魔、沮丧、快乐,让艺术家去受苦、爱恋,让他经历人类情绪的全部范畴,但同时也让他去学习,用自己的生活和情感再创造艺术②! 艺术教育宜把培养完美的人格作为目标,因为一个完美的人格远比创作的能力和鉴赏的水平更为重要,个人如此,一个民族、一个国家亦是如此。艺术教育是艺术产业的重大任务之一,同样也是艺术市场健康发展的人文基础。

(2) 艺术创新。艺术创新促进了艺术市场的提高。谁都知道市场的生命线就在于商品的质量,艺术创新就是对艺术商品质量的推陈出新、精益求精。真正健康的艺术市场必定有助于提供给消费者美的享受、高品质的陶醉、精神的震撼和灵魂的安顿,粗制滥造、滥竽充数的次品也必将带来品格的滑坡、感官的麻痹和风俗的丑化。艺术的产业化就是要将最美的艺术施洒给人间,艺术市场就是要将艺术的精彩传递给每个人,而最美的、最精彩的艺术就必须是原创的和敢于突破前人、超越传统的。傅雷先生对画家黄宾虹的评说深刻揭示了这一点:"以我数十年看画的水平来说:近代名家除白石宾虹二公外,余皆欺世盗名,而白石尚嫌读书太少,接触传统不够(他只崇拜到金冬心为止)。宾虹则是广收博取,不宗一家一派,浸淫唐宋,集历代名家精华之

① Deusen C V, Williamson S, Babson H C. Business Policy and Strategy: The Art of Competition[M]. London: Taylor & Francis Group, 2007:151.

② 斯坦尼斯拉夫斯基.我的艺术生活[M].瞿白音,译.上海:上海世纪出版集团,2005:31.

大成,而构成自己面目。尤可贵者,他对以前的大师,都只传其神而不袭其貌,他能用一种全新的笔法,给你荆浩、关仝、范宽的精神气概,或者子久、云林、山樵的意境……六十左右的作品尚未成熟,直至七十、八十、九十,方始登峰造极……"①

(3) 艺术产业政策。艺术产业政策是规范市场的重要法宝。市场正如浩浩洪流,从高到低一路咆哮、一路奔腾,如若没有必要的规范手段势必会造成泛滥之势而冲垮经营道德的堤岸。艺术市场在自由分配资源方面比政策有时胜出一筹,但在遵守法律和道德规范方面却是社会上最薄弱的环节,市场的经营者追求的就是利润最大化,故其中唯利是图、尔虞我诈的恶性竞争也是最直接和最明显的。市场毕竟是为社会和民众服务的,如若没有为国家、为人民服务的精神,市场无组织、无纪律的冲击只能导致国民经济的崩溃。下面的例子对我们不无启发:日本自从1868年明治维新以来,国家就在经济中发挥着核心作用。随着日本在二战中的失败,由政府官僚、执政的自民党(LDP)和大企业三方组成的统治联盟,开始全力以赴地追求赶超西方的目标。为了这个目标,精英们采取贸易保护、出口主导型增长和其他政策来迅速实现工业化。日本人民支持国家的广泛干预,认为国家在促进经济增长和提高国际竞争力方面具有合法和重要的经济职能。政府机构和私人企业(通常在前者的领导下),一贯为谋求日本社会的集体福利而共同努力②。对于艺术市场的产业政策,国家可以采取以法治市的法规政策、多层次的税收政策、降低门槛的投资政策、择优输送的人才政策等几个方面来巩固强势市场(休闲性艺术市场)、强化中势市场(主体性艺术市场)、全力推进弱势市场(精英性艺术市场、民间艺术的市场等)。

(4) 艺术国际交流。艺术国际交流是开拓市场的长期战略。我国的农业比不上农业大国,我国的工业比不上工业大国,我国的经济水平比不上发达国家,至今我国仍然在发展中国家阵营徘徊,我们拿什么振兴中华经济呢? 拿我们悠久传统的文化艺术行不行? 文化艺术是不分先后、早晚、多寡的,只

① 程帆.我听傅雷讲艺术[M].北京:中国致公出版社,2002:196-197.
② 吉尔平.全球政治经济学:解读国际经济秩序[M].杨宇光,杨炯,译.上海:上海世纪出版集团,2003:175.

要大众爱看、只要包装得好、只要敢于拿出去，就能赚钱，而且赚大钱。美国人在这方面就是典范。美国前总统克林顿（Clinton）所津津乐道的是：苏联的解体，"文化外交功不可没"。所谓的"文化外交"，也就是文化渗透。美国的文化"渗透"，世人有目共睹，从电影、图书、运动、服装、饮食等传统的文化载体，到电脑软件、网络、卫星、现代通讯、人工智能等高科技的文化载体；在欧洲，在亚洲，在北美洲，在南美洲，在大洋洲，在非洲，人们在日常生活与工作中无不感到美国文化的存在①。美国世界性的"文化"一向被世界人民毫不留情地讽喻为"粗陋的""无根基的""荒芜的"垃圾渣，可大家又像吸食鸦片上瘾一样地在追随"美国垃圾渣"，甘于在麻醉中丧失自我。中国的文化艺术更早、更多、更成熟，为何我们还要如此"羞涩"地深居闺阁呢？如果我们再不能昂首挺胸走出去，我们损失的可能不仅仅是大把霍霍生风的外汇，可能还有国家和民族再次崛起的机会。

艺术产业正是利用上述四个手段来孵化艺术市场的。通过为艺术市场提供高素质的艺术家、艺术商、艺术消费者，通过为艺术市场提供充足的高品质的艺术商品，通过产业政策来提供合理的规范，通过国际交流开拓广阔的销路，我们应当有理由相信，在艺术产业管理尽心尽力的孵化、扶持、推动之下，中国的艺术市场一定能够赢得美好的明天！

第四节　艺术市场是创意产业的源头

创意产业如今是一个非常热的概念，但要想对它有一个比较清晰的认识并不是一件简单的事。美国经济学家理查德·E.凯夫斯在《创意产业经济学——艺术的商品性》一书中指出："创意产业通常有广义和狭义之分。广义的创意产业实指文化创意产业，狭义的创意产业指运用创造性智慧进行研究、开发、生产、交易的各种行业和环节的总和。"②这一段话对后来的研究者颇有影响，但细细想来，对这段话的理解值得商榷。

① 中央文化管理干部学院.中国文化如何应对 WTO[M].北京：文化艺术出版社，2002：100.
② 凯夫斯.创意产业经济学：艺术的商品性[M].孙绯，等译.北京：新华出版社，2004：6.

凯夫斯的表述耐人寻味,似乎将广义和狭义搞颠倒了。广义的概念无论从覆盖范围、理解的广度和深度恐怕都应该大于狭义的概念才对,那么这里对创意产业的惯常理解似乎正好相反。"广义的创意产业实指文化创意产业""狭义的创意产业指运用创造性智慧进行研究、开发、生产、交易的各种行业和环节的总和"。照理来说,文化创意产业应当是围绕文化产品而营构和呈现的创意型产业,它在实际的实践层面往往包括影视、美术、出版、广告策划、旅游、体育竞技、设计、传媒等产业领域,实指一些审美性、文化意味浓的创意型行业。说白了,文化创意产业应当属于智慧产业领域的一个分支,说文化概念大,真的不如说智慧行为覆盖的范围更宽泛,文化不过是人类智慧在某一方面约定俗成的表达而已,文化就是智慧的一种,是智慧定型化、程式化的包括内容和形式的呈现。智慧的概念和表露方面更加广泛,人的一言一行表现了智慧,人的生活和工作表现了智慧,人的内心活动和公关社交体现了智慧,人的个体生存和群体共处体现了智慧,智慧无处不在,但不是每一种智慧都属于成熟的、约定俗成的、具有正向指导价值的文化,不是每一种智慧性商业活动都可以称为通俗意义上的文化产业。个人独特且不同于社会共识的智慧不能算作文化,因为文化强调人类群体性的共识且具有广泛流传和接受的标识;个人研究出来的独创性智慧成果如果停留在思想、口头、纸面上而没有形成广泛的社会性影响,也不能称为文化创意产业,因为文化创意产业强调的是人类智慧转化成社会生产力并带来了巨大经济效益的产业模式。总之,智慧无处不在,而文化是提炼和概括之后的社会共识的表征,是个体智慧上升到群体高度的共享智慧和知识体系。不是所有智慧都是文化创意,另外,一切产业都洋溢着智慧,但不是一切产业都属于文化创意产业,如军品产业、发动机产业、烟草产业、炼钢炼铁产业、运输产业、能源开发产业、农业种植产业、畜牧产业、科技研发产业等不能属于文化创意产业,起码在我国目前没有归口为文化创意产业的统计范畴。

如此说来,广义的创意产业指运用创造性智慧进行研究、开发、生产、交易的各种行业和环节的总和,而狭义的创意产业实指文化创意产业。这样的说法似乎更符合实际情况,文化创意产业属于创意产业的一支,文化产业又属于众多产业中的一支。其中,艺术创意产业是文化创意产业的典型代表,

艺术产业是文化产业的典型代表,也就是说,艺术产业是更加狭义性的概念。

在《创意产业经济学——艺术的商品性》一书中,作者进一步认为:创意产业,又叫创造性产业、独创性产业、开创性产业等,指那些从个人的创造力、技能和天分中获取发展动力的企业,以及那些通过对知识产权的开发进而创造潜在财富和就业机会的活动,它通常包括广告、建筑艺术、表演艺术、美术及手工艺品、时尚设计、电影与录像、交互式互动软件、出版业、软件及计算机服务、电视和广播、旅游、博物馆、美术馆、遗产和体育等,此外,还包括旅游、博物馆和美术馆、遗产和体育等[①]。这种认知中的多数"创意产业"其实就是狭义上的文化产业。作者将创意产业限定为这些文化产业并给两者之间简单地画上等号是与前文对广义创意产业、狭义创意产业的定位一脉相承的。实际上,创意是智慧的一种别称,智慧无处不在就预示着创意无处不在,创意定型化、风格化、程式化之后才表现为共识中的文化,不是所有的创意都能最终成为文化。另外,在所有的产业领域,包括农业、商业、林业、渔业、工业、建筑业、能源业、交通业都有创意,一切使用到重大创意的物质产业、文化产业都可以称为创意产业。

凯夫斯之所以把广义的创意产业指代为文化创意产业,而把其他商业行为中的创意看作是狭义的创意产业,是从大众文化商品的本位角度出发来探讨创意行为的,并且他认为文化和艺术的创意才是最有效和核心的创意,因为艺术的创造才称得上是创造了意蕴、创造了精神内涵。如此说来,也有其立足的依据。本书在此做出纠偏的目的在于,沉醉于凯夫斯的说法,容易将文化过分夸大而将创意过分狭隘地去理解,这也是一个实存的误区。

但有一点笔者和凯夫斯是一致的,那就是认为绝大多数创意来自具体的商业实践,是市场化的推动力、是商业的功利性孕育了创意产业的繁荣,尤其在艺术品转变成商品的过程中,艺术商业的创意开始兴旺发达起来,创意产业随之逐渐独立为产业体系里的一枝新秀。

综上所述,文化创意产业需要从三个层面去理解:第一,文化性;第二,创意性;第三,产业性。文化性是指智慧的创新、创意的表达必须要形成一种特

① 凯夫斯.创意产业经济学:艺术的商品性[M].孙绯,等译.北京:新华出版社,2004:12.

定的标识,这种标识不仅仅包含着可识别的符号,而且必须是获得了人民大众或特定范围内人群共识的精神成果或者物质成果,而且这种精神成果或者物质成果能够按照特定的传承模式继承和发展,这样的符号或者人类的创造性成果才能称得上具有了文化性,否则就不能称为文化创意产业中的"文化"了。关于创意性不仅仅指内容或形式上的新创造、新发明,即这样一种文化产品是完全新颖和原创性的,同时也包含了对传统文化全部或局部的改进,即文化内容或者文化形式不再完全以传统的方式呈现,而是注入了更多的或某一方面的新内涵、新意蕴,凸显出了创新者的新认识、新智慧和对传统问题的新理解,如果没有给人新意或新感受,那么就谈不上文化创意产业中的"创意"了。而对于产业性指的是从社会学角度、经济学角度界定文化创意的做法,这种做法强调文化创意产品并非仅仅是观念中的创新、实验室中的实验品或大脑中的灵光乍现,它要求文化创意产品或者文化创意原型必须能够进入工业生产线并以社会化大生产的方式大面积影响社会生活的情形,文化市场上商品性、商业性、经营性方面的创新活动就是凯夫斯所言的"狭义的创意产业",或者从这个角度去考察凯夫斯的论述就完全明白无误了。文化创意产业少了上述任何一个性质都不能成立,同理,艺术创意产业也应当从这三个方面去进行理解。

文化创意产业如今已经红遍全球,在许多文化产业发达的国家,文化创意产业的经济贡献指数一直在上升。2018年,我国文化产业实现增加值38 737亿元,比2004年增长10.3倍,2005—2018年文化产业增加值年均增长18.9%,高于同期GDP年均增速6.9个百分点;文化产业增加值占GDP的比重由2004年的2.15%、2012年的3.36%提高到2018年的4.30%,在国民经济中的占比逐年提高。从投资看,2017年,我国文化产业固定资产投资额(不含农户)为38 000亿元,为2005年的13.7倍,2013—2017年年均增长19.6%,高于同期全社会固定资产投资额年均增速8.3个百分点。从消费看,2018年,全国居民用于文化娱乐的人均消费支出为827元,比2013年增长43.4%,2014—2018年年均增长7.5%,文化娱乐支出占全部消费支出的比重为4.2%。2020年,我国文化产业增加值占GDP比重达到4.74%,专家预测,到2022年,这一比重将达到5%,彼时的文化产业将成为国民经济的支

柱产业。

纵观全球,发达国家的众多创意产品、营销、服务水平要远远比发展中国家成熟,基本上吸引了全世界的眼球并形成了一股巨大的创意经济浪潮,席卷世界。如英国、美国、澳大利亚、韩国、丹麦、荷兰、新加坡等国都是文化创意产业成功的国家,他们都有自己的发展特色,并产生了巨大的经济效益。如近10年来,英国整体经济增长70%,而文化创意产业增长93%,显示了英国经济从制造型向智慧型、创意服务型的转变。如今,文化创意产业已经成为英国经济发展的支柱性产业,而且该国明确提出,文化、艺术的创意必须借助商业、市场的力量才能获得持久的后劲,该国所有院校内的文化创意产业专业都贯彻了"文化创意专业= 各专业＋商科"的发展理念,需要学习的课程非常广泛,可以说是名副其实的"万金油"专业。大致看来,文化创意专业涉及文化、公共管理、战略管理、艺术管理、企业管理、传播、政策研究、媒体、营销甚至是财务会计,具体课程内容涵盖广告、建筑、艺术、工艺制作、设计、研发、时尚、电影、音乐、表演艺术、出版、软件、玩具、游戏、电视、广播、视频游戏等领域,也就是说,这个专业强调与市场、与商业、与社会、与经济生活的嫁接或接轨。

原因其实很简单,因为市场就是创意产业的源头,显然艺术市场就是艺术创意、艺术产业的源头。

计划经济时代,创意产业的源头来自经济政策和政府指令;市场经济时代,一切创意都必须围绕市场、融入市场才能演变为产业,市场强大的经济功能、营利功能是推动创意产生、促进创意产业化的原动力。英国著名经济学家安东尼·阿特金森(Anthony Atkinson)早在1998年就明确指出:"美国新经济的本质,就是以知识及创意为本的经济,新经济就是知识经济,而创意经济则是知识经济的核心和动力。"同时,美国人也发出了"资本的时代已经过去,创意的时代已经来临"的宣言,日本人喊出了"独创力关系到国家兴亡"的口号,韩国人贴出了"资源有限、创意无限"的标语,换言之,创意经济、创意产业不是无聊时的异想天开,亦不是精力过剩后的健脑运动,而是人类社会发展中的历史性选择,尤其是人类经济转型过程中的适存性抉择。因为任何一种传统经济形式都遭遇到了与生态环境守恒上的瓶颈,创意经济、创意产业

就是为经济持续发展、产业链持续延展下去的终极选择,对生态资源掠夺式的经济模式必然会让人类陷入困境继而走向破产。

创意经济、创意产业生发的土壤就是市场,尤其是文化市场、艺术市场为创意型的扩展提供了多种思路、方式和可能,真也好,善也好,如果不够美好,就与人类的情感归宿不相吻合,就会让人类在失望中走向丑陋和堕落。如果一切的"术"包括科技创新是小美,那么"艺"就是人世间的大美,艺道是最为接近天道的大美。凡事做到极致就是艺术!所以,艺术家就是处于创意金字塔尖的人,艺术市场就是创意最为集中的首善之地,科学、宗教、哲学都必须通过近艺道而入天道。所以说,艺术市场就是创意产业的源头,而创意产业从一开始就是脱胎于人类经济、市场、商业可持续发展的梦想之中,这是人类命运赖以生存的资本。

人类的任何一次进步或者改革、人类的任何一次创新或者转型,恐怕其内在动力总不外乎一点:人类切身利益的追求和满足。艺术创意产业或者艺术产业能够越来越发达,恐怕不仅仅在于人们精神上对艺术创造的崇拜和喜爱,更为巨大的动力来自精神之外获得的实际性社会效益、经济效益。如艺术品的创造能为艺术家带来巨大的名声和诱人的利益;艺术品的经营推销能为艺术商带来不菲的金钱和财富;对艺术家或艺术品的包装、宣传、推介能使艺术经纪人赢得更大的市场声望;对艺术企业的管理和引导能使艺术企业在剧烈的市场竞争中立于不败之地并控制更多的艺术资源和商业利润。总之,艺术能带给人们更大的名或利,这是推动艺术创意产业以及艺术产业管理不断前进和红火最主要的动力,然后才需要考究艺术在灵魂上的安抚、在精神上的引导价值。如果认为后者是更重要的动力或目标,那根本不需要通过艺术经济活动、艺术产业行为就能实现后者,事实上,艺术产业、艺术商业的发展势头早已超越艺术创作本身。特别将艺术创意、艺术创作、艺术经济活动当成职业之后,艺术职业人往往更加关注的就是职业前途、职业价值、职业回报等等,在艺术上的每一次突破和发展在职业化生涯中很难是因为生命的感动而做出的,更多情况下恐怕还是要回归到现实的生活中来。纯粹的艺术家是有的,但在衣食无忧之后的纯粹恐怕才能持久,贫病交加的纯粹能够持久吗?这就是艺术产业化、艺术经济化、艺术市场化之后对艺术情感、人类生命

感悟可能产生的一种冲击和消解。作为艺术产业发生的阵地、作为艺术产业管理的主要对象、作为艺术产业反哺的对象,艺术市场就成了艺术转变为金钱财富以及消解虚幻理想的主要场所。艺术市场成了艺术创意产业发展的指针和风向标,经济利润成了吸引越来越多的人投身艺术创意产业的原动力,尤其是大量艺术商的加盟和联手,艺术产业也就日渐兴盛起来。

第四篇

艺术中介管理

第十四章 关于艺术中介

第一节 艺术中介的含义

前文已经介绍了艺术产业管理的内容,而艺术产业的主战场是艺术市场,艺术市场上的主体就是艺术中介,绝大多数艺术中介是企业性质,但也有一部分中介是非企业性的公益服务机构,但它们无论是营利的还是非营利的,根本功能都在于传播艺术、普及艺术,对人类的发展、艺术的发展功不可没。自本章开始,将进入微观艺术管理的研究范畴。

艺术商业性组织主要以艺术企业为主体,其最大的特点就是它是居于艺术生产者与艺术消费者之间从事艺术品流通与买卖活动的组织,考虑到民间的非商业性组织的存在,因此,我们选择"艺术中介"来代替社会上的艺术组织是比较恰当的称谓。

"中"——(一)"居中曰中"……(九)"两方之媒介曰中"[①],"介"——(四)"居中介绍"[②]。从经济角度来讲,艺术中介就是居于艺术生产方和艺术消费方之间的艺术介绍和传播者,即在艺术市场上专门从事艺术流通和买卖的中间机构。因为现在艺术类公益性的民间组织较少,或者市场经济活动已经普及到各行各业并进入深度发展阶段,所以本书选择从经济学、市场学的角度来设定艺术的实体性主体之一——艺术中介,而非营利性的艺术中介基本可以并入民办艺术事业管理中进行专项研究。

艺术中介应该包括艺术经纪人(art broker)、艺术代理人(art dealer)和

① 商务印书馆编辑部.辞源(修订稿):第一册[Z].北京:商务印书馆,1964:71.
② 商务印书馆编辑部.辞源(修订稿):第一册[Z].北京:商务印书馆,1964:143.

艺术信托人(art trustee)。艺术经纪人就是受雇于艺术生产方或艺术消费方从事艺术品销售或购买的中间人。他可以以自己的名义,也可以以委托人的名义从事活动。

艺术经纪人不具有对受托艺术品的占有权和留置权,他不得直接参与艺术品实物性买卖,既不得从委托人那里购买所委托的艺术品,也不得向委托人出售与自己有利益关系的艺术品,他起一个寻找和介绍买、卖家的作用。艺术代理人是受艺术生产方或艺术消费方的委托进行法律行为的人。他可以具有对受托艺术品的占有和留置权,在代理过程中,他必须彻底完成委托方在买卖中的一切法律行为。艺术代理人应该是一种法律意义上的委托方的代表,如画商,同时,他可以自己购买和保留代理过程中的艺术品。艺术信托人是指受艺术生产方或艺术消费方委托,以自己的名义购买、寄售或代售艺术品的中间人,如艺术拍卖商(art auctioneer)。其中,艺术经纪人可以是自然人也可以是法人,而艺术信托人一般只能是法人且通过收取佣金的方式获得收益。同时,三者不从委托方领取固定报酬,只收取佣金[1]。

艺术中介从组织机构的角度来看也就包含了艺术经纪机构、艺术代理机构和艺术信托机构。从组织机构角度设定的艺术中介将是本书艺术中介的核心含义。中国美术学院教授章利国先生在其专著《走向艺术市场》中提及艺术中介时设定了两种中介——商业中介、文化中介:"商业中介指的是以商业形式出现的联系艺术生产者和艺术消费者的中间环节,它是艺术市场学研究的重点。艺术经纪人,艺术出版商和发行商,演出公司,影剧院,画廊,拍卖行等的功能,都属于商业中介,实际上也就是艺术商业经营者。"[2]"在艺术市场运作中,文化中介作为商业中介发挥作用的辅助手段而出现。这里所说的文化中介不同于一般意义上的艺术批评、新闻媒体等行动者及其活动,而是指为商业行为服务的、与商业行为相联系的艺术批评、艺术宣传、艺术广告和艺术信息传播等等"[2]。毫无疑问,章先生提及的艺术商业中介肯定属于本书前文所论艺术产业主体的范围,这是本书艺术中介的第一层次。章先生提及的文化中介其实是一个宽泛的概念,因为文化的范畴显然大于艺术,但既然

[1] 方艮,徐声.当代经纪人实用大全[M].北京:北京师范大学出版社,1993:5.
[2] 章利国.走向艺术市场[M].石家庄:河北美术出版社,1995:20.

是"为商业行为服务的、与商业行为相联系的艺术批评、艺术宣传、艺术广告和艺术信息传播",也就是说其语意范围已经限定在艺术的周围了,换句话说,这里的"文化中介"是专门从事艺术品经营或围绕艺术品经营而展开的中介活动,例如从社会整体功能上讲,杂志社、报社、电视台可能是一种文化中介,但如果是专门制作、研究、传播艺术的杂志社、报社、电视台就可以称为艺术中介了。但是,章先生在这里设定的"文化中介"是有条件的文化中介,是"为商业行为服务的、与商业行为相联系的",显然依然是营利性艺术中介,同样属于艺术产业管理的研究对象和管理对象。但如果是免费开放的图书馆、市民广场、湿地公园,无偿性的艺术批评、艺术广告、艺术宣传等显然就与前文提及的"商业中介""文化中介"不同,它们就属于艺术中介的第二层次。

尽管现在绝大多数的博物馆、展览馆、美术馆都采取了免费开放参观的政策,但这仅限于公办展馆,而且只针对展品而言,如果一味要求博物馆、展览馆、美术馆进行全面的无偿服务,笔者认为有较大难度,理由有三:①博物馆、美术馆等文化艺术机构拥有大量珍贵的艺术真品,资源的垄断使它们在艺术市场上占有重要的席位:设立艺术品商店(见图14-1)就可以直接参与市场的深度竞争,艺术品复制、艺术品的知识咨询、艺术教育、艺术创意的指导工作非它们莫属,完全把博物馆、美术馆、展览馆摒弃在艺术市场之外绝对不利于艺术市场的发展与繁荣;②民办博物馆、美术馆、展览馆越来越多、越来越盛,这些商业精英看重的是艺术品巨大的保值增值能力和超强的文化辐射力,这在国外是比较普遍的现象,多数知名企业甚至富裕家族都拥有自己的博物馆或美术馆(见图14-2),这样做既可以提升企业或家族的名声,也可以在市场竞争中以文化、艺术的气势战胜对手,这是一种借艺术之名而提升市场竞争力的间接获利,有的甚至直接通过企业或家族博物馆、美术馆的开放赚取不菲的门票收入,这就是直接获利;③博物馆、美术馆的使命如果就是为了保护文物、古董、艺术品从而成为文物、古董、艺术品的终点站是可悲的,博物馆、美术馆的真正职责可能还在于运用保护、推广的手段担负起人类新一轮文化精神再创造、大发展的伟大职责,灵感在这里点燃,思想从这里燃烧,生命在这里窥见了远古的神力,同时人类也在这里获取了冲向未来的勇气,这种传承性、沿袭性、发扬性决定了博物馆、美术馆不是艺术品的终点站,恰恰是人类文化艺术的中间站和新的起点。因此,笔者以为博物馆、展览馆、

美术馆断不能被排斥在艺术中介之外,而应大胆地将它们吸纳进来成为艺术中介重要的一部分,这可以称为艺术中介的第三层次,即以公共服务性为主、以商业活动为辅的复合型艺术中介。

图 14-1　纽约大都会艺术博物馆商店一角　　图 14-2　由企业创办的日本东京三得利美术馆内景

第二节　艺术中介产生的时间考源

艺术中介作为名词出现得较晚,对它们的理论研究是当代的事,但艺术中介的经营实体其实一直伴随着人类的成长,人类对它们的实存并不陌生。

博物馆是近代兴起的社会文化事业,但它有着悠久的历史渊源。它的起源无论在西方还是东方,都可以追溯到公元前几世纪。"世界最早的博物馆,目前西方公认是埃及亚历山大里亚港口城市始建于公元前290年左右的亚历山大博学园中的缪斯(Muses)神庙。这个博物馆设有专门的大厅、研究室,陈列有关天文学、医学和文化艺术的藏品。各地的学者、作家聚集在这里,从事研究工作……"①从设施和功能来说,这已近似于今天的博物馆了。事实上,公元前5世纪在山东曲阜的阙里孔子故居已经建立孔子庙堂,其间藏有大量的书籍、古物以及艺术品,笔者倾向于认为这可能是世界上最早的

① 王宏钧.中国博物馆学基础(修订本)[M].上海:上海古籍出版社,2001:57-58.

纪念类博物馆。

　　戏剧的历史也是相当遥远。西方的早期戏剧管理实践始于古希腊时期（公元前12世纪—公元1世纪）（当时已有了固定的表演场所）。今天我们所说的演出人、演出经纪人、捐客或"穴头"等等专业的演出管理人员，大概就是从古罗马时代（公元前5世纪—公元4世纪）演变而来的。文艺复兴时期（14世纪—16世纪），戏剧比较繁荣的西班牙曾出现"职业剧团几乎遍及全国"①的奇观。当时的演出选择在一些合适的院落里举行，这种演出的场所，得名为庭院剧场。后来的公共剧院，便是从这种剧场发展起来的。

　　唐朝是中国历史上最强盛的朝代之一，其繁荣的经济和发达的文化为印刷术的发明创造了物质基础。从7世纪贞观年间开始，印刷术逐渐发展起来。"宋代进入了印刷术的黄金时期。坊肆（刻印书籍的作坊）遍及全国各地，尤以浙、蜀、赣、皖为最盛。坊肆除了刻印正经正史之外，也大量刻印民间明书和文艺书籍、科举用书等"②。宋朝坊肆可能正是现印代刷厂和出版社二合一的雏形。

　　真正意义上独立的图书馆可能也产生于宋代，起码在宋代第一次达到了兴盛。宋朝是重视文化传播的时代，那时的文化传播途径，除了教育以外，主要就是图书文籍。因此，历朝皇帝及其臣僚都十分重视图书的编写、印行、搜集、整理和保存。"太祖乾德元年刚刚平定荆南，即诏有司尽收高氏图籍以实三馆。"③虽说是三馆，其实名头和层级是很多的，如秘书省（国家图书管理机构）、昭文馆（国家图书馆）、集贤院（国家图书分馆）、秘阁（国家善本图书馆）等等。宋朝图书机构可能就是中国现代图书馆的滥觞。

　　谈及现代文化艺术的大众传媒，大家首先想到的是电影和电视、互联网以及手机。其中，电影的产生虽不久远，也已有一百多年历史。"世界上第一个电影院的成立已无证可考，但无可争辩的证据以及当时（笔者注：19世纪末）的杂志都表明，《工厂的大门》（第一部公映电影）（见图14-3）由路易·卢

① 路海波.戏剧管理[M].北京：文化艺术出版社，2000：51-52.
② 吴小如.中国文化史纲要[M].北京：北京大学出版社，2001：179-181.
③ 四川大学古籍整理研究所，四川大学宋代文化研究中心.宋代文化研究：第九辑[M].成都：巴蜀书社，2000：247.

米埃尔于 1895 年 3 月 22 日在巴黎首次放映,同年 6 月 10 日又在里昂放映"[1]。相信,独立电影院的出现应该离第一部公映电影的产生不会太晚,而此前的电影放映很可能是利用现成的剧院和公众场所的墙壁充当影幕来实现的。事实上,1904 年中国已出现第一个国内影剧院,它是由西班牙人在上海建立的维多利亚影剧院(后遭慈禧太后禁映而关闭)[2]。1920 年,美国在西屋电气公司的创意和支持下,在匹兹堡成立了世界上第一个无线电台——KDKA 电台(见图 14-4)。1926 年,美国成立了 NBC(National Broadcasting Company),也就是美国广播公司,它是世界上第一个全国性的广播公司。1936 年,英国创办了世界上第一个电视台,一开始,电视台的工作人员达到 201 人,而这么多人每天却只能播放两小时就不得不停工,一是因为节目数量有限,二是技术的限制致使机械需要停工休整。

图 14-3　卢米埃尔兄弟拍摄的电影《工厂的大门》剧照

图 14-4　美国匹兹堡 KDKA 电台 1920 年 11 月 2 日正式开播

艺术中介一直伴随人类的历史而存在,与人们的生活息息相关,总体说来,对艺术中介理论的研究其实是相当滞后的,而艺术中介管理理论的发展这二十年才引起人们的关注。

[1]　石川.电影史学新视野[M].上海:学林出版社,2003:112.
[2]　据说是放映人到北京给慈禧太后放映时,放映机发生了爆炸,惊吓到了慈禧。

第三节 艺术中介的分类

在现实的市场运营中,艺术中介的分类最直接的方法可以由其经营的商品——艺术品的类型来决定,艺术品的差别较大,各自有各自的特色,由此而决定了艺术中介会对应不同的艺术商品进行自我定位和建立相异的活动特征,这又进一步决定了艺术中介的组织结构、运营模式、任务使命、市场策略不尽相同甚至千姿百态。由于不同类别的艺术中介拥有的管理理念和管理手段千差万别,所以要想寻求到它们在管理中的共通性、一致性和普遍规律,对艺术中介的分类就显得尤为重要。当然,许多艺术中介在成立之初就会深刻思考自己成立的目的,目的直接影响到自身的成长轨迹,所以对于艺术中介投资者、创办者和管理者来说,为了实现中介组织的目的,会不遗余力地探索经营方法和经营策略,从而形成自身的特色和企业文化,这里先来考察按成立目的形成的分类。

（1）按艺术中介成立的主要目的可以把艺术中介分为三种:一是传播文化,二是营利,三是两者兼而有之,第三类可以称为综合型中介。

展览馆、博物馆（院）、美术馆、图书馆等属于传播文化型艺术中介。事实上,博物馆、展览馆、美术馆、图书馆按国家规定正在扩大免费开放的程度,它们虽然都会设立艺术品商店,但有限的商业经营活动通常也较隐蔽或范围较小;画廊、电影院、拍卖行、艺术品商店等属于营利型艺术中介;而艺博会、艺术传播类公司、电视台、出版社等则要划归为综合型艺术中介。上述三种分类,不排除它们有交叉身份和多重身份,而且随着商品化、市场化的深入,所有艺术中介的营利性成分会逐渐加重,这是市场经济发展的必然结果,也是它们获取发展资金的途径。一个事物的性质是根据它多数时间

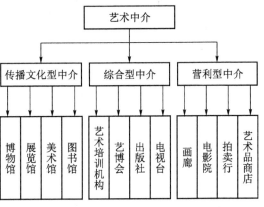

图 14-5 按成立目的形成的艺术中介分类图

和通常情况的身份去判断的,大体看来合理,但不是绝对。如图14-5所示。

艺术中介因其与商业目的的远近可以分为上述三大类,三大类在各自的管理上各有其侧重点,企业身份的艺术中介是名正言顺地赚钱,综合身份的艺术中介是将服务性结合在营利性上进行运营,传播文化的公益性艺术中介是将赚钱结合在公益服务性上进行,目的决定了各自的运营策略。

(2) 根据所经营的艺术品的类型,艺术中介可以分如下三类:表演性艺术中介、造型性艺术中介、文学性艺术中介。

美国加州大学教授沃纳·赫希(Warner Hirsch)在其专著《城市经济学》中把城市社区提供的文化资源分为表演艺术和造型艺术(或美术)。有些表演艺术可以分为现场表演艺术(音乐会、歌剧、戏剧和芭蕾舞)和录制表演艺术(电视、广播、电影、唱片、磁带、网络数字化艺术品、虚拟现实艺术、增强现实艺术)。现场表演艺术主要是城市文化,造型艺术(博物馆、美术馆和艺术家作品展览)也主要是城市文化。此外还有对于社区具有重要意义的文化资源,如图书馆……[1]这种分类对艺术中介的分类不无启发。表演性艺术中介包括电影院、音乐会、剧院、唱片公司、广播电视台等,观众(或消费者)通过它们欣赏到了表演性艺术享受,却未必能得到物化形态的艺术品本身[2]。造型性艺术中介包括博物馆、美术馆、展览馆、拍卖行、画廊等,在这里观众能见到或触摸到物化形态的艺术品,如画作、雕塑、图片、工艺美术品等,值得注意的是这里的造型是有凝固的或相对稳定的视觉物态造型的艺术品。例如,舞蹈虽然也有物化形态(人体),但其形态是多变而不稳定的,故舞蹈传播机构只能归为表演性中介。另外,以文字表达性艺术为主要传播对象的中介就划归为文学性艺术中介,如专门出版艺术书籍的艺术类出版社、发行艺术杂志的艺术类杂志社、网络文学网站、手机阅读APP等,当然也包括艺术类报社、经营藏书为主的图书馆、手机图书馆等。这样的分类如图14-6所示。

艺术中介可能还有其他的分类,只要判断标准改变了,艺术中介所属的阵营就要发生相应的改变。特别是随着现代网络科技水平的不断提高,线上

[1] 赫希.城市经济学[M].刘世庆,等译.北京:中国社会科学出版社,1990:211.
[2] 观众只能通过视觉、听觉、想象感受到艺术品在时间中的演变和流动,却无法获得可触、可摸的艺术品实物。

艺术市场开始逐渐兴盛起来，艺术与科技的融合又促进了跨界性艺术中介的崛起，如线上博物馆、线上美术馆、线上拍卖行、虚拟展览馆、手机小程序化的经营模式等让艺术中介的身份越来越复杂。

上述两种分类是根据艺术中介成立的主要社会目的和经营的艺术品类型做出的，这两种具有广泛性的分类标

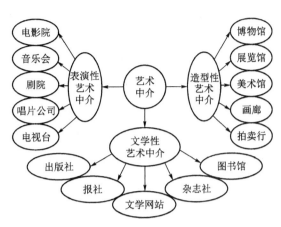

图 14-6　按所经营的艺术品类型形成的艺术中介分类图

准，几乎能够囊括所有的艺术中介，也能比较准确地引导艺术中介对各自的管理做出切合实际的规划。同时，大家应该认识到，艺术中介的所属类别是一种动态变化的体系，有时它们属于这个类别，当条件发生变化，它们又会移向另一个类别，如果认为本书的分类是定势化的静态型，那就有违笔者的意旨，也与事实不相符。如有的画廊除了卖画也有收藏展览画的功能，像北京荣宝斋画廊、上海朵云轩画廊、北京华阳艺术工作室等都是如此；电影院虽然是经营性企业，但如今也常常通过打折、送赠品、送场次等方式给观众优惠，甚至每天还有折扣价专场服务民众、传播电影文化。现代的博物馆、艺术展览馆一般也会参与艺术品的买卖，适当获利，如英国大英博物馆，拥有 800 万件藏品，博物馆对每一件藏品都在研究、提炼其精美的 IP 素材并用于授权产品的开发，大英博物馆志在打造自身强大、完善、成熟的文化创意产业；再比如，美国波士顿美术博物馆（见图 14-7）是法国以外拥有莫奈（Monet）作品最多

图 14-7　美国波士顿美术博物馆外景

的艺术机构,而仅《睡莲》一幅作品,波士顿美术博物馆就开发出了一个系列的精美商品,而这一系列的精美商品每年就能成交数万美元。2019年1月1日至2019年8月28日,博物馆线上销售贸易额排名第一的是北京故宫博物院,累计销售额高达2.420 5亿元;排名第二的是中国国家博物馆,销售额为3 131.5万元;位居第三的是大英博物馆,销售额是1 734.6万元。故宫博物院虽只有六家线上店铺,但总销售额是中国国家博物馆的7.7倍,也是全球博物馆线上销售额排名其后十一家博物馆线上店铺总销售额的3倍左右。

第四节　艺术中介的功能

艺术中介的生存环境是艺术市场,艺术中介的商业主体是艺术企业,艺术商业活动的客体是广大的艺术消费者和广大的艺术生产者,而联系艺术生产者与艺术消费者的媒介是艺术产品和金钱,这就奠定了艺术中介的基本功能,在艺术生产者、艺术消费者之间进行艺术品和金钱的双向倒手。这里先用图14-8展示一下这样的中介倒手模式。

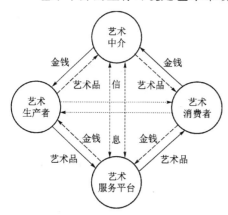

图14-8　艺术市场菱形钻石结构运营模式图

在艺术市场上,艺术品与金钱通过艺术中介发生反向流动。金钱由艺术消费者流向艺术中介再流向艺术生产者,艺术品由艺术生产者流向艺术中介再流向艺术消费者,而艺术消费者和生产者之间的直接贸易正在萎缩和退化(横向点线箭头所示),这是标准的传统艺术市场的运营模式,这种传统模式少说也延续了上千年的历史。随着网络时代的兴起,艺术市场上出现了第四个重要的参与者,就是艺术服务平台,以信息化、网络化、数字化服务平台为主,从而构建了如图14-8所示的菱形钻石结构运营模式。金钱由艺术消费者转向艺术服务平台,艺术服务平台再将金钱转给艺术生产者,而艺术生产者通过艺术服务平台将艺术品的影像资料、数字化产品展示给艺术消费者挑选,在这里,

艺术服务平台不是赚差价,而是以收取佣金的方式营利,这一点与传统的拍卖行有些相似。

艺术服务平台提供了一种艺术商品营销的 P2P(person to person)模式,即人与人的直接贸易。艺术服务平台转售的更像是艺术信息而非物理意义上的艺术品,这是艺术服务平台不能简单等同于艺术中介的地方,甚至买卖双方可以在平台上自由对话,服务平台只监管贸易流程,并不参与直接的交易谈判,也就是说艺术服务平台不需要履行、实现中介的功能,这正是线上艺术市场的新颖之处。线上贸易、线下贸易都是贸易,这个商业本质不能变,也不可能变,于是艺术中介和艺术服务平台之间就产生了某种内联关系,这种内联关系就是有关艺术信息的交换关系。艺术中介的市场行情决定了艺术服务平台的属性和定位,艺术市场行情不景气,艺术服务平台可以转变服务标的,从而实现服务转向;艺术服务平台也可以作为第四方提供服务和信息给艺术中介,同样也可以向艺术中介收取一定的费用,艺术中介通过艺术服务平台实现线上贸易,从而拓宽自己的市场渠道。

艺术服务平台与艺术中介双重身份的叠加甚至重合是艺术服务平台未来的发展走势,京东网上自营店、苏宁易购网上自营店皆属这一情形。尽管线上贸易会越来越发达,但线下实体店仍然不可或缺,艺术品实体店仍然有其强大的优势,P2P的线上贸易最大的局限就是消费者无法看到商品实物,只能通过虚拟影像做简单的判断,这对于艺术品贸易来说恰恰可能是大忌。所以,艺术中介的功能永远不可能被替代。另外,"画家没有经纪人不行,你如果不通过经纪人而是自己去直接面对市场,必不会有人理你。所以,大范围上看,画家画好了画,只是成功了一半;另一半的任务是如何进入市场,而进入市场就意味着你必须要找到合适的经纪人……在西方社会中,脱离艺术市场和商业规则控制的所谓艺术追求几乎是不存在的"[①]。奢侈品包括艺术品的职业买手在欧美是一种时尚职业,所谓买手也就是类似于经纪人的投资、消费顾问,他们熟知市场价格、时尚前沿、高端产品和经济投资规律,他们有广泛的人脉资源,在设计界和艺术界常常如鱼得水,他们懂艺术、有悟性,特别是对人性有较深刻的理解和把握,艺术

① 张景儒.美国艺术市场管窥[J].美苑,1999(6):77-79.

家因他们而财源滚滚,当然,他们也非常精明于如何盘剥艺术家而又与艺术家相处得其乐融融。

赵莉在其论文《艺术中介存在必要性的经济分析》中讨论艺术中介的重要性时总结了以下几点:促进信息对称[①]、促成商品交易、降低交易成本、促进艺术市场的繁荣与有序,进而在更高层面上推动文化事业的进步[②]。艺术中介是市场上的主体,需要通过艺术行政管理、艺术事业管理、艺术产业管理来约束和规范他们自身唯利是图的本质,这一点是艺术管理最根本的落脚点。否则,艺术中介可能成为艺术市场上危害性最大的兴风作浪者。

艺术中介无疑已经成为艺术市场、艺术产业的晴雨表,甚至是领头军。艺术中介衰,就预示着艺术市场、艺术产业的堕落,甚至影响到整个国民经济,当然,艺术中介的繁荣与昌盛也必定会带来艺术市场、艺术产业的繁盛与发展。2013年11月,大连万达集团在纽约佳士得以1.72亿元拿下毕加索的名作《两个小孩》,这被视为中国藏家购买西方艺术品的标志性事件。此外,万达还以274.1万美元竞得毕加索1965年创作的《戴帽女子》。2014年11月,华谊董事长王中军在纽约苏富比斥资3.77亿元购藏梵高的静物《雏菊与罂粟花》(见图14-9)。2015年5月,王中军在纽约苏富比以2990万美元竞得毕加索1948年的《盘发髻女子坐像》,大连万达在纽约苏富比以2041万美元购得莫奈的《睡莲池与玫瑰》(见图14-10),同月,华人置业的掌门人刘銮雄先在纽约佳士得以6740万美元竞得毕加索的《女人半身像》,后在纽约苏富比以4170万美元把罗伊·利希滕斯坦(Roy Lichtenstein)的《戒指》收入囊中。中国嘉德拍卖行从2015年起开展了网络拍卖业务,而2020年一年,其网络拍卖成交额就达到4.2亿元。随着新冠疫情的爆发,今后网上拍卖极有可能会成为主要的拍卖方式。

① 艺术交易双方中一方掌握的信息比另一方掌握的信息更准确、更全面,称为信息不对称。艺术中介可以起到促进信息对称的作用。当然,这里必须强调艺术中介是讲信誉和负责任的,否则他们自身就会为了利益而去欺骗艺术家或消费者,并成为市场上十足的剥削者。

② 赵莉.艺术中介存在必要性的经济分析[J].东南大学学报(哲学社会科学版),2002,4(5):99-101.

图 14-9　世界名画《雏菊与罂粟花》（梵高作）　　图 14-10　世界名画《睡莲池与玫瑰》（莫奈作）

由此可见艺术中介的确是艺术市场上最为敏锐、最有行动力、最具社会和文化发展推动力的群体,起码艺术中介推动了艺术的传播与大众化消费,这一点在影视艺术领域尤为突出,这里不再展开。

为了在时代更迭中不被无情地淘汰,艺术中介就寻思着要把自己做大做强做精,做大做强做精主要有两个手段:第一,通过发展新技术、开辟新市场让自己永远走在行业前头成为行业的领头军;第二,就是加强对消费者的让利,赢得好的社会口碑,这往往是品牌战略的一部分,享誉好莱坞电影世界的米高梅电影公司(MGM)于 2016 年 1 月宣布破产,就算这个品牌真的彻底退出电影市场,但"米高梅"三个字一定会成为几代人的美好回忆。第一个手段让艺术中介成为推动艺术、科技、管理协同革新的推手,第二个手段让艺术中介成为民众享受到更多艺术精品、更多精神愉悦的合伙人。即使流媒体时代、自媒体时代增强了艺术生产者与艺术消费者直接交易的机会,但作为第三方平台的线上合作者也会越来越兴盛,这会成为艺术中介在新时代进一步华丽变身的契机。当然,一味做大做强做精并非企业的经营之道,而且大、强、精也是相对而言的,没有固定的模式说明是大而不是小,没有统一的标准说明是强而不是弱,没有绝对量化的测算说明是精而不是粗。只要适合自己

发展,只要能促进自身前进,只要使自己立于不败,就是对自己有效的大、强、精。温州的家庭作坊相比于世界 500 强企业来说可谓小、弱、粗,但成千上万个家庭作坊互助联合的威力却无比惊人。温州的一次性打火机产品打败美国、德国等大型跨国企业的品牌产品而独霸海外市场就是这些小作坊联合作战的成果,这种单体相对"小""弱""粗",但它们的联合体却创造了世界企业界的一个奇迹,使"温州小商品模式"蜚声中外。19 世纪意大利卡萨里科尔迪家族靠经营歌剧作曲家朱塞佩·威尔第(Giuseppe Verdi)、贾科莫·普契尼(Giacomo Puccini)的作品而成为当时欧洲最富有现代经营理念的音乐出版商;曾被音乐大师路德维希·凡·贝多芬(Ludwig van Beethoven)亲吻祝福的匈牙利钢琴家弗朗茨·李斯特(Franz Liszt)则是依靠他的乐谱抄写人、仆役、经纪人贝隆尼(Bellone)而成了历史上第一个音乐会明星,在贝隆尼的筹划下,李斯特的钢琴巡演征服了整个欧洲,19 世纪欧洲的王室都对李斯特大献殷勤,当然,贝隆尼也被称为是明星制度的创始者;闻名全球的指挥家赫伯特·冯·卡拉扬(Herbert von Karajan)则利用其声望和权力(1956 年 3 月他接掌萨尔茨堡音乐节艺术总监,同月他入主维也纳国家歌剧院接替富尔特文格勒主持柏林爱乐乐团,在斯卡拉歌剧院他掌控了所有德文曲目)垄断了西方唱片市场,整个西方唱片店里充斥着他的唱片,这给他带来了约 5 亿马克的个人财产,使他成了当时名副其实的全球身价最高的音乐家。同为音乐家、音乐商,发财致富各有妙招、各显千秋。只要是适合自己、只要是能推动自己飞速前进的管理就是大、强、精的管理。结合自身的特点,把某一方面做大做强做精,而不求方方面面都大、强、精也不失为一个有效的阶段性的发展战略。深圳市龙岗区布吉镇的大芬村在行政区域的划分上无疑是比较小的行政级别,可是它的油画交易市场却创造了国内外的一个奇迹,如今寄居或定居在大芬村的画家、画师及画工已接近 8 000 人,画廊、油画作坊、油画个人工作室、书画展室 1 200 余家,到 2018 年,大芬油画村已实现全年总产值 45.5 亿元人民币。其中艺术产品的内销和外销各占 50%。一个村一种单一的艺术贸易取得如此战绩,足以令它与上海、广州、北京、厦门等地的书画交易市场发生对话,同时,一个村落性基地和单一性艺术品市场相比于那些世界顶尖级的艺术品跨国企业、艺术品交易的中心城市来讲无疑正是四两拨千斤、小驹拉大车的成功典范,空间虽不大却雄强精悍、潜力无限。

艺术中介自身自为的管理就是艺术中介管理,我们可以用图 14-11 表示艺术中介管理的类型和知识架构。

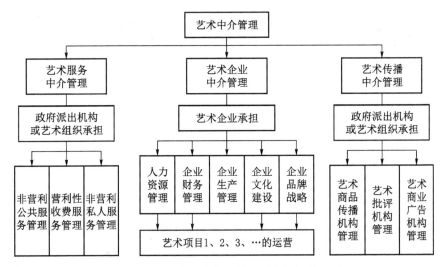

图 14-11　艺术中介管理的类型和知识结构图

从图 14-11 我们可以看出艺术中介分为艺术服务中介、艺术企业中介、艺术传播中介,艺术企业中介肯定是营利性艺术中介,艺术服务中介、艺术传播中介可以是公益性的也可以是营利性的。艺术中介管理是艺术管理中的微观管理,往往处于艺术活动的第一线,也是艺术活动具体的执行者和落实者,是艺术活动运行的承担主体。艺术中介管理关注艺术中介自我的发展,众多艺术中介的运营组成洋洋大观的社会性艺术大潮,艺术中介也由此成为社会艺术前行的拓荒者、建设者和践行者。

第十五章 艺术中介作为管理者

第一节 艺术中介是营利型管理者

营利型的艺术中介就是艺术企业。毫无疑问,艺术企业是一类社会性经济营利组织,即主要依靠经济手段参与市场竞争并从中获利的组织。艺术企业是艺术市场上的主体,也是艺术市场上争取商业利润的主要竞争者,艺术企业通常属于注册型艺术企业,即需要在工商行政管理部门注册或登记,如专注品牌设计与品牌战略策划的上海欧赛斯文化创意有限公司、深圳朗图企业形象设计有限公司、北京早晨设计顾问有限公司、深圳韩家英设计公司、北京东道形象设计制作有限责任公司、广州捷登品牌整合设计公司、深圳南风盛世设计有限公司、北京理想创意艺术设计有限公司、上海柯力品牌设计有限公司、成都黑蚁设计有限责任公司等就是注册型艺术企业。同样,闻名世界的苏富比、佳士得拍卖行就是注册型跨国大型艺术企业。注册型艺术企业必定要有法人,法人是注册型艺术企业的拥有人,也是营利的主要获得者、债务的主要承担者以及具有追踪效应的法律责任人。有没有需要注册却没有法人资格的企业呢?不但有,而且不止一种。非法人型的企业包含合伙投资企业、个人独资企业。

具有法人资格的注册型艺术企业的特征如下:①具有国家工商行政管理部门的正式身份,属于正式法人;②有比较稳固的工作组织和工作团队;③有制度化的企业章程和工作模式;④劳资之间有稳固的合同契约关系;⑤这种企业必须遵守国家的企业法且往往比较明显地处于国家企业法的监控下;⑥负有定期纳税(增值税和营业税)的义务与责任。

几个艺术爱好者或艺术类从业人员可以共同出资在工商行政管理部门

登记合伙投资企业,合伙投资的艺术企业有如下特征:①一种在工商行政管理部门登记注册的艺术企业;②不具备法人资格,但可以刻制和使用企业公章;③由几个自然人或家庭组员合伙成立的从事艺术工作的企业;④合伙人艺术企业承担的是无限责任;⑤合伙人艺术企业也可以推举一个总的负责人,但债务共担、债权共享;⑥合伙人艺术企业人员一般大于2人小于50人;⑦合伙人的变更要到原登记部门变更记录并换取新的合伙人营业执照;⑧合伙人艺术企业常常以临时或固定艺术团队的方式从事艺术活动;⑨不用缴纳企业增值税,但需要缴纳营业所得税。

由一个自然人独立出资成立的艺术企业就叫做个人独资艺术企业,个人独资艺术企业有如下特征:①由单个自然人在工商行政管理部门登记并领取个人独资企业营业执照;②主要从事文化艺术活动,也可以从事相关的艺术类生产活动;③企业将以自己个人的所有财产对企业债务负无限责任;④不具备法人资格,但可以刻制和使用企业公章;⑤不用缴纳企业增值税,但需要缴纳营业所得税;⑥可以雇员组成临时团队从事艺术活动,也可以单兵作战从事艺术活动。

街面上流行的考前艺术培训班、少儿艺术培训班、成人艺术培训班等社会性培训组织如果属于企业往往就是合伙投资艺术企业或个人独资艺术企业。而像做得较大的上海小荧星教育培训有限公司就是具有法人资格的注册型艺术企业,其下属的上海小荧星艺术团及上海小荧星艺校与上海小荧星教育培训有限公司为共同法人。

还有一种需要登记的组织不是企业,叫个体工商户,如果是从事艺术活动的工商户就可以叫做艺术类个体工商户。个体工商户不能叫企业,但经营活动与个人独资企业几乎相同,只是个体工商户可以以家庭为单位进行登记并以家庭财产负有无限责任,个人独资企业只能以个人进行登记。个体工商户是小农经济时代的产物,就是允许家庭或个人以小范围内的经商行为补贴家用或维持家庭生活的商业活动,对稳定人民的生活起到重要的作用,所以今天仍然延续这种做法。企业一定要遵守国家企业法,而个体工商户只需要遵守普通的民法,像以家庭为单位走街串巷进行艺术演出、以个人或家庭为单位开设画廊、书吧、网吧、休闲娱乐场所的行为往往会选择登记为个体工商户,当然,以个人或家庭为单位开办小范围艺术培训班的行为也可以选择登

记为个体工商户。

上述注册登记的企业或个体工商户都属于挂了号的商业人,受到国家相关商业法律法规的保护。也有不进行登记注册的几个人组成的团队,零散地在艺术市场上接活,俗话说叫"接私活",然后大家分工合作、完成甲方的任务,这基本就属于艺术市场上的"黑户",它们的商业活动基本不受商业类法律法规的保护,当然也不受控制,如遇到麻烦,只属于民法的管辖范畴。通常"接私活"的团队接受甲方的委托,为甲方寻找艺术家、艺术作品或满足甲方需求的各种艺术服务,如一些民间艺人团队受邀参加一些民间活动的助兴演出或受邀为民间红白喜事进行的演出就属于"接私活"。这样的中介性团队往往有以下几个特征:①没有经过正规的国家注册登记;②团队中存在一个或几个主要的联络人或带头人;③团队成员基本固定,通常新加入者也是老成员介绍加入,即熟人制;④所有团队成员都有明确而稳定的分工,拿装修设计来说,包头、设计员、瓦工、木工、水电工、油漆工等都不能随便交叉;⑤团队基本是整体接活、整体参与表演活动或设计活动,团队成员可以随时退出,团队也随时可以解散,但基本上要得到团队带头人和主要成员的认可。

零散的、没有注册登记的艺术中介也分长期团队和临时团队。

无论是艺术企业还是个体工商户还是零散性艺术中介,都需要通过艺术项目组或艺术团队来执行并完成艺术业务。当遇到现有团队出现"缺手"的情形时,艺术团队的经营者就需要四处寻找"补手",因为艺术项目的分工活动有时候非常严密,不允许或无法"窜手"。如某成员生病或外出就必须寻求"补手"。乐队里吹唢呐的病了怎么办?装修队里的电工有急事缺场了怎么办?主顾突然要求合奏队里必须增加腰鼓的音色,而乐队本来又不具备腰鼓手怎么办?主顾订制的刺绣作品里必须要加入油画的成色从而形成一种复合艺术品时怎么办?在价格可观的情况下,为了促成生意,项目团队的牵头人通常不会主动放弃到手的业务,他们总会想方设法向同行或其他中介、其他个人求援,在时空不允许的情况下,一种通过现代通信设备、现代信息手段的"邀约"组合法就出现了。如通过电话、微信、电脑网络、第三方手机平台、可视电话、视频合作的"虚拟艺术团队"就此产生,现代科技带来了合作上的便利,在线可以传输音乐、视频、文字资料,线下可以通过快递

公司往来传输图纸、产品、技术说明书、生产工具、生产原料等,从而在"补手"不出场的情况下,某些艺术项目也能通过虚拟艺术团队得以完成。虚拟艺术团队是未来小型艺术项目在"缺手"情形下顺利完成的重要形式,这保证了实力不够全面的个体工商户、零散性艺术中介拥有了更强的生命力、更广的活动空间。虚拟艺术团队是临时性艺术团队,任务一完成,临时性"补手"就宣布退出。当然,"补手"加入的临时性组合不管是现场的真人补缺还是网络通信化的虚拟补缺通常都有报酬,报酬的多少主要由团队和"补手"协商而定。

综上所述,艺术企业可分为两大类:法人型艺术企业、非法人型艺术企业。其中,非法人型艺术企业又可以分成两类,即合伙投资艺术企业、个人独资艺术企业,其他一切的艺术组织或艺术团队充其量只是带有企业属性的团队,但不是企业,基本属于自接"私活"的民间艺术中介。而法人型艺术企业、合伙投资艺术企业、个人独资艺术企业都属于登记注册型艺术企业,其他一切自接"私活"的民间艺术中介属于非登记注册型艺术中介。

艺术企业的一切管理活动都是围绕营利而为的,哪怕是百年、千年老字号企业,不适应当下市场竞争,无经济利润可图,也会分崩离析。企业总是营利机构,无论是传统经营管理时代,还是企业文化兴盛时代、品牌战略火热时代,剥夺企业的营利环节,它不就转变为社会慈善机构了吗?当然,到了利润非常可观的地步,艺术企业也会考虑上市,通过金融市场获取更多的金钱或虚拟货币,上市之后的艺术企业,其资产往往可以翻好几番,一旦到了这一步,艺术企业就可能成为龙头级的老大,起码也能跻身行业的金字塔尖或顶层俱乐部,随后的发展道路可以一下子拓宽许多,通过业务拆分并以集团化的身份进军可以拓展的行业就成为必然的选择。例如中国保利集团有限公司(见图15-1)不但进军电影制作、艺术品拍卖、艺术会展、书籍出版业,还进军房地产业并很快成为房地产市场上的一块金字招牌;靠商业地产起家的万达集团后来也多元化跨行,如电影制作、电影放映、艺术品拍卖、艺术会展、体育文化以及组建足球俱乐部。互联网商业巨头马云不但拍了电影,当了一回功夫明星,还经常登台玩摇滚,而其领导的阿里帝国曾高调宣布要进军中国房地产业和保险业,支付宝捆绑营销的各种各样的保险APP说明阿里帝国很有可能掀起保险业的革新之风。商场如战场,风云际会中大企业往往很注

重自身的文化和品牌的延伸与巩固,只有企业发展到一定的程度,文化战略、品牌效应才能爆发实际有效的价值。中小企业通常受制于资金的供给、受难于市场营利的瓶颈,所以当艺术企业发展到很大,当艺术企业在同行中声名鹊起之后,如果没有更精确的文化定位、品牌战略,势必会陷入亢龙有悔的境地,转折为走下坡

图15-1 中国保利集团有限公司北京总部大楼

路。如曾经靠营销和广告占据全国手机销量第一的金立手机很快就宣布破产,因为它没有用心专注核心技术的研发;日本殿堂级管理大师山内溥(やまうち ひろし)带领任天堂一度成为傲视全球的主机游戏市场,而遨游在任天堂开发的游戏帝国内几乎就是70后、80后一生最值得怀念的经历,任天堂几乎就是现代电子游戏产业的缔造者,可惜的是山内溥对企业的独裁统治和内心永不满足的贪欲最终还是将任天堂送上了不归路,即再难重返游戏世界的巅峰位置。艺术市场与其他市场一样,其间没有所谓的常胜将军,艺术创业者只要选择了企业之路,就一定要面临世事无常的捉弄。

总之,艺术企业的使命便是营利,做公益、做慈善、做企业文化、做品牌的本质仍然是吸引眼球、博取支持、获得民心,得民心者得天下,这同样是商道之理。艺术企业和艺术产品在社会中的良好印象可以为艺术企业的命运赢得更高的得分,高分能换取艺术企业的持续力、生命力,也能折算成历时积淀下来的无穷尽的市场利润,好莱坞的华纳兄弟娱乐公司、派拉蒙影业公司、哥伦比亚影业公司、环球影业公司、迪士尼电影公司的经久而不衰正在于制作艺术精品的同时不忘打造精英化的企业品牌。

人才、资金、技术是艺术企业的生存之法门,企业文化、品牌是艺术企业跃过高峰的弹跳器,这五大方面的营运与管理对于艺术企业来说,只能由艺术企业自身权衡、决策和执行,没有其他社会组织和社会力量能代为完成企业自身全部的发展历程和发展使命。艺术企业在上述五大方面的管理活动尽管是微观管理,但它们的目标却非常实际而伟大:赚取利润、获取名声。企

业做到最后,不会仅仅满足于赚钱,而是转而渴望名利双收,在商言商,难以苛责。

第二节 艺术中介是服务型管理者

注重营利的同时,艺术中介的服务功能其实也是天生的,即使像艺术企业,尽管是营利人,但它的营利同样需要付出均等的产品、服务、信息等,这种产品、服务、信息等必须是社会需求品,唯有具备了需求并满足了需求,艺术企业才会获得回报,否则艺术企业的产品、服务、信息就是无意义的。无意义的艺术企业会很快走向倒闭。精益求精地追求产品、服务、信息的高品质就是艺术企业对社会所做出的贡献。

艺术中介作为服务组织,其服务对象有如下四个:政府、社会、同行、消费者。政府是靠税收支撑的公务机构,税收的大头就来自社会中介的营业税、增值税,换句话说,艺术中介随着文化艺术产业的大发展,必然会成为最为重要的纳税人之一。目前中国的税收制度共设有29个税种和7个大的税收类别:①流转税类,包括增值税、消费税、营业税和关税;②所得税类,包括个人所得税、企业所得税、外商投资企业和外国企业所得税;③资源税类,包括资源税和城镇土地使用税;④财产税类,包括房产税、城市房地产税和遗产税;⑤特定目的税类,包括城市维护建设税、耕地占用税、固定资产投资方向调节税、土地增值税、车辆购置税、燃油税和社会保障税;⑥行为税类,包括车船使用税、车船使用牌照税、船舶吨税、印花税、契税、证券交易税、屠宰税和筵席税;⑦农牧业税类,包括农业税和牧业税[①]。

上述7大类税收几乎没有哪一类税收与企业没有关系,流转税类几乎全部与企业有直接关系,当然这里的企业包括生产企业(如工厂)、销售企业(如商场)、营运企业(如物流公司、运输公司);所得税类除了个人所得税可能与企业没有关联外,其余的税种与企业都直接相关联;资源税类除了城镇土地非商业性占用之外(如军队征用),资源开采和使用、城镇土地的商业性开发其实都不可避免会涉及企业化行为;财产税类除了遗产税可能不是企业税

① 李绍荣,耿莹.中国的税收结构、经济增长与收入分配[J].经济研究,2005,40(5):118-126.

种,房产税和城市房地产税都与企业行为、企业型税收关系密切;特定目的税类所列税种几乎都可以并入企业征税的种类,也就是说这些税种无一可以脱离企业而论之,即使社会保障税也是为了绝大多数企业职工而设置的一种保障企业职工利益的税收形式;行为税类也基本全部是涉及企业行为的税收类别,屠宰税会涉及屠宰厂、筵席税会涉及酒店饭店;农牧业税类跟企业没有直接关联,但也可能会涉及农产品种植、运输、加工、生产、销售企业,牧业税也会涉及养殖场、肉品加工企业、牲畜买卖企业等。29个税种里面,企业需要承担的税种或者受企业行为影响的税种不少于80%。

中介对社会的服务功能不可抹杀,社会的经济财富、社会的精神风貌、社会的就业状况、社会的局势稳定、社会的文明程度等等都有绝大部分的功劳必须归于中介。如艺术中介对城市的规划和高楼的设计、艺术中介推出的精美而优良的生活日用产品、艺术中介对人类生态自然景观和生活环境的改造和完善、艺术中介对广告以及各类视觉传达艺术精益求精的追求、艺术中介对科技文明的促进作用、艺术中介开发的各类文化创意产品等毫无疑问都丰富了人们的生活、强化了社会的视觉效果、改善了人居环境和人居空间。温馨、优美、高雅的生活环境对民众具有潜移默化的教育和影响功能,能在润物细无声中提升全体人民的素质和品位。另外,艺术中介最重要的服务功能之一就是培育了和平、合作、团结、奋进的社会风气,促进了社会资源和社会财富更为有利、更为合理的分配,加强了社会组织部类、社会人与人之间的合作精神和合作实践水平。

同行业中介之间的关系往往除了竞争也有不可小觑的服务关系。如龙头型中介往往成为同行们的行业标准、成为中小型中介学习的榜样,如中国文联对于各级省市文联、中国书协对于各级省市书协、国字头的艺术协会对于地方艺术协会、国家博物院馆对于各级地方博物院馆、大型电影制作公司对于中小型电影制作公司、中央电视台对于各级地方电视台、国字头的艺术机构对于民办的各类艺术机构等都有强烈的示范作用和带头作用。从汽车设计上来说,比亚迪S6的外形借鉴了老款雷克萨斯RX的设计、黄海旗胜V3的外形设计同样是雷克萨斯RX的翻本、长城新哈弗M2在外形设计上更是广泛借鉴(前脸设计借鉴了奔驰ML、车身侧面设计视觉效果与日产奇骏极为接近、尾部设计更多借鉴了路虎发现4)、吉利全球鹰GX7的前脸造型

(见图 15-2)是由著名的意大利乔治亚罗汽车设计公司操刀设计的,这说明成熟、先进的设计公司也可以成为同行们的技术合作者、指导者并可能带动整个行业向前发展。现在广泛使用在轿车前后轮上的麦弗逊悬挂系统是由美国人麦弗逊(Mcpherson)设计的,1924 年麦弗逊加入通用汽车公司,在该公司他创造性地将减振器

图 15-2　吉利全球鹰 GX7 汽车造型

和螺旋弹簧组合在一起并装在前轴上,这种悬架形式的构造简单、占用空间小、操作性能好,大大改善了汽车在行驶过程中的平稳性和舒适性。但通用汽车公司并不是麦弗逊悬挂系统最早的使用者,直到麦弗逊跳槽到了福特汽车公司之后,麦弗逊悬架技术才首次应用在福特英国子公司生产的两款车上,这一经典的设计才实现了实践意义上的价值。由此可见,艺术中介同行之间的服务性能不仅仅体现在技术的相互交流上,还体现在设计师、艺术家、技术人员的相互支持和利用上。

消费者无疑是一切艺术中介最为关注的服务对象。尽管说艺术家往往重视自身的个性和自己的信仰,但在艺术市场、艺术消费越来越成为主导的情况下,曾经闭门造车、只注重个人情怀的艺术创作也开始发生明显的倾斜和改变。随着工业化大生产在艺术产业中的大量引进,任何一件独立的艺术品已很难由一人之力就能最终完成。艺术家只是艺术产品创造的始端,艺术产品脱离艺术家之后就会进入一道完善而漫长的工业生产链,当到达艺术消费者手中的时候,艺术产品已被一整套社会产业体系打磨得面目全非或尽显光华之气。书画作品要经过精良的装裱和包装设计才能成为最终产品;影视作品要经过反复的剪辑、配音、谱曲、配字幕、特效制作、视频或胶片的生产、广告宣传、商业推广才能与广大观众见面;设计作品在图纸上定型之后必须要经过电脑三维效果的复制和验证、样板制作、机器生产、精工打磨、包装设计才能推向市场;文学作品要经过出版者的审核、反复校订、版式设计、装帧设计、封面设计、印刷制版、复印生产、包装设计、商业宣传,然后才能摆上书

店的书架。所以说,不用考虑实用艺术,即使今天的纯艺术家也绝不敢轻易地脱离社会而独善其身,毕竟艺术家也要生活,而艺术品已经成为工业产品的重要组成部分,不关注消费者、不关注市场要求、不关注社会的大形势,再优秀的艺术家和艺术品也有可能尘封在社会的视野之外。

尽管艺术消费者和艺术中介之间往往是通过货币和艺术品的交换关系而得以维系,但毫无疑问,要想满足艺术中介长期的良性发展,艺术中介和艺术消费者之间的耦合状态就变得极为重要,即艺术消费者对艺术中介的好感度、艺术消费者对艺术中介的合作度、艺术消费者对艺术中介的信任度、艺术消费者对艺术中介的支持度仅仅靠简单的艺术商品和货币的交换很难长久、稳固地维持下去,艺术中介必须精益求精地研究消费者的需求,及时等量地满足消费者的需求、引导消费者的需求发展才能建立长期的良好关系。进一步讲,艺术中介要将自己当成服务者为消费者提供及时等量甚至更高标准的服务,而不是仅仅当成艺术品的销售者。消费者行为学上有一个知识体系叫"市场细分",为了更为体贴地为消费者提供相应的、个性化的产品和服务,如今的消费市场越来越细化和精确,这就叫细分。市场细分的一个亮点就是发展了"数据库营销",数据库营销是利用现代计算机技术搜集、处理、分析企业的客户资料,包括既有客户组成、产品购买分布、客户购买时间及方式、金额分析等,寻找最有价值的客户群体,并与之建立稳定、长期的关系[①]。为什么要建立"数据库营销",只有全面、系统、动态发展性地掌握了客户的资料和信息以及市场需求数据,企业才算是真正获得了成长的主动权。

艺术中介对消费者的服务应被当成一个深度而永恒的课题,需要艺术中介去认真思考、极力探索,对处于弱势地位、不了解艺术商品背后故事的消费者做出自觉的承诺和兑现。通过管理程序、管理档案、管理审查等机制将为消费者的服务力和服务条款确定下来,可以让艺术中介实现自我对照、自我监督、自我改进,通过加盟管理、联结管理、附带管理也可以引入社会力量、法律力量、行政力量用于监督艺术中介自身的服务功能和服务行为,从而提升全社会的艺术品位和文化精神。

① 李付庆.消费者行为学[M].北京:清华大学出版社,2011:13.

第三节　艺术中介是改良型管理者

艺术中介还是社会的改良组织,从改良自身改良社会审美体系、从改良自身改良社会生活方式、从改良自身改良社会组织形态、从改良自身改良技术与艺术的结合、从改良自身改良人类的理想与未来。改良,实际就是促进、推动、发展、提升,但绝不是一下子惊天动地的革命和改天换地的毁灭与重建。改良,强调对前有基础、原有形态逐步、匀速、深入的调整、整改和改造,是一种继承和创新关系的平衡协调、持续发展与推进。

艺术中介作为微观管理者不仅仅要考虑组织的市场营利、社会服务,同样需要关注和加强自身对社会、对环境、对市场、对消费、对生存状态的改良功能,这种改良很难被一般企业主所理解。环境设计中介需要对整个社会的生态环境做出更具超前性的改良,通过自己的艺术设计让人们意识到人与自然之间生生不息、紧密相连的互存关系,最高目的在于改善自然观,使人类了解自然环境、生态环境的重要性和对人类生命的深刻性;工艺美术设计中介要通过对物的合理开发和利用制造出更精致、更新颖、更美观的现代产品,让人们在观赏和消费中获得更丰富、更深层、更健康、更体贴的身心体验,从而培育出节约型的爱物之念、惜物之心、重物之道;文学中介需要出版更多更精良的书籍,让阅读者了解世事、了解社会真相、接触真理,从而爱上阅读、爱上书籍、脱离现代电子产品的束缚,以此培育一个温文尔雅、眼界开阔、知书达理、心智聪颖的新社会;影视中介需要拍摄制作、公映播放更多更优秀的影视作品,让观众在观看中开阔眼界、受到教育、提升认知、获得感官享受的同时得到灵与肉的同步升华。所有艺术品的形象、色彩、功能、质地、工艺对艺术消费者都有举足轻重的影响力和改造力,所谓近墨者黑、近朱者赤,唯有美感突出、工艺精湛、匠心别致的艺术生产才能改良人心、提升品位、促进社会整体素质的全面发展。

艺术中介不仅仅是赚钱的机构,更应当是改良社会的永动机,艺术中介不仅仅靠艺术创造去改良社会,还应当靠艺术创造之外对人类的思考和探寻去改良社会,艺术的魅力不在艺术品本身,而在艺术品洋溢出来的智慧、理念和精神。艺术家、艺术从业者理应是深切认知和无比热爱社会的思想者。全

球数一数二的广告设计公司 BBDO① 要感谢亚历克斯·奥斯本（Alex Faickney Osborn），这位"头脑风暴法之父"是 BBDO 品牌的创始人和成就者。企业彪炳史册的目的如果是为了赢取越来越多的金钱就一点意义也没有，实际上是为了通过历史的积淀启发、改良、丰富人们的生活形态、人类的生存方式、社会的价值体系。这一点，管理大师彼得·德鲁克（Peter Drucker）有明确的表态："管理还体现了现代西方社会的基本信念：它体现了通过系统地组织经济资源有可能控制人的生活的信念；它体现了经济的变革能够成为争取人类进步和社会正义的强大推动力的信念——正如斯威夫特（Jonathan Swift）早在 250 年前就夸张地强调的那样，如果某人能使只长一根草的地方长出两根草，他就有理由成为比沉思默想的哲学家或形而上学体系的缔造者更有用的人……"②艺术家和艺术中介经营者就应该是"能使只长一根草的地方长出两根草"的"更有用的人"。

艺术中介的改良功能体现在两个层面：

（1）艺术中介自身的核心改良。艺术中介艺术理念的创新、技术的开拓、生产关系的改进、产品制作的提升、品牌经营的完整扩展是艺术中介从事改良的入手点，自身强则营利力增强、服务力增强，而这一切靠的是改良思维。

（2）艺术中介的核心改良带动了社会改良，促进了市场公义、商业道义、人心正义的改良，这一切可以称为艺术中介的外围延伸改良。因为艺术中介的发展、品牌的展示、产品和服务的完善可以让人类体验到进取的力量、生活的美好、诚信道德的高尚、商业生产带来的强大的社会福利功效。

① BBDO — Batten，Barton，Durstine & Osborn，简称 BBDO，中译名为"天联广告公司"，该公司隶属于全球最大的传播集团：奥姆尼康集团（Omnicom Group）。BBDO 环球网络公司现有 323 家分公司，这些分公司遍布全球 77 个国家，雇员超过 17 000 人，2000 年被评为全球最佳广告公司，年营业额高达 149 亿美元。BBDO 的广告产品设计、品牌建设、市场竞争可谓硕果累累，一路攀升。公司在 2006—2010 年连续五年被 The Gunn Report 评选为"年度广告公司"；2006—2011 年连续六年被 Caples & Echos 评选为"年度最佳广告代理"；2007—2011 年，公司连续五年获得法国戛纳广告节（Cannes Advertising Festival）"年度最佳广告公司（Network of the Year）"称号；2008，2009 及 2010 年公司连续三年夺得 The Big Won Report 评选的"年度最佳广告公司"桂冠。公司创始人亚历克斯·奥斯本是美国著名的创造学家和创造工程之父，极负盛名的"头脑风暴法"即是他的发明，从而开辟了管理学、思维学上异想天开式的创新管理模式。

② 德鲁克.管理的实践[M].齐若兰，译.北京：机械工业出版社，2006：3.

艺术中介能从两个角度呈现出社会的改良功能：

（1）感官改良。艺术产品能给我们带来更加美好的感官享受，听觉的、视觉的、嗅觉的、触觉的、味觉的美好体验都能直达人的心灵，并优化人的意识感受，从而提升人的内在经验、心理认知，精神的愉悦通常能带动灵魂的升华。

（2）精神改良。精神改良对于艺术产品来说往往更为隐秘，是更为深度的改良，同时也是对社会做出的终极性贡献。真正的老牌中介、名品中介、革命性中介之所以受人尊崇和敬仰，就在于这些中介对社会形成的影响力深刻而巨大，如包豪斯和无印良品（MUJI）（见图 15-3）等。它们作为行业的标杆往往具有市场运营模式的倡导功能、市场道德和商业正义的带头功能与示范功能。一个好的艺术中介、一个德艺双馨的艺术家、德商双馨的企业家能对同行形成强大的正面引导力，相反，一个丧失诚信、过度垄断、唯利是图的艺术人同样也会对同行造成不小的负面影响。市场经济是人类文明的一种形式，要求有相应的社会经济体制和经济运营模式以及经济道德作为基础。社会主义市场经济的发展同时也包含着社会主义经济道德上的自律，它要求人们学会自觉地履行自己应尽的责任和义务，同时要求我国的市场制造者、指挥者、运营者、监督者在"摸着石头过河"的同时，应该首先树立正义、诚信、公道的价值观和商业信念。

图 15-3　无印良品设计的懒人沙发和落地灯体现了简洁、节制、舒适、健康的风格

第十六章　艺术中介的人力资源管理

第一节　艺术中介里的人力特征

今天的中介竞争归根到底就是人才的竞争。知识、能力、经验、智商、爱商包括情商作为一种特殊的资源储存在人才的大脑中，随着人才的流动而牵动着社会的资源流，相比于弹性不足或伸缩力有限的资金、固定资产、自然矿藏资源，这种人力资源的流动对中介造成的影响弹性更大、伸缩空间更加广阔，而因人才流动造成中介成功或失败的后果也更为深刻和久远。在内化经济、知识经济的大潮中，人才对中介的生死存亡显得尤为重要，人力资源对于中介的发展有时甚至起着决定性作用，科研机构、高等院校和艺术中介尤其如此。艺术家和科学家一样自带流量，亦是制造当下社会高流量的保障。2019年9月16日，当科学家袁隆平出席湖南农业大学2019级新生开学典礼时受到大学生们"追星"般的欢迎和热捧，袁隆平受大学生追捧一事在朋友圈、微信群刷屏，而一线当红艺人出席社会活动时，粉丝和追星族的激动表现只怕是有过之而无不及。1992年，迈克尔·杰克逊在罗马尼亚布加勒斯特举办了自己的演唱会，这场演唱会，观看人数之多、规模之盛大，已经载入史册，而更神奇的是，8万观众的现场有500多人受伤、23人死亡，竟然是因为看到了心中的偶像，过分激动而亡。艺术明星就是流量，此言不虚。

　　从20世纪20年代起，管理学中，对人的重视和有效利用的思想学说逐渐盛行，而早在19世纪末，以美国管理学家弗雷德里克·泰罗（Frederick Winslow Taylor）为代表的一帮学者就宣扬企业中的人是一种"经济人"，"经济人"又称"理性—经济人"（Rational-Economic Man）或实利人，这一学说最主要的特点就是论证人的一切行为都是为了最大限度地满足自己的经济利

益需求,人们辛苦地工作只为了获得工资报酬和奖金,其他别无所求。因此,以工资、奖金等经济手段刺激工人努力工作,对消极怠工者给予严厉的金钱罚款是此阶段企业管理的主要方式,当时管理的实质还是围绕事情管理,并没有把人作为管理过程中关注的重点和中心。对"经济人"的质疑和更改是从美国管理学者乔治·埃尔顿·梅奥(George Elton Mayo)在芝加哥西方电气公司霍桑工厂进行的实验开始的。梅奥在其著作《工业文明的人性问题》中明确提出了人不仅是"经济人",还是"社会人"(Social Man)。他的观点是:引起人们工作的动机是社会的需求,即人们有安全、社交、社会认同的需要,为了这个内心真正的需求,人们才积极投身社会、努力贡献于社会,也渴求社会各方面的认可和回报。梅奥的理论直接引发了亚伯拉罕·马斯洛(Abraham Maslow)、赫茨伯格(Henzberg)、弗洛姆(Vroom)、道格拉斯·M.麦格雷戈(Douglas Murruy Mc Gergor)等人为代表的西方行为科学管理理论,其中马斯洛关于被管理者的需要、动机和激励问题的研究尤为学界重视。

马斯洛把人的需要分为五个层次:①生理需要;②安全需要;③社交需要;④尊重的需要;⑤自我实现的需要。马斯洛认为这五种需要像阶梯一样从低到高,一般是低级需要满足了就会向高级需要迈进,越高级的需要越难实现,有时各种需要也会同时出现,但某一时间内总有一种需要占支配地位。马斯洛的这一理论深深影响了管理的实践发展,因为管理者只有真正弄明白了被管理者的需要才能做到有的放矢、管理得当。围绕被管理者不同层次的需要而确立相应的管理目标和管理宗旨,这种层级关系可以表示为如图16-1。

马斯洛的需求理论针对的是一般普通人,基本上逻辑严密、推导准确、表述无误,但对文化界、艺术界的人来说恐怕就未必成立了。像钱钟书一生醉心于学术、文学研究,身外之事一概不论,不爱钱不爱物,甘于平淡地和杨绛过了一生;杨绛也是沉醉于小说、散文的写作和文学的研究,不贪不嗔不怨,最后仅有的几千元积蓄也交了党费。陶渊明、李白、杜甫、唐寅、阿炳、莫里哀(Moliere)、莫扎特、贝多芬、梵高等一生大部分时间都穷困潦倒,有些人虽在风光与落魄间大起大落,但风光总是短暂的,落魄却是人生主流,最终还贫病交加至死。但他们却给人类留下了大批艺术精品,创造了人类艺术史上的众多经典,可以说他们是人类文化史上不可或缺的重要符号,他们可能至死也

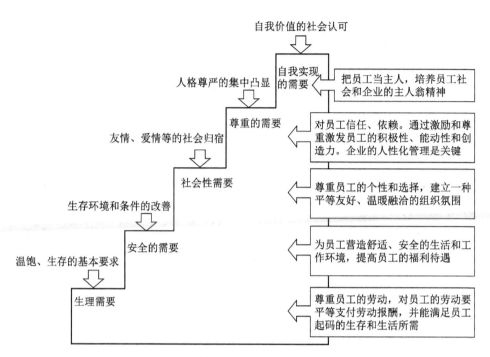

图 16-1　马斯洛五层次需求理论示意图

不敢肯定是否实现了自我价值,但他们都醉心于追求自己内心的那一点梦想且孜孜不倦、死而后已,他们放弃了绝大多数普通人向往和渴求的那些基础性、生存性需求,最终以此为代价获得了死后的大成功。越过低级需求,直奔自我实现的最高需求,这在艺术界不乏其例,这是一种反常的力量,是一种大无畏的胆魄,是证明人类是文化性、精神性动物的最佳证据,即人类的精神有其归宿,身心也就有处安放,无关乎贫穷和富裕、健康和病痛。苏东坡在《于潜僧绿筠轩》中写道:"宁可食无肉,不可居无竹。无肉令人瘦,无竹令人俗。人瘦尚可肥,士俗不可医。旁人笑此言,似高还似痴。"基本宣告了马斯洛的需求理论在艺术界遇到了不小的挑战。艺术中的人自有一番自己的需求规律,这恐怕是艺术与宗教皆可治人心、明人伦、立人文的思想基础;跳过物质直达精神境界,或把精神境界当成人生的第一理想去追求和实现,其他皆可抛,也是生命获得精彩的一种生存方式,而且是更高级的生存方式。

在此,针对艺术界表现出来的反常现象,本书把马斯洛的需求层次理论逆思维探讨一下,颇有意味:

（1）从对金钱的需要到自我实现的需要其实没有高雅与低俗之分，这些需要属于人之常情，是每个健康的正常人都不可或缺的，每一样需要都是生命常态无法躲避的。在赚钱上成功的经商人士也有对精神层面的需求，否则马云没有必要顶着可能被人讥笑为作秀的压力去主演什么武侠片；艺术家也有对金钱的需求，如李白就曾高歌"天生我材必有用，千金散尽还复来"，可惜的是他几乎穷开心了一辈子，有钱的日子并不多，如郑板桥、吴昌硕、齐白石、丰子恺、张大千都曾公开过自己的润格，一时为市场所瞩目。如若像葛朗台一样沉醉于对金钱的痴迷就成了不折不扣的低俗分子，他的钱越多越应当受到唾弃；如若像伦勃朗（Rembrandt）一样把一生并不充裕的钱财几乎全部用于创作绘画上而导致家庭赤贫、自己寒酸而潦倒地死去，也不能受到责备和批判，因为他对人类文化和精神的贡献证明了他的功绩和价值。

（2）真正的艺术家或艺术工作者首先的确是为自己的精神理想而努力、奋斗的，如何实现自己的人生价值的确是他们选择为艺时最纯洁、最直接的梦想或动机。一开始就为金钱或享乐而干活的艺人是成不了真正的艺术家和艺术工作者的，因为艺术燃烧的就是人的精神、人的心灵，精神和心灵就像燃油，越纯越好，杂质太多，光与火焰自然微弱。起初就为钱为名从艺者注定是伪艺术家。所以住着地下室、吃着方便面在北上广漂泊的年轻艺术人不但值得鼓励，还应当给予尊重。因为精神的追求从来都要求人类能放下世俗的束缚、物质的诱惑，就像去西天取经的唐僧，心里明灯不灭，方能克服万难。

（3）演艺圈、文艺界绯闻较多，其中既有精神上的需求，也有生理上的需要，总是归结为是生理放纵不够客观。当然，演艺圈中的潜规则另当别论。对于那些刚刚一出道就靠卖弄色相而从艺的艺人应当给予谴责，而且他们的艺术之路不会长久也不会取得真正的成功。换句话说，艺人、艺术工作者也是人，也有七情六欲，功成名就之后吃点、喝点、花点、玩点无可厚非，但不能出格，不能搞得全社会臭名远扬，毕竟艺人、艺术工作者是公众人物，注意影响、给人以正面的感召是身为公众人物的职责和义务。而为了曝光率、流量热度故意策划的绯闻是不道德的商业炒作，这样炮制假新闻的不良传媒已经成为社会公害，需要出台专门法进行整治。先成名成家再享受快乐生活也是一种人生的活法，不但艺人会如此，普通人也会如此，于是自我实现的需求与种种物质、安全、生活、社交的需求就发生倒置，这在艺术圈极为常见。随着

社会物质生活条件的极大丰富，生存、社交已不成为什么重要的问题，于是精神生活、精神世界的满足开始成为人们的第一诉求，这就是当下时代跟马斯洛时代产生的巨大差别。

（4）艺术家与演艺明星的身价与活法，呈现出与马斯洛需求阶梯明显的差别(名气大的艺术家身价高但人数少，普通艺术家身价较低人数也较多，不入流的从艺者身价全无其人数更多)正说明对金钱的需求或许才是艺术家和艺术工作者最后的需求，因为艺术家收入的高低是由他的艺术成就决定的——艺术成就越大，人数越少，身价也越高；相反，艺术成就越小，人数越多，能够赚得的钱也越少。这说明赚钱的需求和自我实现的需求没有高低之分，甚至两者之间存在某种相互性的因果关系。挣的钱越多会更容易达成自我价值的实现，如约翰·戴维森·洛克菲勒（John Davison Rockefeller）、邵逸夫、沃伦·巴菲特（Warren E. Buffett）、比尔·盖茨、曹德旺因为是成功商人而致力于慈善事业并实现了更高层次的价值；迈克尔·杰克逊凭借自己的音乐才华挣钱无数，音乐才华得到有效和充分的展示是他自我价值的实现，然后用自我价值赚得无数的钱，再然后他开始捐助慈善事业。杰克逊不是因为有钱了才想着实现自我价值，或许是为了实现更高的自我价值而拼命地去赚钱，中国艺人古天乐和杰克逊有相似之处，两人皆出身低微，却在功成名就之后都热衷于奉献。赚钱和自我价值实现之间没有必然的高和低，两者可以是良性的轮回，也可以是彼此的因果。

真正的艺术家或艺术工作者都会拼命提高技艺、刻苦完善艺术修养，只有如此才能获得更多的金钱，然后用所得的金钱去创造更加辉煌的艺术成就。这无可厚非，只是赚钱之后既可以用于自己的享受、家庭的幸福，也可以用于帮助更多的人，实现更高的社会价值。艺术既要天分，更需要童子功，而要在艺术上出人头地、出类拔萃，就要付诸虔诚的态度、长期的心血、刻苦的练习、一心一意的参悟和皈依，没有全然的热爱和投入是不能成为合格的艺术家的，这就是许多艺术大师不食人间烟火却把技艺上的精益求精当成人生全部意义，哪怕贫穷至死也在所不惜的真正缘由。在真正的艺术大师的心目中，艺术上的追求和艺道的修炼永远是排在第一位的，对生命的安全、对钱财的渴望都排在需求链的末端，这就是他们能够成为大

师的原因。马斯洛需求层次理论中各类需求的先后排序法其实是针对普通人思维和生命成长的一种推导,也带有主观上的想象,对艺术人才来说却呈现相反的例外。一种明显的反证就是,今天许多普通家庭甚至贫困家庭的孩子从小就开始接受艺术培训,哪怕是举债学艺也在所不惜,真实的目的竟然是渴望一朝成名,通过自我理想、生命意义的实现,然后赚取金钱,脱贫致富,过上稳定、快活的好日子。

第二节 如何开发艺术从业者的创意力

美国心理学家罗伯特·斯腾伯格(Robert J. Sternberg)认为创意力无处不在,甚至他断言创意力就在我们每个人身边,创意力是每个人都具备的能力,创意与平常的生活近在咫尺。这个说法半对半不对。对的是,创意本来就是来自生活、解决生活的问题,所以它离我们并不遥远,的确近在咫尺,甚至每个人都的确有突破自我的能力,所以斯腾伯格说过这样的话:"人们常常把创意力看做是只属于少数人的天赋。但在我们看来,这种观点显然是错误的。我们反对这种看法,并相信创意力和智力一样,是所有人都具备的能力。创意力在日常生活中随处可见,当人们在工作过程中找到了完成任务的新方法时,当人们将两种截然不同的东西联系在一起时,当人们努力想要脱离困境时。这种努力是我们所有人都拥有的,它可以帮助我们应对生活中的挑战。"[①]不对的是,如果创意力属于每个人平常的能力,怎么那么多人普遍沉醉于俗世的烟尘中而不能自拔呢?为何绝大多数人都不能够创造出新东西、新思想呢?又为何处于创造性金字塔顶峰的人就那么少呢?更多的人为什么享受着那些庸俗平常、毫无新意的物质世界还乐此不疲呢?以至于斯腾伯格还说过这样的话:"通常,当一个人制造出具有创新性的产品时,我们会认为他具有创意力。而一些心理学家则认为,只要个体具备生产出创新性产品的潜能,就可以确认他的创造才能。我们的观点是,具有创意力和具有创意潜

① 斯腾伯格,陆伯特.创意心理学:唤醒与生俱来的创造力潜能[M].曾盼盼,译.北京:中国人民大学出版社,2009:前言.

能是两码事。每个人都或多或少具有一定的创意潜能,而人们对各自潜能的认识程度则大相径庭……"①这说明斯腾伯格也意识到自己"创意力普遍存在"观点的矛盾性。笔者认为,创意潜能可能每个人都有,但只有发挥出创意潜能的人才算是一个创造者。《伤仲永》的故事大家都知道,故事中的主角方仲永是一个具有极大潜能的人,但最后"泯然众人矣",根本原因就是世俗的欲念破灭了潜能的成长与发育。本节就是要谈谈实际的艺术创意潜能如何变现成真正的造福现实世界的艺术创意力。

艺术创意力可以培育,就像思维方式可以培育一样,换句话说,逆向性思维、发射性思维、迂回性思维、环路性思维都可以培育,而艺术创意力最初就来自一种别具一格的思维,哪怕这个思维最初是非常简单的一丁点的小突破。许多艺术中介都设有头脑风暴室、创意实验室、点子交流会、经验分享会、思维文化墙、创意茶社、创意酒吧等,也就是提供更加自由、活泼、生动的创意交流空间,希望大家在交流和碰撞中迸发新的火花、产生新的点子。艺术中介的领导层都非常希望员工能够大胆地陈述己见、脑洞大开、擅长提问和表达,艺术就是自由,艺术家就是自由人,失去了自由,艺术也就很难开出鲜艳的花朵。古代文人、艺术家就常常举办雅集,在雅集上大家喝酒畅聊、各抒己见、尽显才华,以此吸取众家之长,启迪自己的艺能,原本就是文人游戏场景的"九曲流觞"也才能成为中国艺术界最高尚的美谈。西方艺术界有沙龙,其实就是西方的"雅集",类似于今天的笔会、诗会、画会,大家在艺术集会上结交笔友、诗友、画友,实在是一件十足的高雅之事。这些形式上的活动不但可以营造和传递一种行业间的友好氛围,也更加有助于将艺术家的创意潜力激发出来,更何况艺术家本身就是一群情感敏锐、思维自由洒脱、创造欲望强烈、生性爱好自由的群体。艺术类高校应该安排一门课,取名 Restaurant Week,也就是每学期有一周时间师生在一起喝茶、喝酒、聊天,通过完全自由、放松状态下的交流和探讨,来激发师生的艺术才华,解决艺术创作、艺术理念中遇到的困惑,然后更加敏锐、聪颖、开朗地去

① 斯腾伯格,陆伯特.创意心理学:唤醒与生俱来的创造力潜能[M].曾盼盼,译.北京:中国人民大学出版社,2009:10.

进行艺术创造。

艺术中介不仅仅是商业型的赚钱机构,其中也包含了对艺术从业人员智慧的发掘、刺激和运用,不仅仅需要对社会做出承诺和贡献,还应当成为艺术从业者、艺术家培养的大本营。艺术创意的培育实质上不仅仅是要让艺术工作者多看、多体验,更要引导他们多想、多思考、多讨论并敢于和善于表达。一个成功的艺术中介管理者从不把自己当领导或前辈看,而是把自己当成艺术家的朋友和事业上成长的合作者甚至助手。

艺术创新工作其实源自最初的策划活动、小小的思路、不成熟的奇思妙想,然后将常见的元素和部类打散之后再整合成一个较新甚至全新的艺术形式、艺术内容。设计项目的策划有一定的规律:"能将大家聚集在一起形成策划联盟的力量往往又以创意、技术和资金三方最为强势,其中创意、资金成了启动设计项目最为有力的发动机。"[1]艺术创意+资金可能成就一番成功的艺术事业,而艺术创意比资金还要值钱,只要创意点子好,迟早能寻求到资金的支持,今天有钱人多的是,但投资场上最大的瓶颈是缺乏独一无二的好创意,这是有钱人面临的最大困惑。对于艺术从业者好的想法、奇妙的点子,艺术中介管理者首先不能笑话,也不能急着排斥和批判,要善于捕捉其中的商机,更要敢于储备创意资金对这些想法和点子进行实验性的投资,每个艺术中介都应当准备一笔创意资金,用于对原生想法和点子的投资,哪怕大多数投资不能开花结果,但有一笔成功可能就可以创造一个全新的艺术新天地。当年提奥·梵高(Theodorus van Gogh)对哥哥文森特·梵高无私的资助只是出于亲情的不舍,从来就没想过哥哥会创造艺术史,但事实上却投资出了一个永生的艺术奇迹。

艺术培育不仅仅是要教会艺术工作者如何产生创意,不仅仅是要教会艺术工作者的思考技术,不仅仅是要教会艺术工作者如何观察和体验世界,同样也要教会艺术工作者放眼人类的福祉并学会如何去开拓人类的未来。优化社会形态、美化社会生活、节约社会资源、促进社会发展,是设计管理价值

[1] 成乔明.设计项目管理[M].南京:河海大学出版社,2014:61.

体系最主要的构成部类①,同样也是所有艺术管理的价值所在。人类的福祉其实就是文化的福祉,如在对待传统文化的问题上,就要指导和教育艺术工作者在创新的同时不忘祖先的文化传统、不忘民族之根、不忘心灵之源。一切艺术创新都是立足于深厚的传统"土壤"上开花结果的,背离传统或完全脱离传统的创新不但很难真正获得人们的认同,也几乎不存在。电影《大话西游》和歌曲《悟空》就是充分吸取了传统文化精髓,大胆突破,以全新的演绎形式为广大艺术受众提供了崭新的艺术作品,受众也通过作品认识和接受了演员和歌手。当然,这些优秀的艺术作品能够面世同样必须有慧眼识英豪的出品方、制作方和发行方。所谓创意,来自哪里?绝不是凭空杜撰,也不是胡言乱语,艺术同样讲究有根有据、来龙去脉分明,如此才能符合人之常情、才能打动人心。即使吴承恩创造的孙悟空形象也绝不是孕育了五百年后从石缝里蹦出的一只猴子,他是有人物原型的:唐朝人,俗名车奉朝,法号释悟空,法器是熟铁棍。

艺术中介能不能激发出更好的艺术创意,还在于能不能培育出更加理性、成熟、新颖的艺术消费。我们需要从两个命题出发来解读艺术培育普及创意消费这一功能。第一,商业的文化使命——从金钱到风尚;第二,社会的审美境界——从时尚到经典。艺术商品是艺术市场的支柱,一件富有创意的艺术品都是一种社会审美观与艺术实践的结合,而如果将艺术生产仅仅定位于一种商业行为,那么人类艺术史不会如此亘古。如服装有五大主要功能:保护身体免受环境伤害、增强对异性的吸引、审美与感官满足、身份与地位的标志、自我形象的延伸②。一个人越富裕,其对服装功能的要求越来越走向后者,只有最贫穷的人才会对服装停留在保护身体免受环境伤害的功能上。商业具有强烈的文化使命,人之交往、精神审美、权力与地位、自我价值探寻即为今日商业文化的四大内涵,这些都带有强烈的学习过程,同样需要经过严格的培训,活到老、学到老,因为时代的局势在变化,今天的商业已不同于一百年前的商业,其实,创意也是一个进化的事件,创意的进化带动了生活方

① 成乔明.设计管理的价值体系构建研究[J].设计艺术研究,2014,4(5):76-80.
② 符国群.消费者行为学[M].北京:高等教育出版社,2001:87.

式、思维习惯的进化,后来人的学习能力、训练要求永远会高于前人。艺术培育给予人类的永远是上升中的接受新事物、消化新知识、成就新世界、创造新审美和新理念的过程。这也是人之消费心理的归宿,商业和金钱不过是手段,风尚才代表了社会文化的前行状态。多数消费者不会从满意的服务商转向其他服务商,转向者都是因为原有的服务商存在可恨之处[①]。艺术培育对艺术商业的推动是天生的功能之一,但不是核心的功能,艺术培育对同时代最大的贡献其实不是教会商家如何赚钱,而是教会商家如何为自己树碑立传,如何引领社会风尚、创造时尚消费。商家也永远处于不断学习、不断反思、不断革命之中,即不断用新鲜血液、新鲜知识、新鲜技能革掉自己的老态龙钟和腐朽陈旧,如此才能减少自己的失误并让自己常青。而艺术培育本质的功能是促进时尚成为经典,经典的汇聚构筑了人类的文明史和艺术史。从简单消费到时尚消费,从时尚消费到经典消费,这正是艺术培育普及涉及消费的过程,而每一次的消费变革都源自艺术中超越历史的创意——克服原有艺术商业的"可恨之处"的创意。

第三节　艺术中介如何管理艺术家

本节特别谈谈艺术中介对艺术家的管理,因为艺术家在艺术产业中是一个较特殊的人群,他们是艺术直接的创作者、演绎者,他们也是艺术创意的源头。如何通过管理把他们的创作积极性和创造力开发出来是至关重要的,也是艺术中介最为重要的工作之一,因为只有好作品才会有好市场。艺术家与艺术中介的关系相当复杂,他们不是简单的隶属关系,这里有必要对他们之间可能出现的关系做一个简单的介绍。

1. 从属关系

在这种关系里,艺术家是隶属于艺术中介的,他们是艺术中介的一分子,而且他们与艺术中介往往都签有劳动合同或长期聘用合同。按传统企、事业

① Hawkins D J, Best R S, Coney K A. Consumer Behavior[M]. New York: McGraw-Hill, 1998:619.

单位的做法来说，这些艺术家是有编制的，这种编制关系让艺术家与艺术中介紧紧地"绑"在了一起，使他们成了一种利益共同体，必须相互帮衬才能实现共赢。如国办画院的画师、电影制片厂的专属演员、军政歌舞团的歌唱家、作家协会的专职作家、艺术公司的签约演员及签约歌手等，他们领取中介发放的工资、拥有固定制的职业身份，他们的创作按组织规定属于艺术中介计划中的一部分。

2. 雇佣关系

艺术中介有时也会向外界借用一些艺术家，此时艺术中介与艺术家之间形成了一种雇佣关系。雇佣往往是短期、临时的合作关系，雇佣关系确立后一般也会签署短期雇佣协议，关系好的也采取口头协议的方式。对雇佣的艺术家，艺术中介所付的雇佣工资往往是一口价，事先与艺术家谈好，但艺术家工作的质量和数量要求也是预先谈妥的。被雇佣的艺术家一般可以不按艺术中介的规章制度办事，只要在规定时间内保质保量地完成设定的工作任务就可以了。如刘欢、陈建斌、王志文、黄磊、徐静蕾、张晓龙等本身就是某些大学的老师，这是他们的固定身份，但也经常受邀参加某些电视节目、参加某些影视的拍摄、担任某些艺术机构的顾问或艺术指导等。这种受邀的合作身份就形成了一种雇佣关系。

3. 合伙

艺术家与艺术中介合伙也是一种合作方式，而且这种方式正呈上升趋势，因为它体现了市场经济中平等交易、同利共赢的合作精神，这种方式促进了艺术市场的繁荣发展，推动了公平、公正、透明、自由、规范的艺术经济规律的建立，如自费出版、自费举办画展、自费委托拍卖、自费举办演唱会等等。合伙的形式是一种在较为宽松的关系中两方或多方提供各自的资源形成一个资源合力，针对艺术消费大众开放和收费的经营形式，风险共担、利润分成是其主要特色。艺术中介对合伙的艺术家是平等关系，合作成分更多，硬性管理的成分较淡，协商、讨论、达成共识、相互谅解应该是这种合作方式的主要特征。如当今时代，时装品牌和艺术家的合作已是司空见惯的事，美国服饰品牌Supreme（见图16-2）引用已故涂鸦艺术家Jean Michel Basquiat昔日作品为印花而推出的2013秋冬系列大获成功；以生产麻底帆布便鞋闻名的TOMS在2016年春夏推出的印有美国波普艺术家Keith Haring笔下图案

的鞋款也颇受欢迎；一线知名男装品牌 Pitti Uomo 在 2017 年邀请 Raf Simons 以嘉宾设计师的身份合作发布的 2017 年春夏系列男装大受成功男士的青睐。要想冲破市场的激烈竞争，必须另辟蹊径，与艺术家携手合作，略有远见的企业都已深得其中三昧。

图 16-2　服饰品牌 Supreme

4. 脱离

这里的脱离不是说艺术中介与艺术家之间一点关系都没有，而是说艺术作品的销售活动完全由艺术中介来操作，而艺术家本人并不亲自参与艺术品的市场销售、推介活动。在这里，可以设定一个"多重市场"的说法：艺术中介直接向艺术家购买或接受艺术品的市场叫一重市场，艺术中介将购入或接受来的艺术品再次卖出的市场叫二重市场，从艺术中介手中将购得的艺术品再次卖出的市场叫三重市场，如此向多重市场进发，类似于批发商或独家代理商与零售商之间的关系。这里的脱离关系是指艺术家只参与一重市场的销售而不直接参与二重、三重和多重市场买卖，二重和多重市场完全由艺术中介操纵和控制。

艺术中介对艺术家的管理应当做到如下 5 点。

（1）平等管理或称合作管理。艺术中介在对艺术家进行管理时一定要本着平等、合作的态度，这是起码的原则。以上压下、以权压人的做法在艺术界行不通，真正的艺术家不吃这一套，因为他们崇尚自由与平等。李白曾说

"安能摧眉折腰事权贵,使我不得开心颜",正是艺术家蔑视强权的写照。等级管理、权势管理只会使艺术家消极和蔑视,树立平等管理、合作管理的做法是艺术中介的首要意识,也是维持艺术创作自由、活泼文化氛围的第一步。与艺术家做朋友是艺术中介的首选。

(2) 情感管理。艺术作为精神产品,情感因素是艺术风格和艺术水平的决定性因素,抓住和打动艺术家的情感是获取高质量艺术品的关键。北京荣宝斋画廊就是情感管理的佼佼者,张大千在世时很少有画廊能得到他的画作,即使登门求画也很难获得张大千的青睐,当时荣宝斋的老板就很有自己的一套,每当张大千从四川到北京,荣宝斋的老板都以朋友身份以礼相待、宴请大千,这种感情的投资深深打动了张大千,荣宝斋老板从而与张大千结下了深厚的友谊,张大千对荣宝斋也就出手大方,从而使荣宝斋珍藏了许多张大千的大作。荣宝斋凭借情感投资与鲁迅、郑振铎、齐白石、徐悲鸿等名家大师都有深厚的交情,北京的画界名流常把荣宝斋当作聚会、交流、喝茶、作画的"据点",从而使荣宝斋赢得了响亮的名声和在中国艺术界不可颠覆的地位,为此,叶圣陶老先生还为荣宝斋题写了"画师时雅集,提笔各抒怀"的赞辞。情感管理应该是艺术中介对艺术家管理的最佳法宝。

(3) 服务管理。艺术中介对自己拥有、代理或合伙的艺术家应该真诚地提供完善的服务,某种意义上说艺术家是艺术中介一半的衣食父母,另一半是艺术消费者。没有艺术家的辛勤劳动就没有精美的艺术品,也就没有艺术中介存在的必要,因此艺术中介应该以知恩的心态对艺术家实施奉献式的服务管理,而不是领导式的强权干预。明星风光的背后,总有一群万分低调的经纪人和明星助手为他们运筹帷幄、鞍前马后。经纪人付出了多少血汗没人知道,他们中的大部分人或许一辈子默默无闻,但是反观之,他们往往也掌握着明星的"财运和生死"。

(4) 引导管理。艺术中介对艺术家的管理同样是一种引导管理,艺术中介把市场信息反馈给艺术家,使艺术家了解艺术消费者的口味和喜好,从而创造出更加符合消费者口味和具有时尚意识和市场销路的作品,这是一种创作引导。如 2004 年 4 月,苏州古吴轩出版社推出余秋雨的散文新著《笛声何处》,余秋雨在该书自序中谈到该书的出炉时这样写道:"近年来,古吴轩着意重振苏州文化的历史荣耀,嘱我谈一谈昆曲艺术。这个建议使我的心情重归

平静,慢慢地翻阅以前从事这方面研究时留下的一些文字,终于把十二年前在台湾的演讲和有关篇什整理成册,以襄盛举。文陋心诚,借以献给美丽的苏州,献给那似远似近的悠扬笛声。"艺术中介作为文化传播者理所当然应该推出好的艺术品,也应该帮助艺术家共同策划美好的艺术市场,这种帮助来自互赢的动机,更是一种具有前瞻眼光的文化引路精神的体现。

(5)塑造管理。艺术中介对艺术家还可以塑造管理,通过有意识、有计划地认真培养和指导塑造出艺术家独特的形象、气质和才艺是艺术中介管理艺术家的又一个目的。塑造管理的内容主要包含对艺术家的形象进行设计、包装和推广,培养艺术家的专业技能和敬业精神,完善艺术家的品德修养和人格,提供艺术家足量的生活和发展资金,审查艺术品的质量和品位等。

第十七章 艺术中介的战略管理

第一节 艺术中介战略管理的内涵

何为战略？战略(strategy)一词在历史上是军事方面使用的概念，指的是战争的谋略、战争中的施诈。古希腊语中最早的"战略"(Strategos)一词指的是军事将领、地方行政长官，后来才慢慢演变成军事术语，指的是军官带兵作战的谋划与方略。战略思想在中国最早起源于《孙子兵法》："兵者，国之大事，死生之地，存亡之道，不可不察也"[1]。"故善用兵者，屈人之兵而非战也，拔人之城而非攻也，毁人之国而非久也，必以全争于天下，故兵不顿而利可全，此谋攻之法也"[2]。剧作家洪深认为："战略与战术乃二个全异之行动。战术是关于战斗诸种行动之指导法，战略乃连系配合各种战斗之谓。战略为作战之根源，即创意定计；战术乃实行战略所要求之手段。"[3]由此可见，战略是一个宏观的策略、全局的谋划，实指对整个战役的全局布置。

如今，战略一词早就越出战争、军事范畴，在政治、经济、文化等各个领域被广泛使用。产业管理、企业管理、市场管理、中介管理中都大量使用战略一词，如人力资源战略、企业经营战略、品牌战略、市场营销战略、广告宣传战略等。艺术中介管理本身也是一个战略性管理，具体表现在三个方面：艺术中介发展目标和发展方向的制定、艺术中介企业文化的确立与营造、艺术商品的特色和风格的定位。

[1] 孙武.孙子兵法[M].武汉：武汉出版社，1994：1.
[2] 孙武.孙子兵法[M].武汉：武汉出版社，1994：25.
[3] 洪深.戏剧导演的初步知识[M].重庆：中国文化服务社，1945：57.

艺术中介战略管理实际上就是把艺术中介作为一个整体结构,对这个组织性整体进行总体营建、全局把控、长远发展的规划和管理。管理的层次强调高端的顶层设计,管理的范围强调全局范围内各部类、各环节、各团队的协调均衡和协同发展,管理的目标相对更为长期且更为宏观。战略管理虽不涉及具体的时间段和细微的事务,但毫无疑问它直接决定了艺术中介在整个行业中的定位、在整个艺术市场上的表现、在整个生命周期内的发展轨迹,所谓的提纲挈领,战略管理其实就是艺术中介何去何从的"纲"和"领",是艺术中介持续发展的要害,从行为学上来说,它是指导行为的思想、指挥行为的中枢神经。艺术中介战略管理具有四个重要特征:①全局性管理;②长远性管理;③概括性管理;④均衡性管理。

艺术中介战略管理是大格局上的管理,关注的是整个机构的结构性需求,而不是局部性需求,如成立艺术中介想干什么、怎么干、资金从哪里来、人员怎么组成、谁来主管、成立哪些部门、各部门的功能是什么、风险怎么分担、利益怎么分配等就是大格局上的结构性问题,至于投资的具体金额、公司章程要怎样起草、人员的具体名单、主管怎么换届、部门叫什么名字、风险分担的比例和核算方法等还属于细节上的局部性问题,要解决这些问题需要战术管理来具体操作。所以战略管理一开始就决定了艺术中介的大致格局,要想改变大致格局需要未来做全新的战略规划。

艺术中介战略管理还是长期总目标的管理,总目标一般都较长期,起码能管好多年,绝不是着眼于眼前的一点小利益。如一年后达到多少人数、三年后达到什么市场规模、五年后在行业内的地位、十年后能不能考虑上市、最终要实现什么样的总价值和总目标。作为一个艺术中介的管理者或创始者不能不考虑这些问题,这就是战略管理。至于说当下的建设速度、收益情况、其他中介为何总是超过自己、艺术家为何不愿意跟自己合作、消费者为什么对自己提供的产品不感兴趣、当月如何去还银行的贷款、新开的门店找哪家装修公司来装潢等问题就属于短期的战术问题,需要通过具体而细微的管理手段来一一面对、一一解决。

战略管理要高屋建瓴,具有宏观、全局、长期的眼光,投资人尽量少对艺术中介插手、高层管理者尽量少对部门事务插手,因为部门与部门之间、部门

内部人员之间的相处和分工合作更加具体,这些具体的事情不但烦琐也更加微妙,例如两个艺术家之间的相处,如果感情不和就很难做到由衷的融洽,"文人相轻"说的就是一群心灵细腻、情意敏感的人共事会相互鄙视、相互排斥,谁都觉得自己才是艺术上的正统,才是最权威的流派,投不投缘、有没有共同语言几乎成为艺术家之间能不能走到一起去的不二法则,这时候运用权力干预、金钱诱惑很容易引起艺术家强烈的反感。所以投资人、高层管理者只适合做宏观层面上的资源整合、工作规划、目标制定、指标设定、项目审批、模块调配等工作,这些工作不干预具体事务的内部,也不涉及人与人之间的派别之争,所以叫做概括性管理。当然要求投资人和领导人不插手具体事务绝不是要求他们做一个甩手掌柜、无为而治,而是要求他们对自己的定位要准确,不能流于亲力亲为的"实干家",因为这样很容易因为一时的情绪失控或不当言行造成所有员工的误解和工作方向上的偏差,因为领导毕竟代表了整个组织机构的形象,在中介内部可谓举足轻重,但对工作中的具体事务有所了解还是必要的。

 凡是组织,必有权力的集中和分散,艺术中介同样面临这样一个问题。人们集中在一起做一件事情必定涉及权力的集散和使用问题,这个问题处理得巧妙,自然就有利于中介组织的发展,反之则掣肘组织发展。艺术中介的领导者更应当着眼在权力的分配上,特别是对部门和部门之间的分工一定要实行均衡和有效调配,用人适当、对各部门权力配重恰到好处正是一个优秀领导人的过人之处。艺术中介一旦成立就存在一只看不见的手始终干预着中介成员之间的自我交往、自我相处、自我活动,这只看不见的手就是单位和部门内部的利益流向。利益不仅仅是钱财,可能也包括晋升渠道、晋升机会、工作福利、工作氛围,拥有更多机会的人自然就会更加积极,过于嚣张跋扈的人和氛围就需要及时进行压制,权力收放的具体操作需要中层管理者去执行,但首先高层管理者要赋予中层管理者这样的权限与指导思想。对艺术中介能不能做好概括性的总体管理就在于权力集中和权力分散之间的均衡配置、均势协调,而高层管理者在大方向、总目标确定的情况下就应当做大致上的均衡协调工作,这就是均衡性管理。

第二节　艺术中介品牌战略的管理

品牌的实质就是要在指定或广域范围内让最大多数人知道、熟悉和认同。品牌竞争的实质就是社会投资资金和社会注意力的争夺战。今天，一切资源都可能成为生产力，而前提就是这些资源必须成为公众的关注对象，受公众注意力关注的资源才能转化成生产力。而公众的注意力又是稀缺资源，因为信息泛滥分散了大家的注意力，所以，今天的品牌战略尤为重要，品牌就是以最简洁、最便当、最直接又最富内涵的形式来获取公众注意力，企业、民族、国家、艺术事业的竞争必然进入品牌竞争期，这是消费时代的必然。

在这里，首先讨论一下公共注意力是如何成为稀缺资源的。

（1）时间的不可再生性——时间是最稀缺的资源，人世间的一切沧桑变故都是由时间掌控的，在时间面前无论是谁都无比渺小和微不足道，所以时间的限制让人类不能不有选择地去做最想做的事，特别是在工作和生活节奏快速的当下更是如此。

（2）信息数量的剧增——在高科技引领的当下，获取信息的方式多种多样之后反而加剧了大家对信息判断和选择的难度，这就导致人们对信息可信度的疑惑甚至不信任态度，这种态度久而久之成为习惯，最终导致人们对信息的过滤能力增加以及免疫力增强。大量的信息对大家可能毫无用处，可以称为是垃圾信息，垃圾信息汹涌，人们就会对信息产生选择性阅读、定向性接受，必然造成注意力的分散或故意屏蔽。

（3）受众的喜好和习惯——信息能不能被接受还取决于受众的个人喜好以及生活、工作、处世习惯。喜好分为审美喜好、情感喜好、生理喜好、生活喜好等，而近期人们最关心和次关心以及不关心的问题更加影响对信息的选择。另外，各种各样的习惯严重制约和决定了对信息的选取，如读报习惯、上网习惯、看电视习惯、职业习惯等都决定了人们对不同信息种类不同的关注程度。

（4）信息传递的方式和成本——信息传递的方式往往取决于信息发送者对发送成本的考虑，这种成本是受众人数与所花钱数的比较，最少的钱能够获取到尽可能多的受众人数是信息发布者认为最为理想的状态。白领、少

年人、知识分子最喜欢上网,老年人最喜欢读报,家庭妇女最喜欢看电视剧,时尚女性最喜欢翻阅时尚类杂志,儿童最喜欢看动画片,老板最喜欢阅读资讯类杂志以及报纸,而今天各行各业的人都喜欢捧着手机刷屏,因为手机的应用实在太方便了。受众因阅读信息习惯的原因而可能选择单一的信息媒,并排斥掉其他信息媒。

(5)外因的迫力——像政治、制度、宗教、社会风尚等各种外因也会阻碍受众对信息的接受。作为社会的人,必然会受到社会环境的影响和政治制度、宗教信仰的影响甚至控制,外因的长期熏陶使人们逐渐形成了独特的思想观念和价值尺度,这无疑决定了人们对信息的价值取向和认同感,而外界力量甚至有时就直接封锁或更改了信息的内容和传播。

在社会注意力无比稀缺的年代,艺术中介要想获得预期的成功就不得不采用品牌战略、创造品牌效应。品牌涵盖了中介大量甚至全部的有效信息,其目标在于将艺术中介的有效信息传播出去并被受众熟知,所谓熟知就是知道的人多、知道的程度深、内在的认同感强,知道的人多指覆盖面广,知道的程度深指深入民众,认同感强指价值取向一致以及亲和力强。这就是艺术中介品牌战略的目标。

当代解构主义建筑大师弗兰克·盖里(Frank Gehry)因其作品(见图17-1)与设计才华而享誉全球,其名字本身就已经成为建筑界响当当的设计品牌。弗兰克·盖里不仅是一位建筑大师,更是一位艺术巨匠。项目和奖项蜂拥而至,著书展览更不在话下。他被誉为"天才",而且受之无愧。盖里为什么能享负如此盛名?他用金属构筑博物馆,用曲线勾画演唱厅;他设计的家居住房,极尽奢华,他笔下的企业总部大楼,浮夸夺目。盖里在古根海姆和德国中央合作银行等客户的资助下,无疑比其他媒体的艺术家更具备优势。

图 17-1　世界著名建筑:舞蹈之家
　　　　　(弗兰克·盖里设计)

这些客户想要的，是在全球市场中获得品牌效益，而盖里本身也变成了品牌效益的一部分。这位设计师的名号本身就已经能够吸引企业和政府，再加上他的设计本身就可以作为一个品牌标志在媒体圈内流通，这一切都使他得天独厚[①]。这就是艺术品牌的效应：艺术家用艺术作品打造自己的品牌，艺术中介用艺术家的名字和艺术家的作品来打造自己的品牌，一个时代如要成为不凡的时代就要拥有自己的时代英雄、文化标志和全民崇拜，这就是一个时代的品牌。

艺术品牌具有吸引社会资源的功能，这种功能是通过艺术家不凡的创意能力和艺术成就而实现的，这里的社会资源包括民众的注意力和一切热衷于艺术投资、研究、开发、培育和生产制造的中介，所有的中介合力打造时代英雄才能制造出流行时尚和时代潮流，然后这些中介又因参与了时代的运动和革命从而显得卓越不凡并从中获利，但只有那种最擅长包装和推广自己的艺术中介才会跟自己打造的时代英雄一样，受人瞩目、受人崇拜。就像香港嘉禾电影公司捧红了李小龙（见图17-2）一样，嘉禾电影公司的名气跟李小龙一样响亮；就像奥斯卡捧红了众

图17-2　中国功夫巨星李小龙

多明星一样，奥斯卡也成了电影奖项中最为璀璨的明珠；法国画商Vollard的名字在中国似乎不是很响，但早已载入史册，因为他捧红的人中的任何一人都足以令他享誉天下，保罗·塞尚（Paul Cézanne）、埃德加·德加（Edgar Degas）、文森特·梵高、保罗·高更（Paul Gauguin）、皮埃尔·奥古斯特·雷诺阿（Pierre Auguste Renoir）（见图17-3）、巴伯罗·鲁伊斯·毕加索（Pablo Ruiz Picasso）、亨利·马蒂斯（Henri Matisse）都是被他捧红的，但Vollard在世时无比的低调，但这样一个慧眼识金的奇人在死后还是被世人称为"史上最牛掰的画贩子"，千里马常有，伯乐不常有，Vollard有资格坐上"画贩子"的

[①] 福斯特.设计之罪[M].百舜，译.济南：山东画报出版社，2013：35-36.

头把交椅。

只有形成了艺术品牌,才能被人们真正记住和接受,而只有被人们真正记住了,人们才会产生了解、关心的兴趣,有了兴趣就会乐意去接受、认同和消费,品牌、消费、钱财之间形成了相互促进的良性循环,这种良性循环就是卖的人

图 17-3 世界著名油画《船上的午宴》(雷诺阿作)

赚得盆满钵满、买的人乐得开心潇洒,艺术市场上流通的钱物比一般市场似乎显得更为干净、风光、华丽而优雅,例如赌场上的赌资、放高利贷的获利就不太好大肆宣扬。这就是快乐消费的理念。这是一个讲究快乐消费的时代,没有一个消费者在这样一个时代愿意被强迫、被压制、被欺骗着去接受不想拥有的事物,也没有一个商贩心甘情愿被人贴上狡诈滑头的标签,于是文化产业、艺术产业正在极尽聚集资本之能事,且还在进一步崛起,因为这是一个大家共娱共乐、高雅畅快的交易,不同于以往的任何一种交易。

当然,艺术品牌或艺术中介品牌不可能获得周围所有的社会资源和公众注意力,也就是说没有一个艺术品牌或艺术中介品牌能够俘获所有人心。艺术信息和艺术品牌的接收是主流文化和亚文化碰撞的结果。某个特定亚文化的成员有区别于同一社会中其他成员的信念、价值观与风俗习惯。另外,他们拥护更大的社会群体中大多数的文化信念、价值观及行为模式。所以,可以把亚文化定义为在一个较大的、更复杂的社会中存在的可识别出来的一个不同的文化群体。一个社会或国家的文化构成包括两个不同的成分:①特定的亚文化成员所赞成的独特的信念、价值观与风俗习惯;②大多数人所共同具有的中心的或核心的文化观念,而不管特定的亚文化是什么样的[1]。亚文化与主流文化的分众并存导致的结果就是艺术信息、艺术品牌、艺术中介品牌在被择取和接受的过程中不可避免地要被不同的分众分割成不同的市场。不用说艺术产品和艺术消费的分众,就是像麦当劳、肯德基、伊利、蒙牛、

[1] 希夫曼,卡纽克.消费者行为学[M].俞文钊,等译.7版.上海:华东师范大学出版社,2002:464.

金利来、皮尔卡丹、奔驰、宝马等这些吃、喝、穿、行等与人民生活息息相关的物质品牌通常也只能拥有各自固定的消费群，而可能被另一群社会公众所不接受，这中间的原因是多种多样的，但亚文化起到了最为关键的作用。所以，艺术中介不管发展得多么巨大、多么顺畅，业界名气如何响亮，都要客观冷静地对待自身事业的影响力和自身的拥趸市场。艺术是走心的，艺术产品是一种强调精神世界的产品，但世上人心最复杂、精神最缥缈，只要有那么一批数量可观的忠实粉丝一直追随着自己，无论对于艺术家还是艺术中介来说都是幸运和幸福的事。所以艺术中介品牌的功能就在于加固忠实消费、培植潜在消费、善待陌生消费、远离冷酷消费。什么叫陌生消费？就是对销售品牌不爱也不恨的消费者产生的消费。什么叫冷酷消费？就是对销售品牌排斥甚至痛恨的消费者特殊情况下发生的消费，你只要远离冷酷消费者就行，不用回击和报复，因为排斥你的人未必就永远不会消费你的商品，他们也可能会因为家人、朋友、领导的撮合成为你的消费者。如果与冷酷消费者发生对立事件，就几乎没有和好的机会了，他们的副作用就是可能带走更多的忠实消费者。

艺术中介的品牌无疑就是艺术产品和各种艺术服务包裹在外面的"软性的黄金"，它凝聚了一个中介、一个组织方方面面的实力和表现，如艺术品的品质、艺术中介的内部管理、艺术中介的市场占有率、市场名声、公众印象、服务质量以及其他一切社会资源的占有情况等。艺术中介的品牌不是物品，不是金钱，不是人，它来无影去无踪，但它却像空气，真真切切存在着[①]。艺术品牌的建立靠的是产品和服务的品质，艺术品牌的推广靠的则是艺术信息的传播和渗透，而且应当是广泛性、重复性、递进性的传播和渗透。将一个艺术组织、一个艺术机构、一个艺术创意、一个艺术服务、一个艺术事业、一种艺术内涵或者是一个艺术项目等人们无法看见、无法触摸的产品背后的信息，通过深度分解、加工、组织、简化、提炼、协同等手段创造成视觉符号、认知形式即品牌形象，然后反复传播和渗透给受众。品牌是一种黄金，金光灿灿而又诚意满满，消费者每每看到自己心爱的品牌总是爱不释手，总是渴望占为己有，总是抑制不住心中的冲动要让自己闪亮一次，一次闪亮就是一次愉悦的掏钱买单。

① 成乔明.艺术产业管理[M].昆明：云南大学出版社，2004：166.

重复记忆是大脑记住事物的规律,反复刺激大脑就会增强记忆、形成深刻印象,深刻印象一旦形成就不容易忘记并逐渐成为指挥言行的内驱力,从而形成身心自觉的反应。艺术品牌效应就是这种反应的呈现,而这种反应的落实就是信息反复刺激所要达到的目标,即品牌的概念化。所以艺术中介品牌要善于运用各种最新科技手段、各类艺术形式、各种展示渠道将自己的品牌符号、品牌概念反复推介、灌输给消费者,要不厌其烦,要耐得住性子,要忍得住可能招来被骂、被羞辱的下场,一万次的视觉冲击、一万次的听觉洗礼之后还能恩爱如初的那些人将成为最为宝贵的财富,将成为使自己得以被永久传颂的中坚力量。

在消费时代,艺术中介的高下主次之争实际上就是艺术品牌之间、艺术中介品牌之间的角逐与较量,进一步讲也就是两个中介公信力与公信力的角逐与较量。艺术中介品牌的公信力来自消费者对品牌的信任,这种信任源自商品符号的表征引诱,而它的内在动力是消费者的情感决策和意识依赖。

品牌无论对消费者还是公司、组织来说都具有重要价值。对于消费者来说,品牌就是产品原料、生产者素质的表征,品牌旗帜鲜明地预示了产品的性价比一定能让消费者获得最大满足而且风险会降到最小。对于公司和组织来说,品牌传达了有关该商品独一无二的信息:它强大的市场竞争力和独特的合法地位。最为重要的是,品牌的市场忠诚度一旦确立,除了开辟新客户,在老客户的维持上花费寥寥。

格勒德拉(2002)与赫汪(2002)认为品牌是消费者头脑中的一种精神构造。这种精神构造总体上看来是对商品特征的经验、感觉和理解,它表现了一种象征义。品牌是"一种存在于消费者意识中的承诺,就是向消费者承诺我是谁、我要做什么"(格勒德拉,2002)。值得注意的是,品牌与品牌之间的差别并非总是合理的、切实的和与各自产品品质有关的。根据赫汪(2002)的理论,品牌的高下之分更像是一种"符号的、情感的、无形的"意识之争[①]。

品牌竞争其实就是"符号的、情感的、无形的"意识之争,说到底就是用一

① Rentschler R, Hede A. Museum Marketing: Competing in the Global Marketplace[M]. London: Butterworth-Heinemann, 2007:172.

种"表征"和"象征义"来进行竞争者彼此综合实力、掌握的社会资源、社会公信力之间激烈而无情的较量。谁能把自己庞大的社会资源网络发挥到极致，谁就真正实现了消费者头脑中的"精神构造"。当然，艺术中介品牌的生命力和价值内涵仍然取决于自身所经营的艺术家的创意力，也即所经营的艺术品的品质，所以对艺术家的选择才是艺术中介最为核心的工作，没有之一。艺术中介就是发现并捧红真正的艺术家，捧不红天生的、真正的艺术家，一切吹嘘和投资都是白搭。

第三节 艺术中介市场战略的管理

艺术中介不同于其他中介的本质就在于艺术中介经营的是精神意识、情感符号，归根结底是信息内容，无论是精神意识还是情感符号包括信息内容都是虚无缥缈的概念。艺术品可能是物质存在，但剥夺了艺术的概念信息，艺术品的物质存在就成了毫无意义的物理尸体。因为被赋予了历史性的概念信息，所以一切被后世挖掘出来的文物古董，哪怕是陪死人安息的陪葬品也成了价值连城的艺术品。

所以艺术市场上卖的不是物质商品，真正值钱的那一部分是信息概念，是一种富有历史价值的信息，不信它的人可以弃如敝履，但相信它的人却如痴如醉。这是艺术市场有别于其他实用品市场本质的地方。概括说来，艺术市场是贩卖信息的市场。

信息并非一个新生事物，作为反映客观世界的某种符号，信息的使用始终伴随着人类的社会、政治、经济、军事和文化等活动，早在远古时代，人类的祖先在共同的狩猎或农业劳动中，为了沟通情况、协调力量，逐渐创造和形成了语言。后来，为了记载、保存和传播的需要，又逐渐发展与创造了文字。语言与文字始终是信息符号的两种基本形式。但是，把信息作为一个科学的概念加以研究，并在其基础上形成系统的理论，则是 20 世纪 40 年代以后的事[①]。美国学者、《大趋势》的作者约翰·奈斯比特(John Naisbitt)甚至断言"人类已进入信息社会"。南京大学教授周三多曾将管理信息按照收集工作的制度化程度、来源、时态、稳定程度、表述形式和特点的不同分为系统化信

① 周三多,等.管理原理[M].南京:南京大学出版社,1998:349.

息和非系统化信息,外源信息和内源信息,历史性信息和现时性信息,预测性信息、固定信息和变动信息,定性信息和定量信息五类对比组合[①],但今天不能不重视一些新的信息样式:

1. 网络数字信息和实物载体信息

从信息的传播媒介来看,可以将信息分成网络数字信息和实物载体信息。网络数字信息是一种由数字信号或数据转化而来的可识别的符号信息,计算机网络、手机网络是其最主要的传递媒介。电子计算机系统已成为信息管理领域的重要工具。当代信息处理技术为人们提供了丰富的信息处理手段。数据处理由脱机处理发展到联机处理、实时处理、实时控制。信息数据的管理由早期的文件管理发展到数据库管理。数据传输由早期的单机通信发展到计算机网络通信[②]。总而言之,计算机、电视、收音机、手机、MP3、MP4、电子程序、数据库等越来越多的电子产品仅仅是网络电子信息最主要的处理和接收工具,也可能是信息传播的终端。艺术中介信息的网络化、电子化、数字化、手机化程度也是与时俱进,获得了长足的发展,进而使艺术信息、艺术中介信息、艺术展览信息随时随地被受众掌握和了解。

2. 多位体验信息和单一体验信息

从信息的接收效果来看,可以将信息分为多位体验信息和单一体验信息。所谓多位体验信息指的是受众在接收信息时能运用多种感官同时接收主题一致的某一复合性信息或单一信息,如视、听、触甚至嗅觉、味觉等能同时使用,立体式、全方位感受的信息。像电视上、网络上的广告一般就是需要视、听、想象感觉共同使用的信息,而在商场内、马路边、广场上、演播厅现场演示的一些广告体和宣传活动可能就是需要受众视、听、嗅、味、触和想象等感觉共同去感知的活生生的事物。看电影时喝饮料、吃爆米花其实可以增强观影的全身心、全方位的体验,通过喝和吃的动作和活动,可以减缓电影平淡情节的无聊感,可以减缓电影刺激镜头的紧张感,可以舒缓几个小时不动不言的疲劳感,可以调节因电影情节带来的过度兴奋或过度悲伤。今天的艺术市场不再仅仅是贩卖商品,更多的是增强受众全身心的体验,使受众在丰富

① 周三多,等.管理原理[M].南京:南京大学出版社,1998:350-352.
② 冯继生,等.办公自动化实用技术 For Windows 95 中文版[M].天津:天津人民出版社,1997:582.

而独特、新颖而深刻的信息的浸润下实现精神上的欢愉和满足,从而促进人们对艺术体验的回忆和怀念。能让受众回忆和怀念的艺术品就是成功的艺术品,就是一次信息概念成功的策划和表达。

3. 虚拟信息和真实信息

从信息内容的物质性实存程度来看,可以将信息分为虚拟信息和真实信息。所谓虚拟信息可以指信息内容是虚幻的、杜撰的、异想天开的,也包括想象的、推断的、可能会实现而尚未实现的信息。大量虚构的小说、编造的故事、坊间的传说、科幻电影的脚本、无法证实的设想和创意等算一类,这类信息是人们想象力的创造;而故意欺诈消费者的广告、故意蒙蔽公众的言论、过分夸大事实的谣言等也算一种虚拟信息,这类虚拟信息是需要防范和抵触的,因为它们产生的动机就不够纯洁和纯粹,容易引人入精神甚至实践的歧途。今天非常流行的虚拟现实(Virtual Reality)技术(见图17-4)传递的其实就是一种虚拟信息,戴上面具、眼镜或头盔,人类通过视听感受就进入另一个时空,这种虚拟现实的出现无非也是为了拓展和增强人们的

图 17-4 虚拟现实技术使人体会到浸入式虚拟信息世界

全位体验,其现实意义就在于使人足不出户就能抵达任何自己想去的时间和空间、进入想体验的场景、扮演想成为的角色,这是艺术加科技一直在突破的方向,即打破现实世界的束缚,实现无穷无尽的可能。虚拟现实进一步发展,就走向增强现实(augmented reality)的境界,即强调虚拟信息和真实信息的结合。所谓的真实信息就是能被感官捕捉的、真实物质化的艺术品或艺术影像,也包含了艺术品创作背后的内幕与故事,这些内幕与故事是受众无法了解的,但它们是隐藏的真相,这些真相哪些该公布、怎样公布、哪些不能公布、哪些将永远成为谜,对于艺术中介来说非常有讲究。另外,对于眼疾者、耳疾者、行动不便者,虚拟现实的发展意义更为重大和深远,因为能使生理缺陷者体验到与常人一样的生心理体验,从而提升他们的生活品质。

随着信息种类、信息特征、信息技术的不断演变和革新,艺术中介对于艺术信息的设计、整合、包装、投放、传递等在具体做法与战略定位上也在不断进行着相应的调整。传统的信息设计形式和传播方式继续在使用着,一些新的设计形式和传播方式也层出不穷,如公众号、微信群、朋友圈、各种手机聊天平台、各种手机 APP 软件、自媒体拍摄和制作软件等都是时下艺术中介值得广泛运用的市场传媒手段。

不管什么样的信息,数字化、网络化、电子化都是一个巨大的趋势,数字技术的应用将有越来越大的市场。艺术信息与一般信息有共通之处,那就是都是数字化的虚拟信号,通过相同的传播渠道和传播技术实现虚拟信号的传递;艺术信息与一般信息又有不同的地方,就是艺术信息可以转化成文字、图片、影像等,也就是说,艺术信息是具象的、感官的、物性的,即使是文字也应当是具有故事情节的文字(如文学作品)或强调视觉化美性效果的文字(如广告文字或书法),而不像其他信息可能是公式、数据或者推导性的文字,这正是艺术信息先天具有捕捉眼球和注意力的优势。所以,现在众多艺术中介都非常强调借助科技手段将自己的艺术品、艺术品牌转化成图片信息进行传递。在视觉信息进行传递之前,首先需要将实物数据化并构建庞大的数据库,如发达国家竞相将本国文化遗产大规模转化为数字形态,以便为未来的"内容"市场奠定新的基础,俗称"大数据"。美国国会图书馆(见图17-5)的"美国记忆"

图 17-5　美国国会图书馆内景

(America Memory),日本国会图书馆的"美纪"(Meiji)时代藏品图像数据库,是最好的例证①。事实上,中国也正在加大对文化遗产、设计遗产数据库建设的工程,这是一种战略上的实践和追求,也是对国际新形势、新竞赛的一种

① 索传军.数字馆藏评价与绩效分析[M].北京:北京图书馆出版社,2007:4.

应对。

艺术市场的信息化战略正是站在国家的高度，面向国际社会，从展示本国风情、民族精神、人民智慧和艺术修养的角度所做出的一种整体性艺术发展方向。艺术市场是文化艺术传播的主战场，艺术市场上传播的不仅仅是艺术品，更主要的是艺术信息、艺术概念，成功的艺术概念可能会影响一个艺术时代。从中国制造到中国创造再到中国创意，首先就是要把概念进行正确的构建和打磨，然后用明确、简洁、活泼、生动的艺术形式和表述用语概括出来，在研究、研发、设计、包装、传递以及多元解读上，艺术中介承担着其中绝大部分的工作，艺术中介的能量和专业程度都是政府和其他社会服务机构所无法比拟的，而这正是艺术中介需要去塑造的艺术市场和文化价值。

艺术市场实际上是多种艺术元素、艺术因子、艺术部类的大融合、大时空，而其中艺术中介是艺术市场上最主要的主体和具体机构，所以艺术中介的信息化战略不但是一种高雅、文明的战略，一种关注和发展艺术市场的战略，还是一种通过世界的身份标识和精神符号深入人心的战略。

关于艺术信息和艺术概念需要再做一个简单的说明，艺术市场上传播的艺术信息、艺术概念是立足于艺术品的物理属性和艺术品的视觉影像之上的信息和概念，普通消费者只能建立在艺术品的外形和表象上去确立自己的认知和感觉，而根本无法触及艺术品、艺术影像背后或内在的价值传递意图。艺术市场上的艺术信息绝大部分其实都有背后的故事，这些背后的故事需要通过艺术信息自身去构建故事情节、去传递价值意图，所以讲故事的艺术信息更容易引起大众的关注和回忆，而一些不擅长讲故事的艺术品如绘画、音乐、雕塑等就需要借助旁白来补充信息表象背后的艺术故事。艺术旁白包含艺术广告、艺术批评、艺术解说、艺术家的访谈等，只有当艺术品、艺术信息与艺术家的身世、艺术创作的背景、艺术背后的故事结合起来的时候，艺术品的精神内核和价值意图才能被市场和受众理解得更加深刻，由此产生的市场影响力、精神辐射力才更加深远和宽广，艺术家和艺术中介或许能因此被人们牢记在心、永生难忘。艺术批评在于讲故事，讲具有情节、一波三折的故事，甚至能讲离奇的故事，艺术广告在于炒作和传播这些故事，两者一结合，一些重要的艺术概念就产生了，艺术中介就是要思考如何将艺术批评、艺术广告的功能发挥到极致。不管怎么说，没有艺术批评的奠基功能，艺术广告只能

沦落到与普通商品广告无异的地步,有了艺术批评做基础,艺术广告在艺术市场上的一切努力就是通过艺术信息和艺术故事打动人心并深深将某种艺术概念烙印在人们的情感深处。

第四节　艺术中介文化战略的管理

艺术中介管理虽然是一种以商业为主的管理,但其宏观性和系统性又决定了艺术中介管理具有超越商业之外的其他部分。任何一种艺术创造都起码具有两个部分,那就是物质形象性、精神娱乐性,也可以说是物质性、艺术性,其中精神性和艺术性属于狭义文化的主要内容。所以,也可以说任何一种艺术创造都具有物质性和文化性。如古希腊建筑庄严肃穆的柱式结构、哥特式建筑尖耸入云的奇特形制、洛可可设计繁杂叠覆的装饰、包豪斯设计简洁明快的造型等都影响了数代人审美观和生活习惯的形成。艺术品的两面性决定了艺术中介管理同样具有创造和发扬文化的一面。

艺术是物质载体背后隐藏着的民族习性、创意思维、国家精神和理念,这些习性、思维、精神和理念通过艺术家勤劳的双手、借助物质的实体传递出来,随后可以通过物质的交换和贸易传送到其他国家和其他民族。文化的影响力除了通过文字的介绍、口头的传播、绘画和影视艺术的展示,主要还是通过物化形象的慢慢渗透而形成。

如旗袍蕴含着中国女性委婉绰约而宁静平和的风姿,明式家具凝聚着中国古代文人高洁挺拔的风骨,民歌散发着一个民族追求听觉愉悦的智慧,笔墨纸砚展示了中国悠久的文脉传承,影视作品用流动的影像传递出人类的生活生态和审美价值取向。

艺术中介管理就是要通过艺术品的商业交换将国家文化传出去,让国外大众更多更深入地了解本国文化、喜爱本国文化,这种主动出击的方式有诸多好处:①增加外汇创收;②融入文化底蕴可以让本国的艺术生产更有内涵、更加耐看和耐读;③全方位地展示本民族的风采,可以改变国外对本国莫须有的偏见;④有意识的文化输出,可以通过精神上的交流培养外国对本国的喜爱与敬佩之情,敌对者可消弭仇视态度、友好者可增进情感;⑤抵制文化霸权和文化侵略,来而不往非礼也,今天国与国的抗衡不再是主要借助于军事

力量,而是一种逐渐拉拢和攻克对手的攻心战,除了政治宣传、意识形态的口号,文化成了这种攻心战最突出、最锐利的武器;⑥增进文化交流与融合,一个封闭的文化迟早要走向衰落,文化需要发展、精神需要改进,其中扬弃式的吸收与主动的融合态度至关重要。

所以说,艺术中介管理绝不是简单的商业行为,它其实蕴含着更加深远和深刻的文化意蕴,这是一个民族复兴的伟大战略,只是选择了商业这样一个强而有力的显性手段去实现包含了商业振兴在内的更大的文化和精神梦想。

加强对本国文化艺术的广告宣传,其目的就在于建立艺术品牌和文化品牌。文化艺术一旦形成品牌效应,那么这种文化艺术已经不再是某一个民族、某一个国家、某一个艺术家或艺术中介单方面的事情。强大的品牌效应能带来全球的认同和支持,文化艺术同样可以实行跨国、跨民族、跨地域的合作,如美国公司可以收购中国有名的文化企业、艺术企业,当然中国有实力的中介也可以收购或投资美国的文化品牌,如万达曾经收购美国AMC院线、华人文化产业投资基金与梦工厂共同合建东方梦工厂、小马奔腾收购美国特效公司数字王国、TCL冠名好莱坞中国大剧院等都说明了文化艺术类跨国的收购和合作潮已经开始。2000年7月,东盟十国①外长在第33届外长会议上签订了《东盟文化遗产宣言》(简称《宣言》)。《宣言》从15个方面制定了合作框架:①东盟成员国共同对东盟的文化遗产进行保护;②保护国宝和文化财产;③维护有价值的生活传统;④保护古往今来的学术和知识遗产;⑤保护古往今来通俗的文化遗产和传统;⑥加强文化交流,加深对不同文化的理解;⑦肯定东盟的文化尊严;⑧加强制定保护文化遗产的政策和立法工作;⑨尊重公共知识产权;⑩禁止对文化财产的非法转移和占有;⑪对文化遗产

① 东盟——东南亚国家联盟(简称东盟,Association of Southeast Asian Nations — ASEAN),东盟的前身是由马来西亚、菲律宾和泰国三国于1961年7月31日在曼谷成立的东南亚联盟。1967年8月7日至8日,印度尼西亚、新加坡、泰国、菲律宾四国外长和马来西亚副总理在泰国首都曼谷举行会议,发表了《东南亚国家联盟成立宣言》,即《曼谷宣言》,正式宣告东盟的成立。经过数十年的磨合与发展,东盟已日益成为东南亚地区以经济合作为基础的政治、经济、安全、文化一体化合作组织,并建立起一系列合作机制。东盟除印度尼西亚、马来西亚、菲律宾、新加坡和泰国5个创始成员国外,20世纪80年代后,文莱(1984年)、越南(1995年)、老挝(1997年)、缅甸(1997年)和柬埔寨(1999年)5国先后加入该组织,使东盟由最初成立时的5个成员国发展到目前的10个成员国。东盟10国的总面积有450万平方公里,截至2018年,总人口为6.54亿。观察员国为巴布亚新几内亚。东盟10个对话伙伴国是:澳大利亚、加拿大、中国、欧盟、印度、日本、新西兰、俄罗斯、韩国和美国。

和资源的商业利用;⑫文化与发展的融合;⑬发展东盟国家文化遗产的国家级和地区级的网络系统;⑭文化遗产保护活动的资源分配;⑮开发并实现一个东盟文化遗产项目①。

　　这种国际范围内的地域性文化艺术同盟发展的趋势将越来越引人注目,这种地区联盟式文化品牌、艺术品牌的合力打造是一种更大的文化战略,其中各成员国之间可以形成艺术发展之间的互补互促、互相赞助、互相代为宣传、联合抵制外来文化、国际艺术中介交流和资源共享、艺术风险分担、艺术政策和艺术市场一体化、艺术生存时空安全性延伸的各种优势。地域文化战略的落实从全球范围内来看大体可以分解出如下几个极:西欧文化极、东欧文化极、北非文化极、南非文化极、西亚文化极、中华文化极、东盟文化极、大洋洲文化极、北美文化极、南美文化极。这十大文化极只是一个非常笼统的概括性的分类,从人类文化的发展史来看,这十大文化极各自有不同的文化起源点,而在各大极内部却又共享着同一类或相似类别的文化起源点。从现当代文化全球化的分布来说,十大极有着异彩纷呈、各不雷同的文化特色,每个极内部各成员国之间的文化又具有相像的气息和趋同的地域特征。全球十大文化极可以如图17-6。

图17-6　全球文化极地分布图

①　杨武.东盟文化与艺术研究[M].2版.哈尔滨:哈尔滨工程大学出版社,2007:31-33.

图 17-6 中的虚线圆圈"○"表示各极之间的文化曾有过相互影响、相互交流的历史以及如今仍然表现出一定程度的文化融合和交流状态,这种影响和交流主要是因为地缘接近或种族迁移而产生的正常的文化流通;图中虚线箭头"-->"表示文化极之间在历史上曾经出现过的文化侵略或文化掠夺,图中实线箭头"→"表示当下时代文化极之间在文化上的侵略或掠夺的形态。以英国为首的西欧在前几个世纪曾是世界上文化产业甚至艺术产业的霸主,它们依靠强大的军事、经济实力源源不断地从其他文化极搜罗和掠夺了大量的艺术瑰宝,使英国以及其他欧洲列强成为世界艺术遗产集中的地方。如今的西欧已经失去了这种文化侵略和掠夺的霸主地位,美国成为目前世界上当之无愧的新的文化殖民者、艺术殖民者。美国与英国当时的情形略有不同:英国是明目张胆地掠夺,是一种艺术品占有式的输入性掠夺;美国不可能明目张胆地去占有艺术品,但它是一种更为可怕的输出式掠夺,依靠自己炮制出来的商业文化的输出争夺全球人民的精神注意力,从而掳掠全球人民的意识控制权,顺带着输入性地掠夺世界各国的文化创意和艺术版权。

在这种背景下,艺术中介文化战略的建立和经营凸显出了不容置疑的价值和意义。中华文化极是以中国为首的部分东亚国家在文化上呈现出的一种形态相似、内容相近、意境相合的文化艺术圈,日本、韩国、朝鲜、蒙古、缅甸、泰国、越南等地区和国家基本或完全属于中华文化极,中国以及东亚儒道佛的宗教和艺术实践以及哲学思想在世界上具有悠久的感召力和影响力,这就是中华文化极卓尔不群的标志。

艺术中介文化战略应当是一个完整的体系,包含了服务层面、精神层面、物质层面、制度层面以及文化层面。服务层面主要指艺术中介对民众、对社会的服务理念和服务行为,服务的本性不能丢,且行为与理念必须高度一致,说到做到才能取信于天下,这是保证艺术中介能够做大做强的关键所在,也是艺术中介的本质要义(本性界);精神层面主要指艺术中介所拥有的艺术家品质和经营的艺术品所暗含的想象性内容(精神界);物质层面主要指艺术中介拥有的艺术品数量和质量、经济实力和固定资产(实物界);制度层面即围绕艺术中介制定的各种规章制度、管理章程以及具体的行为习惯(制度界);文化层面主要就是指艺术中介在宣扬民族文化的领域内所肩负的使命和自身的定位(文化界)。而在时间轴上,艺术中介的经营和发展必须要追求持久

和可持续,它应当包含自身发展的历史和经历的生命旅程(过往世界)、当下的艺术实力和商业号召力(现时世界)、潜在的发展动力和未来的走向(未来世界),这八大艺术中介的层、界构成了艺术中介广义文化战略的整个体系。在时间轴上,艺术中介文化战略需要考虑过往、现时和未来,在空间层面上,艺术中介文化战略需要构筑或寻找它的本性特质、精神世界、实物依托、制度规范、文化理想,可以用图17-7来表示艺术中介文化战略的构成体系。

图 17-7　艺术中介文化战略构成体系示意图

中介制度规范包含艺术中介内外部的规范管理,制度规范貌似在艺术中介文化体系之外或常被当作政策环境来考量,实则同样属于文化体系的一个有机部分,没有好的制度规划和政策措施、没有中介投资人的高瞻远瞩、没有中介领导层的严格规范与管理,艺术中介就难以有正确的发展方向与长足的资金支持,那么艺术中介一切体系的建立恐怕都难以实现。同样一个艺术中介能成长为一个国际品牌也离不开本国政府的扶持和本国内全社会的辅助性支持。规模越大、知名度越高的艺术中介越容易受到本国政府的关注,同样这些艺术中介的一举一动也被重视文化战略的别国政府所监视,而且别国主流媒体在政府授意下有时还会夸大其词来制造"文化危机"。如1989年,当索尼公司以50亿美金收购好莱坞电影巨头哥伦比亚公司时,整个美国就

炸开了锅，美国的《新闻周刊》在封面上直言不讳："日本进攻好莱坞。"而一篇长达数十页的特刊更引起了整个美国文化艺术界的激烈讨论，特刊的文章主标题就是《日本企业买走了美国之魂》，文章旗帜鲜明地指出："索尼公司的收购行为是一场比苏联军事力量更可怕的威胁。"当美国社会开始恐慌的时候，谁知道日本政府是不是正在偷着乐呢！艺术中介的文化战略一旦保持了与本国政府文化政策的高度一致性，获得快速的发展机会不但是必然的，也无可厚非。

　　国际社会普遍认为中国文化的输出很快就会超过美国，作为中国人自然很自豪，但也必须要保持冷静。华谊兄弟董事长王中军就曾慎重地说过："中国资本进入美国电影产业还需要走很长的路。起码华谊兄弟还不希望中国的文化企业成为美国电影行业的银行提款机"。易凯资本总裁王冉在2013年也表示过这样的意思：眼下中国资本还不能真正称得上是"逆袭"好莱坞，只是中国电影界与好莱坞的合作在扩大，因为即便中国企业收购了好莱坞的公司，还得依赖好莱坞的人才、好莱坞讲故事的能力，而好莱坞不会讲中国故事，也不擅长讲中国故事，如此还谈不上中国的文化输出。王冉认为只有当中国的电影公司在想象力和制作环节上超过了好莱坞才真正有可能"逆袭"，才能真正将中国文化和中国故事传向全世界，但这件事还需要十多年后再看了。艺术中介的文化战略其实需要慢慢勾勒，但关键的第一步需要立足当下、学会模仿、打好基础、稳步向前，而心中永远应该揣着一个文化梦、一份战略情。

第十八章 艺术中介的投融资管理

第一节 艺术中介融资的难点与优势

艺术中介的融资有其难点也有其优势，一方面有钱人的品位和投资习惯、关注点会影响投资决策，另一方面艺术中介的经营与其他商业中介的经营有着巨大的差别，这两方面的情况共同决定了艺术中介融资的状况。

事实上，人类的物质性需要、生理性需求更为普遍，基本生存型需求决定了基本生存型生产仍然占据着统治地位，如全球对石油、煤炭、钢铁、钻石、黄金、海洋、森林、土地等天然物质资源的争夺依然是战争的主要起因，房产、汽车、服装、食品、饮用水、新鲜空气、就业岗位、收入、社会福利等仍然是人类目前关注的焦点问题，而物质性生产如钢铁产业、煤炭产业、石油产业、电力产业、水利产业、军事产业、汽车产业、航空航天产业、信息产业、电子产品产业的总量其实仍然远远大于艺术产业。对于物质资源的追求随着全球人口数量的激增将会越来越严重，而不是减弱，在某些发达或高度发展中的国家，可能人们基本的吃、穿、住、行已经不成问题，甚至还有富余，这些国家的人们品尝不到饥饿和贫困、体会不到生存和生活的压力，但大家仍然可以清晰地看到许多落后地区、许多贫困国家的人们还在生死线上挣扎，常年的战争、持续的贫穷、突发自然灾害给某些国家、某些地区的人们制造了巨大的生存困境。例如，尽管中国在高速发展，但国民经济的支柱仍然是一些传统性、制造性产业，甚至房地产这样的基础产业依然处于产业板块的中间位置，带动、拉动、推动了其他产业的发展，如钢铁产业、建筑材料产业、装潢材料产业、交通产业、运输产业、建筑设计产业、环境设计和改造产业、电力等能源产业等。

不可否认，大家也看到了文化产业、艺术产业的快速发展，但基础薄弱、

体量小、从业人员少、原创产品缺乏、核心定位模糊、产业板块不稳定也是文化产业目前不争的事实,全国曾经风靡文化产业园(区)、创意产业园(区)、艺术产业园(区)的建设,但逐渐沦落为饮食街区、餐饮或大市场的现象并非少数,这就是市场的自我淘汰和优选规律。人们有钱之后想得更多的并非所谓纯粹的精神享受,而是要出去走走、看看想看的地方、逛逛想逛的风景,到达尽可能远的远方,体验尽可能丰富的生活,从而不枉度此生。于是,人们富裕之后,快速升腾起来的产业是旅游产业和娱乐产业,有钱人就是工作一阵子之后到处走走,特别是扬名世界的风景胜地和新晋的网红打卡地,他们往往都不会放过。有钱人的有闲是快活的有闲,当然找不到工作也没有稳定收入的有闲是没钱人忧愁的有闲。

关于旅游产业是不是文化产业的问题,笔者觉得有必要做一个简单的讨论。旅游产业成立的资源要素主要是自然要素、人文要素、历史要素,其中人文要素、历史要素与文化产业有较密切的关系,而自然要素就跟文化产业相去甚远了。总体上看来,笔者认为把旅游产业归并入文化产业的统计范畴半对半不对。半对的地方就是历史遗迹、人文古迹、文化遗址(见图 18-1)类的旅游资源显然属于文化产业,起码这类旅游产业的推动力就是文化资源,文化资源是这类旅游业的核心灵魂,哪怕遗址只剩下了一块石碑、一个土坑。另外,说旅游产业属于文化产业又不够准确,特别是自然风光(见图 18-2)、自然地貌、自然山水的游玩和欣赏可能与人文、文化毫无关系,没有经过人力改造的、大自然的鬼斧神工不属于文化范畴。旅游

图 18-1　古印度摩揭陀国那烂陀寺
(公元 5—12 世纪)遗址

图 18-2　世界自然遗产可可西里的一山一水、一草一木以及每一只藏羚羊都是自然的馈赠

产业的核心产业应该是交通运输业、宾馆餐饮业，是最为典型的服务产业，可以与文化发生重要的关系，也可以与文化不发生任何交叉，特别现在宣扬的原生态游、天然态游、无人区探秘游恰恰就是要去人化、回归自然世界的一种旅游，因为人文化的改造往往破坏了原生性体系，从而失去了自然景观活泼生动的原始生命力。旅游产业与文化产业的融合可以解决一个问题，就是能通过文化让平凡、普通的生态环境人格化，然后鲜活起来、生动起来，从而增强自然资源的故事性和对游客深刻的号召力，而对自然资源故事化的过程就是艺术性的加工，就有可能创造出人文景观或艺术。大家都知道艺术没有实用性，艺术对于生活和生存来说可有可无，既然可有可无，一般人对艺术的消费或投资就能省则省，转而将钱花在生活必需性的方面。这一思想和实际状况限制了艺术中介的融资，使艺术中介的融资常常陷入困顿和尴尬境地。

艺术中介也有融资的优势，起码投资艺术显得高尚、高雅、有文化、有品位。随着国家政策的引导，文化产业不但已经进入人们的视野，也的确搭上了飞速发展的快车道；同时，人们对待保护自然、健康生态、合理生存的观念越来越先进而成熟，一切传统工业生产都会大量消耗资源和能源，甚至制造出无法处理和削减的环境污染，这一点艺术产业显然要优越得多。音乐产业消耗的是音乐创意，影视可以通过电脑特效制造出一切所需的形象和场景，文学作品放到网络上去传播可以连油墨和纸张都省下，行为艺术甚至不需要接触实物而靠人们的言行就可以完成。绘画与设计虽然有时候有些污染，也会消耗一些原材料，但跟传统机械、医药、化工、食品类的工业化生产相比，绘画与设计造成的污染和消耗几乎可以忽略不计。基于此，有社会责任感、有良心、重情调的投资人或许更愿意选择投资艺

图 18-3　京剧名旦程砚秋《文姬归汉》剧照

术中介或投资艺术家。投资艺术中介往往还可以做到在产品上的独一无二性,艺术品的再现、抄袭或复制消耗的人力成本、智力成本较大,如果不是非常专业的艺术高手,是不可能在短期内复制出一模一样的艺术品的,而人们都知道,只要不是原作者有意为之,艺术真品永远只有最早创造出的那一个。独特的存在使艺术品的收益高,这是很能打动投资人的地方。而谭鑫培、荀慧生、程砚秋(见图18-3)、查理·卓别林永远是唯一的,模仿者模仿得再像也不可能成为被模仿者,所以,这些艺术大师生前受到全社会的追捧,从而使他们不但成为文化名流,同时也是权贵、富豪们的座上宾。在和平时代,文化艺术品的攻心战往往比军事力量更有效果,这成为许多国家实施文化战略的重要原因,于是,政府的先导投资成为社会投资的示范,在政府的授意和引导以及配套政策的推动下,大量社会资本开始涌入艺术市场,艺术中介似乎迎来了历史上最为轻松和开放的融资期。

第二节 艺术中介多元化的融资方式

资本融入社会的多样化导致今天艺术中介的融资方式也在变得更加多元,因为物质商品市场的混乱,特别是技术版权、生产专利保护上的困难重重给艺术中介的融资提供了更多的结构性的缝隙,那就是无论是传统投资人还是新型投资人都开始厌倦了物质商品市场上的恶意造假、恶性竞争、同类商品或同质商品无底线的泛滥,于是纷纷开始思考对艺术中介投资的可行性,其中先行者已成为艺术市场上的大赢家。

艺术品收藏家赵梅阳曾就企业融资提出十四个方式:吸收投资、发行股票、银行贷款、民间借贷、发行债券、融资租赁、金融租赁、典当融资、商业信用、留存收益、认股权证、可转换债券、职工集资、产权交易,一般企业可以使用的融资方式对艺术中介几乎同样应该适用。其中许多方式已被艺术中介广泛应用,如吸收投资、银行贷款、民间借贷(包含通过艺术创意进行众筹)、融资租赁(将艺术品租赁给资方,待艺术中介资金有余后可以赎回艺术品)、典当融资(将艺术品典当给资方,待资金有余后再赎回艺术品)、职工集资(这是合伙人艺术中介最为普遍使用的方式,类似于中介内部的众筹)、留存收益(艺术家的作品、收益作为投资留给中介使用的方式)。其实艺术中介的融资

方式还有三个：艺术信用、艺术创意融资、艺术项目融资。

艺术信用是以艺术家、艺术中介在艺术行业内的名声、口碑、信誉作为担保进行融资的形式，例如许多艺术家、艺术工作室在进行艺术创作之前就可以收到资方的一笔定金，用于购买艺术创作所需要的材料、工具、设备等，名气大、口碑又好的艺术家、艺术工作室甚至能够在创作之前就收到全款，大方的资方在收到艺术品时说不定还会给一笔额外的奖励。今天绝大多数独立制作人制作的电影都会以大导演或者大明星的名头去拉赞助，然后在电影获得巨大票房之后再按商定的比例对赞助人进行回报，一些大导演、大商人也会以自己的名义跟其他联合制作方联合制作电影、电视剧。2019年春节档电影中有一部电影成为最大的黑马，那就是《流浪地球》（见图18-4）。该电影的导演是郭帆，著名导演和演员吴京一开始是作为客串演员参演《流浪地球》的，作为中国自主拍摄

图 18-4　中国科幻电影《流浪地球》剧照

的科幻电影，《流浪地球》一开始并不被人们和业界看好，中途还一度因资金断供而面临停拍的危险。这个时候，吴京自掏6 000万元支持《流浪地球》继续拍摄下去，吴京也因此发生身份转变，成为该电影的投资人，投资比例达到18.37%。《流浪地球》首轮档期为2月5日—3月5日，上映后票房却一路走高，令市场和影评人们猝不及防，最后一直延长档期至5月5日。《流浪地球》最终在中国内地累计票房为46.55亿元人民币，全球累计票房为6.998亿美元，创造了2019年中国电影市场上的第一个奇迹。

艺术创意融资是以艺术家的创意设想、创意点子或新奇的艺术构思去融资的做法。艺术创意基本还是停留在蓝本上的设想和意图，能不能获得投资方的青睐完全要看三个方面的因素：①资方对艺术创意有没有兴趣以及资方有没有冒险的胆量；②艺术创意如故事蓝本、造型草图、艺术构思、艺术活动设想的新颖程度以及可体验性，新颖+可体验性的双重程度决定了资方的兴趣和对未来市场的判断，换句话说，就是艺术创意的商业可行性、市场前景才

是资方最为关注的事情；③艺术中介推介创意的说客同样将是决定因素之一，说客不但要陈述清楚艺术创意的初步设想，还要找到类似的案例打动资方，关键是要找对资方，对艺术感兴趣或坚持关注艺术市场的资方更容易被打动，艺术中介的说客往往不但要了解艺术，还要了解商业和市场，这样才能讲好一个商业共赢的故事。

艺术项目融资往往不是简单的艺术创意，某种意义上来说，艺术项目融资借助的是项目书、策划方案、创意书甚至艺术模型、艺术样品、艺术活动完整的材料进行融资。艺术项目不但要讲述一个完整的故事，还要尽量呈现出完备精彩的艺术品、活动框架等，其中应当包括准确的艺术效果、项目执行流程、完备的生产制造步骤、核心的技术要素、完整的艺术团队和管理团队、具体的消费群体、大致的市场定位，更进一步还需要有市场调研数据、商情预测、营利目标、利润分配方案等。艺术项目融资往往是投资权和管理权的分离，不是出卖项目，而是在艺术中介拥有项目的前提下获得赞助和投资。如果艺术项目本身诱人、艺术计划完整、创作团队强大、管理团队充实，资方很容易就会产生积极的决定。当然，艺术项目如果有明显的缺陷或者不符合资方的口味，那么被拒绝的可能性也会更大、更直接。

艺术中介的融资完全可以借用一般企业的融资方式，但操作方法或许与一般企业又不能完全一样，因为艺术中介的艺术资源往往是独占性的，这是资方心动且不会轻易改变投资决策的地方，在这一点上，艺术、科学研究、学术研究具有相通性。一般企业的替代者、竞争者很多，资方放弃一个很快就能找到另一个，所以，一般企业在合作上的争端与民事纠纷更加频繁。艺术中介拥有的艺术家、艺术创意、艺术品本身就具有强大的杠杆功能和名声效应，这种无形的资产本身就具备撬动整个资本市场或社会资源的潜力，关键就是看艺术中介的管理意识和管理水平。至于艺术中介融资的结果是独立经营艺术，还是与资方联合经营艺术成为资方的合伙人，还是出售艺术经营权成为资方的被管理者，要看艺术中介与资方双方实力的比较。创业型艺术中介沦落为第三种情况的可能性更大，而成熟性艺术中介选择前两种情况的可能性更大。

第三节　艺术中介投资目的的多元化

讨论艺术中介的投资目的之前，需要对艺术中介再做一次身份上的确认。本节中的艺术中介同时也是指艺术的资方，作为艺术中介投资人，其身份定位或许有助于其投资目的的明确。专业性或核心性艺术中介包含艺术创意中介、艺术生产中介、艺术经营中介、艺术经纪人，它们的本质特征是一样的，就是专业或主业都是进行艺术活动的中介。原本与艺术行业无关的中介或一般性投资企业、普通企业如果对艺术中介、艺术家、艺术品、艺术活动进行投资，基本也可以称为艺术中介的一类：介入性艺术中介。介入性艺术中介是非专业性的艺术中介，或者它们的主业不是艺术活动，只是把艺术活动当成了一种副业在做。像海尔、格力、苏宁、中国建设银行、广州发展银行、上海浦东发展银行等企业都不同程度地涉及艺术品收藏，有的成立了艺术博物馆，有的成立了艺术投资资金，有的成立了艺术基金会，有的只是定期或不定期地收藏艺术品或赞助艺术家。自2012年之后，国内的企业收藏资金平均每年大约以数十亿元的规模在增长，企业藏家购买力占整个艺术品市场的60%以上，活跃在北京、上海各大拍卖场的买家，企业家占到七成。

对于艺术创意中介，毫无疑问它们投资的目的是寻求、开发、论证艺术创意以及创意的表达，文化艺术创意公司、艺术创意咨询公司、艺术家联盟、艺术家协会、各类艺术沙龙、艺术学术研究会、艺术笔会等就属于艺术创意中介，它们其实不生产艺术品，但它们拥有艺术家的人脉圈子，它们熟知艺术市场的行情，清楚艺术发展的方向，经常招徕艺术家高谈阔论、喝茶聊天、碰撞思想、寻求新的艺术时尚点。艺术创意中介贩卖的是创意，一旦有了较为成熟的创意，它们就要寻求投资资金，以合伙、独立经营或卖出创意的方式进行营利。它们是推动社会审美时尚、流行时尚向前发展的重要力量，是文化传播的始作俑者。

对于艺术生产中介，显然就是进行艺术品生产的中介，有时候它们就是作坊、工作室甚至是制作车间或工厂。如画院、作家协会、剧团、设计院、

电影拍摄制作公司、电视台、艺术品生产公司、艺术品制造厂、专门经营艺术辅助品（如画框、画笔、画纸、颜料、乐器、戏服、舞台装置设备等）的生产厂家就属于艺术生产中介。艺术生产中介向市场提供的是完整的艺术品或艺术辅助品，它们通常必须要有专门的生产场地，有生产原料的采购、机械设备和生产线，有大批签约的艺术家（创作队伍）或大批蓝领工人（工业化生产队伍），当然它们还要有一部分流动资金。艺术生产中介基本可以划分为两类阵营，一类是表演性艺术生产中介，一类是制作性艺术生产中介，通常制作性艺术生产中介也可以归并为制造业，如乐器厂、工艺美术制造厂、艺术类生产设备制造厂、艺术辅助品制造厂等，制作性艺术生产中介主要从事物质化、造型性艺术产品或艺术辅材生产。国家性画院、作家协会、剧院、设计院基本还是依靠政府财政拨款，绝大多数市场化改制后的艺术生产中介已经全部投入市场并融入市场化融资的渠道，与一般企业在融资上已无太明显的本质区别。艺术生产中介的投资目的就是推出完善成熟的艺术成品，最终依靠销售艺术成品获得营利并积累资本。

而艺术经营中介不生产产品，也不一定与艺术家接触，它们是艺术市场上的批发商和零售商，有一个合适的经营场地如线下的实体店、线上的虚拟店等就可以。画廊、拍卖行、博物馆、美术馆、展览馆、书店、电影院、剧院、文物商店、文化商店、琴行等就属于这一类中介，而且这些中介目前都可以线上化运作，如暴风影音、优酷、腾讯视频等就类似于网络电影院。艺术经营中介除了线下、线上的店铺，还需要有较充足的流动资金即现金流，它们是艺术市场主要的贩卖者，也是艺术市场上流动性的艺术品资源中心，它们的目的就是通过贩卖而获得营利，它们的存在促进了艺术品的广泛、全面的流动和普及。艺术经营中介是艺术生产中介的下游，两者之间的关系必须是紧密而友好的，这样艺术经营中介才有可能了解生产行情以及能以更优惠的价格拿货。艺术经营中介在生产厂家和生产品牌的定位上往往取决于自身的财力，艺术品甚至艺术辅助用品的品牌往往因为其独特的唯一性而存在不易替代性，所以，开放的艺术市场使经营中介很清楚各种品牌、各种风格、各类艺术家之间的差别，即使在艺术真品和赝品的鉴别上，它们也高于常人。

艺术经纪人属于比较特殊的一类艺术中介，他们可以是个人的行动，也可以是几个人的合伙制运作，当然也可以隶属于经纪人公司，如此说来，艺术经纪人可以分为个体、群体和公司。艺术经纪人不同于其他艺术中介的地方就在于它们的经营范围更加宽广，如寻找艺术苗子、培植艺术新秀、推介艺术家、帮固定或不固定的艺术消费者、艺术投资人寻求合适的消费品、投资品等就不是其他艺术中介的主业，而属于艺术经纪人的主业。艺术经纪人还有一个特色就是可以是一对一的服务，也可以是一对几的服务，即一个经纪人经营管理一个艺人，也可以是一个经纪人同时或先后经营管理几个艺人，这完全取决于艺术经纪人的能力和对营利的需求，经营的艺人越多，自然获利会越丰厚。艺术经纪人是一类特殊的艺术中介，他们的品牌永远是随着经营的艺术家的名声、经历而上下波动的，他们就是艺术家背后的支撑和依靠，他们不但必须是艺术家的朋友，还是艺术家的"家人"和人生的引路人，他们只需要把自己的艺术家捧红，然后就可以名利双收，当然，艺人的跌宕起伏有时候也会影响到艺术经纪人的生意以及事业发展，这种关系就是一把双刃剑。独立的艺术经纪人可以是个人，一般情况下都会属于经纪人公司的一员。今天流行于欧美的时尚买手是时尚经纪人的新发展。

介入性艺术中介不是专业从事艺术投资和艺术经营的中介，它们把艺术活动的经营当成副业，或者偶尔参与一下艺术市场，它们的主业仍然是其他行业，如房地产业、银行业、金融投资业、工业生产业等。也有传统产业面临困境时的转向者，经过比较和深思熟虑将自己的经营方向转投向逐渐升温的艺术品市场。众乘（上海）投资管理有限公司的负责人在谈到当下投资行情的时候就表示：2015年年初，有超过两千位合作投资人向众乘公司提出正式委托，希望众乘公司能帮助他们进入古代艺术品投资市场，并且请求众乘公司对投资品的保值升值率和风险评估进行把关。有的投资人表示比较喜欢汉代至明清时期的玉器和瓷器，还有投资人表示喜欢民国至现代的名家字画，在不到一个月的时间里，具有艺术投资意向的投资人群体数量就超过了1万人。投资艺术的目的也五花八门，其中不外乎做长线投资，为子孙后代留下一些保值增值的个性化财富；传播文化，不论这

是有意还是无意为之,实际上都起到了传播和承袭文化的目的;让自己的人生和活法体验丰富又别具一格,艺术经纪人队伍里这样的想法不少;多与文化修养、艺术素养高的朋友相处,今生不孤单、不低俗,而乐于帮助艺术家、赞助艺术家的投资人往往都成了艺术家的知心朋友、莫逆之交,一生与艺术打交道是快乐幸福的事情;多数艺术中介的投资目的是赚钱营利,少部分甚至是极其低劣的短期投机分子,捞一票热钱就退出。

第四节 艺术中介如何选择投资项目

本节中的艺术中介主要指的是专业、主业性的艺术中介,不包含玩票性质的介入性艺术中介。介入性艺术中介是利用极其有限的闲暇资金来进行艺术投资,艺术投资项目并非它的主营项目,所以成败、输赢不会影响到自己的主营业务,基本也不会动到自己的企业根基,所以,在这里对它们如何选择投资项目不给予专题讨论。

专业性、主业性艺术中介在选择投资项目的时候,一定要注意到五个方面:不能违反国家政策和违背民族意志、项目创意要足够吸引眼球、项目团队的组建一定要简练精干、项目策划清晰可靠、有效控制成本。这五点关注到并处理好了,通常就可以对艺术项目进行投资。

艺术项目的选择首先就是要认真考察该项目的价值取向和政治意识形态。无论是中国、东南亚国家、欧洲国家还是美国,虽然对文化艺术项目的选择和运营都有各自的特殊要求,但共性就是不能违反国家法律、不能违背民族意志,换句话讲,一定要与当下社会的主流意识和主流价值相一致,否则不但政府不支持,还有可能会遭到社会民众的抵制。日本对二战中野蛮的侵华战争矢口否认,甚至通过各种各样的艺术形式、教育手段向世人百般狡赖对中国人民犯下的滔天大罪,受到了世界人民共同的谴责。谎言终究掩盖不了历史的真相,诺贝尔文学奖得主赛珍珠(Pearl S. Buck)的小说《龙种》、米高梅影业公司 1941 年以小说《龙种》为蓝本并由雷伊·斯科特(Rey Scott)拍摄和执导的电影《苦干》、美国导演斯蒂芬·斯皮尔伯格(Steven Allan Spielberg)执导的电影《太阳帝国》、德裔好莱坞导演克里斯

蒂·里比（Chris D. Nebe）自筹50万美元拍摄的纪录片《钓鱼岛真相》等都直接或间接揭露了日本军队在侵华战争中残杀中国平民百姓的罪恶行为。70多岁的里比说拍摄《钓鱼岛真相》不是为了钱，也不是替中国政府说话，而是出于艺术家的应有良知、出于对历史负责任的态度。艺术项目不等同于一般的物质商品项目，它具有强烈的意识教育和精神暗示功能，不仅仅在国内受制于法律法规，在国际上也必须遵循人类相通的精神价值体系。反人类、反公德、反道义的艺术项目肯定是不能去进行投资和制作的。

项目创意能不能吸引眼球决定了未来的艺术产品有没有销路、有没有市场的问题。除了艺术活动的活动性策划，绝大多数艺术项目的创意都取决于艺术品本身的创意，文学作品的内容精彩绝伦足够吸引人，绘画作品的创作技法高明、构图巧妙且主题新颖独特足以吸引人，电影作品的故事精彩、场面火爆以及特效逼真足以抓住眼球，音乐作品的曲式多变、音域广阔、音调丰富且旋律和谐统一足够打动人心，所以艺术项目的核心创意即艺术品的创意本身要够分量，然后商业包装、商业炒作上的创意才能如鱼得水、事半功倍。综上所述，对艺术团队实力和名声的双重考量往往会成为艺术中介投资项目时首先考虑的问题，因为艺术团队的实力和名声常常是优秀艺术创意的保证。

项目团队的组建要简练精干的意思就是项目团队中该具备的人员和岗位一定要具备，不该具备或可有可无的人员和岗位就尽量不要出现。该具备的人员和岗位是工作所需，事情总得有人做；不该具备的人员和岗位多了就养了闲人还增加了人力成本，所以团队队伍搭建的成败有时就直接决定了项目最终的成效。管理团队要精干，项目总监要精于权力的集中与分配；财务人员要精于经济账的核算；项目经理要精于项目流程的管理、执行和笼络人心；艺术团队要有核心和主次之分，切不可出现各自为政或分而治之的现象，艺术创意的决定人要精通艺术，绝不能出现外行指导内行的情形；市场营销人员要熟知市场规律、清晰掌握时尚动向。先要形成精干的团队，然后选择艺术项目的时候才能做到心中有数、靠船下篙，人手的缺乏是限制艺术项目选择的重要原因，人员知识、经验和能力达不到时切不可强行上马，否则靠"摸着石头过河"的态度去经营一个似是而非甚至陌

生的艺术项目,成功的概率远远低于失败的概率。艺术商品特殊性明显,艺术行业中的潜规则和黑箱现象较多,没有懂行的领导是不可靠的。

艺术项目在选择的过程中不仅仅要看有没有新颖独特的创意,关键还要看策划人对艺术项目策划有没有清晰的认识和全盘的把握。艺术项目的策划过程是一种以艺术创意论证、艺术信息搜集和分析、艺术资源分析和整合、艺术方案制订和发布、艺术品的生产过程、艺术品的市场营销定位和商业策略等系列活动为主推进的一整套工作流程。艺术策划过程在整个艺术项目的选择中属于始端性的重点工作,仅仅是艺术项目管理工作的一个开始。如果策划问题没有解决或者在理论上还存在重大的阻碍,那么显然不能仓促决定是不是要选择或放弃,因为一旦选择了存在重大技术漏洞的艺术项目,退出不但会有不可避免的损失,还会引起合作方、同行们的不信任,如果明知存在重大技术漏洞还非要上马,那么成功的概率就可能变得非常渺茫,这样做无疑是赶鸭子上架甚至陷于骑虎难下的境地。艺术项目的策划之重要显然直接决定了艺术项目整体的实施流程和实施效果。策划本身不属于实践操作行为,仅仅是一种理论上的构建和预设活动,但策划本身却对实践操作行为起到了直接性的指引和限定,从这一点上来说,在对艺术项目的选择最终拍板之前,唯一的工作就是做好全局、全过程的方案策划。

艺术项目的投资基本就是靠钱堆砌出来的,现金流几乎能左右企业的生死存亡,现在没有钱,谁也不愿意无私奉献或去认真做事。所以能不能做到有效控制成本也是影响艺术项目选择的重要参考因素。一个小公司会去拍摄几亿甚至几十亿大制作的电影吗?一个创意不足的艺术品能获得公司的投资、全力宣传和炒作吗?一个市场很不景气的艺术类型能获得资方的倾囊相助吗?一个对艺术行业毫不了解的团队能够在艺术市场上大获全胜吗?答案肯定是否定的,因为现在的艺术投资人、艺术市场越来越精细化、层级化,做高端精品的市场与做旅游纪念品的市场绝不可能平起平坐、等量齐观,关键是整个行业对成本的控制越来越精明、越来越准确。有限的院线大屏幕只会留给那些大公司、名导演的大制作,小众电影、独立人的小制作也可以选择在网络平台上进行播映,但要想进入院线占据

大屏幕,显然非常困难。排片率就是根据预想的电影受市场欢迎的程度决定的,能赢得较高的票房才是排片的王道。当然,电影品质、电影口碑、电影票房三丰收的电影才算得上真正的艺术品,就像2021年春节档的最大黑马《你好,李焕英》,就是品质、口碑、票房全面开花的电影精品。好的艺术品可遇不可求,所以才显得弥足珍贵,所以才值得人类去孜孜求索。

参 考 文 献

[1] 格罗塞.艺术的起源[M].蔡慕晖,译.2版.北京:商务印书馆,1984.
[2] 何颖.行政学[M].2版.哈尔滨:黑龙江人民出版社,2007.
[3] 彭和平.公共行政管理[M].北京:中国人民大学出版社,1995.
[4] 王锋.行政正义论[M].北京:中国社会科学出版社,2007.
[5] 高小平.行政学[M].上海:上海人民出版社,2003.
[6] 夏书章.行政管理学[M].2版.广州:中山大学出版社,1998.
[7] 温晋锋.行政法学[M].南京:南京大学出版社,2002.
[8] 许文惠,张成福,孙柏瑛.行政决策学[M].北京:中国人民大学出版社,1997.
[9] 黄飚.文化行政学[M].上海:上海文艺出版社,2003.
[10] 成乔明.艺术产业管理[M].昆明:云南大学出版社,2004.
[11] 顾兆贵.艺术经济原理[M].北京:人民出版社,2005.
[12] 托尔斯泰.艺术论[M].张昕畅,刘岩,赵雪予,译.北京:中国人民大学出版社,2005.
[13] 张旭春.政治的审美化与审美的政治化[M].北京:人民出版社,2004.
[14] 林梅村.汉唐西域与中国文明[M].北京:文物出版社,1998.
[15] 刘牧雨.北京文化创意产业发展理论与实践探索[M].北京:中国经济出版社,2007.
[16] 卡西尔.人论[M].甘阳,译.上海:上海世纪出版集团,2003.
[17] 孙景琛.中国舞蹈史(先秦部分)[M].北京:文化艺术出版社,1983.
[18] Luhmann N. Art as A Social System[M]. California:Stanford University Press,2000.
[19] 鲍荻夫.卓别林[M].长春:时代文艺出版社,1996.
[20] 秋山光和.日本绘画史[M].常任侠,袁音,译.北京:人民美术出版社,1978.
[21] 弗雷泽.软实力:美国电影、流行乐、电视和快餐的全球统治[M].刘满贵,等译.北京:新华出版社,2006.
[22] 钱钟书.管锥编:第四册[M].北京:中华书局,1986.
[23] Available N. Arts of Africa:7000 Years of African Art[M]. New York:Random

House Inc., 2005.

[24] 房龙.人类的艺术[M].衣成信,译.北京:中国文联出版公司,1989.

[25] Deva B C. Indian Music[J]. Indian Council for Cultural Relations(ICCR), 1980.

[26] 《中国文化遗产年鉴》编辑委员会.中国文化遗产年鉴2006[M].北京:文物出版社,2006.

[27] 向云驹.世界非物质文化遗产[M].银川:宁夏人民出版社,2006.

[28] 科特勒.国家营销[M].俞利军,译.北京:华夏出版社,2003.

[29] 方允璋.图书馆与非物质文化遗产[M].北京:北京图书馆出版社,2006.

[30] Adorno T W. The Culture Industry: Selected Essays on Mass Culture[M]. London: Routledge, 2001.

[31] 陶立璠,樱井龙彦.非物质文化遗产学论集[M].北京:学苑出版社,2006.

[32] 赵立波.公共事业管理[M].济南:山东人民出版社,2005.

[33] 陈振明.理解公共事务[M].北京:北京大学出版社,2007.

[34] 冯子标,焦斌龙.分工、比较优势与文化产业发展[M].北京:商务印书馆,2005.

[35] 成乔明.内化经济:当下经济新范式之研究[J].江苏第二师范学院学报(社会科学版),2014,30(7):58-64.

[36] 布莱尔,沃曼.无形财富[M].王志台,谢诗蕾,陈春华,译.北京:中国劳动社会保障出版社,2004.

[37] 钱钟书.管锥编:第三册[M].北京:中华书局,1986.

[38] 吴开松,等.城市社区管理[M].北京:科学出版社,2006.

[39] 林祖华.公共关系学[M].北京:中国时代经济出版社,2005.

[40] 成乔明.设计事业管理:服务型设计战略[M].北京:中国文联出版社,2016.

[41] 张德昭.深度的人文关怀:环境伦理学的内在价值范畴研究[M].北京:中国社会科学出版社,2006.

[42] 钱钟书.谈艺录(补订本)[M].北京:中华书局,1984.

[43] Dent M, Chandler J, Barry J. Questioning the New Public Management[M]. Ashgate Publishing Limited Gower House, England, 2004.

[44] 理查德·巴雷特的企业意识理论[EB/OL].[2021-7-1]. http://www.docin.com/p-1587943106.html.

[45] Abercrombie N. Artists and Their Public[M]. Paris: The Unesco Press, 1975.

[46] Plekhanov G. Art and Social Life[M]. Moscow: The Progress Publishers, 1974.

[47] Smith B. Two Centuries of Australian Art[M]. London: Thames & Hudson, 2003.

[48] Southern Cross University. Songwriting: School of Contemporary Arts[M]. Lismore: Southern Cross University, 1999.

[49] 成乔明.日治时期台湾绘画的反殖民主义运动[J].南京艺术学院学报(美术与设计版),2007(1):60-63.

[50] 成乔明,谢建明.日据时期台湾戏剧反日活动的研究[J].艺术百家,2019,35(3):104-108.

[51] Mortier P. Art: Its Origins and Social Functions[M]. Sydney: Current Book Distributors, 1955.

[52] 杨荫浏.中国古代音乐史稿(下)[M].北京:人民音乐出版社,1981.

[53] Yee R. Corporate Interiors[M]. New York: Visual Reference Publications Inc., 2005.

[54] 克兰.文化生产:媒体与都市艺术[M].赵国新,译.南京:译林出版社,2001.

[55] 张振山.抵税艺术品博物馆[J].世界文化,1999(3):5.

[56] 成乔明.精神经济时代的到来与政府对策[J].中国工业经济,2005(3):37-43.

[57] 成乔明.艺术品市场疲软是江苏文化大省的"软肋"[J].东南文化,2007(2):83-87.

[58] 波兰尼.巨变:当代政治与经济的起源[M].黄树民,译.北京:社会科学文献出版社,2013.

[59] 成乔明.文化产业概论[M].上海:同济大学出版社,2017.

[60] 范周.2018年海峡两岸文化创意产业研究报告[C].北京:知识产权出版社,2019.

[61] 张中行.顺生论[M].北京:中华书局,2006.

[62] 狄奥尼索斯剧场[EB/OL].[2018-3-10].http://baike.baidu.com/view/105175.htm.

[63] 路海波.戏剧管理[M].北京:文化艺术出版社,2000.

[64] 居其宏.亚洲及世界格局中的中国音乐剧[J].艺术百家,2009,25(3):31-34.

[65] 杨渊.民办文化活跃三晋大地:山西省扶持发展农民自办文化的调查[N].中国文化报,2004-05-27.

[66] 李昉,等.太平广记:卷二百一十[M].北京:中华书局,1961.

[67] 陈鸣.西方文化管理概论[M].太原:山西人民出版社,2006.

[68] 辞海编辑委员会.辞海[Z].上海:上海辞书出版社,2002.

[69] 中国社会科学院语言研究所词典编辑室.现代汉语小词典[Z].北京:商务印书馆,1980.

[70] 看电影成中国人习惯[N].新快报,2009-06-09.

[71] 高名潞.泡沫大师和皇帝新衣[EB/OL].[2018-10-3]. http://news.sina.com.cn/c/

cul/2008-09-05/132816239372.shtml.

[72] 刘志达,陈正亮.魅力无限"潘家园"[N].光明日报,2004-02-16.

[73] 美国音乐市场现状五大误区[EB/OL].[2019-1-13]. http://www.sohu.com/a/35646264_109401.

[74] 丹纳.艺术哲学[M].傅雷,译.北京:人民文学出版社,1983.

[75] 董欣宾,郑奇.魔语:人类文化生态学导论[M].北京:文化艺术出版社,2001.

[76] 李中一.马克思恩格斯文艺学体系[M].武汉:华中师范大学出版社,1994.

[77] 马克思恩格斯选集:第2卷[M].北京:人民出版社,1972.

[78] 马驰."新马克思主义"文论[M].济南:山东教育出版社,1998.

[79] 胡经之,张首映.西方二十世纪文论选:第4卷[M].北京:中国社会科学出版社,1989.

[80] 本雅明.机械复制时代的艺术作品[M].王才勇,译.杭州:浙江摄影出版社,1996.

[81] 陆梅林.西方马克思主义美学文选[M].桂林:漓江出版社,1988.

[82] 朱立元,张德兴,等.西方美学通史:第7卷(下)[M].上海:上海文艺出版社,1999.

[83] 伊格尔顿.马克思主义与文学批评[M].文宝,译.北京:人民文学出版社,1980.

[84] 朱立元.二十世纪西方美学经典文本:第3卷[M].上海:复旦大学出版社,2001.

[85] 马海良.文化政治美学:伊格尔顿批评理论研究[M].北京:中国社会科学出版社,2004.

[86] 戴元光,金冠军.传播学通论[M].上海:上海交通大学出版社,2000.

[87] 休斯.文学结构主义[M].刘豫,译.北京:生活·读书·新知三联书店,1998.

[88] 刘建明.宣传舆论学大辞典[Z].北京:经济日报出版社,1992.

[89] 沙莲香.传播学[M].北京:中国人民大学出版社,1990.

[90] O'Sullivan T. Key Concepts in Communication[M]. New York: Methuen & Co., 1985.

[91] 郭庆光.传播学教程[M].北京:中国人民大学出版社,1999.

[92] 成乔明,李云涛.潜性教育论[M].北京:光明日报出版社,2012.

[93] 成乔明.艺术教育应当重潜性教育[J].教育理论与实践,2005,25(22):56-58.

[94] 易中天,陈建娜,董炎,等.人的确证:人类学艺术原理[M].上海:上海文艺出版社,2001.

[95] 林语堂.生活的艺术[M].北京:中国戏剧出版社,1991.

[96] Deusen C V, Williamson S, Babson H C. Business Policy and Strategy: The Art of Competition[M]. London: Taylor & Francis Group, 2007.

[97] 斯坦尼斯拉夫斯基.我的艺术生活[M].瞿白音,译.上海:上海世纪出版集团,2005.

[98] 程帆.我听傅雷讲艺术[M].北京:中国致公出版社,2002.

[99] 吉尔平.全球政治经济学:解读国际经济秩序[M].杨宇光,杨炯,译.上海:上海世纪出版集团,2003.

[100] 中央文化管理干部学院.中国文化如何应对WTO[M].北京:文化艺术出版社,2002.

[101] 凯夫斯.创意产业经济学:艺术的商品性[M].孙绯,等译.北京:新华出版社,2004.

[102] 商务印书馆编辑部.辞源(修订稿):第一册[Z].北京:商务印书馆,1964.

[103] 方艮,徐声.当代经纪人实用大全[M].北京:北京师范大学出版社,1993.

[104] 章利国.走向艺术市场[M].石家庄:河北美术出版社,1995.

[105] 王宏钧.中国博物馆学基础(修订本)[M].上海:上海古籍出版社,2001.

[106] 吴小如.中国文化史纲要[M].北京:北京大学出版社,2001.

[107] 四川大学古籍整理研究所,四川大学宋代文化研究中心.宋代文化研究:第九辑[M].成都:巴蜀书社,2000.

[108] 石川.电影史学新视野[M].上海:学林出版社,2003.

[109] 赫希.城市经济学[M].刘世庆,等译.北京:中国社会科学出版社,1990.

[110] 张景儒.美国艺术市场管窥[J].美苑,1999(6):77-79.

[111] 赵莉.艺术中介存在必要性的经济分析[J].东南大学学报(哲学社会科学版),2002,4(5):99-101.

[112] 李绍荣,耿莹.中国的税收结构、经济增长与收入分配[J].经济研究,2005,40(5):118-126.

[113] 李付庆.消费者行为学[M].北京:清华大学出版社,2011.

[114] 德鲁克.管理的实践[M].齐若兰,译.北京:机械工业出版社,2006.

[115] 斯腾伯格,陆伯特.创意心理学:唤醒与生俱来的创造力潜能[M].曾盼盼,译.北京:中国人民大学出版社,2009.

[116] 成乔明.设计项目管理[M].南京:河海大学出版社,2014.

[117] 成乔明.设计管理的价值体系构建研究[J].设计艺术研究,2014,4(5):76-80.

[118] 符国群.消费者行为学[M].北京:高等教育出版社,2001.

[119] Hawkins D J, Best R S, Coney K A. Consumer Behavior[M]. New York: McGraw-Hill, 1998.

[120] 孙武.孙子兵法[M].武汉:武汉出版社,1994.

[121] 洪深.戏剧导演的初步知识[M].重庆:中国文化服务社,1945.

[122] 福斯特.设计之罪[M].百舜,译.济南:山东画报出版社,2013.

[123] 希夫曼,卡纽克.消费者行为学[M].俞文钊,等译.7版.上海:华东师范大学出版

社,2002.

[124] Rentschler R,Hede A. Museum Marketing:Competing in the Global Marketplace [M]. London:Butterworth-Heinemann,2007.

[125] 周三多,等.管理原理[M].南京:南京大学出版社,1998.

[126] 冯继生,等.办公自动化实用技术 For Windows 95 中文版[M].天津:天津人民出版社,1997.

[127] 索传军.数字馆藏评价与绩效分析[M].北京:北京图书馆出版社,2007.

[128] 杨武.东盟文化与艺术研究[M].2版.哈尔滨:哈尔滨工程大学出版社,2007.

后　　记

　　艺术是美好、浪漫的,但围绕艺术所做的一切学术研究又是严谨、复杂甚至无比纠结的事情,这中间就包括艺术管理的学术研究。

　　自 2002 年起,我开始探索艺术管理的学术研究,一路走来,不敢懈怠、不敢大意,不断地自我否定、自我修缮,直至 2017 年由中央高校基本业务费立项本书,我曾心想,到这里,我对艺术管理的研究是否可以给自己交一份满意的答卷。但是,本书付梓之际,平心而论,书里仍有许多谜团未能获得完解,仍有许多表述词不达意或意犹未尽,囿于本人的学术水平和科研能力,我和学术同仁们会继续努力探索、穷究艺理。当然,作为新兴交叉学科的艺术管理学亦不可能由一人、一帮人、一代人尽释其奥,这正是学问和理论的引人之处。

　　尽管我只是一个抛砖者,但我和我的研究依旧获得了多方的支持和鼓励,心存万分感激。

　　感谢南京航空航天大学对本书出版的立项和赞助,感谢南航的同事们平时对我的关心和爱护,非常感谢我的博导谢建明教授为本书赐序。

　　东南大学是我的母校,我在东大梅庵读硕士、读博士,梅庵是中国艺术学理论的发祥地,而东南大学出版社正位于梅庵旁侧,这份缘令我感动和珍惜。东大出版社兢兢业业、一丝不苟的匠心让我内心更是充满感激,凡事做到极致便是艺术,他们的工作作风就是把书籍当成艺术品来完成的。无论做人、做事还是做学问,都当有如此之精神!

　　感谢我的家人对我的研究事业给予的理解和支持。

　　感谢书中所有图片、参考文献的作者,感谢书中所有数据的搜集和整理者,正是他们的辛勤劳作才让本书更为充实、言之成理。

<div style="text-align:right">

成乔明

2021 年 7 月于南京

</div>